U0126212

魏子雲　著

京劇表演藝術家

臺灣學生書局印行

由魏立廉電腦處理其中照片

蔡　序　　　　　思果

友人中識字，通訓詁，義理的不多，惟魏子雲兄為例外，他有這些方面的基本學養。我們治學、作文沒有這種根柢，成就會受限制。有了不管研究什麼，成績一定輝煌。不過有這些方面的修養並不容易，不在少年時代下一番功夫，等到成年，人事日繁，如果又有了名，就是想用功，已經太晚，也用不成功。今天的學校教育，沒有這些基本科目，要有通人，戛戛乎難矣。

魏兄用他的餘暇研究京劇，積數十年看戲、聽戲經驗，又博覽有關的書籍，加上他的文學修養，所以結果發見的比別人多，也超越別人。我喜歡京劇，能唱一點余派老生，還學一點京胡，都不成樣子，可是看的戲少，也沒有認真研究。這次看了子雲兄的《京劇表演藝術家》的打字稿，非常高興，得益不少。不揣鄙陋，要說幾句話。

中國的歷史悠久，文化深厚，我們身為中國人，要明白自己的富裕，很不容易。（我想沒有文化遺產的民族不需要辛苦。就如翻譯，把文明國家的文字譯為中文極不容易；別的國家很多地方把原文照搬過來就行了。）欣賞京劇就很難，這裡面不知多少有智慧和學問的人，經過很長久的時間，繼承了固有的文藝成就，用了無量

的心血來研究、創作，才有那些出色。我們需要有像子雲兄這樣有學問和眼光的人給我們指示、解釋，才能體會一些。現在的中國人知道一些西方的文學和藝術，很好、很需要，不過我們怎麼能不愛中國的文學和藝術呢？數典忘祖總是可恥的吧。

子雲兄這本書不但大家要看，連京劇界的人也要看。因為有些傳統的菁華已經漸漸消失，他懷有一番苦心，悲其湮沒。

書裡寫了十三個人，都是伶界的頂兒，尖兒，而能「建國於劇界」、「施惠於後世」的。他著重伶人的「創作」，不以摹倣有成就為已足。又能看到大勢所趨、危機所在，對於京劇的發展有啟迪的功勞。

我們生為中國人，很幸運，可是也有負擔。中國的好書太多，讀不完，好戲太多，看不到。從前沒有電影，沒有錄音，可惜可恨。（中國的字畫真蹟流傳的不多，現在才有些影印本。從前刻的碑很了不起，但是畫就失傳了。我們沒有一幅王維的畫。）少數名伶拍了電影，真值得慶幸。子雲兄這本書能激起我們對中國藝術的愛和尊敬，我這句話不算過分。我們也應該以做中國人為榮。這個民族優秀，只要看我們有這麼多偉大的表演藝術家就可以知道了。

二〇〇〇年九月九日於美國

自　序

這書淵源於國史館之胡健國博士。

說來，七、八年矣！在電話中，約我寫民國年間之皮黃劇藝人物，擇其有國者傳之。其時，我在寫《在這個時代裡》（長篇小說），答以三年內無暇他騖。胡博士竟答：「三載可候」。誠哉！三年之後，又是一通電話，說：「尚記前約乎？」詢其所擬，須以史傳之。聆而頓然畏縮！寫史難，傳也更難。遂答以我乃戲迷。非行家亦非研磨者，自知力不能任，答以寫傳非我所能。小說可虛構，論戲在主觀，史傳則不能背實。胡先生則建言，以藝論為主，傳記附而會之可也。

感於相約之誠，我怎可渝？

戮力又三載，入乎文者。僅得十三人。生行五，楊小樓、余叔岩、南麒與北馬，且所創之「言派」，亦皮黃戲之一支流。旦行之有關者，舍四大名旦：梅、程、荀、尚，張君秋之專擅於歌，所創之「張腔」，竟形成「十旦九張」之風標，非王可稱之為民國以來伶界之王乎！言菊朋之藝事，雖不能與前四人駢肩，戲迷一大家者何？淨行之裝盛戎，一反其淨行之實大聲宏而炸音裂瓦，另創其輕而沈、柔而剛、

細而壯之淨行聲腔，造成今日之「無淨不袞」氣勢。誠堪稱之為近世淨行新帝王也。

他如旦行之王瑤卿，雖歡於其聲色之未能建國於劇界，然其在劇藝上施惠於後起者之教養勳功，被譽之為「通天教主」，亦民國劇界之皇也。再丑行之蕭長華，其展現於舞臺上之聲色作表，亦近代劇壇文丑之模式。尤其，在劇藝教育上建立之勳業，誠堪以王者稱之。

再者。在傳統劇藝行當中，小生向為諸行之副色。民國以來，葉盛蘭雖曾獨挑班社，居於老闆之位，惜乎時遷勢移，社會蛻變，未能成其伯業焉！

數年前，毛家華先生為文建會主編《國劇二百年史話》，約我寫小生一行，錄之而附於尾，即此文也。

今者計來，皮黃戲之在民國，尚未及乎百年，然時勢之所趨，移宮換羽，百事悉更。劇藝原有之班社組合，重成於大同社會。當年之「老闆」，既失之帆蓬，亦失之舵把。各色行當之與舞臺，一如馬之與車，六轡總於御者。其奔馳之目標，劇本有專業之劇作者，演員之藝事，有新興之行當—導演。演員聽命而已。創造者，非演員矣！

試想，今後之劇藝表演藝術家，難能有之矣！演員，失其主動也。

京劇表演藝術家　目錄

楊小樓

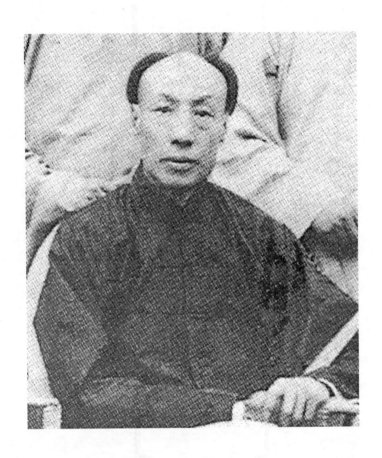

楊小樓建立起正生之王國

一

認真說來，楊小樓在世六十一年，有大半歲月是活在清朝；他生於清光緒三年（一八七七）十一月初十，卒於民國二十七年（一九三八）正月十五日（享年六十一歲）。但從楊的劇藝成就來說，應是他生活在民國這二十餘年間，方始開創起來的。在遜清的那大半段日子，雖也被慈禧選入宮中作了供奉，然而他的那些齣「武戲文唱」的名作，則創製於民國年間。所以，我們民國的劇藝史乘，誠不應落（ㄌㄚ）下他。

說起楊小樓的舞臺藝術，之所以能被後人稱之為武生泰斗，排起名次來，與楊同時甚而在年歲上稍長於楊的尚和玉（同治十二年一八七三生），稍次於他的俞振庭（光緒五年一八七九生），雖也風雲一時，名滿天下，卻無楊小樓之藝能口碑載道。

何以？楊小樓的劇藝出乎其類拔乎其萃也。

楊小樓也是劇人後裔，他的父親楊月樓也是武生，從小就立意培植他克紹箕裘。正好這乳名三元

（兒）譜名嘉訓的兒子（註一），生來就結結實實，壯壯魄魄，六歲時個頭就比一般大年齡的孩子壯大，而且聰明伶俐，人見人愛。遂被常到楊家串門子的譚鑫培認為乾兒子。八歲的三元，便送到「小榮椿社」科班學藝，啓名叫「楊春甫」，（入科的頭期學生都列為春字輩）。由於他個頭兒長好，胳臂又健壯，班主楊隆壽特別重視，親自開蒙，先後教授了武生戲如「石秀探莊」、「蜈蚣嶺」等戲，所以楊小樓在坐科時，就紮下了良好的根基。

楊小樓坐科三年後，纔出臺演戲。那年他十一歲。（註二）

他在科班時，同班的同學有譚春富（小培），還有程春德（程繼先）、馬春和、郭春山、葉春善（即後來北京富連成班班主）、郭際湘（水仙花）等，都是享大名的名腳兒。不幸他尚未滿師，父親便出事亡故（註三）。出科後，在前途上自然失去依靠，遂東走天津，到「聚興茶園」與「義盛合班」充當武行（班底）。卻又由於他的個頭兒高大粗壯，居然在武行中也受到排斥。扮靠將，他在四人中高出其他三人一頭地，站在一排很礙眼。派個下手吧，比主角高一頭地，也不般配。因而在精神上很苦惱。

父親故後，雖有義父譚鑫培及不少父輩念在上一代的分上，都有心來協助他。有一次，派了他個腳兒，扮「惡虎村」中的李五，可是，當他高高興興地在扮戲時，被主腳黃天霸見到，便向管事提出異議，說是楊春甫個頭兒太高，到了臺上，鶴立雞群似的，豈不把戲攪啦！扮好了戲的他，也得卸下來。

從此之後，初出道的楊小樓，便心灰意冷，頹廢下來。工也不練了，戲也不學了，園子也不進了。他原本想繼承父業的念頭，變成嚴冬冰封，遂辭班不幹了。

那麼，幹什麼呢？不是在家蒙著頭睡，就是走出家門浪蕩街頭。在家的母親，可是著急起來，這樣下去，孩子的前途，豈不是毀了！遂多方奔走，尋到一位與他爹有過情分的武生演員楊功，這纔把喪志頹廢中的楊三元，拉拔起來。

二

楊功也是一位武生，當時在《春台班》是大武生俞菊笙的二路硬裡子，楊月樓在世時，提拔過他。

他聽到楊師母這麼一說，便答應幫這個忙，親自與三元訂下練工、學戲的日程，一切都由楊功帶著楊三元，在三更燈火五更雞的苦練中，不些日子就帶上了路。而且勉勵著說：「戳高個兒有什麼不好，扮大武生纔夠派頭呢！」又說：「你老爺子個也不矮，他卻以猴兒戲見長，遂有了『楊猴子』的綽號。」經過楊功這一番開導，楊三元又振作起精神，不幾個月，楊三元又生龍活虎起來。

跟著又結交了一幫年紀大小差不多的同行，合起來有三十六人，其中有郭際湘、閻嵐秋、范寶亭、許德義、薛鳳池、高福安等人，時稱「三十六友」。大家在相互砌磋、相互影響、相互鼓勵、相互比藝的情況下，藝事自然大有進益。提攜他的楊功，遂伺機向大武生俞菊笙進言了。

由於楊三元是楊月樓的兒子，俞菊笙曾受教於楊二喜（工武旦，小樓的祖父），在輩分上與楊月樓是師兄弟，而且交情不錯，一聽楊功如此一說，遂馬上答應：「這種事，那有不幫忙之理。遂決定收個徒弟，更好些。」就這樣，楊三元拜了師。他知道他們這一行，有一句行話：「師父領進門，修

行在個人。」便從此更加用功，也跟著師父上戲，旗、鑼、傘、報以及院子家人。邊配下手，外帶勍斗蟲（翻勍斗），零零碎碎的腳色，派什麼幹什麼。這時，不但有楊功從旁給他說戲，他的義父譚鑫培也時時勗勉他，告訴他台上的玩藝兒，一再鼓勵他別怕「腳兒小只怕活兒少」。譚鑫培最能瞭解他們這一行，更是「不怕天賦不夠，只怕工夫落後。」尤其楊三元那副個頭兒，那分長相兒，若不能培植他成為一員大武生，舞台上的生旦淨丑這一行，任何一位大老闆也不會用他作個二路活兒的腳色。譚老闆是武生出身，遂伺機把他摺下不演的大武生活兒，一齣齣指點給他，甚而傳授給他。起先，他一直觀察著三元這孩子成不成器？若是不成器，教給他也白捨。同時，俞菊笙也看上了這一點，遂也用心意的在這方面來培植這個徒弟。

楊三元終究是個有出息的孩子，奮進了幾年之後，師父們看著他可以上大戲了。方始推薦給「寶勝和」班子，這班子是楊瑞亭的祖父楊香翠組成的，還是「梆子、皮黃兩下鍋」（註四）的時代，這時楊三元已廿四、五，得到這麼一次表演的機會，當然興奮異常。遂想著得個響亮的藝名。

過去的戲園子，都有各自的一個相當完整的劇團組織。要是在沒有「重金禮聘」邀來名腳兒來擔任主演的戲碼，平常日子便是戲園子的劇團班底腳兒，擔任演出。在「重金禮聘」來的腳兒，要是帶的人少，不但旗、鑼、傘、報小零碎，得戲園子的班底搭配，往往墊戲的戲碼，也得由戲園子的劇團擔當。就在這種機遇之下，楊三元被邀進了「寶勝和」。至於藝名，他想到父親在梨園界，有個外號叫「楊猴子」，因為父親的猴子戲拿手，遂有了這麼個外號，我是子襲父業，就叫「小楊猴子」吧！

就這樣「小楊猴子」上了海報。

三天打泡戲是「鐵籠山」、「賈家樓」、「挑華車」，成績斐然！可以說是一炮而紅，楊三元站

住了這個大武生的席位。第二年（光緒廿八年）他的義父譚鑫培叫天便把楊三元拉把到他的身邊去，進了譚鑫培的「同慶班」。受到義父的提拔，戲碼居然列在倒第二，他的猴戲「水簾洞」，排在「金沙灘」前面。

又過了一年，光緒二十九年間，小楊猴子楊春甫，已組班闖碼頭了。天津「天下仙茶園」便以「重金禮聘」的號召宣傳貼出海報，楊春甫帶著自組的劇團到了天津，旦腳是崔靈芝，轟轟烈烈地演了一期，載譽回京，仍舊回到「寶勝和」老東家繼續演出。

這些年來，除了楊三元他自己的奮發有為有守，恩師楊功、俞菊笙以及義父譚鑫培的調教，誠應居之首功。當他在同慶班跟著譚老闆同台的時期，凡是譚老闆當年演過的武生戲，都一齣又一齣的給他再說一遍再縷一過，而且在戲碼的安排上，不但排在倒第二作壓軸，還往往把他的戲碼排在大軸。

有一次，譚老闆的「賣馬」排在倒第二，把楊三元的「鐵龍山」排大軸。譚老闆之所以如此安排，工是要在下戲卸裝之後，躲在帘後看三元的戲。看完之後，見到這位乾兒子的姜維，由於身材魁梧，工底紮實，舉手投足，也美滿位確，真個是大武生的身架器度呈現出了。只是起霸觀星這一折的曲子「八聲甘州」，卻只唱頭半句「揚威奮勇」便在樂器聲中乾作身段。這是一段的俗套子演法，這戲可不是大武生的歇工活兒。走時，便關照後台管事，通知三元下了戲到他家去。一問，果如所猜，這只曲子他還不會唱。於是譚老闆便一字字一句句地唸出，教會了他。一面講說這「八聲甘州」的曲詞內涵，應隨著樂器聲律的起伏悠揚婉轉，一招一式的用慢動作，節奏分明的表演出來。一面說一面作出手、眼、身、法、步的連唱帶作等招式給三元看。以後，便一招一式的

教會了楊三元。

在同慶班演唱時期，譚鑫培的兒子已用譚小培為藝名，小培與楊三元也是「小榮椿」科班的同學，在科時的藝名叫譚春富，所以楊三元（春甫）也改藝名叫楊小樓，但外號「小楊猴子」還是被人在口中傳著。（註五）在他二十九歲的那年，被選入內廷昇平署當差，名義是「外學教習」。進宮後演出第一齣戲就是猴兒戲「水簾洞」，第二齣是「長板坡」，很受慈禧太后的賞識，說：「這個小楊猴子怪不錯的。」

當光緒皇帝與慈禧太后相繼賓天之後，昇平署也就不運作了。內廷中的這般「供奉」腳兒，遂也自然然地在市肆間混生活。這時，老的「四喜班」又復出於劇場，楊小樓便搭上了這個「復出四喜班」，班中有老生許蔭棠、青衣孫怡雲、花旦姚佩秋、花臉黃潤甫、錢金福、小生馮蕙林、老旦謝寶雲、丑王長林等，全是當時的一流名腳兒，這時的小楊猴子便正式掛牌叫楊小樓，他是武生，往往排雙齣，長靠、短打，每天都露。遺憾的是「四喜班」復出三年，又報散矣！

既有來路，又有創意。深得戲迷讚賞。委實由於他的工夫深厚，扮相英武，學來的台上玩藝，時已民國，上海已成繁華都市，新式的舞台出現，楊小樓遂應邀到了上海《大舞台》與呂月樵、白文奎合作演出，風評不錯。雖有人譽之為是當前「獨一無二」的大武生，惜乎還未能在劇評界名上金榜。但從上海遄返北平，便籌畫自組班社獨挑。而且投下了積蓄，營建上海戲院的那種新式舞台，他要自作舞台班主，經之營之。

三

民國三年春，楊小樓與姚佩秋、殷鬫仙等人，在北平前門外西柳樹井，醵資建造的《第一舞台》

竣工，座位是排排坐的長椅，不是方桌條凳的茶園，舞台也是西式的，可以安設布景。六月九日開張

大吉，他給自己的班子，命名「陶詠社」，陣容有許蔭棠、王鳳卿、沈華軒、錢俊山、何桂仙、賈洪

林、程繼先、錢金福、朱幼芬、路三寶、王瑤卿等，個個都是一時英俊。不想當日夜戲尚未開演，便

發生火燭之災。當晚的戲自然是演不出了。

災後的修整，到七月初三始行修復重行開張。

楊小樓主持《第一舞台》的運作六年。在這六年之間，確也排演了不少新戲，如「取南郡」四本

連台，演三國時代周瑜起兵攻打南郡，曹仁、陳矯等用計把周瑜騙入城內，中箭受傷，拚死得脫。瑜

受傷休養，偽稱傷重而亡，誘曹仁等劫營，仁轉進中伏，大敗而逃。瑜正要直取南郡，不料孔明早已

先遣趙雲伺機占據，且已從敗將陳矯取得曹瞞兵符，將荊襄守詐遣南郡，而張飛、關羽，乃乘虛據

有荊襄。周瑜軍至，城上已是漢軍旗號，一氣嘔血而去。是以此劇亦名「一氣周瑜」，乃《三國演義》

第五十回情節。各劇種均有此劇關目。楊小樓取之改編，分為四天演，他演趙雲，其他有王鳳卿（飾

孔明）、賈洪林（飾關羽）、德珺如（飾周瑜）、錢金福（飾張飛）。同時，楊小樓還在前面的開場

戲，加演一折短劇，如「淮安府」、「拜山」等。上座還算不惡。在這六年歲月中，劉鴻聲、譚鑫培

都在《第一舞台》演出過。梅蘭芳也加入演出過。曾與梅合作演出「五花洞」、「下九霄」，

楊飾大法官一腳。雖唱不多，但其中的一句「元始將軍下九霄」，唱時作二二三句法歌出，「下九霄」

的「下」字，以湖廣音翻起「九霄」二字，論者說：「其氣口之勻適，噴口之脆生，真如鶴鳴九皋，彷彿是神將從天而降。」（註六）

楊小樓無子，有一女嫁夫劉硯芳（藝名小梧桐，原是老生行，因嗓弱輟演。）原是行內人，在楊小樓經營《第一舞台》時，派他擔任後台管事。基於「陶詠社」一開場就發生了火災，雖然又經修復，重行開張營業，心裡總是悚念著這社名銜犯著什麼？又不便馬上改名，到了民國五年冬，劉硯芳建議太岳把「陶詠社」的名字改為「桐馨社」，當然，班社也經過一番調整，當年末梢，便邀來王鳳卿、梅蘭芳到《第一舞台》加入「桐馨社」的陣容上演，楊的長靠短打戲，也隨時排在王、梅戲碼之間，甚而在開場頭一齣開鑼戲也上，往往演個雙齣。當然，他的拿手大戲如「艷陽樓」（拿高登）「安天會」（猴兒戲）、「連環套」等，也不時排出。尤其，他還為了提拔後輩，寧願作個配角，來幫襯戲碼的堅實。譬如梅蘭芳的全本「春秋配」，楊氏卻飾其中的二、三路活兒的張雁行（註七）。

按「春秋配」這齣戲，有四十幾場，所以梅蘭芳初次在《第一舞台》演出，分作上下兩本演出，張雁行這個腳兒，是小生李春發的同學，先習文後改武，曾經考中武舉人，卻被當道革去，遂一氣去到集架山落草為寇，伺機報仇。李春發規勸不聽，只有由他。全劇雖然上下本都有戲，行當是武生扮演，可以發揮武生長才之處極少，論唱，前本也只有幾段四句頭的搖板，論作，更無化費心力之處，下本雖有武打一場，在劇情上也只是過河見招可收。就是硬打一場，也顯不出好來。全部劇情是才子佳人的故事，委實用不著武生賣弄武藝。老實說，三路腳兒就可以了。可是楊小樓卻肯擔當張雁行這個腳色，來捧梅。當然，他是《第一舞台》的老闆，為了戲碼的腳色紮硬，遂作了帶頭作用。認真說來，實乃是「善書者不擇筆」，「有藝者不擇戲」，強者矯而不驕也。

王鳳卿、梅蘭芳演完這期走後，新接的腳兒也是當年一時之選，有劉鴻聲、王瑤卿、王蕙芳、王

又宸、貫大元、高慶奎，還有老旦龔雲甫、旦腳尚小雲、白牡丹（荀慧生）等，楊小樓遂在這一時期，

新排了「楚漢爭」，此劇由明代傳奇《千金計》改編來的。楊飾楚霸王，尚小雲飾虞姬，也分作上下

兩本演出，上本由霸王坐帳起，到兵困九里山止。下本則由被困九里山，知已上了韓信遣李左車誘兵

步入絕境的大當，但已悔之晚矣！上下兩本的演出重點，都放在武戲的藝術路數上，與後來配合梅蘭

芳演出的「霸王別姬」，自然不大相同矣！

由於《第一舞台》有新的設備，「楚漢爭」的演出，還使用了燈光布景。

楊小樓在《第一舞台》還排演了八本「混元盒」，原名「闡道除邪」，乃端午節宮廷演出的應節

戲，崑曲本子。後來再加改編，調整了腳色，增加了武打，八本連台演全。（註八）標榜的是俞派傳

人演的俞家私房本戲。

還有「賈家樓」、「麒麟閣」、「翠屏山」、「金錢豹」、「武文華」，以及「宏碧緣」中的「四

杰村」等等，也都是這一時期排演出來的。

到了民國八年，《第一舞台》的債務，終於拖垮了楊老闆，不得不出讓。於是，他又重新組班，

易名為《中興社》在前門外的《三慶園》演出，老生是王又宸，還有高慶奎，演出了「五人義」、「長

板坡」等大戲，八月間便又重新約角，南征上海，由於腳色中有譚小培、尚小雲、白牡丹（荀慧生）

等人在內，遂被稱為「三小一白下江南」。這一次到上海，演出的成績，比上一次獲得的風評更好，

已有不少篇評論，是指名楊小樓來命題作論的。一位筆名柳遺的劇評家，在《申報》「自由談」副刊，

以《東籬軒雜綴》談戲，聽說楊小樓於下個月再到上海演出，作文以表歡迎，寫了兩段對楊氏之藝的

評論。茲錄之於左：

1.楊小樓的師法及其獨到之藝

學戲者當有所師法，根基紮住，然後再求變化，則得之矣！楊小樓之宗老俞（菊笙），不如尚和玉之純粹，然其克自振拔之處，實有發輝光大之功。余最服膺其能在疏懶中見長。每一下場，寥寥數手，而簡淨且蒼勁，令人神往。白口清亮無匹，更能依劇情而為哀樂；唱亦俱有並剪哀梨之致。其所造詣，確與專門亂打亂跳者有閒。故內行中人，靡不推尊之。至於器宇從容，無好勇鬥狠之病，尤為高人一等。

2.楊小樓的起霸、走邊、趟馬

武生所注重者三事，一曰起霸、二曰走邊、三曰趟馬。大概起霸要穩重，走邊要流利，趟馬要安頓，而總其成者要乾淨。穩重而不能乾淨，則必失之澀滯。俞菊笙之起霸，李春來之走邊，黃潤甫之趟馬（註十二），（黃非武生以其「戰宛城」趟馬絕佳，故論及。）非都城人士之謂三絕者乎！然而長於起霸者，未必果能長於走邊，而長於起霸走邊者，未必長於趟馬。此蓋由於紮靠與短打之差別，而亦各人之為學。不免有偏倚之處。比近武生中，惟楊小樓能三者並重。如尚和玉之起霸，蓋叫天之走邊，非不佳妙，然終不能如小樓之並重於三者為可惜耳！

楊小樓這次在上海演出一個多月，便被漢口約了去。農年底回到北京，又與余叔岩合作，演出了「八大鎚」等戲。

可是《中興社》也就有兩年時光，又散了夥兒。到了民國十一年初，與梅蘭芳合作《崇林社》，

楊梅兩姓都是木旁，遂合雙木成「林」，命名《崇林社》再度合作。王鳳卿、姜妙香等腳兒齊全，遂商量著把他演出的「楚漢爭」，重新整編，易名「霸王別姬」，於當年二月十五日他在西城《第一舞台》上演，遂轟動九城。四月十六日又在東城《吉祥園》再演了一場。

惜乎不數月，梅蘭芳便撤夥兒自組班社，名曰《承華社》去單挑獨創。楊小樓也不得不重行改組，易名曰《松慶社》，楊、梅二人的班子，都在西珠市口的《開明戲院》場地，分期輪番上演。楊的旦腳由來自上海的林顰卿加入，當然，楊氏的身邊老哥兒們，還是那般舊友，他的叫座傑作如「蚣蠟廟」、「安天會」、「艷陽樓」、「宏碧緣」以及「長板坡」、「連環套」、「惡虎村」，還有長短的折子戲「挑華車」、「落馬湖」、新排的「林沖夜奔」等等，再加上他協助新加入的旦腳朱琴心，排新戲「陳圓圓」，楊配吳三桂。朱琴心、侯喜瑞、王長林演出「法門寺」，楊配趙廉（註九）。

在此一《松慶社》時期，楊老闆總是隨應著加入新角的才能，來排節目。譬如荀慧生加入陣營，他便推出「戰宛城」這齣戲，當年他跟著譚鑫培、俞菊笙時代，他擔當的腳色是典韋，如今他挑班便扮演張繡，荀慧生鄒氏嫗母，錢金福典韋、許德義的許褚、王長林的胡車。楊老闆的張繡，也給後人留下了典模。只是「霸王別姬」這齣戲，自與梅蘭芳拆夥後，雖與其他旦腳如雪艷琴、陸素娟，都與楊老闆合作過「霸王別姬」這齣戲，都比不上梅蘭芳的虞姬，方能襯得出楊小霸的「霸王」之英雄落魄氣質。

可以想知戲劇藝術的綜合之要義何在。

名腳兒之所以一生不隨便更易其搭配人手，其理乃本乎藝也。

四

在台灣的楊迷丁秉鐩先生，寫過一篇「論楊小樓」的專文（註十）認爲楊小樓的舞台藝術，堪稱「空前絕後」，理由是京班腳兒以武生行挑大樑組班，在舞台上活躍了二十六年之久，可以說是前無古人後無來者。這論斷若以楊小樓的舞台藝術爲則，誠不爲過。實際上，楊小樓在其一生舞台生活的動態來說，自從民國元年（一九一二）從上海返家，自組班社始，到民國二十七年（一九三八）二月十四日（農曆正月十五日）去世。所組班社計有《陶詠社》、《桐馨社》、《中興社》、《崇林社》、《松慶社》、《雙勝社》、《忠慶社》、《永勝社》，共有八次之多。而且還自行約友合作，創建新式舞台於北京（《第一舞台》）。從楊氏的這些作爲的根因來看，一言以蔽之，他全是爲了發展他的劇藝理想而爲之。可以說，他的班社之改組，不是爲了重新調整腳色，就是爲了約腳兒合作。如《崇林社》之與梅蘭芳合作，《雙勝社》之與余叔岩合作，第二年就又改組爲《忠慶社》，老生又換了高慶奎。最後的《永勝社》之所以從民國十六年（一九二七）起，一直到故世便沒有再改組，那是由於楊氏晚年對於搭配的腳色，已不是早年那麼荷刻要求了。再說，三十年來的辛勤排出的創作，也逐漸定了型，身邊的老弟兄，也無不個個都有了準譜兒，要繼續作的，祇是修修剪剪使之不枝不蔓而已。

丁秉鐩先生的「論楊小樓」一文，以楊氏的大武生活兒，別出長靠、短打兩大宗之外，再別出勾臉戲與合作戲（群戲中的扮演腳色），還有猴兒戲及組排的新戲。他都一一按腳色的類別，論評其舞台上的技藝。

武生的長靠戲，都是將軍身分的腳色，所以必須紮大靠演出。如「長板坡」的趙雲、「戰宛城」

的張繡、「冀州城」的馬超、「挑華車」的高寵、「麒麟閣」的秦瓊、「青石山」的關平、「賈家樓」

的唐壁,都是楊小樓的叫座名劇。

這些長靠的武將戲,各自的故事情節不一,身分有別,雖都紮著大靠,手中兵器與戰法不同,再

說,歌唱也有皮黃崑曲之別,樂器也有笛子哨吶與胡琴的伴奏有異,是以扮演的腳色,也就各有其在

演出時不同的表現。

當長板坡之兵敗流落,楊氏在頭一場夜宿荒郊,保衛家眷。那句對劉備的念白:『主公,且免愁

悵,保重要緊。』除嗓音嘹亮,面上還帶出憂國忠誠的表現。劉備在那裡歎五更一段段地唱,趙雲則

時而閉目假寐,時而警覺巡視。小樓把膽大心細的保衛責任心,也表露無遺。再如另一場,在見糜夫

人一場,更是精彩。那時已時間急迫,對主母須勸她上馬,而又不能逼迫。在催促中,要保留君臣之

間的分寸,等等到糜夫人以阿斗交付,剛要接過,一想不對,急忙擺手打躬,惶恐萬分,不敢接過。

因爲趙雲此時已猜透糜夫人心意,打算以死免去累贅了。在理智上勢所必然!在事實上,趙雲怎能忍

心致之呢?這時楊小樓扮飾趙雲的面上之惶急痛楚表情,套一句電影術語,那真是『內心表演』。等

到糜夫人把阿斗放在地上,趙雲馬上蹉步向前從地上撿起阿斗,那時糜夫人已經跳上井石要跳井了。

趙雲再一手抱著阿斗,趨步向前,伸手抓坡,人已下井,他轉身跪倒,身段之優美而且乾淨俐落,遂

得滿堂彩聲(註十)。

至於「戰宛城」的張繡,楊小樓的演出,精彩處更不同了。當宛城不能保,不得不降,已是恥辱。

不想嬸母又被曹兵搶去,一聽家院來報,「今有一夥兵丁,將太夫人搶了去啦!」張繡一面責備老僕

糊塗,一面自言自語,便疑爲是曹營所作。遂以「備馬伺候」叫起板來,唱四句搖板原場見曹操。先

聽報說丞相尚未起床，就開始面色轉變。見曹時問：「啊，丞相，連日勞累，睡臥安否？」探詢嬸母

下落的心情，都在這幾句念白的抑揚頓挫中表達出來。等到春梅打茶進來，見面一驚放下茶盤（有的

掉落茶盤）回頭就跑，張繡一望兩望，曹操從中遮攔，三個人的身段表現中的各有「愧慚」，相互默

契得恰到好處，臺下遂轟起炸堂彩聲。老友丁秉鐩先生評論此場戲的楊小樓之精到演出，說：「此時

小樓表情，已然露出知曉嬸母已被曹操搶來，遂由證實而氣憤而忍住。接著曹操進一步要和張繡以叔

姪相稱，借此試探張繡。小樓把張繡那種一忍再忍，不肯小不忍則亂大謀的心思，曲曲傳出，一絲不

苟。最後刺嬸孃，則氣憤填膺，把兵敗、被辱的一腔怒氣，都發洩到鄒氏身上。……所以這齣大靠群戲

「戰宛城」，也是楊小樓的傑作之一。也是楊小樓時常露演的一齣戲。

再說「冀州城」的馬超，表演「氣憤」的情致，更是不同。在城下眼看城上的妻子被殺，還將被

殺的屍身，一一扔下城來，這戲應是何等的火爆。演馬超的不但要一次又一次的摔翻與撐僵屍，還得

一段段的唱。不但得有武工，還得有唱工。不過，這齣戲終究不是五十開外的演員可以常常露演的了。

還有「桃華車」、「寧武關」、「麒麟閣」等崑曲，更是武生們的看家戲，楊小樓也無不有其獨

到的工架演出。此處不細說了。

論起楊小樓的短打戲，要以「連環套」與「惡虎村」為其所謂的「武戲文唱」之招牌戲。在短打

武生戲的關目中，有「八大拿」一詞，意指以黃天霸為主角捉拿強梁的戲，如「鄭州廟」、「落（駱）

馬湖」、「薛家窩」、「東昌府」、「殷家堡」、「霸王莊」、「淮安府」、「蚰蜡廟」等，但說法

並不一致，黃天霸的戲大多了。像「連環套」與「惡虎村」不也是黃天霸的戲嗎？像「連環套」這戲，

也可說成「拿寶爾墩」。

·按「連環套」這戲，是小說《施公案》中的故事之一。寫俠士黃三泰仗義營救清官彭朋之難，綠林群起風從，獨有竇爾墩不服，二人相約在李家店比武，竇輸了，大傷自尊，隱藏連環套山林之中，練武立寨爲尊。爲了要報黃老兒敗他之仇，竟然盜取當朝梁九公的御馬，留言說欲知盜馬之人，黃三泰知情。這時黃已故世，其子黃天霸，正是施公手下捕快，遂將此案交給黃天霸查捉盜馬之人。因而故事有了這戲的行圍射獵、御馬被盜、調霸破案、連環套拜山，比武盜鉤，束手認罪等情節。楊氏且曾加上首尾，劇名「江都縣」連演兩天。由於這戲在民國初年曾灌成唱片，有「盜馬」、「拜山」等折，郝壽臣的竇爾墩，所以此戲更是家喻戶曉。至今仍不時可以聽到電台播出楊氏在拜山時，與郝壽臣那一大段道白（對話），還有兩段搖板、流水的歌唱，聽來總覺得今之演者，雖也人人宗之，但此一唱念聲腔，可無法與楊、郝二人較量之矣！至於台上的身架情致，更是徒令老戲迷思往已耳。

丁秉鐩先生論楊氏之此劇演出，說：「楊小樓的黃天霸，先說扮相，在英俊裡透出精明仔細來。頭一場（指黃天霸頭一場）「五把椅」（上關泰、計全、何路通、朱光祖及黃天霸）上來念詩：「丹心滅寇掃殘奸」，「掃」字高挑，上場只念這一句就得彩聲。（四人上場人各一句，天霸先念頭句。）五人表白畢，二堂傳話，大人升堂。聖旨下，讀旨時跪聽完畢，他面向裡，背向外。只見他頭部輕點、微搖，最後頭不動了，而盔頭上的絨球兒禿禿亂顫，把天霸聞旨的內心激動，有層次地一步一步表現出來。每次演此，台下必是滿堂彩聲。然後改裝辭別大人時的四句流水（謝過了大人恩海量，忠孝臣子古之常，此去不能擒賊黨，甘心認罪有何妨、萬古名揚。）下場的兩句搖板：「辭別大人把馬上，成功回來再問安康。」後三字（問安康）必然拖個長腔，也必然會涼調，而且也必然得彩聲。」楊小樓的噪音雖高吭入雲，但不圓而略左，遂有「涼調」音聲出現。但在楊小樓的唱腔中，反而成了特色。

所以每有「涼調」必有彩聲。

短打武生戲，說起來比靠把戲多。光是黃天霸領銜的劇目，就不下三十齣，其他還有《水滸傳》小說中的以及《宏碧緣》小說中的，如「野豬林」、「林沖夜奔」、「四杰村」等等，楊小樓也無不有其獨創之藝，其中自以「惡虎村」最具其短打戲的代表性。

按「惡虎村」是京劇較早的劇本，道光年間武生楊振綱據《施公案》小說編寫而成，自編自演。故事寫惡虎的濮天霸、武天虬劫持路過的江都縣令施世綸，為被害綠林弟兄報仇。同是結拜兄弟的黃天霸，尋到惡虎村為了搭救施大人，遂與濮、武打鬥，殺了濮、武二人，還放火燒了莊院。劇情每被論者唏噓！

名家如黃月山、俞菊笙、譚鑫培都演過這齣戲，楊小樓這齣戲，可以說其來有自，但在演出風格上，經營得更加紮實。

楊小樓這齣戲的黃天霸，一是在走邊時，演出的「飛天十響」（註十一）如疾風驟雨，令人目不暇給、耳不暇聽。唸詩四句邊念做身段，手腳指畫，左旋右轉，既快又緊，身段在如此繁多而勻稱的均衡裡，透露著既邊式又微妙的亮麗舞姿。還有後面的開打奪刀等身段，奏和得風不透而雨不漏，不由人看著不得不鼓掌。當然，行家們要看的還有楊小樓的那些表現在臉上眉眼間的神情與口白上的聲情，尤其歡為觀止。

民國八年九月間，他在上海天蟾舞台演出這兩齣戲，一位評者寫有這麼一段評語：「余於武戲中，最愛『連環套』與『惡虎村』，以其結構緊嚴，處處引人入勝，而無鑼鼓喧天之俗。藝術至此，為得不令人欣遲哉！李吉瑞之『連環套』，確二劇者，觀之多獨偏於楊小樓有觀止之歎。

有可探處，特其臉上無戲，殊為減色。間之念白稍患呆滯之病。且多火氣。瑕瑜互見，究非完璧。又

蓋叫天身手乾淨，走邊漂亮，為『惡虎村』之黃天霸，自游刃有餘，而臉上嘴上，更在吉瑞下矣！用

是全璧之不易得，而小樓愈足見珍於社會也。」（柳遺之《東籬軒雜綴》評語。）

楊小樓之武生勾臉戲，更有其天賦上的雅韻情致。

武生勾臉戲，當以「鐵龍山」之姜維、「艷陽樓」之高登、「金錢豹」之豹子，「戰宛城」之典

韋，「鍾馗嫁妹」之鍾馗，還有關爺戲與猴兒戲。有時，武生也反串張飛等腳色。

楊小樓的「鐵籠山」，不但是俞菊笙的師傅，而且又經過譚鑫培調教，前已提及。再加上楊的用

功琢磨鍛鍊，這齣戲早已成了楊的代表作。楊的這類戲，不貼則已，只要貼演，總是連頭帶尾，從「草

上坡」演起，繼之是「起霸觀星」，後面加上「紅偪宮」（司馬師篡位）由郝壽臣飾司馬師，劇目是

「定中原」把「鐵籠山」連起來稱「九伐中原」。不說別的，光是在戲報上看到「九伐中原」（自紅

偪宮到鐵籠山）也就引發戲迷之饞涎欲滴矣！

另一齣是「艷陽樓」（拿高登），高登是高俅的紈絝子弟，習拳腳、玩刀槍、弄棍棒，愛好漁色，

見到美女就搶。反抗者舉刀就殺，仗著老子是宋天子的權臣，遂成為開封府的惡霸。這天，他搶了青

面虎徐士英的妹子，遇到花逢春幾位打抱不平的蠻橫小子，見到高登如此的惡劣行為，甚為不平，遂

彼此聯手打入高家，居然把高登給除了。這戲由楊小樓扮演高登，一出場的那幾句念白及定場詩，就

能在他身段與臉上的眼神中表現出一位花花太歲的驕狂憊人氣息出來。跟著下場時的上馬動作，再一

聲「閃開了！」要行人讓路的那分凌人氣勢，活繪出這位花花公子的萬惡形象。後面的開打，一對五

之在「一封書」音樂中，踩著音樂的旋律，一絲不紊地一招一式。在一次又一次亮相著優美功架，不

由得臺下觀眾看著不得不鼓掌。

所以，「艷陽樓」這戲也是楊派的經典之作。

「金錢豹」是成了精的兇猛野獸，與「艷陽樓」的高登，在形象上就大異其趣，楊小樓的個高臉長，鉤起豹子臉來，顯得特別大。一眼觀之，都會令人生畏，口中還有兩根刺出的獠牙，時出時沒，真格是兇相畢露，出場報名念定場詩，丁秉鐩先生說：「念得是咆哮如雷，一派的妖氣。」這戲與猴子對打時，有飛义一扔一接的身段，鐵义是真的鋼义，配演猴兒的腳兒，與金錢豹是個搭對兒，必須默契得夠，否則，演不出精彩來。楊小樓於民國元年第一次到上海演出，在一期四十餘日的檔期中，排出了五場「金錢豹」，民國八年再到上海演了一期，只演了一次金錢豹。

說到猴兒戲，楊小樓的個兒頭，似乎不適於猴兒戲，可是，楊小樓的猴兒戲，如「安天會」、「水濂洞」，也是楊的賣座戲。他這齣戲，從前輩武生張琪林學來，此戲原是崑曲的老本，排山一場要上�13百人。普通班子人不夠演不出。

頭場「美猴王」，穿褶上，在身段中要有王者相。以下的「偷桃」、「盜丹」，換穿猴兒毛色短裝，在曲牌中的唱做，要表演猴兒生活中的敏捷跳動，毛手毛腳的猴子動作，與曲詞配合。唱念之間的一雙猴眼之東瞭西瞅，雙手的不停抓撓，都要一一表演出來。偷桃、飲酒、吞丹，雖然是猴兒形態，卻也不忘他已有了人的靈性，在自知此禍闖得不小，待我逃走了吧。楊小樓都能表現得層次分明。在天兵天將捉拿與他，在一套又一套的嚴肅開打以外，對於仙女的行走，他要學，對於老仙翁的龍鍾，他要學，對於巨靈的行動不夠靈活，他要加以捉弄。還有與天兵天將對陣，楊小樓則是改紮大靠上，一場場地對陣，天王站高臺，唱一段，打一段，行家說的「唱死天王累死猴兒」，正是指的「安天會」

這齣戲。如今，「安天會」已被剪裁得天王不用去唱，猴兒也不必與天兵天將打那麼多套了。

誠可以說，像「安天會」這樣的猴兒戲，今後是不可能再觀賞到了，那麼，楊小樓的猴兒戲藝術，

也只能在老戲迷的筆下評論獲知矣！

五

楊小樓在京劇這一個不算小的宇宙中，被稱爲是一位武生行的「一代宗師」，誠是一位當之無愧的人物。有人認爲楊小樓的武生技藝，堪稱「空前絕後」，這話也不過分。那麼，我們從楊小樓的一生傳略來看，此人在劇藝上，從八歲起到六十一歲過世，業已奔競了五十餘年，其間竟有大半時間，他所處者，都是「老闆」地位。先是自建劇院作老闆，一次又一次自組班社作老闆，可是在劇藝上，並不是天天高掛頭牌在戲碼上，他只是武生，只演他武生行的戲，以老生旦腳爲主的戲，他照樣去屈居配腳。他主持《第一舞台》那幾年，往往把他的武戲排在開場第一齣，但卻運用了那多班底，協助他排大戲，他身邊的那一批師兄弟們，十九都團結在一起。這就是楊小樓之所以成就了楊小樓達到了劇藝之「空前絕後」的境界底因。當然，更由於楊小樓之好學不懈，以及其智慧過人，日日奮進地鑽研創造，終成大器。

民國初年，有位評者說：「小樓性好禪學，不喜應酬，演劇無煙火氣者，即其學養之功所致。近似戲界隨社會潮流而變遷，非有進取之心，自無生存之望。乃問道名宿，力學不輟，而「霸王別姬」、「壯元印」、「安天會」、「五人義」等佳劇，得逐術藝獻身於舞台。當其初次排演「安天會」（丁

巳——九一七年秋間），都城人士極其讚美。未幾，天樂園聘高腔班郝振基演此劇，得活猴子之譽。余曾一再見之，除偷桃一場，猴神活現，外此即無好處。且與小樓所演不同，一高腔一崑曲，高腔場子少，崑曲場子多，且一場有一場之身段，若以大體較之，小樓實勝之多也。半年後，小樓在某國公使夫人舉辦之義務戲中，演「安天會」於大軸，上戲時已過夜半二時，座客無走者，雖外賓亦凝坐弗動，無不以至劇終。郝則無一能及矣！固好勝心之使然，顧小樓之孜孜爲學，智力過人，誠難多覯焉！」

（民國八年十一月十七日上海《申報》柳遺之《東籬軒雜綴》）

他如丁秉鐩先生引劇界名腳余叔岩談楊小樓，有一段說：「楊小樓完全是仗著天賦好，能把武戲文唱，有些身段，都是意到神知；而在他演來非常簡單漂亮，怎麼辦怎麼對。別人實無法學，學來也一無是處，所以他的技藝只能欣賞，絕不能學。」這是內行人的諍言，所以後之武生敢以楊派號召觀眾者，在我想來只有高盛麟、孫毓堃二人，高盛麟有他與言慧珠合演之「霸王別姬」一劇則力模楊之聲腔氣口，聽來尙有幾分神似之處。吾未嘗觀此劇於台上也。孫毓堃有一齣「群英會」的趙雲，雖只是起霸，也很夠看。據說有些楊派武生都是向楊的下把丁永利學來的。

楊有義子楊克明，既沒有好好學戲，竟染上阿芙蓉癖，被楊氏趕出門去。外孫劉宗楊（劉硯芳之子），也未能獲傳。未來的大武生，雖不能說沒有楊派之藝脈傳到他們身上，終究隔著時空屏障也。

註一：由於楊小樓在孩提時，譚鑫培便認為義子（乾兒子），譚的子嗣以「嘉」字排行，所以楊月樓給兒子啟的譜名也用「嘉」字排行，叫「嘉訓」，乳名「三元（兒）」，期有「連中三元」的吉祥意義。

註二：一般史料記載說，楊小樓八歲入「小榮椿」科班，十一歲出臺演戲。

註三：周世輔先生的《楊小樓評傳》說，楊月樓於光緒十六年（一八九〇）就謝世了。（因事入獄死於獄中）

註四：那時，梆子戲還很盛行，皮黃戲的風頭纔起來，所以當時的戲班，既演皮黃也演梆子，社會間遂名之為「梆子皮黃兩下鍋」，類同麵條、餃子同鍋煮。

註五：楊春甫的「小楊猴子」藝名，雖然改叫「楊小樓」，可是「小楊猴子」的藝名，還是被社會上的老觀眾在喊叫著。

註六：採擷自蔣星煜主編之《十大名伶》一書之鈕驃作「楊小樓」一文。（上海古籍出版社一九九二年十一月印行）

註七：張雁行亦作「張衍行」，梆子本作「張雁行」。此劇首演於民國六年五月十二日夜戲。劇情寫張雁行與李春發是同學，李中秀才，張落榜改習武，雖中武舉人，卻被當道石光除名，竟一氣到筆架山去落草為盜，有一妹名秋鸞寄在姑母家，李春發送別張雁行回家，路遇姜秋蓮與乳母被後母逼到郊外檢柴，見而問之，周濟銀子，竟被後母抓此理由，要將秋蓮送官。乳母偕秋蓮夜遁，路遇劫賊侯尚官，槍奪乳母包裹被拒，一刀殺死乳母，又見秋蓮姿色美艷，竟起淫心。秋蓮騙之同行，願構姻好，但必須先拜天地，成親時要求替她摘朵鮮花，伺機推賊落澗。得隙逃脫，躲在一處尼庵中。侯尚官摔傷了腿，不能行走。適巧偷兒石錦坡在李春發家偷竊，被發現捉到，憐其謊說家有老母，李竟給他銀兩濟之，放他出去，規之以後莫作歹事。心懷感激，決心學好。路上遇見受傷之侯尚官在哀號，石錦坡憐之，

將之背到路上。後來，這侯尚官竟把得來乳母帶著的衣物，仍到李春發院中。姜秋蓮後母

早起一看乳母與女兒逃走，遂告官說李春發拐帶良家婦女，又在李春

發家見到乳母攜帶衣物，認定李是凶犯，竟把李公子酷刑問成死罪。張雁行聞知，計畫在

行刑日劫法場。然而，張卻不知他姑父侯尚官也牽涉在內，胞妹秋鸞幾乎被姑父賣入娼門，

夜間逃跑，險些一喪命。如今也與姜秋蓮藏在同一尼庵。待張雁行劫法場之後，四方一對，

真相方始大白。官方處分完賊盜部分，念於李春發守正不阿，張雁行之落草為寇，也情有

可宥。疏請重用，張、姜兩家姑娘，同配李春發，此之謂「春秋配」。

註八：此一劇本，乃清朝昇平平署的本子，演出後有人指出來歷，楊小樓由其師俞菊笙處得來，遂

又加以改編，使後來的演出本子，不同於原本。

註九：據周世輔先生說，有一次演「法門寺」，王長林的賈貴，在劉瑾唸：「你這眼裡還有皇上

嗎？」賈貴抓哏，遂接唸：「沒啦！早就取消啦。」一位清朝的皇室某人在包廂聽戲，極

為不滿，遂傳言要向總統曹錕告狀。楊老闆怕惹是非，遂跑到這位皇室某人處道歉，願意

為他重演此劇，他演趙廉一角。也只是有此一傳說而已。

註十：見《國劇名伶軼事》一書（台北《大地出版社》民國七十八年九月印行）

註十一：此名詞乃武生在走邊時，以雙手雙腿腳的飛舞中，乒乒乓乒打出的響聲，手腳動作既快，

響聲飛鳴也節奏尺寸分明，如樂器奏鳴。

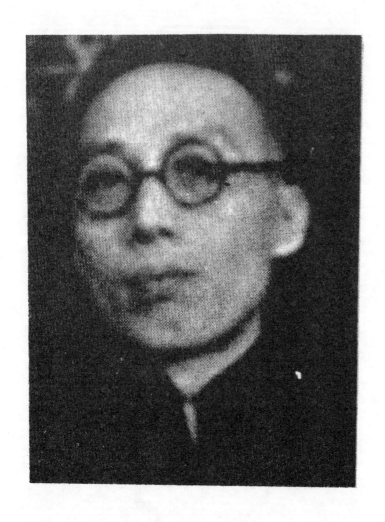

余叔岩之出於譚門而獨立其國

以西皮、二黃爲劇藝主旋律的劇種，在中國戲劇史上，似乎爲期最晚。祇是，由胡琴奏出的西皮二黃調，興起於何時？至今尚無定論。然以皮黃爲劇藝主旋律的京腔（調）之興起，則在乾隆年間的四大徽班陸續抵達北京以後的事。史家多肯定「京劇」之形成，應在道光初年。

在四大徽班時代，劇藝仍未脫元雜劇時代的正末（生）正旦爲主唱（演）傳統，是以較早的劇藝名家有程長庚、余三盛、張二奎三大鬚生名於世，繼著又出現譚鑫培、汪桂芬、孫菊仙三位生腳。其中名高而劇藝影響最大的，莫過於譚鑫培，直到今天，譚派的唱作還在京腔劇藝中薪傳著。說起來，余叔岩是傳薪譚派最有成就的一位。

不過，余叔岩的劇藝更有晉焉。其特色又被稱之爲「余派」矣！

一

余叔岩是湖北羅田人，光緒十六年（一八九〇）十月十七日生於北京。父祖都是京劇名家，最早期的三大鬚生之一的余三盛（後名余三勝）是他祖父，當時與胡嘉祿、梅巧玲等人齊名的旦腳余紫雲

是他父親（註一）。他譜名第祺字小雲，自小就受到戲劇藝術的薰染，所以打小兒就在劇藝上練工習藝，十四歲時方以「小小余三勝」的名牌掛在天津「下天仙戲院」的大門看牌上。由於余叔岩打小兒就練武工，八九歲時又送進了科班，先從武生學起，奠定了腰腿的工夫，再學老生。到了十四、五歲以「小小余三勝」登臺時，臺上的劇藝，可以說已經很成熟了。所以上演之後，真格是一鳴驚人。在演出期中，上座鼎盛，居然像個大腳兒似的，門前車水馬龍。除了戲院的戲碼要他，一般人家的堂會也得接。年齡又在倒嗆期間，遂致健康受到影響。不但嗓子倒了，人也病了。這纔休歇下來，回家休養。

本來，余家的經濟環境不錯，父親、祖父都是名腳，家中還開了一間古董店。不幸父親死得早，弟兄四個都在梨園行，余叔岩是老三，長兄在場面上，弟弟也是唱老生的。二哥則沒有職業，在生活上卻也容不得他長久閒下去。遂不得不改行在當時的內府謀得一個小差事，混碗飯吃就是了。那時，京城中的愛好京劇者，組有「票房」（愛好戲劇的社團），余叔岩遂在公餘之暇，參加了票房的戲劇活動。當時，正在走紅的譚鑫培，不時演出，凡是喜愛老生劇藝的票友們，沒有不醉心譚氏技藝的。余叔岩便與許多票友們，時常去觀賞譚的演出。對於譚的唱唸作表，共同紀錄下來，作為平時的研討。對於當時在北京對戲劇有研究的人物，如行內的陳彥衡，行外的紅豆館主，他都常常去不恥下問。雖有心去拜譚為師，譚卻不肯收徒，只好藉看戲來偷偷學習了。

去看戲，還得悄悄兒的去，不敢坐在明處，怕的被譚老闆在臺上發現，會在唱唸上留下兩手兒，不予表露。所以每次去看戲，總要選個偏隱之處，往往三人擠兩個座兒，他夾在中間萎縮著。用這種

方法去學戲。這樣學譚學了好幾年，到了二十五歲那年，透過總統府的庶務司長王錦章的關說，再由他的岳父陳德霖的從中說合，方始得到老譚的首肯。實際上，余氏呈上了傳家之寶《古月軒》的鼻煙壺，這纔答應下來的。

老譚收了余叔岩這個徒弟，教給徒弟的戲是《太平橋》，武老生的正工戲，有唱有打。但卻早已淪為開場戲的前二齣。說來，這戲的身段把子可不少，值得教，也值得學。余叔岩向老譚學戲時，孫養農先生見過，曾為文記著說：「祇可惜譚氏的教學方式，並不是從頭至尾仔細的講解，祇不過是躺在煙舖上，用煙籤子比了幾下子罷啦！以及如何上場？如何下場？何時在大邊？何時在小邊？內行所謂的『說說地方』而已。」可是第二天，余叔岩再來，譚氏居然一見面就問：「這齣戲全會了嗎？」孫先生寫著說：「當時真叫余叔岩無法回答。試想，祇看見先生用煙籤子略一比畫，就要求學生把一齣戲全盤領略到家，縱使有絕頂的聰明，也是不易辦到的。」遂又說：「那時余叔岩的窘態真是難以形容了。」

可是，余叔岩教學生，可不是這樣。孫養農先生的文章，寫了這麼兩則例子。一是教譚富英《戰太平》這齣戲，他拿起一個雞毛撢子當馬鞭，說頭一場花雲回府，一聲「回府」之後，挑簾出來，腳踩「水底魚」鑼鼓點子，走到臺口勒住馬，見著兩位夫人然後轉身下馬。他把花雲從出場到勒馬的身段和腳步，詳詳細細地作了一遍，然後叫譚富英學著樣子做。作一遍當然不利落，於是再作一遍，如此的竟然作了十多遍，學的人也學著作了十多遍，還是學得不如他的意。可是余氏已累得滿身大汗了。學的人當然也窘得汗出。幸好陳夫人在旁見到，遂說：『今天大夥兒都累了，歇會兒明天再慢慢的練吧！』這纔停止下來。這次之後，譚富英便知難而退了。另一次是教他內弟陳少麟，這樣的關係，怎

能不教。教兩齣，一是《一捧雪》由搜杯到審頭，另一是崑腔《寧武關》。這兩齣戲都是余氏的叫座戲，唱念作表既細膩又繁難，陳少麟學來學去都不能使姐夫滿意，一遍又一遍的教，一點也不苟且，一時性急起來，意毫不容情的要尋戒尺體罰。他教戲就是如此的認真。

三

余叔岩自從咯血、倒嗆，離開舞臺，到內務府作了小職員，雖未放棄戲的愛好，在票界也不時登臺演出，兼之研究譚派臺上的藝術，未嘗懈怠。終究是一位立乎戲劇圈外的人物，直到民國七年（一九一八）十月，有人商請余氏在朱幼芬的《裕群社》唱兩天，演出地點是東安市場吉祥園，十月十七日戲碼是「盜宗卷」，十月十九日是「梅龍鎮」，梅蘭芳的李鳳姐。這次演出自與堂會不同，由於多年來的戲迷所期，所以此次演出極爲成功。換言之，余叔叔多年來的夢想，也在此次演出中呈現。遂奠定了重返舞臺，拾起舊業的決心。

第二年，便加入了姚玉芙新組成的《喜群社》，經常而正式的加盟，在新明大戲院演出。時爲民國八年一月廿五日。

頭一天的戲碼，開鑼戲之後是梅蘭芳的《醉酒》，跟著是王鳳卿與陳德霖的《寶蓮燈》，大軸是余氏與錢金福的《寧武關》。這戲是譚老闆教的，曾在票社「言樂會」彩排過，在義務戲中演過。這次是營業戲的首次貼演。這戲是崑曲，要唱好多段牌子，連唱帶作，沒有好嗓子好武功、好身體，是頂不下來的。余叔岩有咯血症，雖然休息了這多年，個頭兒還是瘦骨零丁地。今竟排出如此重的戲目，

戲迷們無不興高若狂，也無不為之耽心。沒想到他的技藝之精湛呈現，比往日更好。贏得內外行一致的讚賞。

跟著，如「鐵蓮花」、「生死板」、「大報仇」、「九更天」、「太平橋」、「錘換帶」、「泗水關」、「宮門帶」、「打登州」、「戰宛城」、「開山府」、「南陽關」、「胭脂褶」、「黃金臺」、「盜宗卷」、「賣馬」等等，這些戲都是他自己帶去的配搭合演的。同時，班中還有其他大腳兒，梅蘭芳、陳德霖、程繼先，也相互合作搭配，如「戰蒲關」、「三娘教子」、「珠簾寨」、「三擊掌」、「南天門」、「八大鎚」等，全是紮硬的戲碼。

余氏在演出的組合上，要求極為嚴格，是以在搭配上，總是離不開這麼幾位輔弼人物。

一是二路老生李順亭，「三慶班」的老夥計，出身於「小和春」科班，本行就是文武老生，梨園行的老資格，腹笥寬、知戲多。嗓子雖左，調門卻高，能唱嗩吶，對於譚的唱作，知之甚稔，一向看重余氏，不時協助余氏研究譚藝。這次之所以能搭上姚玉芙的《喜群社》就是受李順亭的鼓勵，方始決定的。惜乎就在加入《喜群社》的這一年，南去漢口演出，李順亭病故客鄉。

其次是淨腳錢金福，丑腳王長林，小生程繼先。

錢金福出身於程長庚的《三慶社》科班。他雖是學的淨行，由於他的天賦高，又學習認真，竟對生旦淨末丑各行的路數，以及場上的文唱武打，無不記得諳熟。他也是譚老闆的配搭，更是譚藝的傾倒者，除了平時跟譚一同打把子，還經常在沒上戲時，在後臺看譚的演出。所以這人也是余叔岩不時向之求教的一位友人。錢也看準了余是一位大腳兒，也極其情願的去協助余叔岩這位老弟在技藝上更加日上。所以錢金福是余氏一生不曾分手的臺上臺下依俾甚重的父執輩友人。

另一位丑腳王長林，資格更老老了。他是《三慶》時代程大老闆的良配，此人文武雙全，蘇州人，也是老譚的良配。余叔岩東山再起，他幫余氏演「打棍出箱」之樵夫，「胭脂褶」之縣令，「審頭」之湯勤，「打漁殺家」之教師爺。有了王長林，戲便爲之增色。他的口白清麗爽脆，身段的特殊佳妙，再加上臉部表情之喜趣逗人，腰腿上的武工矯柔輕捷，誠然一時無兩。他如武丑戲之「戰宛城」之盜戟胡車，「連環套」之盜鉤朱光祖，「祥梅寺」之了空，都不能作第二人想。卒於民國廿年。

小生程繼先是程長庚的嫡孫，出身「小榮椿」科班，與楊小樓是師兄弟，專行是小生，文武兼備，也是余叔岩的股肱之一。余氏戲中的小生，總是邀程搭檔。如「打姪上墳」之陳大官，「鎮潭州」之楊再興，「群英會」之周瑜都請程氏搭配。這些位，都是余氏一生依弼的良輔。

程繼先早余一年卒於民國三十一年（一九四二）北平寓所。

四

余氏東山再起後，搭班演出了五年。

先是在朱幼芬的《裕群社》演了兩天。第二年便進姚玉芙的《喜群社》正式搭班演出。上已論及。

在當年（一九一九）冬天，與梅蘭芳二人聯袂南下武漢，余氏湖北人，受到同鄉禮遇。此行掛的是頭牌，算得是衣錦榮歸，名利雙收。

在北平《喜群社》有一天挑大梁唱過一天，頭裡是錢金福的「鐵籠山」，大軸是余氏與岳老爺陳德霖合演的《南天門》。由武漢載譽歸來，遂與楊小樓合組《中興社》在大柵欄《三慶園》以及東安

市場《吉祥園》演出，劇目悉是他二人的拿手活兒，如「八大鎚」、「連營寨」、「定軍山」帶「陽平關」再加「五截山」。

第一天的打泡戲「八大鎚」最為出色。這戲是譚老師與王椏仙合作過的戲，王椏仙去世後，譚氏便沒有動過。當楊小樓搭譚的《同慶社》，譚遂想到楊小樓可以扮演陸文龍，楊氏接下了這個腳色。十分興起，便用心研究了陸文龍的戲，演出的成績，真是軒輊難分。說書一場，雙方的白口表情，絲絲入扣，竟使觀眾忘了是在聽戲。這次合作《八大鎚》兩人都在企圖超越當年與譚老闆演出的那一場。

演出成績自然口碑載道。第二年，又改搭了俞振庭的《雙慶社》，掛了頭牌。

在《雙慶社》，除了俞的武生，有尚小雲的青衣，小翠花的花旦，二路老生由鮑吉祥，抵李順亭，銅鎚花臉是裘桂仙，丑腳除了王長林還有加入的慈瑞泉。

當尚小雲離開《雙慶》，青衣約陳德霖加入，他如黃潤卿、程艷秋、朱琴心等，也都偶而加入，同臺合作演出。這年，余氏還偕同小翠花到上海演出，載譽北返的第二年（一九二三）六月，便自己組班名「同慶社」（襲用譚師的社名）在西珠市口《開明戲院》演出。這戲院是新式舞臺。地點比《新明舞臺》適中，余、梅、楊三人領銜的戲班也分期輪流在這家戲院演唱。

余氏的《同慶社》所約的腳色，旦腳是陳德霖、小翠花。其他都是老搭配。他的鼓佬是杭子和，這位鼓佬的鼓藝，不但能在點子上創出新的節奏，更能在演員的演唱中突然出現的「隨興」唱作，也能隨時在鼓點子上幫襯出來。給戲平添了一分雅致意境。

中國的音樂（包括歌唱）與舞蹈（身段），都不是死板的，一切悉由歌者舞者在歌時、舞時之展現出的藝術，中國的戲劇是以主要的演員為主導的，臺上的文武場，必須在演出時全神貫注在演員身

上。眼耳與心神合而爲一，警覺著臺上的演員，在唱上有其隨興地改變。論戲曲者之所以要說明他論的是某一天的演出，旨在說明演員在演出時，會有著唱作有異的藝術表現。打鼓佬就是文武場配合演員的主要人物。當然，這些藝術問題，都需要在排演時，溝通好了的。一位有成就的演員，總是有一組彼此稱心如意的配搭組合。少了某一部分，便會影響到某一齣戲的演出。譬如譚鑫培失去了王楞仙，便久久不貼演「八大鎚」，直到楊小樓加入了他的「同慶社」，方始想到再演這齣戲，他看上了楊小樓演陸文龍方是他的對手。

這情事，凡是屬於表演藝術家的大腳兒，幾乎個個都有如此的堅持。不必舉了。

余叔岩的演戲過程，鼓佬只有杭子和，胡琴則有三位，早年的琴師是李佩卿，梆子花旦出身，未能得意於臺上，遂學拉琴，在票房中混生活。余叔岩在天津一位學譚的票友家認識的，認爲此人可以造就，遂情商帶到京都去，由他拉琴吊嗓，一星一點地調教，李氏也很用心，居然拉到水乳交融，天衣無縫。論者說：「李佩卿之輔佐早年余氏，就能將他盛年時代的衝動，發揮無遺。李氏的胡琴能包能隨，忽領先忽宕後，有時黏合一氣，有時奇峰突起。而余的古典派單字墊音（可聽余氏早期唱片，「狀元譜」和「捉放曹」，李氏用過幾次單字墊音。）非但不見怪癖，反覺乾淨俐落。」又說：「而他的托腔忽單忽雙，點子能花能簡，總是恰到好處。其他尺寸之徐疾得體，手音之準，方法之順，在使唱的人舒服，聽的人痛快。最妙的是能把琴音拉出和余氏嗓音一樣的沈著古樸，錚錚然而略帶沙音。」（註二）

余第一次到上海，曾有人建議用孫老元（佐臣）。在「空城計」一劇中，試了一次，第二天就又換回來了。余叔岩認爲孫的胡琴雖好，資格老，名氣大，技術也精。只是我唱來不如李佩卿拉來使我

唱得舒服。之後，李佩卿時常引以為榮，說：「孫老先生的胡琴，別管拉得怎麼好，可還不如我伺候我的老闆唱的舒服。」但由於李的品操太差，不但煙癮大，而且常跑妓家，以余派琴師混飯吃，余氏得知趕走了他。

此後換了朱家奎，這一陣子，余不常演出，朱的琴藝就是循規蹈矩，乾淨、大方，而且平穩，不耍花梢，余又花了一些工夫教他。終由於朱家奎的琴太板，後又換了王瑞芝。此人是由香港來的，在北平住了不少年了。從小就愛好戲劇，他的胡琴還拜過師，與梅氏的二旦魏蓮芳是親戚，在臺上為魏蓮芳操琴過，後又改拉老生戲，跟言菊朋拉過。醉心余派，後來便幫了余叔岩。

王瑞芝的胡琴之所以被入選於余氏之門，因為王氏對於余氏的字音收放，以及行腔運用，體會得極為詳確，他的手法能表達出余氏晚年的吞吐聲韻境界，既含蓄又奔放。

王氏善打太極拳，因為他幼年體弱，打打太極拳，可以降弱腸胃病。這一嗜好，似乎也是有助於他的琴音之穩健。比較起來，雖無李佩卿的才氣高，穩健則有過之。

所以晚年的余叔岩便選了他（註三）。

五

余叔岩卒時，年五十四歲，時一九四三年五月十九日。計算起來，余氏的舞臺生活，合起來也不過三十年光景。論其劇藝成就，不但是一代宗師，而且是生行中出乎譚氏門牆，而又超乎譚氏藝事之門，業已成其獨立家國，人咸稱為「余派」宗師矣！

余的藝術成就，一是天稟高，二是精於勤，三是定於一（專心於譚派的文武老生技藝）。雖說，別的行當，如武生之反串花臉戲，以及別的老生在演出上的特色，他也去認真體會。然而，他專心鑽研的，還是譚鑫培的臺上藝術。從他一生演出的戲碼來說，出乎譚氏所演與所教者外，幾乎沒有。可以說，除了譚派戲目之外，無有其他新編者。可是，人之天賦不同，余氏一生雖然宗譚不移其志，然其力求藝之精致，遂在天賦上別出了不同於老師的藝術微妙之處。換言之，余氏的劇藝表演，已別立其藝術王國，「青出於藍而勝於藍」。不是其師老譚之藝堪與比論的了。

俗話說：「戲在人演」。譬如「打漁殺家」這戲，當父女二人灣船樹蔭之下休歇，桂英發現岸上有人喊他爹爹，告訴爹爹說：「啊！爹爹，岸上有人喚你！」蕭恩一聽，便站起身來，舉起右手放在額頭上，好像是遮住陽光好使雙目瞧得清楚，凝神遠矚，孫養農說：「那時余氏的眼神身段之表現，望去簡直就是一位老者綴著昏花老眼，從船頭望向岸上，神情像極！」又說：「這身段，在一般演員演來，祇有其樣而無其神。不能比了。」至於那句「兒問的就是他？」這身段，一般演法總是老生和青衣二人用右手腕相互一磕。不能比了。余叔岩則不是這樣的身段，他是左手攏髯口（鬍鬚）右手便伸出彎出去再拉開，旦腳再以雲手拉開，這樣的身段極普通，但是既順當又合理。

再者，到了「殺家」這一場，通常的套數，蕭恩要與教師爺打一套刀對槍，套子叫「鎖喉」。要是平常的旦腳（桂英），並不打套子，手上拿著傢伙，見了對手不能不顯身手，所以他先打了「鎖喉」這套刀槍，等到梅蘭芳的桂英，他手上既拿著傢伙，見了對手只要比畫兩下，過個河就算了。有一次，蕭恩上場，知道「鎖喉」這個套子，旦腳已經打過了，老生怎能再重複一次。遂臨時改打「皮桿子」

（武打套子名稱）（註四）。這些，都是好演員在演出時，有其藝術上精純展示之處理原則。

按《審頭刺湯》一劇，如不從「搜杯」起，只從「審頭」始，老生陸炳的唱很少，只有幾句散板

一段四平，但念白卻是該戲的重點。這戲也是譚家戲的要目之一，通常由「搜杯」起，老生扮前莫成

後陸炳，刺湯是青衣與丑的戲。若加上結尾「雪杯圓」，一天演不完。余叔岩也常演這齣戲，往往從

「審頭」起，大軸讓給青衣雪艷娘與袍帶丑湯勤壓大軸。通常，這樣的戲碼，若不演雙齣，前面開鑼

戲之後加一齣武打戲，也就足夠一晚四小時的演出。老生則視之為歇工戲。但余叔岩的此一戲碼，觀

眾還是不少來看陸炳的，因為余叔岩的陸炳與眾不同，不但審頭時的念白鏗鏘起伏有致，與他臉上的

眉目、身上的動靜等等神情，絲絲縫縫無不切實配合，不由你聽到了又看到了，不得不鼓掌喝采。就

是那一段忽然聖旨到，接旨後要去監斬人頭，出案披斗蓬，準備下場。余氏的演出也有其獨創的身段。

他是披上斗蓬之後，走到下場門臺口停下，再轉身向上場門走下。就在這下場的臺步中，一般演陸炳

的生腳，都是兩手緊握斗蓬，把身體裹成一根棍似的，以致臺步走起來是呆板的，沒有搖曳生姿之態。

余叔岩則是雙手端玉帶，不但不抓緊斗蓬，反而聽憑斗蓬散散落落隨行動的臺步飄動，在臺步走得不

輕不重、不徐不疾的情致裡，斗蓬的下擺微微飄動，彷彿像一口鐘的邊緣在輕搖，不但瀟灑而且大方，

高視而闊步，內心的戲，全都呈現在背脊上，腳步上。這種臺上的藝術呈現，可謂做戲做到毫末之境，

怎不令觀者鼓掌。（註五）

六

余叔岩的「余派」藝術，用的是鍊鋼的方法鍊出來的。所以他臺上的藝術，無不鋼樣的紮實。他的唱念、作表，不論大處小節，呈現出的精巧，都是故意作態以討采，而是百鍊之鋼出現的柔；解牛之刀不傷骨的巧，都是工夫到家的藝術呈現。儘管，他在從事劇藝的人眾中，本身的條件，並不優於他人，論起來，余叔岩小時候初出臺的走紅，傷了他的體質之本，要不是他個人之酷愛譚家劇藝而鑽研不遺餘力，早就不是劇壇中的人物了。他不是在倒嗓時期改行，到公府去作個小職員了嗎？若是從此餒志在票房中玩票來消遣餘興，劇壇上也就不會有余叔岩其人！

試想，此論然不？

雖說，余氏也收了好多位徒弟，計起來，有楊寶忠、譚富英、李少春、孟小冬四人。但實際上，余氏祇有一個入門弟子，其人就是孟小冬。可是，孟小冬是女性，兼且缺少武工底子，余的武工戲，小冬一齣也動不了。可是，孟小冬到實實在在地傳承了「搜孤救孤」以及「一捧雪」等文戲，由於孟小冬執禮甚恭。曾中輟演出，住在師家，專心學習。論者咸認小冬得到了余氏真傳。卻局於本身條件弱，未能植五穀而得豐收之年。

至於譚富英，一是未能接受余氏的認真教學，二是捨祖傳而習余亦有所局，就在兩者不能同心，遂致疏而散，散而輟。李少春拜余時，業已組班獨挑，為了營業不走下坡，猴戲照排。斯舉余氏所禁，也就未能長久執弟子禮。但李少春倒也學來幾齣武戲，如「戰太平」、「洗浮山」。還有「定軍山」，「打漁殺家」確也經過余師指點。論者則認為李的「戰太平」說：「腔的方面，工尺全對，不過細辨一

下，則韻味索然。這是他在嘴裡的勁頭、字音之吞吐，以及行腔的尺寸不對，所以就使人覺得似是而

非，聽不出余派的韻味來了。」說到「定軍山」和「打漁殺家」，「雖的確經過余氏指點，但是演來

精彩毫無，不是那麼回事。甚而至於使人懷疑不是余派。」又說：「其實這幾齣戲，他演的是

路子、地方，都沒有錯，而所以不能使人滿足者，也和唱工一樣，在勁頭尺寸上不合式，就沒有法兒

表現余派的優點來了。」（註六）

當時以「余派」標榜的老生，陳大濩就是其中之一，其他還有楊寶森、王少樓。票界有莫敬一、

陶畏初、祝蔭亭，都是學余的。

余叔岩的臺上藝術，之所以論者個個說好，正因為他學得了譚老闆的優越，還彌補了譚老闆的殘

缺。譬如譚鑫培的「啊」「哪」襯字，以及文句的誤用而語義不通。余氏則在聲韻上、文氣上，逐一

改正。唱念，他最講究的是字音的聲律；作表，他更講究的是傳情。因之有不少常演的經典劇作，余

氏都有其獨到的體會，使唱念、作表二合一式的在大處顯、小處演等等表達技巧、來展示他的藝術特

色。是以，他的演出，不但有門道給行家看，更有熱鬧是給外行觀。

譬如「打棍出箱」這齣戲。在出箱這一場，搭配的是倆丑，在出箱時，箱內的范仲禹是以鯉魚打

挺的身段，從箱內突然箱蓋大開，箱中的人直挺挺地打直挺在箱子口上，（人在箱內元寶樣臥著，箱

蓋是蓋著的，等到戲演到箱內人要顯現出來的時候，箱內的人突然將身子一挺，像彈簧似的繃彈得直

挺挺地，面朝上，上身的背枕在箱口上，下身的大腿雙雙枕在另一頭的箱口上，箱內的人，還穿著戲

衣，掛著髯口（鬍鬚）嚇得兩個丑向後退避三尺之遙。跟著又縮到箱內去，箱蓋又蓋上了。這樣表演

兩次。（余叔岩在漢口演這場戲，由於腰部有傷，幸好有檢場的在場上，適時接應了下來。）這樣的

演出，自然是既可以給內行看到了藝術的門道，也給外行看到了藝術的熱鬧（景致）。

另一種是，唱上一次又一次的改唱詞，把劇情改得更充實，如「沙橋餞別」一劇，余氏沒有演過這齣戲，蓋此齣是老旦行演玄奘，老生演唐太宗反而是配腳，但余氏卻將這段老生唱的一段，灌了一張唱片，其中的一句「孤賜你四童兒好把箱挑，到西天取了經即便還朝。」可是余氏唱時，在「孤賜你四童兒」之後，加了四字「鞍前馬後好把箱挑」，隔了幾年又重唱這戲灌唱片，這句子又加了四個字「涉水登山」，這句子遂變成了「孤賜你四童兒、鞍前馬後、涉水登山、好把箱挑。」經此一番潤色，對於句法與音韻的改動，唱起來，腔調可是好聽多了（註七）。

從此一事例來說，作為一個劇藝表演藝術家，必須進入文學的藝術領域，始能有技有藝去開疆拓土，立國稱孤而道寡。斯其證也。

七

論余的此中行家，如孫養農先生之《談余叔岩》（註八），文中縷縷述到余氏臺上的許多絕藝，真格是後無繼者。不要說當場看到的人讚賞，就是我們後生們讀到前輩行家的回想之描繪，都會忍不住喊好。誠然，余派的絕藝，今者委實不能見其全，如今見之「洗浮山」，尚有其幾手可見。如《戰宛城》之張繡，《寧武關》之周遇吉，不易見了。

余氏沒有子嗣，只有三個女兒，長慧文，次慧清，陳氏出，三慧齡，姚氏出。三位女孩都不使之步入劇藝這一行，自小就調教他們讀新式學校。大的習醫，二的習經濟。余氏謝世時，三女尚未大學

畢業。祇有二小姐跟孟小冬相處時，會唱幾段，也祇是玩玩而已。

關於余氏無嗣，亟其想有兒子。陳氏一向體質衰弱，在余氏三十歲時到上海，友人門曾爲之謀妾，

當一切準備妥當，正要接娶過來，被余氏老友們獲知，立刻由北平趕往上海阻止。理由是余氏健康素

來情況非佳，再來納妾豈不大有影響。再說，也對不起結髮妻室。余遂斷然接受勸告，結束了這段韻

事。

註一：余三勝，初名開龍，字起雲，（後改盛為勝）湖北羅田人，入京甚早。在唱腔方面，取徽

漢兩家之長，融會貫通，自成一家。擅演劇目有「失空斬」、「定軍山」、「黃鶴樓」、

「捉放曹」以及「摔琴」、「魚腸劍」、「沙陀國」、「賣馬」、「托兆碰碑」、「探母」、

「烏盆計」、「瓊林宴」等劇。論者咸認譚鑫培學自余三勝，後又傳給余叔岩。余紫雲生

於咸豐五年（一八五五）原名金梁字硯芳，藝名紫雲，他是採青衣花旦於一體的創始人。

早期的旦腳，青衣與花旦必須由各行分別擔任，余紫雲則青衣花旦兩門抱。從此衝破了這

一藩籬。惜乎在舞台上的生活不久，光緒二十五年（一八八九）逝世時，年方四十五歲。

註二：見孫養農著《談余叔岩》一書。自印，一九五三年在香港出版。

註三：關於琴師，杜若萍先生說：余早期演唱，由其堂叔余伯卿擔任，後由李潤峰接之。繼之方

是李佩卿。余氏早期灌的唱片即由李佩卿操琴。論余藝者，都說李佩卿的琴藝最能適應於

余腔。（見毛家華編《中國京劇二百年史話》一書（行政院文化建化委員會印行））

註四：同註二。

註五：同註二。

註六：這些批評，悉為孫養農先生《談余叔岩》一書所論。他是站在余氏友人及「余派」藝術的立場與觀點來立論的。

註七：這齣「沙橋餞別」還有另一句唱詞「孤賜你藏經香僧衣僧帽」，第一次灌唱時，就是這樣唱的。「藏」字讀第四聲。意為「西藏出產的經香」。灌妥之後，他聽著認為文句不妥，又要求公司重新灌製，遂改這一文句為「孤賜你藏經箱僧衣僧帽」，這一改，「藏」字改唱平聲，意思則變易為「藏經書的箱子」。玄奘到西天去取經，需要的是「藏經」之箱，若從文句上的文義推想，「藏經香」應是「藏經箱」之誤。試想，「西藏」的「經香」，還需要在東方的唐朝西安帶去嗎？玄奘到「西天」的目的地，雖是印度，不也得路過西藏嗎？似非由於「香」與「箱」二字之尖團關係來改的。怕的是有人問起「藏經香」何義？就不好解說。基此義理論之，當可想知余氏之對於一已劇藝的要求甚苛，乃知乎文學乃劇藝之根也。從余氏劇藝之刻意要求觀之。則十之九悉在文學上著眼的。知乎劇藝之藝術家，悉若是。

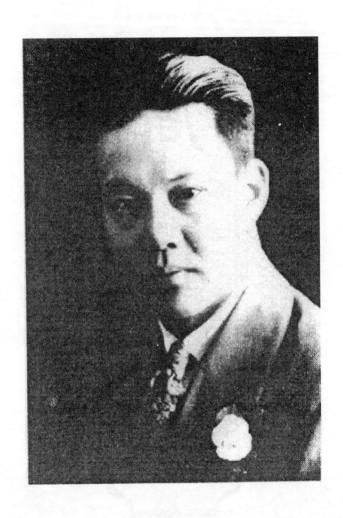

周信芳的麒派形成

一

周信芳是南方人，他的母語是淮、揚與吳、越語系。

傳者這樣寫著說：「歲次甲午。在清朝末葉，苦難日益深重的一個嚴酷的冬夜，他呱呱墮地了。

那是一八九五年一月十四日即光緒廿年的十二月十九日（註一）。地點是江蘇清江浦（現屬淮陰市）。父親金琴仙，原名周慰堂，浙江慈谿人。出身望族，因家道中落，業餘愛好京劇而下海從藝成爲一家小型戲班子的二路旦腳。母親許氏隨夫跑碼頭浪跡江、浙、贛一帶，聊以糊口（註二）。」

所以，周信芳年方七歲，就登台演戲了。藝名「七齡童」。後來的藝名「麒麟童」，就是「七齡童」的諧音變遷過來的。

他原名「士楚」，字「信芳」。後遂以字行。然而，他在劇界享譽的名字，則是「麒麟童」，鮮有人詢其本名「周信芳」三字者。

小時候，讀過幾天私塾。終究爹娘的生活，流動性強，還是得跟著父母的生活環境走——學戲。

開蒙的戲師傅名叫陳長興，開始練工、喊嗓，第一齣戲學的「黃金臺」。第一次登臺演的就是「黃金臺」，那時藝名叫「小童串」。由於他自小聰明伶俐，第一次出臺，就獲得好評。那時，一位老生在「天仙茶園」（註三）演「鐵蓮花」（又名「掃雪打碗」），其中的定生一腳，向須娃娃生（註四）扮演，遂看上了小童串，年紀七、八歲的周信芳，在演掃雪滑跌時，來了一個吊毛，乾淨俐落，頓時響起滿堂掌聲。從此就走紅起來。

十一、二歲的時候，到北京富連成（那時叫「喜連成」）去搭班學藝，同去的人，還有梅蘭芳、林樹森等人。所謂「搭班學藝」，那是因為他們已經登台演過戲，有許多工夫都練過了。而且年紀比初進科班的學生大了幾歲，不能像一般科班入學一樣的安排課程，若用今天的入學語言來說，應是「插班生」。所不同的是，好像是沒有學歷，他們不是被列入喜連成輩分的學生，所以他們在中途就離開，被另處邀去合作演出。

論起來，梅、周兩人，雖然都是梨園世家子，都沒有進過科班，由於自己的奮進，在劇藝不可少的基本功，還是不落他人的。特別是麒麟童，他竟然是文武全才，連大武生都看上了他。

據吳性裁先生在一篇論周信芳的文章，其中有一段說到上海伶界聯合會演義務戲（註五），第一天由京朝大腳兒擔當，票價高；第二天由上海腳兒擔當，票價低。戲碼是由蓋叫天擔綱的「大名府」帶「一箭仇」，蓋叫天（武生）拒演。

這一來，事情僵了。只有向蓋五爺疏通。蓋叫天提出三個條件：1.票價兩天一樣，2.「一箭仇」的盧俊義，由周信芳連下來，不換人，3.把全上海武行的名單開給他。由他來點腳色。只有第二條不好辦。因為「大名府」的盧俊義，演下來三個多小時，夠累的啦！怎能再換大靠，連著與蓋五爺拚「一

箭仇」？結果，周信芳應允了下來。可是這場戲雖然演得成功，上座更是滿坑滿谷，戲院前車水馬龍，戲演得是上海最值得回憶而難以忘懷的會串戲之一。這台戲下來，麒麟童患了脫力傷寒，半年多方瘥。

還有一次，他與蓋叫天合演「奚皇莊」，也是一場轟動上海的義務戲。蓋叫天的尹亮，麒麟童的褚彪。當褚彪救出施公，尹亮窮迫，和褚彪一場開打。麒麟童下場要按自己的路子亮住，可是一聽鑼鼓點子不對，敢情蓋五爺還有身段要耍。他便轉身踢腿，抬膀子，耍鬍子，也湊著鑼鼓點子要切住的時候，恰到好處的和蓋五爺一齊亮住。

於是吳性裁先生說：「如果換了個不開竅的演員（應是不諳舞台藝術的演員），那就會僵在台上。」又說：「像周信芳那樣在台上，既能跟人家的鑼鼓點子走，又能兜住人家的戲，替人家掩護，這才叫做演員。這種例子是指不勝屈的。」（註六）

二

俗云：「有志者無常師」。這話便涵蘊著，凡是有志於某一門事業的人，必然是「三人行必有吾師焉」的學習精神，「擇其善者而從之；其不善者而改之。」周信芳從事戲劇工作的一生，孔夫子的這兩句話，委實可以用在周氏身上。

培養周信芳劇藝的老師，可以列出姓名的人，數來只有那位為他開蒙的老師陳長興，其他，可以說凡是當時在舞台上演出的腳色，尤其是與他同過台的長者、幼者，無一不是他學習的師資。怎麼可以這樣說呢？正因為他有那「擇其善者而從之，其不善者而改之」的學習精神。在北京「喜連成」搭

班學藝的那短短的日子，正遇上盛年的譚鑫培在北京經常演出。一開始他就迷上了老譚。常自稱是譚的私淑弟子。他向老譚學的是掌握劇中人物的性格，擇其善者而從之。

在他的文集中，批評老譚的不是之處，也不留情。

說到「文昭關」的伍員登場，老詞兩句唱是「伍員馬上怒氣沖，逃出龍潭虎穴中。」上一句描寫伍員含仇悲憤，下一句是描寫僥幸脫險。說：「汪桂芬把這兩句唱得悲壯慷慨。他（老譚）自知嗓音氣力都敵不過汪，就把這兩句詞，改為『伍員馬上威風勇，那旁坐定一老翁。』這兩句跟原詞比較起來，我覺得很不如原詞。把這個含仇悲憤的神情，唱成一個安逸無事的模樣。下一句改得更矛盾了。唱完了報名，原詞是：「幸喜逃出楚國，行在此處，四面俱是高山峻嶺，不知那條道路，可通吳國。唔呼呀！那旁有一老丈，待我下馬問來。」若照老譚的改詞來唸：『那旁坐定一老翁』呢？這卻是老譚自作聰明，反而錯誤了。」其他，還說到老譚的「洪羊洞」，把「望鄉台第三層那才是真」，唱成「望將台」；另一句「有什麼衷腸話對我言論」，把「衷」字錯作「哀」字。再有「四郎探母」中的：「頭上摘下胡地冠，身上脫下紫羅衫。燕氈帽，齊眉戴，三尺龍泉掛腰間。將身來在宮門站，等候公主盜令還⋯⋯」老譚把「燕氈帽」唱作「沿氈帽」，把「三尺龍泉」唱成「三尺青鋒」。

等等，等等，麒麟童認為都不如原詞好。

但是，在另兩篇「談譚劇」以及「怎樣理解和學習譚劇」（註七）文中，對於老譚在舞台上的唱唸作表藝術，分析得可是深刻而精密。可以思及周氏之自謂是私淑老譚弟子，誠非諷喻之語。他的舞台藝術，委實受到譚藝的深刻影響。

周信芳之所以能成為「麒麟童」而名滿天下，兼且藝傳後世，享譽千秋，得力於號稱「唐三千宋八百」的王鴻壽（外號三麻子）的提挈（註八）。那年（一九〇六）周信芳十二歲，以「小童串」為藝名演出娃娃生，被三老闆看上，以每月六十塊大洋的包銀帶去。他跟著王師父又掛出了「七齡童」的牌子，開始演大戲，「翠屏山」的石秀帶殺山，手上的刀與人相等長，舞起來滿臺生風，每到一個新碼頭，無不上座鼎盛。所有的長輩個個喜歡，都願意傾囊相授。於是，一齣又一齣大戲，「定軍山」、「清官冊」都貼了出去。先跑長江小碼頭，再跑濱海大碼頭，山東煙台，河北天津，十三歲那年，在南京演出時，「七齡童」改為「麒麟童」，一直到他十五歲時倒嗆，方始稍事休歇。十七歲回到上海，麒麟童已是獨挑的大腳兒了。

回到上海，在老天仙茶園演出，時已民國初造，上海又是一番新氣象。當他進入「新舞台」，每月包銀已逾千元。這時不但京朝大腳兒紛紛南下，譚鑫培也到了上海。上海方面的汪笑儂、潘月樵、夏月珊昆仲等，都是順應新潮流潮汐著的。這時，周信芳接任了丹桂第一台的後台經理，這時的周信芳，年紀不過二十上下，他在丹桂第一台這段歲月裡，不但磨鍊了他的舞台藝術，更在管理後臺事務的環境中，培養他識字會讀書。說起來，這一段近十年的三千多個日子，應是周信芳這一生獲得成功的轉捩點。

戲院的後台經理，擔當的任務，就是負責排演出可以賣座的戲碼，正由於這種關係，他總是培養後台的本院腳色（註九），自己反而謙居次要腳色。他這樣的作為，不但兜著主腳，也領著配腳，全力以赴，逐帶動了戲的精神，也豐富了一己舞台的經驗。熟知上海戲劇活動的檻外人（吳性栽）談到麒麟童時，說他當了丹桂第一臺的後臺經理，為期不到十年的歲月中，「歷來在第一臺演出的各門各

派的名腳，不知有多少。推出的老戲、新戲，本戲（註十）也不知有多少。他都參加演出。又因是後台經理，為了捧腳兒，又是主客的關係，他多半替人跨刀（註十一），不由自己挑大樑（註十二）。

譬如欄外人又說，當時名腳汪笑儂是位識字知書，而又是一位感時悲秋的人物，自編的劇本有「黨人碑」、「馬前潑水」、「刀劈三關」、「張松獻地圖」等劇。汪演張松，麒配劉備、三麻子演關公，馮志奎張飛。他如高慶奎的「煙粉計」，自上方谷火燒司馬懿起，至七星燈諸葛亮命終為止。是高氏當時的叫座戲之一。這個劇本不但是麒麟童提供的，其中的關節場子，都是周信芳參訂的。為了戲院的賣座興旺啊！

當然，在丹桂第一台時期，周信芳自己也編了不少本戲，如「英雄血淚圖」（即今日見到的「野豬林」林沖的故事），而他，大多時候在磨鍊自己，加強自己。那時，有個唱旦的馮子和（藝名小子和），頗有文學底子，見到書能讀，拿起筆能寫，在台上，青衣、花旦都當行。而且頭腦也靈，想法也新。演起風情戲來，無論古裝、時裝，看著都比女人還要女人。周信芳受到此人的影響頗多。他的文學底子，就是在丹桂第一台這段歲月，建立起來的。

當然，汪笑儂（註十三）、王鴻壽（三麻子）在編劇這門學問上，也灌輸了周信芳不少。

三

民國十三年（一九二四）離開丹桂第一台，他組班北征。但此行並不理想。再回到上海，丹桂已到了苟延殘喘的地步。麒麟童基於情義，遂又加入排新戲，來救援這家東主。「漢劉邦統一滅秦楚」

這本新戲，便在此時推出上演。（「追韓信」即本劇中之一折），還有其他新戲推出。結果，丹桂還是無法維持，關門大吉。又帶著新本子到閘北「春華舞台」演出，腳色也紮實，有楊瑞亭、趙君玉、小楊月樓、杜文林等，新編的「汴梁圖」，也很有戲。但不久「春華」也關了。再受邀到四馬路「大新舞台」去演出，新劇「天雨花」還有名旦綠牡丹（註十四）加入演出。「大新」也在他們演出檔期中關了門。

這三家戲院，都在周氏劇團演出檔期中關了門。所以吳性裁先生的文章，寫到這件事，感慨地說：「一個演員（做老闆的演員）在一年之中，三處演出，三處關門，雖然戲院關門自有其本身的基本原因，像周信芳那樣的好演員，也未必能挽回未運。可是，適逢其會，這三家戲院都趕在周（信芳）演出時關門，其際遇就未免巧合得近乎傳奇了。行內人調侃周（信芳）其時的倒楣運，戲呼之為『趕三關』（註十五）。諧音嘲周信芳一連趕上三家戲院關門。可真是霉運當頭啊！

雖然周信芳這幾年來的運氣不佳，但他舞台上的藝術，可是不同凡響了。他那一副低沈而沙音頗重的嗓子，卻誘起不少戲迷的推崇。當二馬路「天蟾舞台」的腳兒常春恆離去，顧老闆邀麒麟童去接，居然唱出了「麒派」的旗號，當時蓓開唱片公司，邀他灌了「蕭何月下追韓信」以及「路遙知馬力（註十六）」等唱片，麒麟童的大名，隨著唱盤上的唱針傳播，更有人成立了「麒派藝術聯歡社」來大張旗鼓的吹噓，「麒派」二字雖然有附帶的「海派」名號，但麒麟童的大名，可是如雷灌耳地在大江南北轟傳著了。然而，俗謂的「人怕出名豬怕肥」的諺語，卻也帶給了周信芳。所以他在四馬路的「天蟾」，竟因劇院背後的人事當局問題，影響到他的藝術發展，不得不設法離去，另謀發展。

於是，他離開了「天蟾」，帶著身邊的一幫子得力人手，再次北征。在北京西城一家座位不多的

哈爾飛戲院演出。這家戲院是由奉天會館改建的，舞台、座位，都是老式的，滿座也不上千人。他在

這裡排出關公戲，全本「漢壽亭侯」，由「屯土山關公約三事」到「會古城主臣聚議」（古城會弟）

止。這戲當然是從三麻子身上的關公作派移植來的。這一局，真是轟動九城。有一天貼演本戲「蘇秦

張儀」（六國封相），臺下的內行觀眾有上百人，大多是北平城的名腳兒，對於麒的唸白之氣口頓挫

噴出有致而有力，不時引起喝采。唱老生的張春彥說：「把北京城所有的名老生，放在一隻鍋子裡熬

膏，也熬不出一個麒麟童來。」麒麟童舞台藝術之受推崇，可以想知。連內行們都以如是誇大的比況

來讚賞，良是不易。

儘管周氏在北平的演出得到好評，想到北京謀求發展，頗不容易。上海的「黃金大戲院」要接周

信芳回去，遂又回到了上海，在黃金榮的「黃金」演出。推出了新編的「明末遺恨」以及「綠野仙

蹤」。由於時局關係，演出成績並不理想，遂又想北征。這時，聯華電影公司的導演費穆，商請為周

拍一部平劇電影，選定了「吳漢殺妻」（斬經堂）（註十七）這齣具有棄邪歸正的意識內蘊。

雖說，他們帶著這部電影的宣傳氣勢到了北京，偏又遇上了蘆溝橋七七事變。困在天津差點兒回

不了上海。好在有友人幫忙，但回到上海後，已是淪陷區了。為了衣食飽暖，又怎能歇下不演？於是，

一本本具有民族風節的新編劇作，「董小宛」、「香妃」、「溫如玉」、「文素臣」以及過去演過的

「明末遺恨」、「徽欽二帝」，甚而是話劇，他們都合而為一的匯演起來。

根據曹駿麟先生編的周信芳年譜所記，周信芳的「籍風社」中人馬。參加朱石麟導演的曹禺作品

「雷雨」演出。周信芳飾周樸園、高百歲飾魯大海、金素雯飾繁漪、張慧聰飾四鳳，特約馬麗雲飾魯

媽、李長山飾魯貴、桑弧飾周沖、胡梯維飾周萍。另有唐十郎、何海生飾僕人。他如一些三小戲（小

旦、小生、小丑）如「花田錯」、「打花鼓」，周氏常常爲之配演小生（「花田錯」中的卞機、「打花鼓」中的花花公子），都是陪花旦馮子和演出的。

馮子和還有一齣自編自演的妓女戲「溫如玉」，周飾小生溫如玉；連台本戲「文素臣」，他飾文素臣，凡是他扮演的小生，都是用大嗓發音，後來，有不少以大嗓扮演小生的演員，無不是循自麒麟童的始作俑。

在上海被日軍占領時期，由於他貼出新編戲目，有「亡蜀鑑」、「鐵尚書自食耳鼻羹」、「方孝儒碧血十族恨」、「明末遺恨」、「史可法」等，引起日本占領軍注意，幾乎出事。這齣演起本戲「文素臣」、「溫如玉」、「冷如冰」以及話劇、玩笑戲、武打戲等等。迨珍珠港事變，上海人連租界的庇護地也失去，戲碼連「大劈官」、「戲迷傳」等劇，也搬上了舞台，卻也風靡一時。尤其「文素臣」，連演四閱月不衰。

上海的人心，在這種環境中，只有麻痺自己吧！

抗戰勝利，金圓券的發行，也未能遏止。上海更是全國經濟的心臟，關鍵到脈膊的起伏。派去蔣經國坐鎮上海，以打虎射雕的氣勢，也未能斬去雕翅、伏下虎威。今天，再一翻民國三十六、七年間的報紙，一覽當年劇藝演出的海報，從入場券的價碼上，見及天天易價，可以體會到那些時日的劇藝界之生活艱苦。昨天的收入，已不夠今天的演員，可以飽肚子的付出。縱然，戲院天天滿座，給演員形成的風光，怎能填滿演員的現實生活的溝壑！

著物價飛漲，萬眾騰歡。這歡騰，有如射上天空的煙火爆，炸出一團團火花之後，便煙消灰滅。跟

移宮換羽之後，演藝人士的生活環境，又換了一個新的世紀，各立其家國的春秋戰國，全部統一在紅旗之下。他們的古制「老闆」為主的家園，適時解體。有如秦皇之廢封建改郡縣，集權於中央一樣，是以從此之後，劇人之編新劇，上舞台，悉統乎一。

周信芳逝世於一九七五年三月八日。享年八十歲。

四

屈指算來，周氏在紅旗之下，生活了二十五年有奇。在這段歲月中，他當選了不少委員頭銜。如「全國文學藝術界聯合會全國委員會委員」、「全國戲劇工作協會委員會委員兼常委」、「全國戲曲改進協會籌備委員會會兼常委」。（又是上海市戲曲改進協會京劇公會主任委員）又當選為政協委員。一九五一年三月出任華東戲曲研究院院長，九月又出任華東戲曲實驗學校校長。」但這些年來，周氏除整理他長年演出，受到肯定的劇目，如「追韓信」、「徐策跑城」，以及「烏龍院」、「打漁殺家」、「四進士」、「一捧雪」等老戲，卻也創造了新劇本，如宋代史劇「澶淵之盟」、「闖王進京」、「義責王魁」，還有現代劇「楊立見」（註十八），他的舞台經驗，臚述出的一篇篇論評，以及論麒派藝術者更多。他的舞台藝術也拍成了電影。他的藝術地位，在六〇年代已被肯定他是今世京劇界，只有梅蘭芳可以與之駢肩齊驅的兩位大師。

然而，他卻遇上了「文化大革命」的那場浩劫，被活活地折磨死了。

周氏之死，起因於「海瑞上疏」一劇，受到史學家吳晗的「海瑞罷官」連累到的。可是，周氏還連累到妻子，不但抄家，連他的妻子都被拘捕。他這位夫人姓裘，是開銀樓人家的姑娘，在上海出生

長大的。在江青還是藍萍的時代，她們就認識。如今，她是皇后的地位，今昔不能比了。可是周太太的那種小姐脾氣，怎能改得了呢？

今讀周少麟的夫人黃敏禎寫的《我的公公麒麟童》一書（註十九），說到了他婆婆得罪江青的經過。

說是一九六四年春天，上海京劇院排演現代戲「智取威虎山」，彩排的那天，江青來看，身後跟著好幾位。她公公去迎接，談著談著，我公公忽然說他內人也來了。說著他指使他的老伴過來拜見江青。「我聽不清江青說句什麼話，但聽到我婆婆笑著回答：『是啊！我們是有好多年沒見了。』我看到江省臉色似乎沉了一下，眉頭也很快的蹙攏。但立刻又展開了，露出個矜持而又帶著點傲然的淡笑。……」

後來，麒麟童遭到批鬥，紅衛兵來抄家。

抄家完後，又隨著麒麟童來揪人，一次又一次，揪走了周信芳，再來捉他的老婆。黃敏禎寫著：「我婆婆已經聽到了門外的聲息，因此，當房內被踢開時，已經抖索地站在床前了。低壓著頭，六十度彎腰，這姿勢就像每天早晨到隔壁弄堂裡去，在里弄專政隊的監押下，面對著隔壁請罪一樣。那個姓傅的慢騰騰踱過去，一把揪住她的頭髮，把她的臉拉得仰起來。嘿嘿地笑著兩聲說道：『妳現在倒會裝起老實來了。怎麼樣，已經聽到老子進來了嗎？』我婆婆的髮根被揪緊著，臉上現出痛楚的神情，嘴裡喃喃地說著：『我有罪……我有罪……』」

被揪走之後數小時，麒麟童纔回來。知道是些什麼人捉去的，臉上便罩了一層陰雲，推想情況不好。他知道一些被捉去批鬥的人，都會挨打受皮肉的苦刑。直到午夜過後，纔被送回來，人，已經是半死不活。

周先生見到妻子傷勢嚴重，趕緊設法送進醫院，而自己又被紅衛兵來拖走了。說：「周信芳，市裡要找你，你收拾一下，跟我們走吧。」他妻子見到這種情形，鼓足勇氣從病床上坐起，問：「你們……要帶他到哪裡去？這麼晚了。」……

周先生去問他們有無文件？也是徒勞。只好關照兒媳婦好好照顧媽媽，便跟著來人走了。

從此，夫婦兩人便沒有再見面，因為他兒媳婦（黃敏禎）瞞著他，直到他快要死去的那個最後時日，方開始逼著她以哭來告訴了公公，婆婆早已不在人世了。問起大弟弟，當他知道判了五年徒刑，還能以沈緩而平靜的聲調說道：「少麟，這麼，還有四年半才能出來。我能夠活著等到他回來的。你也堅強些吧，在現在這時候，更需要的是堅強，而不是眼淚。」黃敏禎寫著說：「說著，他從衣袋裡掏出手帕，抬起手來為我擦拭著流淌到下頜上的淚水……」

五

俗諺：「人生不過百年。」縱然活過百歲，如無立德、立功、立言之三不朽績勳，只落得個「人瑞」二字，對於人生也是很遺憾的。麒麟童這位藝人，這位戲劇表演藝術家，在一段惡劣環境中，還能支持近十年之久。臨死時，口中還輕哼著「湛湛青天不可欺，是非善惡人盡知。善惡到頭終有報，祇是來早與來遲。」（「徐策跑城的唱詞」）。他是一位凡事認求真理的人，當著紅袖章的小將，也會拍桌子對頂，「我沒有什麼可以感激的，不需要這種寬大，也不接受你們剛才念的這個定案結論，……」所以，他的文集，有不少篇論戲的文章，無不該褒者褒之，該貶者貶之，是非好惡分明。

他說：「俗語說：『言多必失。』是的，多說話總有一兩句得罪人的，那麼只好緘口不說。要說呢，總要說得明白才好。回頭來想想，恁用著誠實的心，說幾句懇切話，諒來明理君子，總能夠知道我的苦心，不見得呵責我吧！」所以，他一面說譚鑫培的長處，卻也一面說老譚的短處。他的這篇「怎樣理解和學習譚派」一文，洋洋灑灑數千言，句句都是用苦口婆心的真話，一一舉例，明明白白告訴一般學譚派老生唱作的人，應懂得戲理，尤其戲劇藝術中的門道，方能辨別老譚的優點與缺點出來。朋友們的不合藝理的話，他也挑出來批評一番（註二十）。

譬如「打漁殺家」這齣戲，把馬連良都算上，對於劇中人蕭恩的性格詮釋，都是一般性的。蕭恩為了漁稅銀子，把丁府討漁稅的教師爺等，一一給打了回去。心知這事，丁府會告向官府，打算先到縣爺台前說明底蘊。不想見到縣太爺，一言不問，就命皂隸把蕭恩按倒地上，打了四十大板，趕出衙門。氣得蕭恩咬牙切齒，唱了六句搖板：「惱恨那呂子秋（縣令名字）為官不正，欺壓我三江口貧窮的良民。上堂去他那裡一言不問，責打我四十板就趕出府門。我只得咬牙關忙往家奔（句中加「哭頭」鑼鼓點子），叫一聲桂英兒快來開門哪！」麒麟童說這一場蕭恩上場唱六句，我是唱四句：「罵一聲狗賊官心腸太狠，責打我四十板趕出公門。我心中只把那呂志球恨（註二十一），叫一聲桂英兒快開柴門。」他分析蕭恩這個人物的性格，以及當時蕭恩被趕出公門的情況，說：「他這時的心情很複雜，又氣又恨，又因為挨了打，腳步不穩，跟跟蹌蹌地絆了一跤，站起來，往後退幾步，還是跌倒了。這裡我是用『吊毛』來表現的。緊接著用單腿的『跪步』膝行到下場門台口，用『灑頭』表現他心頭的憤恨。『灑頭』表現他的又痛又累。接著就唱『罵一聲狗賊官……』，『趕出公門』，要唱得暫釘截鐵，不能用『哭頭』，一哭，就不是英雄了。這時蕭恩咬著牙，掙扎著那呂志球恨』，要唱得暫釘截鐵，不能用『哭頭』，一哭，就不是英雄了。這時蕭恩咬著牙，掙扎著

站起身來。……」從這一段話，便可瞭解麒麟童的唱唸作表，都是從人物的性格上去著眼的。

凡是聽過梅蘭芳與馬連良合演這齣戲的桂英錄音，在離家時那段對話，梅蘭芳的聲情、表情、塑造出的桂英，是位十五、六歲的小姑娘，天真無邪，這時竟然跟爹爹去作殺人的勾當，委實令人憐憫。當她開門見到爹爹那種狼狽的樣子，馬上驚問，啊呀爹爹為何這等模樣？蕭恩一聽，便氣呼呼地叫了一聲哎呀兒啊！是為父的上得堂去，那賊官一言不發，就將為…父的重責？哎……」桂英一句「好賊子呀！」叫起板來，唱兩句搖板，下唸：「如此說來，爹爹，你……是受了屈了啊」哭介！蕭恩答：「這才不叫受屈呢！」桂英問：「要怎樣才叫受屈呢！」桂英再問：「爹爹你是去與不去呢？」蕭說：「那賊還要為父過得江去與那丁家賠禮，這纔叫受屈呢！」桂英直問：「他家勢力浩大，爹爹你，你…還是忍耐了吧……」哭介。蕭答：「不要你管，取為父的衣帽戒刀過來。」桂英戰戰兢兢地答說：「是。」……蕭恩氣惱地喊呼起來！「哎呀！為父我恨不得插翅飛過江去我就殺……」桂英一聽馬上咧咧地說：「啊！爹爹，殺什麼呀？」蕭纔答說：「殺了賊的滿門，方能消我心頭之恨」桂英一聽，父女二人會意，趕忙欲聲去開門，看看門外有人跟來無有？看完門外，反身進內關門，

可是，麒麟童與桂英的這一段，演法可是另一不同於馬派的詞語與氣氛。當然，麒麟童的桂英，倒是一位挺懂事的小女孩了。關於這一段，麒麟童寫的是：

「桂英聽見父親叫門，先是高興，一開門看到父親這副模樣，又是一驚。蕭恩硬挺著走到家，一見女兒，有點挺不住了，往前撲，女兒趕緊扶他，轉身往裡。蕭恩用手往後一指，叫女兒關上門，順手扔掉手裡的帽子。這時他又累、又氣、又疼，往椅子上一坐，一陣劇痛使他重又站起身來。本來是往下場門那邊站，右腿架椅上。

現在我先往下場門這邊站，架左腿，這樣桂英關好門正好過來扶一把。等桂英唱完搖板以後，蕭恩再換腿，換到下場門那邊去。蕭恩一路回來的時候，已經盤算好了。這時他已無法可忍，因此當女兒問他時，他就說：『恨不得肋生雙翅飛過江去我就殺……』女兒急忙攔住他，兩人望門。桂英扶住蕭恩，兩人和合著鑼鼓，同時移步。

不過兩人一個抬左腿，一個抬右腿。一按門，是為了使二人一致。桂英抽門，兩人各拉一扇門，往後退步，把門拉開，一同倒步，再往前邁步，二人的腳步還是反著。桂英在右，向右看，蕭恩在左，向左看。看了之後，二人回過頭來一對臉，相互暗示，沒有人。於是在一個五錘的鑼鼓點子裡，回身關門、上門。然後蕭恩壓低了嗓門接著說：「殺了賊的全家，方消我心頭之恨。」（有著重點的地方，念起詞來語氣一定要加強，並且一定要念蕭恩這時的心情。）女兒一聽這話，

好像做夢一樣。就說：『爹爹還是忍耐了吧！』這也是在無可奈何的情況下，說出來的一句空話。蕭恩回答說：『忍不下去了。』要桂英取戒刀過來。桂英知道父親的脾氣，是勸不下來的，只得去拿刀。拿刀出來，正要給他，又往回一縮，還想勸父親從長計議，另作打算。蕭恩卻把刀搶過來了。刀到了手，忽然想起來，女兒怎麼辦？一時想不出辦法，一橫心，辦完事再說。遂輕聲囑咐桂英：『好好看守門戶』說了就向外走。桂英想留住父親，這時想起一個辦法，提出來要跟父親一同前去。

因說：『女兒也要跟爹爹一同前去。』蕭一聽，捉摸著留桂英一人在家也不行，同意倒不如一同去。

桂英一聽，面露喜色，看到父親緩和一些了。所以很快轉身要去收拾。那知蕭恩卻又想起一件事，要桂英把婆家的聘禮慶頂珠帶好。聽見這話桂英又一愣，這已說明父親還是打算破釜沈舟，不想再回來了。可是也沒有辦法，只好下去收拾。這一次，卻是緩緩地轉身。……」

我們從麒麟童述說的這一段他演出「打漁殺家」的劇情與人物心理分析，必能理解到這個演員，是怎樣在舞台上表演的。更可以知道麒麟童之所以能自成其一派，是從什麼地方建立起來的。他之所以毫不留情的去挑剔同行，委實是有他的道理的。他希望大家都把戲演好啊！

其他，麒麟童在述說他的演出，涉及的藝術學理，總是株聯到同行（註二十二），認真體會，誠由於他對於戲劇的演出，太認真了啊！

六

周信芳之所以能成為「麒派」，而且是他在舞台上，表演出來的「麒派」，不是捧場者鼓吹出來的。他在一九三○年用筆名「軒轅生」寫了一篇「答黃漢昇君」刊登在「梨園公報」上，不同意黃君的文章認為唱是戲的附屬品。一下筆就推想黃君不可能是演員，方會提出這一不合劇藝的看法。周先生在這篇短文，引述不少前輩演唱過的成名劇作，來說明劇的演出藝術，是唱作並重。唱與念，念比『演』字要重，因有「千斤道白四兩唱」的說詞。還說：「演戲的『演』字，是包羅一切的。要知道這個『演』字是指的全部，不是專指『唱』。」還頗為感慨的說：「進一步說，現在的『派』字，究竟是

真藝術換來的，還是捧起來的？再問一句，現在的『派』，能成『派』不能成『派』？我只好敬謝不敏，恕難回答。」

在周信芳各本文集中，凡是論戲的演出部分，無不精雋於全部故事人物的必須構成一體，連龍套的上上下下，都不能置之度外。只要一讀他那幾篇連頭帶尾的說戲作品，如說：「打漁殺家」、「四進士」、「青風亭」、「烏龍院」、「追韓信」、「徐策跑城」、「義責王魁」等戲之表演藝術，連龍套的助威聲，都不馬虎過去，休說是劇中的腳色了。因而有人說麒麟童不但是好演員，而且是好導演。認真說起來，在當年，凡是身為「老闆」的演員，個個都有排戲的這分導演本領，排好了，在總排時，老闆會在不契心處，再加更改。藝術的優劣分野，在於各家的藝術認知之深淺，完成的藝術創造上。那麼，麒麟童之所以獲得後人的令譽高高在上，正因為他在演出藝術上，完成的創造，精緻而紮實。

正由於周信芳在戲劇的演出藝術上，著眼點在全部戲中情節的演出運作上，遂養成了他在腳色上，不專於主卻喜於從，換言之，他很喜歡演配腳。有人說，這情事是他在丹桂第一台擔任後台經理多年養成的。實際上，他是屬於「善書者不擇筆」的「善演者不擇腳色。」

有一次，趙嘯瀾唱「玉堂春」（三堂會審），周飾藍袍，趙嘯瀾化好了裝在後台等上場。前面有一場紅袍藍袍二人去拜見巡按，台上沒有唱念，只有胡琴排子的聲音。可是前台已經炸窩，轟雷似的滿堂好，振耳欲聾。趙嘯瀾糊塗起來了。「怎麼回事呢？」那是周信芳在台上演出了幾個進退揖讓的動作。瘋魔了台下的觀眾。到趙嘯瀾出場，她真的渾身顫抖，幾句搖板，幾乎唱得抖不成聲。這話是檻外人（吳性裁）寫出來的。

周氏還向吳性裁先生說，他時常想演「黃鶴樓」中的魯肅。魯肅在台上的戲，只有在劉備未到之前，先行打掃一番，唸兩句下場詩，下場就沒有事了。可以說是個閒腳兒。可是周說，演員應有才能去找可以激起觀眾興奮。」（註二十三）這話，自然是麒麟童向朋友表白舞台上的戲，再加上他身上口上戲演。可以說，麒麟童之對於舞台以及劇中人的戲份戲質，他都一一研究得透澈。的功力，早已練成了如同庖丁解牛之刀，運用裕如矣！

凡是以歌爲藝的演員，歌喉的功力，必須達到上升下降，各有八度音高的空間，方能符合歌唱時的需要。老輩子的演員，幾乎個個都有此工力。有一年上海電台舉行慈善募款，舉行伶人會串廣播，劇碼是「群英會」，馬連良孔明，麒麟童魯肅。他沒有帶胡琴去，馬的琴師問他什麼調門？他回答：「跟你老闆一樣調門。」在一般人聽來，麒麟童的嗓子，沙沙啞啞，調門很低。實際上可不是，麒的調門，也是正工調。上笛子決不會走音下的那個調門。

關於正工調門，周氏似有文章談過。

麒派傳人不少。如林樹森、高百歲、陳鶴峰，列出名來，老長老長一大串。曾與周信芳先生同台演出的曹駿麟先生（今仍在台灣），編寫的一本《麒派宗師周信芳》一書，不但列出了門生的姓名，連私淑者，也列舉了不少。今仍在世者，當以蕭潤增（蕭長華之孫、蕭盛萱之子）最被視爲傳人。

周氏有子女六人，長子丕丞（卒於台灣）、長女采蘩、次女采蘋，原配劉氏生。次子征華（少麟）、三子英華、三女采藻、四女采蘊、五女采芹、六女采茨，均繼娶裘氏生。僅有少麟克紹箕裘，局於環境，未能在劇藝上揮展，現居美。

五女采芹畢業於英國皇家戲劇學院，曾主演《蘇西黃》等劇，名揚國際。

註一：按一八九五年一月十四日，即光緒二十年十二月十九日，所以史稱周信芳與梅蘭芳同年。梅生於光緒二十年九月廿四日。

註二：跑碼頭，即到各地去作演戲生涯。今東明西，只是為渾口飯吃。一般人習稱之為「江湖班子」。

註三：過去的劇場，不是排排坐的椅凳，而是一張張桌子凳子，分布在劇場中，以賣茶為收入。通常，演戲的地方，都名之為「茶園」。

註四：娃娃生是戲劇行當中的以兒童扮演兒童的一種腳色。如「三娘教子」的薛倚哥。「鐵蓮花」中的定生，「桑園寄子」中的鄧元、鄧方，「汾河灣」中的薛丁山等是。

註五：義務戲是為了某件事籌款來演出的戲，除了開支，都捐出。名腳兒也不拿戲份兒。

註六：吳性裁，上海戲院經紀人，極其懂戲，曾以「檻外人」筆名寫戲評，論戲之演出藝術，深入門道。

註七：見《周信芳文集》一九八二年八月中國戲劇出版社印行。

註八：傳說王鴻壽搭班，問他能演那些劇目，他答說「唐三千宋八百」（唐朝戲會三千出，宋朝戲會八百出。）遂以傳說為外號。王鴻壽是關公戲演出能手。今之關公扮相以及馬童的增入，悉為王氏所創。

註九：過去的戲院，都有一批三路活兒以下的演員，或長期包租這一戲院的頭家，（租約一年或一年以上）來經營這家戲院。周信芳之擔任丹桂第一台後台經理，居然幹了近十年，想必是此類經營的方式。他既是戲院後台的老闆，除了常年率領著全戲院的大小腳色，傾其全

力演出，也以重金禮聘外地名腳，到此演出。戲院的班底，自然全力配合。所以，周信芳經常把戲中主腳，提拔他的同事擔當，他則常常在劇中擔任次要腳色。不但兜著主腳，也領著配腳全力以赴。

註十：「本戲」是把同一故事，編成許多本，一本一本連續演出下去，如「貍貓換太子」等本戲。

註十一：跨刀，是行話，作配腳之意。跟著主腳身畔活動的二、三路腳色。像大官身後的隨從。

註十二：大樑是房屋的樑柱，也是行話。一齣戲的主要演員。

註十三：汪笑儂本名德克金字潤田，滿族。他的戲曾受到汪桂芬嘲笑，遂改名汪笑儂。原是嗜戲的票友，後來下海，自成一家。

註十四：綠牡丹是藝名，原名黃瓊，字瑞生，貴州人。宦門子弟，幼隨曾任縣令的父親，客居上海，自幼即拜師學戲，專工花旦，十一歲時即登台揚名。後以黃玉麟為藝名，與趙君玉，小楊月樓、劉筱衡並稱為南方京劇四大名旦。

註十五：「趕三關」乃《紅鬃烈馬》劇中的一折。演代戰公主追夫薛平貴。

註十六：據曹駿麟先生編寫之《麒派宗師周信芳》一書，列有周信芳年譜，記周氏於民國二十年（一九三一）在上海蓓開唱片公司灌錄的戲是「打嚴嵩」與「封神榜」之「子牙休妻」與「太師回朝」等戲。

註十七：「吳漢殺妻」這部平劇影片，由當時出身平劇界的紅星袁美雲飾王蘭英，湯桂芬飾昊母，張德祿飾馬成。趙志秋飾劉秀。（見曹駿麟編著《麒派宗師周信芳》一書之周氏年譜）。

註十八：「楊立貝」一劇，又名「血榜記」，不但演員業已排定，有趙曉嵐、小毛釗秋、劉斌崑、

李桐森等，排好未演。（見曹駿麟編著之《麒派宗師周信芳》年表）。

註十九：周少麟是周信芳之子，現居美國。

註二十：見《周信芳文集》中「打漁殺家」的表演藝術，第二五三頁。他說蕭恩從公堂挨了打回來，唱六句還帶哭頭，說：「不能用哭頭，一哭，就不是英雄了。」這番話是批評馬連良的。該書由台北大地出版社印行於民國七十三年十二月。

註二十一：麒麟童說，小說上寫的這位縣令名叫「呂志球」。

註二十二：在述說「四進士」一劇時，也連帶評論了馬連良的不是之處。

註二十三：見檻外人（吳性裁）寫「周信芳渾身是戲」一文。（檻外人談戲）

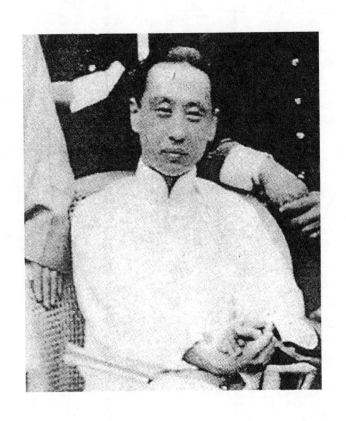

馬連良的「馬派」之形成

馬崇仁說：「我爺爺是靠賣洋燈罩（即煤油燈罩）養活全家。後來，爺爺的哥兒們，湊錢在阜城門那兒，開了個小茶館。（註一）馬連良就出生在北京阜城門外，這家店號《門馬茶館》的回族馬姓人家。」

馬連良出生那年是清光緒廿七年（一九○一）正月初十（二月二十八）。上有一姊二兄，長兄早逝，二兄名春山，他行三，下一個弟弟也早夭，五弟連貴，後來，三弟兄都投入科班學戲。因為上兩代爺兒們都愛戲，他們的「門馬茶館」，便附設了「二黃清音桌」，經常邀請當時的名伶名票到館清唱。不但茶館的生意興隆，馬家的幾個昆仲們，大多數都投入了劇藝界。

八歲那年，馬連良就考上了富連成科班。

一

習藝這一行，古稱「百工」。百工之藝，不外手藝口藝二事。俗諺有云：「人生百藝，離不了手和口。有藝在手，不如有藝在口。千巧的手，比不上靈慧的口。」這話就是指的手頭上的工藝，比不

上口頭上的歌藝。這諺語自是指的百年前那個時代。然質之今日，似乎還能適用。認真說來，無論那一行，都須專心職志的投入，不惰不懈地擇一而終，方能成其功、立其業。

馬連良初習小生行。但一開始出臺，總是學習跑龍套，唱牌子曲。小生行的「探莊」石秀、「淮安府」的賀仁傑。有一天，開鑼戲《天官賜福》，缺了個天官，正揣摩著派誰？聽到馬連良這孩子在哼天官的詞兒，遂問他：「你扮天官，來得了嗎？」他隨意答說能。當場一試，他居然會唱。這場小戲演下來，得到了長輩們的讚美，遂也從此改習老生行當。更知道這孩子在學習上，特別認真，不但學會了一己的唱段，連其他的也學會記在心上了。俗云：「從小看大。」所以，馬連良在科時，就已頭角崢嶸矣！

科班培養劇藝人才，是漸進的。前幾科，由於學生的道成不夠，遂有邀請外腳兒搭班演藝的情事，如梅蘭芳、周信芳（麒麟童）、小益芳（林樹森）都曾在富連盛搭班演唱過。等到馬連良的技藝，夠了火候，遂試著讓馬連良演大軸，看看壓得住吧？那天，排出的壓軸戲，是與旦腳李連貞合演的《武家坡》，果然佳評如潮，從此，便決定不再外約老生，把馬連良培植起來，於是，老師們為這學生起了「小灶」。不久，就有「賈洪林」第二，以「小賈狗子」（註一）的外號，稱喻他。

由於他在科時，就受到師輩們的專意培植，遂得天獨厚的演出了唱工戲：「罵王朗」、「雍涼關」、「法門寺」。作工戲：《天雷報》、《九更天》；以及念白戲：《審頭刺湯》、《三字經》；還有靠把戲：《盤河戰》、《定軍山》；本戲：《五彩輿》、《三國志》等等，可以說，在科班的學生，演了這麼多重頭戲的人，舍馬連良之外，幾乎舉不出另外一個出來。

說起來，馬連良不但是科裡紅，而且科裡成。

二

民國六年（一九一七）春，馬連良出科。

由於馬連良的三叔馬昆山，在上海等地搭班，看到姪子不是池中物，遂慫恿他出科後，到南方闖天下。他早已約妥了一個演員，成立一個戲班，目的地是商業繁榮的福州。於是馬連良與他二哥春軒便離京南行。

他們去福州的這個班子，有芙蓉草（趙桐珊）、馮子和、林顰卿、劉玉琴，武生張桂軒等，由芙蓉草、張桂軒掛雙頭牌。在福州演了一年，成績斐然。然後再到上海，分別搭班演出了一些時候。當馬連良見到汪笑儂、王鴻壽（綽號三麻子）和周信芳（麒麟童）的合作演出，感受到自己的技藝，還須要繼續錘鍊，遂又毅然迤返北京，向富連成的班主葉春善老師要求，重回科班。這時的富字科雖已嶄露頭角，多了馬連良這樣的頭牌腳兒，自是歡喜得很。而且認為馬連良這位出科後又再返回科班的人，還是創舉，遂興興奮奮地應允下來。

馬連良回到科班，演出了兩年多。武生劉奎官與孫藕香在北京組織「普慶社」，劉奎官掛頭牌，馬連良掛二牌，且腳是小翠花（于連泉）武生小振庭（孫毓堃），這時，馬連良又辭去了科班，參加「普慶社」，可是劉奎官等人，未能支持下去，未經年便散了夥。在上海的馬昆山得知姪子失去了依附，遂要他再去上海。

這時的馬連良，年踰弱冠，而且有了家小，不能賦閒下來。遂膺命再去上海。

馬連良這次去上海，打的是「譚派正宗」旗號。

譚鑫培生前，先後到上海演出，計有六次之多。在上海留下了載道口碑，以「譚派」標名的票友也不祇一二人。加以譚老闆的唱片盛行，上海的戲迷，對於譚派技藝，還是嚮往而入迷的。當馬連良以「譚派正宗」為旗號，到了上海之後，先到商界、票界拜客，他那和顏悅色的謙和氣度，要求吊一段就吊一段，點一齣也照唱一齣，既不拘謹，也無傲氣。戲還沒有上演，佳譽已經風傳，轟動九衢。

第一天演的是《南陽關》，跟著，是《南天門》、《打棍出箱》、《定軍山》，全是譚派叫好的劇目，加上馬連良的扮相漂亮，嗓音清麗，身段也平實穩健，馬連良紅了。

這次在上海「亦舞台」的演出，合作的旦腳有小楊月樓、綠牡丹（黃玉麟）、白牡丹（荀慧生）、尚小雲等，還有王瑤卿到來，幫過馬連良一些時候，《萬里緣》（即「蘇武牧羊」）這齣戲，便是王瑤卿的本子，與王老師合演的。（後來，改成了馬派戲目之一：「蘇武牧羊」。）

還有小楊月樓的拿手戲《石頭人招親》，竟與譚派戲《珠簾寨》合成了整齣。劇情說是挖菜的村姑們，在挖菜時看見軒轅墓道上的石頭人，有人開玩笑地說：「誰要是把挖菜的籃子扔去，套在石頭人頭上，誰就是那石頭人的妻房。」其中的崔金鳳，扔出的菜籃，正好套在石頭人的頭上。眾村姑都向崔金鳳取笑，說：「你選中才郎了。」崔金鳳含羞返家。不料夜至三更，石頭人居然翩翩到來，強行與崔金鳳成其姻好。從此崔女成孕，崔父怒責詰詢，騙出家門，推下山澗，被石頭人救起。後來生下一子，由姓鄧的員外收養成人，每日在飛虎山下牧羊，名叫安敬思，而且得到異人傳授兵法，教之武藝，後為李克用收養為義子，排行十三，稱之為十三太保，改名李存勗。馬連良在上海與小楊月樓合作時，曾在《石頭人招親》中加入《飛虎山》這折戲。

這次在上海演出了一年多，劇目十九都是傳統老戲。偶爾遷就旦腳，也參予演出本戲，如上述小

楊月樓的《石頭人招親》、荀慧生的《荀灌娘》。但卻應上海百代唱片公司之請，灌了六張唱片，《打

嚴嵩、《借東風》、《天雷報》、《清官冊》、《審頭》、《對金瓶》，以及《南天門》、《定軍

山》各一面。可以說，這一次雖是挑大樑演出，且是以「譚派正宗」為旗號的，卻從此在海上建立了

他劇藝的聲譽與未來獨樹一幟的基礎。

說起來，除了歸功於其技藝優越，與其善於為人之謙遜有禮，嚴以律己，寬以待人，性不浮躁，

言不飛揚，等等性行上的敦品德操，更是其成功之助。

有一件逸事，關於譚老闆演出《打漁殺家》之蕭恩，穿洒鞋還是穿薄底靴？當馬連良貼出了《打

漁殺家》這齣戲，上海劇界便打起賭來，他們要從「譚派正宗」馬連良的演出穿著，來決定勝負。結

果，馬連良的演出，第一場（搖船上），穿魚鱗洒鞋，第二場（唱原板上）穿薄底靴。這樣穿著，不

得罪任何一方。此一逸事，正顯示了馬氏之善於處乎世也。

從上海載譽返北，對於今後的演出，尚無力自組班社，但卻選擇具有實力的腳兒合作，他與梅蘭

芳首次合演《梅龍鎮》於天津潘馨航家的堂會，繼著又與王洪壽（老三麻子）合演《三國志》於北

京，王洪壽的關公，馬連良的孔明，《借風》後加派將，下演《華容道》擋曹，朱素雲的周瑜。這年

（一九二二）廢帝溥儀大婚，宮中的三天大戲，名腳兒齊集，馬連良也是其一。後來，他搭上了尚

小雲新組的《玉華社》，旦腳有王瑤卿、小生朱素雲、武生周瑞安，他與老生譚小培掛雙頭牌。在這

裡，他與王瑤卿合演了《汾河灣》、《寶蓮燈》、《紅鬃烈馬》等戲。雖然為期不久，又改搭了榮蝶

仙的班，約馬連良與朱琴心合作，掛雙頭牌。

朱琴心長於花旦，本是票友下海，企圖心很強，除了演傳統老戲，如《春香鬧學》、《打花鼓》、

全部《法門寺》等，也編新戲，如《無雙女》、《曹娥投江》、《關盼盼》、《陳圓圓》以及《秋燈淚》等。兩人合作時間較久。一直到民國十六年（一九二七）夏天，應天津明星大戲院之邀，演出十日。不想第一天的打炮戲《陰陽河》，在演出時，水桶中的臘燭，燒燃了頭上掛下來的鬼髮（白紙條），惹下了一場特別的火災，但卻燒傷了朱琴心的面部。後來的戲，由馬連良一人獨挑，這檔戲，居然撐下來了，而且場場客滿，風評尤其好。不但火燒《陰陽河》的新聞傳到了京城，馬連良的佳譽更是傳遍巷街。

馬連良自組的《春福社》遂也應運而起。一九二七年六月九日，《春福社》的戲目，便在北平前門外的《慶樂園》登場了。

由此開始，馬連良的演藝事業，正應驗了他組班第一天演出的戲目《一戰成功》（定軍山），遂也成功的日升而月異地發揚光大起來。

卻也由此始，從「譚派」蛻變成「馬派」。

三

由自己組班演出，事實上就是由自己當老闆。

組班的老闆，負責邀請組成戲班的重要腳色。換言之，凡是他主腳演出的劇目，需要搭配他演出的腳色都得齊全，而且邀來的各行腳色要藝術水準夠條件。這些被邀請的人物，都得先談妥包銀（待遇），訂下期限，到期再續約或不續，都是雙方先談妥了的。

契約上訂的包銀，由班主（老闆）支付。至於到某地某戲院演出，兩下裡的包銀多少？夠不夠開銷，都是老闆的事。搭班的各行腳色，得聽從老闆的支應，全力付出配合劇目的演出。

在那個時代，劇藝界之所以出現了一個又一個戲劇表演的藝術家，正由於那個時代之有智慧、有才能而又有毅力的演員，有其發揮才藝的天地，可以由老闆去自主地創造。今者，劇藝界不但失去了「老闆」的制度，兼且加入了「導演」一職，占有了演員的自主宇宙，像過去那樣的戲劇藝術家，想來是不易再出現了。

說來，上段議論雖是閒言語，但我們一看馬連良自從自己組班當了老闆之後，「馬派」戲的劇目，始行一齣又一齣的展演出來。

馬連良新編的本戲不多，最享盛名的戲，大多是老戲新編。如《群英會》中的魯肅、諸葛亮的唱段「諸葛亮出帳去呵呵大笑。他笑我周都督用計不高。」（魯肅）以及「小周郎令魯肅巡監坐守，叫山人暗地裡冷笑不休。他那裡要殺我怎得能夠？一樁樁一件件記在心頭。」還有「魯大夫你向來待我恩厚，你保我過江來無禍無憂，周都督他要殺我你不來打救，看起來你算不得什麼好朋友啊！」尤其《借東風》的那段導板慢板，「習天書玄妙法猶如反掌」（後來改了詞）以及「諸葛亮上壇台，觀看四方，我望江北⋯⋯」等聲腔。再者《甘露寺》的那段「勸千歲殺字休出口」等歌唱，在當年（三十年代）已風靡街衢。

一是得力於留聲機的唱片傳播，實際上，卻也基於馬連良的歌喉婉轉而悠揚得誘人。

說來，《群英會》這齣戲，原是「三慶班」的壓班戲，劇名《三國志》分四天演完。每年只在封箱時演出一次。最早是盧勝奎的拿手戲，他演諸葛亮，大老闆程長庚演魯肅，徐小香的周瑜，黃潤甫

的曹操，楊月樓的趙雲，錢寶峰的黃蓋，孫二官的蔣幹。除了當年「三慶班」演出這戲，其他班社都沒有演過。蕭長華錄得這戲的總講（全本），為「喜連盛」的喜字輩排演這齣戲，分作六天演完。到了馬連良這一科，便接上了排演這齣戲，派馬連良演諸葛亮。由於馬連良演《雍涼關》（又名《流言計》）的成績好，遂為他在《借東風》上加工，把《雍涼關》的「觀星」唱段，增潤在「借風」中發揮。可以說《借東風》的這段名句，在科班中就已經唱紅了。

至於《甘露寺》一劇，原本的主腳是劉備，喬玄只是搭配，只有賈洪林當年扮演喬玄，加了一段唱，蕭長華老師還記得，遂為馬連良在喬玄這一腳色上著眼加工。於是，一大段「勸千歲殺字休出口」，竟也成了馬派的經典之作。半世紀以來，《龍鳳呈祥》（甘露寺）這齣戲，也成了馬派的經典劇目，任誰，演出劇目中的喬國老也變不了這段「勸千歲」的馬派聲腔。

《甘露寺》這齣戲，在麒派戲中，也有其劇目。在抗戰期間，各地劇團，還時有麒派的這齣《甘露寺》上演。在甘露寺相親那一場，不是以唸白為重點，乃以唱作對答。這場的大段歌唱，音樂的旋律是「五音聯彈」，歌聲一唱一和，一說一問，兩相質對，全在音樂中比興起伏情致，非常熱鬧，也非常好聽。惜乎已經消失得無影無蹤，幾乎甚少有人知《甘露寺》還有麒派的「五音聯彈」演唱情景呢！

南麒北馬兩派的劇目，是互不排斥而並肩齊驅於世的，數來有《四進士》、《天雷報》、《坐樓殺惜》以及《打漁殺家》、《莫成救主》（審頭刺湯）等。今之迷於皮黃者，大多人還能追憶。有影像可較的劇目，只有《四進士》與《坐樓殺惜》兩齣，尚有麒派行世，馬派戲，影像可能只有《群英會》一份影像。以及《秦香蓮》的搭配。聲腔流行於世者尚多。無論作表，可以說是各有千秋。

雖說，麒麟童對於馬氏與梅蘭芳合灌的《打漁殺家》，在蕭恩的性格塑造上，有些兒微辭，並不減損馬連良的藝術，只要一聆馬氏與梅蘭芳合灌的《打漁殺家》音帶，二人的那段對白，在生死交戰中的父女困境，聲情傳達出的感人之致，也就不致令人去感受蕭恩在大堂上挨了四十大板，被趕出府門的苦痛心情，無奈地在哀傷中返家時的非英雄矣！

《黃金臺》是馬連良的開蒙戲，到了《火牛陣》的「田單復國」，已是馬派劇目中的成名創作。

《火牛陣》由傳統老戲《伐齊東》、《黃金臺》起，到《盤關》後的《君臣失散》、《敦府避難》而《火牛攻燕》等幾齣折子戲，組合而成的。這時，馬連良正與郝壽臣合作。伊立一腳由郝壽臣扮演，姜妙香扮田法章分兩天演完。

在《火牛陣》之前，像這類纂集老戲，編成本戲演出，業已成功的推出了《諸葛武侯》，由《戰北原》增加首尾，二上出師表，六出祁山。其中還有《祭先帝》的大段二黃唱段。另外把《三家店》、《打登州》等折組合起來，將文武老生的技能合起來，名爲《秦瓊發配》一天演完。還有從《取洛陽》到《雲臺觀》編成一齣《白莽臺》，馬演王莽，郝演馬武，都是當年馬連良初挑班時的創作。

（之後，又割去了《取洛陽》改依《東漢演義》的小說情節，另行編寫，從劉秀起兵滅莽，王莽祭天求簽，火焚宮殿等戲，加一新字名《新白莽臺》）。

他如開鑼戲的《渭水河》，也是由馬連良加以纂編成功，名爲《與周滅紂》的大戲。正由於馬連良在挑班時之善於運用人才也。

四

馬連良組班作了老闆，除了經常在京津以及東北等地演出，上海則年年必去。不但捧場的人多，上座也是鼎盛春秋之世。雖說，上海的麒麟童有其地緣的優越條件，在演出上難免有《曲江池》的東西肆競歌之勢（註三），卻絕無一山不容二虎的情事，兼且兩人情誼篤厚，還不時同臺合作演出。

當馬派的《借東風》風靡大江南北，麒麟童卻扮演前魯肅後關羽（華容道擋曹），以助馬連良的全部孔明。又在馬連良的《十道本》中，搭配李淵；在《摘纓會》中分飾楚王、唐蛟；在《鴻門宴》中，二人分飾張良、范增。這樣的合作劇目，自然是戲迷的最愛，演出時的車水馬龍，空前爆滿，是不必形容的了。

麒、馬二人的合作，轟動了全國，天津春和戲院落成，便邀請麒麟童、馬連良兩人到天津為新落成的《春和戲院》捧場，演出二人的合作劇目。

第一天的戲碼，原已排定《鴻門宴》，但經麒馬二人一番相商，改為《火牛陣》（田單復國），仍由馬連良演田單，小生田法章，則由麒麟童扮演，以大嗓唱小生。為了麒麟童扮演小生田法章，必須男扮女裝，方能通過「盤關」，還特別將劇本的情節，在「搜府盤關」之後，增益了田單與田法章在途中，被樂毅的大軍衝散，田法章流落在敦府，被敦府小姐看上，遂添上敦府成親情節，麒麟童的田法章，就有了戲啦！田單四處尋找世子不得，心中焦急，欲尋自盡，有唱又有作表，第一天的戲，比以前演出，更加精彩。

更滿意的是麒麟童，在他一生擔當的腳色中，又實驗了男扮女裝的小生演出。

與馬連良合作的前輩，除了麒麟童、梅蘭芳、尚小雲、荀慧生、郝壽臣、蕭長華、王長林、王瑤卿等人，楊小樓也合作過。他不但在《摘纓會》扮演唐蛟，兼且在《群英會》中扮演趙雲。在《要離刺慶忌》一劇中，楊小樓扮演慶忌，勾黃三塊瓦，著白褲白靠，在臺上無論唱念，悉尊腳本，毫不任情枝衍，楊派的風範氣口，贏得彩聲歡暢。戲後馬連良說：「楊老闆的慶忌把我這齣戲提升得太高了。」

馬連良不但重視配搭的腳色，連龍套他都注意到。從前的龍套，祇要頭上戴的，身上穿的，手上拿的不錯，出出進進，站門挖門，路數不會走錯，腳上穿著各自的便鞋，臉三天沒洗，眼角掛著眼屎，也不會有人說上半句閒話。馬連良的戲，可不能這樣，得照規矩打扮，不但腳上要穿平底靴子，臉上也得淡淡地抹彩。馬氏認為，凡是戲中需要上臺的人，龍套也不能隨便。他在科班裡學過，跑龍套的，人人都得學會唱五十套牌子曲，到了台上，無論嗩吶、笛子或弦子，都能張開大嘴跟著樂聲大聲歌唱，不能讓臺上的觀眾，祇聽文武場的吹吹打打，龍套都是啞巴，那可不成。

這樣的要求，自然得給龍套們增加戲分兒。

馬連良的這一要求，是極其正確的藝術觀。任何藝術，都得講究整體的組合，龍套既是戲劇中的一分子，無論裝扮以及其應擔當的歌唱與動變，就得循規蹈矩地去扮演，縱有人能在臺下的觀眾耳目中，呈現出懶散，也都破壞了藝術的完整。

正由於馬先生有此認真而篤實的藝術觀，所以他對戲中的配腳，尤其是文武場，無不嚴格要求。

在他的班子易名《扶風社》的時代，他的樂隊便是同一制式的長袍穿著，春秋兩季是淡色，冬季是黑色。新年這段日子，換上一件紫紅色的。老式的大幕（守舊）也改了新式的，連臺上的桌幃椅帔，多季也是金線繡上的「扶風」標誌。觀眾一進場，衝著閉起的大幕一看，就會感覺著此家丰標之不同凡響。

一待鑼鼓響起，大幕一開，那映入眼簾的桌幃椅帔，以及文武場上的一式一色的穿著，怎能不斷使進

場的觀眾奮起肅然起敬的心情。比起老式的「晾臺」，未可同日語矣！

有人說，若是的舞臺設施，創自馬連良。

中國的音樂，素以鼓板節奏旋律。換言之，中國音樂的旋律，向以鼓或板的聲音來節奏各式聲腔

（調）的旋律。是以中國的戲劇音樂，無論歌唱的是曲牌調、或皮黃腔，都是以鼓板節奏的旋

律（註四）。掌鼓（板）者，乃音樂之主。不過，舞台上的主腳，則是以劇藝的情致來動變音樂的旋

律與節奏，掌鼓者雖是劇藝音樂的駕馭者，在劇藝上，他仍屬於演員的附庸。言談至此，我們就得借

馬連良的對於劇藝要求之嚴謹等等，來說一說馬老闆對於文武場鼓板的藝術觀。

《扶風社》的鼓師是喬玉泉先生，他是崑曲名旦喬蕙蘭的三子，原習老生，後改武場。向前輩劉

長順學習鼓藝，曾給譚鑫培打鼓，是一位獲得真傳的鼓師。他的鼓板，不僅是統馭劇藝音樂的旋律節

奏，他更能進入劇情，使手上的兩根鼓鍵子，能打出劇中情意的氣氛演變，更能打出劇中腳色的感情

之情緒在劇情發展中的變化。據說，馬連良上演《秦瓊發配》的打登州遊街這一場，秦瓊唱完導板：

「登州城困住了秦叔寶」之後，秦瓊出場要向上下場望門，喬玉泉的鼓，就會配合馬連良的望門身段，

打出「沖頭」轉「搜場」的鑼鼓點子。演員的身段重複兩次，他的鼓鍵子也會以再現的點子，打出了

劇中人的焦急不安情緒。評者說：「在技巧上，他不僅能讓人聽得清晰，而且明快、舒展，而且有味

兒。尤能帶動全堂打擊樂，把劇情所規定的氣氛打足。（註五）」

不幸的是，喬玉泉正在馬派的藝術，日正中天的時候（一九四六年夏）病逝。出殯那天，馬連良

痛哭出聲地走入靈堂，哀聲嘶啞地喊著：「三哥，往後誰幫我呀！」（注意「幫我」二字。）

我之所以把馬連良之重視文武場兼及邊配龍套情事，復由其他傳文中轉述到此處來，意在說明中國戲劇藝術之演出，其功之成、其名之就，全在那位挑班的主要演員「老闆」一人身上。在那個時代，任何一個班社的老闆，都應是一位有才能、有創造、有魄力、有遠大專業藝術觀的一代才人，否則，企圖領其一代風騷，登天之難也。

五

戲劇藝術是群體組合成的。中國戲劇的藝術主幹，乃歌舞二事。換言之，即歌劇與舞劇的二合一藝術，與西方的歌劇之歌而不舞，舞劇則又舞而不歌，可真是進步了千年以上（註六）。

中國戲劇既是歌與舞的演，都須要音樂為之作神經中樞。所以中國戲劇的表演藝術，講求的是唱念、作表。前者是歌，後者是舞。但歌與舞合成一體的藝術，是以中國戲劇的藝術展示，凡是演員，尤其是身為「老闆」的主演者，個個都重視音樂方面的文武場，不祇是馬老闆一人。

中國戲劇的演員，雖然講究的是主腳的唱念、作表，但戲劇的組合，雖講主從，演員有主腳配腳之分，文武場也有主從之別。若從劇藝的組合上說，凡是舞台上的前台後台，連同衣箱、化裝臺都算上，必須一體地完整組合，像一部機器上的一顆螺絲釘，可也一個都鬆不得。

馬老闆之藝術觀，連龍套都注意到了，誠哉！慧人。那麼，腳色上的邊配之不可忽略，更是馬派戲的著眼未懈的一個環節。

馬連良的《四進士》，為了要他兒子串演其中的楊春一腳，不但在唱詞上，一字字講解，更把楊

春這個人物的職業、性格、智慧，以及此人在這齣戲中擔當的腳色，是怎樣一個陪襯劇情的人物，都一一不憚其煩的說明白，然後纔一字一句的教下去。

馬崇仁首先說他二十歲那年，纔進入他父親的《扶風社》，因為他父親的用人原則，「臺上不論親疏，唯才為準。」就是進了《扶風社》也得先從零碎活兒，院子、旗牌幹起，一步步提升到三、四路腳色，如《群英會》的闞澤、《三家店》的王周等腳色。好不容易纔輪到《四進士》的楊春一腳。

楊春一腳，三路來不了，硬二路不願演。通常派三路腳兒，要是入戲，會演到二路活兒的火候。馬連良遂試乎著派兒子來演楊春這個腳色。《四進士》劇本中的楊春，雖已明白寫出他是一個血肉豐滿、個性鮮明的形像，他本質上憨厚老實，還顯得有幾分傻氣。但人卻聰明，生意人，很懂得斤兩。但他父親告訴他，應從劇情上去體會劇中人物的，不能照本宣科，必須去塑造他，要在戲中尋出人物的分量來，方能演成功一個腳色。馬崇仁遵照父親的這一提示，他從楊春的戲上，尋到了問題：

「楊春從堅持要素貞與之同行，到同意放他回去的轉變，是由素貞所戴的紫金鐲而引起的。原本是這樣處理的：當素貞含悲上驢時，偶露金鐲，楊春一見，將素貞踢倒，怒斥她說：『你方纔言道，你有滿腹含冤，如今你手戴紫金鐲，你在我面前，賣的是什麼俊俏啊！』這纔引出素貞這『客官有所不知，我公爹在世之時，贈我夫妻紫金鐲一對，我夫妻各戴一隻，言道夫死妻不嫁，妻死夫不娶。』的一段話來，遂感動了楊春。這樣安排情節，既顯得節外生枝，突兀、不自然。又使楊春的行動與迫使素貞同行的目的相矛盾，缺乏合理的內心依據。因此，我與父親以及師兄李慕良（琴師）共同研究，改為：素貞為楊春所逼，情急中唱：

六

馬連良先生卒於一九六六年十二月，享年六十六歲，不是病死的，死於文化大革命的冤獄中。文化大革命的起因，就是由於他請歷史學家吳晗為他編寫了一齣《海瑞罷官》引發出來的。於是，馬連良與吳晗等人，都成了「文化」被革除的兩棵「大毒草」。

有關於這些文章，早已汗牛充棟，人所周知，不必費辭矣！篇幅所局，只能取其重點而論述之。說來，馬派的經典之作，大多率為整編故有之傳統劇目，由於他整編得精雋，演出得技藝璀璨，其成就較之新編，居功更偉。

一九四九年以後，中國的社會形態改變，往日的戲劇班社無存，重新統一組成公營劇團，主演者

揆之「馬派」的形成，本傳文著眼者在此。

我之所以引錄了馬崇仁的這段話，意在說明馬連良之所以能成其一派，正由於馬老闆的《扶風社》能在一星一點上著眼於戲劇藝術的組合，雖臺上的龍套也都在要求統一於劇藝之列，需要有所唱念、作表的配腳，更是予以嚴謹要求。

馬崇仁提出的這一主意很合劇情的人物塑造。這段戲，就這麼改了（註七）。

「低下頭來暗思忖，（見鋼想出辦法）我用金鋼來贖身。」先由素貞主動提出：「你方纔言道，有人與你三十兩銀子，你便放我回去。如今我有紫金鋼一隻，以作我的身價，你看如何？」楊春問起情由，再引出素貞「客官有所不知……」的那段話。馬連良的這一主意很合劇情的人物塑造。這段戲，就這麼改了（註七）。

的「老闆」制，便不復存在。但馬連良還主演了改編《搜孤救孤》而成的《趙氏孤兒》，以及配合張君秋編寫的《秦香蓮》與《狀元媒》，還演了一齣現代京劇《杜鵑山》中的鄭老萬（趙燕俠主演）、《南方來信》（李世濟主演）中的楊老青，還有他與老搭檔張君秋主演的《年年有餘》，扮演了一位老農民。

他在現代京劇中，扮演的雖是小配腳，卻奮起很大的鼓勵作用。

俗云：「男人成功必有賢內助」。

馬老闆誠然有一位既能掌裡且能打外的妻子陳慧璉女士。

陳女士是續弦，髮妻王慧如（亦名寶珍）女士於一九三三年就去世了。王氏夫人生五男二女，（子崇仁、崇義、崇禮、崇智、崇延；女萍秋、馬莉；）陳氏夫人生二男二女（子崇正、崇恩；女靜敏、小曼）。克紹箕裘而嶄露頭角者，子崇仁、崇恩，都習老生，小曼是梅派青衣花衫。

馬老闆遺留下來的影像，可以見到的有《群英會》（借東風）以及與張君秋、裘盛戎、李多奎合演的《秦春蓮》。近來，雖然拍製了「音配像」，有《審頭刺湯》等，終究還是聽音，形像的身段，總是有相當的距離，不能等而論之矣！

錄音帶，倒留下不少，早期的留聲機唱片，不必說它了。近四十年來在大陸錄製的，計來還有十餘齣之多。如與袁世海合演的《將相和》，與羅蕙蘭、馬富祿合演的《打漁殺家》，與張君秋、張學津合演的《三娘教子》，《白蟒臺》選段，《四進士》與《打登州》片段，與裘盛戎、蕭長華、馬富祿、馬盛龍合演的《法門寺》，《大紅袍》選段，與譚富英、張君秋、裘盛戎、譚元壽合錄的《趙氏孤兒》等，與蕭長華合錄的《失印救火》以及與馬富祿、周和桐合錄的《淮河營》，還有與譚富英、

張君秋合錄的《狀元媒》，與譚富英合錄的《十道本》。還有與李世濟、馬富祿合錄的《桑園會》，

與蕭長華姜妙香合錄的《打姪上墳》、與蕭長華、張君秋合錄的《審頭刺湯》、與侯喜瑞、馬富祿、

馬盛龍合錄的《失空斬》，與李世濟合錄的《三娘教子》，與馬富祿合錄的《青風亭》，以及自唱的

錄音《十老安劉》、《串龍珠》等。

室弟子當以馮至孝、張學津趙世璞、安雲武傳其衣缽。

這些錄音唱帶或碟片，大多能夠買到。總之，馬派的歌唱佳韻，今仍風靡於世，傳人亦不少。入

註一：馬連良的父親名叫馬西園，昆仲六人，二弟名勤行，雖然經營飯館，但有兩個兒子都在科班學戲。四弟的兒子與六弟都在科班習藝。「門馬茶館」之所以設有「二黃清音桌」，正因為這一家人都愛戲。

註二：賈洪林生年屬狗，遂有「賈狗子」這個外號。

註三：唐人白行簡的小說《汧國夫人》（李娃傳），元人編成雜劇《曲江池》明人編成傳奇《繡襦記》，其中都有小說中的情節，鄭公子落拓後，淪落在卑田院，跟著叫化子們唱蓮花落求乞。時長安市上有東西兩家殯肆，為了號召生意，舉行輓歌比賽，鄭元和便由其一家看中，催去唱輓歌競賽，居然獲勝。是以後之賣藝者競逐，便以《李娃傳》中的輓歌賽作為比況。

註四：今之音樂家與戲劇家，將中國音樂定義為「曲牌音樂」與「板式音樂」兩類。竊以為此說在理論上不能成立。何以？蓋中國音樂定義自古以來，悉以音律長短清濁區別，再以徵位別其

律位，復以樂譜定其抑揚，於是工尺譜出焉。至於音律聲腔之節奏，向由鼓板節奏音樂之旋律，「曲牌調」與「皮黃腔」的音樂旋律，素來由鼓板節奏之。今之中國戲劇，祇有「曲牌調」與「皮黃腔」兩大宗，兩者的音樂，都以鼓板節奏之。其他地方戲，調如花鼓、羅羅、柳枝、銀紐絲，甚至蓮花落，無不以鼓板節之。焉能以「曲牌」與「板式」並名之耶？若以音樂本質別之，「曲牌調」與「皮黃腔」兩大宗而已。縱以音樂統而論之，我國戲劇之音樂，應以「詩歌體」別之「曲牌體」是也。

註五：見遲世聲作《馬連良傳》第二章藝術主張第二節。

註六：參閱魏子雲著《中國戲劇史》第五章隋唐時代的戲劇一文。

註七：參閱《大成》雜誌一九三期馬崇仁先生作「我的父親教我演《四進士》楊春」一文。

言菊朋

言菊朋的戲迷家庭

京劇的名腳兒中，出身於蒙古族的，可能祇有言菊朋一家。本姓馬拉他，名錫，取漢族姓名「咸錫」，後又改為「言錫」。又名「延壽」字菊朋。祖上卻是顯赫的大學士，拜過相的（註一）。所以他自小在清朝的陸軍貴冑學堂讀者，還在蒙藏院當過差。

正由於他家是清朝的顯宦貴族，因而他打小兒就帶著養尊處優的癖好。那時，京劇這一行正在當亮走紅，譚叫天鑫培更是當時名滿天下的名腳，言菊朋居然成了譚迷。

辛亥革命成功，清帝遜位。大清朝的天下改了名號，凡是屬於滿清的貴族子弟，自也輪流到了。好在他在蒙藏院的那份職級卑微的工作，倒還不曾失去。不過每月八塊銀洋而已。

貴冑子弟的生活依靠，一個個都失去了背依。言菊朋這位貴族子弟，他無不門楣大變，貴冑子弟的生活依靠依賴的時候能比，他愛戲的這分雅興，可倒沒有消失。祇要老譚上戲，他總得去買張後座的票，坐在靠後牆，也得聽譚老闆的戲。

這麼一點兒月俸，當然比不上有家庭依賴的時候能比，他愛戲的這分雅興，可倒沒有消失。祇要老譚上戲，他總得去買張後座的票，坐在靠後牆，也得聽譚老闆的戲。

言菊朋不但是聽戲過癮，兼且在研究譚的唱念作表。同時，還向老譚的身邊人陳彥衡，討教譚的唱作藝術，兼且還在票房的演出中練習。漸漸地，他票戲出了名，評者認他學譚入骨三分，比另一個譚派票友王君直可以比肩竝駕。於是，北京城的喜慶堂會，也會特別約他參與。就這樣，他以票友的

身分，不時與當時的名腳如汪笑儂、梅蘭芳、荀慧生同臺演出，而且與之搭配。

當時的名腳，如錢金福、王長林、紅豆館主等人，他都不時向之問藝。到了民國十一、二年間，竟然有人從中撮合，陪同王鳳卿、梅蘭芳一道去上海演出。以「言君菊朋」掛牌的票友身份跑碼頭，頭一天打泡戲貼「失、空、斬」，第二天與梅蘭芳合演《珠簾寨》，跟著，譚派的《天堂州》、《打棍出廂》、《壯元譜》、《南陽關》、《定軍山》、《盜宗卷》、《桑園寄子》、《戰太平》、《碰碑》、《舉鼎觀畫》、《清風亭》、《烏盆計》、《打漁殺家》、《捉放曹》、《搜孤救孤》等看家戲，他都露布出來。真格是佳評如湧，譽之為「譚派正宗」。上海的「百代唱片公司」還特地為之灌製了一張《天水關》的唱片。模擬老譚幾可亂真。

可是，當言菊朋正在上海票戲，紅透了半拉天的時期，他在蒙藏院中的那份小差事，卻被革了職。

這時的言菊朋祇有一條路可走，下海演戲。雖然，家人反對，他也顧不得了。以票友身份演出，按規矩不能拿錢，還得掏腰包開支。言菊朋演出，卻是在暗盤中拿錢的（註二），一次收入抵上他那蒙藏院小職員幾年收入的和數。但在民國初年那個時光，一個知識份子下海唱戲，淪為戲劇演員，是相當丟人現眼的事。認真說來，若不是革命成功，民國成立，憑著言氏的馬拉他家族，說什麼也不會下海作劇人的啊！

　　＊　　　＊　　　＊　　　＊　　　＊

言菊朋下海的首次演出，在民國十四年（一九二五）春，戲院是北京開明戲院，琴師就是多年以來協助言菊朋在劇藝上有所進益的老友陳彥衡。他下海首演時期，正是楊小樓、梅蘭芳、余叔岩也在演出，而且演出之日又是周一，通常，這日子上座最不好。可是，言菊朋這天上演，居然上座七百多

人。梅蘭芳在星期日演出崑曲《玉簪記》，只上座兩百餘人。楊小樓、余叔岩在新明戲院的演出，上座兩百餘人。言菊朋星期三演《轅門斬子》上座八百多人。後來演《珠簾寨》也上座八百多人。正因為言下海時是以「譚派正宗」為號召的。實際上，言菊朋學譚的火候，委實很深，不但在唱工上學得神似，在作工上也一步一趨，逐被譚迷譽稱是繼承譚腔的精純正宗，尤其票界的口碑，評價最高。惜乎好景不常，終由於他的班子組合，不夠紮實，光耍一個人，總是難以持久下去。再加上與陳彥衡意見分歧，唱了一期就散了。

散班之後，言菊朋便四處搭班，曾在尚小雲、王瑤卿、楊小樓、朱琴心等班子擔當過頭路生腳。翌年，又隨王瑤卿昆仲去上海，在共舞台演出。再搭朱琴心班子在上海繼續演出，又獨挑大樑在上海大舞台演出一月又餘，曾與上海名旦劉艷琴、小蘭芬、黃玉麟合作演出《寶蓮燈》、《四郎探母》、《御碑亭》、《法門寺》等劇目，在上海的金少山也與他搭配合演《捉放曹》、《李陵碑》、《洪羊洞》、《打鼓罵曹》等戲。卻也參與趙君玉的新戲《觀音得道》搭配演出。也衹是在劇場上穩住生存的腳步。所以在劇藝上，一味地在模擬譚鑫培，一招一式，一腔一調，無不刻意描摹，在形神上，要求一己合乎觀眾的希求「譚派正宗」。然而，日子久了，在熟能生巧的藝術化原則上，逐逐漸有了唱腔的新意出現。那是由於言菊朋在所受教育與生活環境上，終究與老譚大不相同。一言以蔽之，言菊朋終究讀過書，對於唱詞上的文句，在認知上，與老譚可就不同，他不但讀書有準頭，而且知道文字的音義四聲，逐慢慢在聲腔方面，把他所知道的聲韻之學，用在字正腔圓的音樂學理上，於是，言菊朋的唱腔漸漸變了。

當國民革命軍的北代成功，社會的結構，又來了一次新的變化。清代的貴族又步上了一次新的蛻

變，遜清的那個小小的「黃（皇）圈圈」，不能再保留在皇城之內，遺老遺少的復辟夢，也作不成了。

相關的遺老遺少們，也不易在新社會，繼續享受宴安之樂的腐敗歲月。於是，劇藝界的堂會演出活動，逐日減少，漸至失蹤。就是各家戲院的演出，大腳兒如楊小樓、梅蘭芳、余叔岩等人，也不得不減少演出。幾位年歲少些的腳兒，如四大名旦，以及高慶奎、馬連良等人，無不競以新編劇或老戲新唱的方式，各顯神通，在劇目上出奇創新，來競尋生存之路。

在這樣的社會變動之下，言菊朋自也不甘後人，也在劇本上謀求新的發展。譬如《捉放曹》，他增加了前面淨腳的過關公堂，又添上了後面的「宿店」，郝壽臣飾曹操。他如從《戰樊城》、《文昭關》、《浣紗記》、《魚腸劍》、《刺王僚》五個折子戲，匯合起來成為一齣大戲，名之為《鼎盛春秋》。還有《上天台》這齣戲，言菊朋曾對全部的唱腔，作了一次新的處理，論者說言氏對於《上天台》一劇中的二黃快三眼這一唱段裡，堆句中的「孤念你，孝三年改三月、孝三月改三日、孝三日改三時、孝三時改三刻、孝三刻改三分、三年三月三日三時三刻三分永不戴孝保定了寡人。」在這個長達五十四字的堆句裡，反覆出現五個「孝三」，五個「改三」的重疊字句，倘若缺少音節上的變化，叫就會成了一道湯。言菊朋經過周密的精研，找出要點。逢「孝三」的「三」字，基本上是斷開唱，叫做「孝三」連，「改三」斷，遂從之避免了唱腔的重疊與板滯。整個唱段，起伏跌宕，旋律多姿，精巧細膩，出現了有別於譚鑫培的言腔特徵。又說言氏在《文昭關》的那段（二黃三眼）唱腔中，在譚派的唱腔基礎上，揉進了汪笑儂的一些調式，創造出既非譚腔也非汪調的自成一格的言腔。這類新的創造，除了為著適應那個時代的競爭，方始如此，實際上也是為了適應自己的天賦而有此新創。同時，也因為言菊朋在那個時期，受到一己的家事困擾，影響了他的嗓音沙啞，不得不在行腔吐字上，有所

改變。

言菊朋是清光緒十六年十一月生，行三，俗稱「言三」，尊稱「言三爺」。妻子高逸安是當時新興話劇舞台上的演員，也是電影明星，她演的腳色是老婦人，雖然給言菊朋生了兒也育了女，兩人的性格不同，而且各有舞台上的不同事業，言菊朋是名士派，不修篇幅，邋邋遢遢，大煙癮又大，妻子看去，可以說是事事看不上眼，成天裡唇來齒往，吵吵拌拌了不少年，終於在民國二十年二人分開。

說起來，還是言菊朋正當紅的時期呢！

他膝下的兩子兩女，雖不願他們也步上他這一行，結果，全進了戲劇界，言少朋、言慧珠在劇界中的名望，比老子還要紅火。這情事，正合這句古話：「近朱者赤」，浸潤之也。

* * * * * *

當言菊朋發現了自己的天賦，模倣別家，總有無法達成的缺點，卻體會到自己的歌喉也有強過別家的妙處。又恰逢民國到來，講究個己的創新日勝一日。當他在《上天台》等劇中的改良，得到了聽眾的好評，在《文昭關》中運用的汪派唱腔，也得彩聲，逐大膽地去創造一己的唱腔，不再刻意去學譚。在劇本上，也自己下筆大動手腳，像馬連良一樣，大事創新起來。他不但把《打鼓罵曹》的老本子，由「鬧長亭」演起，而且出場的場子都加以改變。在老本的「鬧長亭」，彌衡上場是西皮倒板原板轉快板，「罵四朝」是幾段快板，入場時的搖板是拔高唱裊調。言氏唱的西皮倒板則模擬程長庚，扯四門的原板則又學張二奎、王九齡的唱腔，通過言氏自己的天稟，加以融會貫通，遂開創了「罵曹」的新腔。

於是，一齣齣全本大戲如《孝義精忠》（由「鎮潭州」、「金蘭會」、「小商河」、「八大鎚」、帶「斷臂說書」串成），以及《呑吳恨》（由「連營寨」、「伐東吳」、「白帝城」串成）言在「白帝城」這一折戲中，運用了杜工部的「八陣圖」一詩中的「江流石不轉，遺恨失呑吳」的意境，並用自己最能駕馭的字音，譜寫了劉備的唱詞，並通過了抑揚有致、委婉低迴的聲腔，展現了劉備臥病在床，痛切滅吳的憤慨情景（註三）。

這些言派的創新，都是在家變後出現的。

不過，在他的妻子高逸安不顧一切地要離開言家他去，走時，什麼都不要，只帶了兩個女兒（慧珠與慧蘭），留下兩個兒子（少朋與小朋），拋棄了丈夫兒子南去上海，在明星電影片公司擔當老旦式的演員。

言菊朋那年隨同荀慧生第五次去上海，在榮記大舞臺演出，附帶的一個目的就是找女兒。慧珠是老子心上的肉，到上海除了上戲，餘下的時間，總是在鴉片榻上跟朋友討論，應怎樣能從高逸安手中討回兩個女兒。甚至想訴之於法，告高逸安拐帶。可是，高逸安是孩子的娘，兩人離別又沒辦離婚手續。所以法律也幫不上忙。好在言菊朋這次到上海，演出的成績，有意想不到的口碑載道，評者云：「言之摹譚，非但師其法而深得其旨趣。」又一評者云：「言之唱腔、嗓音，比前爲勝，即身段台步，向亦不免有羊氣者，今已絕無。其年來之簡練揣摩，突飛而猛進，實至堪驚。」（見上海《申報》他在打泡戲之第一天，不但堂彩、條幅、銀盾、花籃，擺滿了戲院大門，《上海畫報》、《戲劇月刊》也都特意爲之印出專刊。聲望之隆，榮寵之盛，臻之令人艷羨。

言菊朋的長處，逾乎其他同行者，是知書、通文，而且領諳文字聲韻，古之聲韻簡策，他有能力

閱讀，較之其他同行之只知藝而不知文者，在創造劇藝上，便利得多。他洞悉劇藝之唱，以文詞為主，聲腔之旋律節奏，起伏之致，全在字音上面，他遂悟及聲腔的清濁委婉，悉取決字音之陰陽四聲，他明白了「腔由字生」、「律由音轉」，因而他對於歌唱的美學，基心從字的音韻四聲上來。所以他在聲腔的結構上，創意出旋律與節奏的鎔鑄密度。皮黃戲歌唱的四聲、尖團，言氏是最為講究。言菊朋在歌唱時，乃最為講究的一位生腳。這一點，幾是行家的公認。

論者說：「在言菊朋以前，京劇老生包括譚鑫培在內，對西皮慢板的唱法，都是遵循傳統的準則，即上句縱，下句搶。不少名腳，只注重在上句裡行腔使調，恣意翻新，對下句的旋律，咸皆忽略。如《空城計》第二句「憑陰陽如反掌保定乾坤」，《捉放曹》第二句「背轉身自瞞怨自己做差」，《四郎探母》的第二句「想起了當年事好不慘然」等，在音樂旋律上，都比同句唱段的上句，明顯薄弱。這種現象，在其他劇目的西皮慢板唱段裡，大致都是如此。這一時期，言菊朋在上演其他流派劇目的同時，又在其中部份流派劇目裡，對於豐富下句的旋律，進行了有意識的創新實踐。如他在《打金枝》裡，除對上句「唐室連年遭顛沛」作了如上的豐富外，對下句的「國亂只為楊貴妃」，也在旋律上有所增繁。」(註四)像這一類豐富前人的唱腔，運用在自己的新腔裡面，誠令行家聽來，歎為良模。

雖然，當言菊朋的創新腔調出現，逐漸脫離了「譚派正宗」的招牌，觀眾也興起了一些說言腔變「花」了，或說變「怪」了的論斷。實則，言腔之變，委實是有其變的學理的。

論者對於言氏在京劇聲腔上的改革與創意，評價極高。認為言菊朋的「腔由字生」之主張，先是增繁了唱詞的旋律密度，不認真地與舞台上的人物性格，在歌唱的聲色上，聯成一體，統一在身段上表現出來。論者強調言腔的此一主張，應是京劇老生的歌唱藝術之改革，對於京劇老生的聲腔，毋寧

說是一大貢獻，具有中國戲劇的歷史意義。話雖如此，言菊朋自從拋棄了「譚派正宗」的市招，改唱他自己創意的言腔，票房記錄竟然一天天下落。加上時局的不安，日本侵略華北五省，北平城受到的影響最大，票價降到半價，也上不了座。

這時，言家的兒女也長大成人，還有徒弟們，幾乎是在與他的言家班在共同苦撐。劇目的紮硬，無可倫比，總是「全本」、「全本」的貼出來。如全部《范仲禹》從頭演到尾，還特別邀請雪艷琴演全本《金沙灘》，從雙龍會起，再演雙被擒，雙招親，到天門陣，以至四郎探母回令。這戲演出長達六小時以上。他曾把《借趙雲》、《戰濮陽》連在一起演唱，前演劉備，中演陳宮，後演陶謙。又把《天水關》、《鳳鳴關》、《罵王朗》合併一起，劇名《蜀魏戰史》又名《出師表》，他前飾趙雲，後飾諸葛孔明。特別在《讓徐州》中扮演陶謙在病中堅懇劉備接掌徐州牧的交印一場，那句「未開言不由人珠淚滾滾」的二黃原板，風靡劇壇，至今未衰。而在病房一場，為了避免與《白帝城》以及《七星燈》的病房唱腔重複，遂又重新創製了一段四平調，也是言腔傳世的瑰寶。他如《臥龍弔孝》更是言腔的昇華創作。

儘管言氏的聲腔有這麼大的創造，而且他的女兒言慧珠也亭亭玉立，唱程派青衣，兒子少朋唱馬派老生，都能擔當要腳出場，可是票房一直沒有起色。抗戰前夕，他率領言家班到南京，除了子女等人，還有青衣胡菊琴、小生王又荃、淨腳李春恆、韓富有，丑腳王華甫，由蘇州、無錫回到南京，演期結束，竟窘困到離不開南京，連伙食費都得押出箱中的行頭。

幸好有一位戲迷是空軍中的飛行員，名叫姚全黎，四川人，航校八期生（註五），是空軍新生社票房的一員，與言老闆在一起吃過飯，正好在路上頂頭遇見，說起困境。姚全黎一聽，居然慷慨解囊，

濟助了二百銀元，這纔離開南京。言菊朋在感激之餘，拉著兒女言慧珠與言少朋跪下拜乾爹（註六）。

這次返回北京纔又組班加入了孫氏兄弟（孫盛文、孫盛武）還有花臉裘盛戎，北上長春、哈爾濱、大連等碼頭。緊跟著抗戰就爆發了。

在抗戰期間，北平、上海、天津等地，娛樂的場合，並未長久消歇。日軍駐定，又准開演。但賣座可是冷冷清清，只有上海比較熱火些。二十八年（一九三九）秋，言氏又組班南去上海，上海是言菊朋的劇藝紅火之地。這次組班有馬連良、芙蓉草、李洪春、侯玉蘭、張雲溪、高維廉以及他們言家的老少。結果，事與願違，他的言腔，不惟沒有受到歡迎，反而被責是「怪腔」，愛言的老戲迷要求他重行以「譚派正宗」來貼劇目。漸漸地連劇碼都得讓給別人，女兒言慧珠反而越來越紅了，兒子言少朋仍唱馬派，也越來越有氣候了。

逐漸地，言菊朋這位革命老生聲腔的藝術家，身體日漸衰弱，鴉片煙癮又大，幾至不能登台演出，還勉力奮進上演，他總想把自己投入的革新血汗，在藝術上展現出來。但在由上海遄返北平之後，還不息餘力的登台演出《四郎探母》與《二進宮》，遂致咯血不止。拖到民國三十一年（一九四二）六月二十日，卒於北平，享年五十三歲。

*　　　*　　　*

*　　　*　　　*

本來，言菊朋是不准子女也走戲劇這一行的。可是出生在戲劇家庭中的子女，不會感染上戲劇的，可倒不多。但言菊朋的兩子兩女都在戲劇界。言少朋唱老生、言慧珠唱青衣花衫，言小朋是電影演員，言慧蘭是評劇（蹦蹦戲）演員。而且，言少朋的妻子張少樓則是傳薪言腔的一位，還帶動了兒子言興朋也成了言派的傳人。

這情況，又怎是言菊朋生前所能想到的呢？自己創意的老生聲腔，居然出來一個孫子薪傳了他的言派，若是人死地下有知，言菊朋也應在陰界笑口常開了。

不過，說起來言家，在劇界上轟轟烈烈一生的，應數言慧珠。她生前就被封之為「平劇皇后」。遂有人在他死後，為她寫「平劇皇后言慧珠的一生」（註七）。老實說，言慧珠的戲劇人生，確是比他老子璀璨而紅艷得多。

就是死，她也死得落地有聲；死得有名有實；死得有骨有節；死得有血有肉。

言慧珠排行居二，人稱言二小姐。開始迷戲時，喜的是程派青衣。由於她爹不忍心讓兒女也跟著他步入劇界，特別是女孩子，更是認為「萬不可走上這條道路。」有一次他長噓短歎地規勸女兒說：「慧兒，妳真是不知好歹啊！男的唱戲，都苦到如此田地。你是個女孩兒家，將來還不是被流氓大亨們玩弄玩弄，唱戲能唱出個什麼名堂出來。」可是言慧珠從五、六歲起，就能哼蘇三離了洪洞縣，她母親也不跟她爹一道轍兒，在慧珠十二歲的時候，姊妹倆又跟著媽媽一道兒離家出走，遠去上海，數年後繞花了大把銀子（兩千五百大洋），從高逸安那裡把慧珠贖回來。慧珠已是高挑個兒，長成個大姑娘啦！越發地迷戲，而且經常去看戲棒腳兒，鬧出了「捧腳嫁」的新聞，上了小報。老爸知道無可挽回，遂導引孩子不要強制著亮堂堂地的嗓子，抑聲悶氣地去學程艷秋，要她去學梅。但個子長得大人一樣高了，又不能再送往科班劇校，只有要她先去聽留聲機，再設法找個師父。

想當年，言菊朋迷譚，見不到譚老闆。如今，他雖然與梅老闆是同行，而且是同臺相互搭配的朋友，他卻知道要女兒拜梅老闆為師，可不是為了掛個名兒，而是要正正經經一字字一句句的去學，對梅蘭芳來說，這是辦不到的。遂央懇了梅的琴師徐蘭沅來教言慧珠學梅。終究還是老爸的指引與偏愛，

將愛女送到了一條正確的藝術道路。

總之，言慧珠學戲，第一位師父是徐蘭沅。學戲時，年齡已是十六、七的大姑娘，個頭兒又高，看去已是大人了。

言慧珠拜師學戲雖遲，實際上是個老戲迷，在留聲機上已學到了不少，只欠師父點竅，所以她不到一年，便學會了梅派戲的幾齣本戲的唱腔，還有梅派的扮相、台風，以及音樂方面的特色，徐老師都說給了慧珠。至於台上的身段腳步等等，遂又代慧珠介紹了武旦行的朱桂芳、閻嵐秋二人，教慧珠武功，言慧珠終究是他們同行人言菊朋老闆的閨女啊！再說呢！言慧珠學戲也專心用功，人又聰慧用心向學，又極其投入，學得非常快速。執教的人，遇見了這樣的好學生，那有不掏心窩子的。於是兩年以還，她向徐蘭沅老師學到了梅派的聲腔情韻，跟朱桂芳老師學到了梅派戲的身段，跟閻嵐秋老師學到武旦的刀馬。她是炎日不避、風雨不躲，排日守時地苦學下去，終於在這幾位名師的熱心而認真的調教下，使慧珠學得了舞台上之劇藝人應該有的基本技藝。

民國二十八年，言慧珠正式登臺了。

這一年秋天，言菊朋再度組班南下上海，在黃金大戲院演出。演員有侯玉蘭、裘盛戎等，言慧珠雖是正式下海演唱，先和老爸演出了《打漁殺家》與《賀后罵殿》，但在合同期滿，臨別演出的那一場，特別預貼大海報，寫著「今晚言慧珠加演全本《扈家莊》並說明此劇為九陣風閻嵐秋親授，上海的小報也大字標題，說明這是言菊朋的二小姐言慧珠下海的打炮戲。這天的大軸戲是言菊朋、裘盛戎、侯玉蘭三人的《二進宮》，所以這天的戲暴滿，戲院不得不拉上鐵門。門口放了一個大招牌，上寫「客滿」二字。

此一設想的宣傳手段，可以說別出心裁。就這附帶的一筆，就把女兒給捧紅了。

說起來，言慧珠的下海一炮而紅，誠有其優越條件的，那就是言慧珠的貌相，委實是一位具有「沈魚落雁」之美的美人兒啊！

＊　　　＊　　　＊　　　＊

由上海回到北平，憑恃著在上海一炮而紅的那份氣勢，連老子也覺得女兒的臺風以及聲色，都大有票房的號召力，遂正式以他言家的父子女組成了言家班，名之為《春元社》，不但哥哥弟弟妹妹都列入行列，連在上海電影界的老母親高逸安，也接回到北平的那幢四合院，已經散了的家，又重新結合起來。

老言也大大振作了一番，為了在上座上競爭，不但常演他的獨家之藝《讓徐州》與《臥龍吊孝》，兼且把《吞吳恨》一劇，大大的把情節豐富起來，由《小桃園》、《大報仇》、《伐東吳》、《捉潘璋》、《連營寨》、《戰虢亭》、《八陣圖》、《永安宮》、《白帝城》等單齣組成一個整體，名之為全部《桃園生死情》，言菊朋扮演劉備，唱做之繁重，論者認爲「少見」。曾邀請不少大牌腳兒，如周瑞安、侯喜瑞、李多奎、馬連良、李慧琴、慈瑞泉等人，當然，他的兒子女兒也在其內。儘管如此，終於未能扳回當年的上座情況。

雖然重回上海在張善琨的《上海新華電影公司》拍了一部平劇電影《三娘教子》（由言菊朋飾老薛保言慧珠飾王春娥），而言菊朋的臺上豐采，終究檢不回來了。鴉片煙已把言老闆的血肉給腐蝕空了。

言菊朋故後，言慧珠雖已掛牌是梅派弟子，但在北平小報起鬨票選「四大坤伶」與「四小名旦」，

言慧珠都還輪不到提名的份兒。她自己也曾見到以「梅派」掛牌的李世芳，臺上玩藝兒之好，自慚去之尚遠。這時的梅大爺墊居家園，蓄鬚步下舞臺。李世芳是富連成科班的五科生，從十歲就入學了。怎的能比？雖有老師徐蘭沅教的是梅派正宗，卻不是梅先生的門下生徒。漸漸地，慧珠也成了梅家出入的常客，但能接觸到老師，頗不容易。怎能進入梅府，列在梅氏弟子的行列？但終於認識了梅葆玥，作了閨中之友。梅先生的生活，工作時間都在後半夜，總在午後三點方能起床。

幸好在梅家，又認識了梅家的常客李釋戡（李三爺），還有許姬傳（許二叔）等老人家（註六）。尤其梅葆玥的「言姐姐」幾乎是閨中膩友。再加上她的貌美口甜，一經得到拜見老師的機會，又怎能捨得拒收這麼一位光燦燦地的門生呢！

言慧珠既入門牆，便謀求梅家全部本子。他認為必須先熟透了梅家的私房本子，再一一求教，就事半功倍了。不久，她的這一祈求便達到了目的。跟著，抗戰勝利了。梅先生出山了。言慧珠要學的標本，將活躍在舞台上了。這丫頭又天賦過人，不兩年，言慧珠之「梅派正宗」的青衣牌區，高懸上戲院的大門。

沈和秦先生寫的《言慧珠的一生》一文，說到她在上海皇后大戲院演《鳳還巢》，她居然向老師建議，在雪娥偷看穆公子後，下場時加個動作，來補救她在形象上學不到的地方，想在這地方下場，想看又不敢多看，要躲又不願躲，遂反身舉手一指，嬌滴滴地稱讚說：「好一個美貌的才郎！」這纏匆匆下去。梅先生聽了，十分同意，還幫助她來增添這一句嬌情的身段。果然，演出時得了一個滿堂彩。

在抗戰勝利的那數年之前，言慧珠的舞台聲望，竟贏得「平劇皇后」的雅號，與吳素秋、童芷苓、

白玉薇、李玉茹等人，並駕齊驅。她當選了「平劇皇后」（註九）之後，在《黃金大戲院》演出時，她的陣容有俞振飛、劉連榮、遲世恭等大牌。票房紀錄也凌駕其他人等。那時，最興盛的戲碼是「劈紡」（大劈棺與紡棉花），言慧珠也跟著貼演。一九四八年一月在中國大戲院演出時，《蝴蝶夢》（帶大劈棺）的預告，在報上大字標榜，打了整個月的廣告（註十）。演出時的勝況，真格是車水馬龍，空前的爆滿。

惜乎好景不長，大陸變天，平劇又易名京劇。社會結構變了。劇團的組織也變了。老闆也換了。儘管，戲劇界還是相當蓬勃的，新戲的創造，比國民黨時代，還要旺盛。劇人的地位，也大大提高了。祇是制度改了，不再是自己當老闆組班發包銀，而是政府作老闆，各按等級領薪而已。在演戲的理想上，也時時受到阻礙。漸漸地，言慧珠的豪氣，失去了往日的那種可以發揮張力的圈子，忍不住便有牢騷發洩出來。再加上自己在生活上的自然揮灑，竟與一位姓薛的懷了孩子（註十一）。聽從子女之命運結了婚，作了母親。就在這時期，劇團的組織，換了一套方式，不是個人組團，一切運作，悉由梨園公會主持。

她的工作分配在《上海京劇院》，她極其興奮去報到。副院長是陶雄，告訴她李玉茹第一個報到，薪資月支一千三百元，童芷苓第二位報到，薪資月支一千二百元，妳第三個報到，月支一千元。問言慧珠同不同意？言慧珠同意。說：「我進步得晚，就按領導意見辦。」可是，進了團之後，別人都一派出國演出，卻輪不到她。有一次派她演出，只是由一個丑腳作幫配。她忍耐不住發出了怨言，在一次反右鬥爭的座談會上，她表明她是演員應有戲演。反而招來了批判、檢查，被責為犯了「極端嚴重的個人主義」，應該檢討。還好，沒有被打成「右派」。卻逼著她寫自我批判。為了通過這一關，

只得寫呀寫的寫了兩個月。文化局長徐平羽幫了忙，算是通過了她的自我批判，沒有被扣上右派的帽子。

這時，言慧珠方始覺得京劇界沒有她混的嘍，遂設法向崑劇院鑽營。由於她前幾年與崑班的周傳瑛合作演出過崑劇，一九五五年梅老師將香港的俞振飛接回上海，言慧珠曾經常設家宴接待俞氏夫婦。在「反左」鬥爭中，周傳瑛、俞振飛都從中幫了忙，當言慧珠要求轉到崑曲界，文化局遂同意了她的此一請求。

上海戲曲學校是京、崑兩科，俞振飛是校長，言慧珠是副校長，（一主崑劇科，一主京劇科）一九五八年派遣一個中國藝術代表團到歐洲作訪問演出，去的國家有法、比、英、瑞、波蘭、捷克、盧森堡等七國，言慧珠的《百花贈劍》演出了八十幾場，載譽而歸。這年底，又在武漢為八屆七中全會演出慶賀戲，受到極多好評。跟著政府又在發起言菊朋七十誕辰紀念演出，於是言家的子弟們都上場了。兒子言少朋，兒媳張少樓，言慧珠都反串老生演了「讓徐州」與「賀后罵殿」。第二年又拍了崑曲《牆頭馬上》的電影。可以說，言慧珠又紅火起來了。

當俞振飛的夫人黃曼雲故後，言慧珠便抵上這個缺。這時的俞振飛年已花甲，言慧珠則女人四十一枝花。這之間，雖有友朋反對，既已兩相情願，誰能阻礙得了呢！

但二人結合不久便分居了。情性大不同，乃友朋預見。

當江青提倡現代戲，要把屬於資本主義的破爛貨徹底清除，言慧珠也曾興高彩烈地加入，鬧火了一陣。但在全國京劇現代劇，到北京作觀摩演出，上海的大戲是《智取威虎山》、（童祥齡等人演），言慧珠沒有戲給她演，所以她在臺下發

小戲有《審椅子》（李玉茹演）、《送肥皂》（童芷苓演），

牢騷，說：「觀摩、觀摩，專觀，專摩。」兩年下來，還是上不了戲。紀玉良從東北回來，帶了一個劇本《松骨峰》是朝鮮女英雄的戰鬥故事。她去找紀玉良表示她願意排演這齣戲。戲是演出了，她自認她不適合演出現代戲，遂在日記上寫下：「我感到累了，力氣也沒有了。」舞台不屬於我了。」她怎的知道她是江青心目中的垃圾，該掃出去的。

不久，「文化大革命」的火炬，亮堂堂熱火火地在「造反派」的孩子手上，高舉起來。這些孩子們擔當的是「破四舊」的清潔俠工作。風起而雲湧，大不同於「反右」的「自批」，這次則是扭揪到台上，交由群眾批鬥，重者可以當場處死。這一來，言慧珠與俞振飛都上了大字報，貼在學校的粉牆上，這兩人都一一揪上了批鬥台，被指爲是牛鬼蛇神。革命的小將們，一個個夜叉神似的撕破喉嚨似地高聲喊著：「言慧珠，老實點兒，眼睛不許亂看，低下頭來。」每天上午，都要這樣被推到台上受到如此震天撼地的精神折磨。

結果，判了俞振飛、言慧珠二人去掃廁所。回到家還得寫一天的工作交代。這情事，對言慧珠這麼一位性剛氣勝的女人，如何受得了。當她聽說金素雯夫婦倆都以自殺作爲了結。她向俞振飛要求也一同走上這條路。俞未接受，可是言慧珠則決定以死了之。像這樣被污辱的批鬥日子，怎麼受得了？當年爲了白雲的感情，曾經自殺過。死，容易得很。她如今對死雖不恐懼，而她還有個兒子在牽贅著她，兒子清卿是她唯一的愛不能捨的心頭肉。於是，她想到了這麼一個朋友可託，遂帶著錢去請求照管她這個孩子。除了這個又去託另一個，……結果，被託的人都沒有膽子擔當起友情的託付，一個個都把言慧珠留下的錢，交給了單位。

言慧珠認爲這日子決不能再活下去。她把所有的存款都提取出來，留下遺書，說明誰願照顧她的

這個兒子，誰就應該取去這筆錢。只賸下五千元而已。

她留下三封遺書，一給兒子清卿，二給丈夫俞振飛，三給造反派的領導。原意是到國際飯店十六樓，聳身跳下去。結果，國際飯店封了，她進不去。最後，還是決定喝安眠藥，怕的像上次一樣被救活過來。遂又加上繫頸吊死。

她回到房間，關上門，連自己的散亂頭髮也沒有梳，衣服也沒有換，一心只想到快快死去。遂一口氣喝下了那瓶藥水，又喝了一瓶橘子水。把預先準備好的那副唱《天女散花》用的標帶，懸在盥洗室浴盆的橫槓上，再在地上放一張方凳子。把標帶套上脖子、縮了縮，踩上方凳，就這樣，言慧珠離開了人生的舞臺。卒年四十七歲。

註一：李宗白先生作：「言菊朋降生一百年」一文，言其祖父名松筠，在嘉慶朝曾以大學士入閣拜相。

註二：票友未下海前演出時，收受金錢，謂之「拿黑杵」。

註三：參錄李宗白先生作「言菊朋降生一百年」一文。

註四：此論亦李宗白先生上注文中語。

註五：姚全黎將軍方於一九九六年去世於臺北。他曾是空軍大鵬劇團第一任團長。擔任空軍忠勇票社社長多年。夫婦二人均愛京劇，姚夫人梅派青衣。

註六：言菊朋率子女拜姚全黎為義父一事，乃姚將軍親口向筆者言及。

註七：見香港《大成》雜誌第一九九、二〇〇期沈和泰先生作《平劇皇后言慧珠的一生》一文。

註八：李釋戡名宣倜，福州人，曾任北洋政府少將參議，亦是正式執筆的編劇。《天女散花》即李氏著作。許姬傳乃梅家秘書，梅氏舞台生活四十年，即許氏執筆。

註九：上海《蘇北難民賑濟委員會》於一九四六年發起票選歌唱皇后，舞國皇后、平劇皇后。揭曉後言慧珠當選，亞后曹慧琳。

註十：世間有不少戲劇藝論者，認為言慧珠沒有演過「蝴蝶夢」（大劈棺）。事實上，言慧珠曾於一九四八年二月在上海中國大戲院演出三天。有上海報紙上的廣告可證。

註十一：全名薛浩偉，劇團中的三路生腳。年籍史料待補。

王瑤卿是劇界的通天教主

生於光緒七年（一八八一）八月初七日，（陽曆九月廿四日），卒於民國四十三年（一九五四）五月初三日（陽曆六月三日），享年七十四歲的王瑤卿先生，也是一位成名於清朝末年，與譚鑫培、楊小樓同時作過清宮「供奉」的皮黃戲劇藝人。然而，王瑤卿卻在民國生活了四十餘年，而且跨過民國政權的轉替。說起來，他與譚鑫培、楊小樓的藝術成就，大不相同。前二人，憑恃的是他們在舞台上的個已藝術創造，乃今之劇家筆下的所謂「京劇表演藝術家」。王瑤卿則是今日劇家筆下的「戲劇教育家」。因為他嗓音病變，脫離舞台較早，雖有他獨創的劇作紀錄，如《兒女英雄傳》（十三妹）、《得意緣》、《樊江關》等等，終究未能像四大名旦那樣的口碑載道。

可是，王瑤卿先生的盛名以及其劇藝上的勳功，卻在皮黃戲的教育上，豎立起一桿劇人之師的大纛。綽號：「通天教主」，師之尊者也。

論者說，皮黃戲之產生了四大名旦以及四小名旦，都是由於在這個時代裡的戲劇界，有一位王瑤卿先生。

此一論見，已成定論。

一

王瑤卿先生原籍江蘇清江，本名瑞臻，字稚庭，號瑤卿。出身劇藝世家，父王彩琳（字絢雲）是同、光時代的崑曲名旦，母鄒氏，老三慶班中的老旦郝蘭田之女。他出生在落籍的北京城，所以王瑤卿從小就開始學戲了。

（他的二弟王鳳卿工老生，也是一時劇壇俊彥。梅蘭芳就是他們弟兄挈帶出來的。斯乃人所共知，梅氏在其所著《梅蘭芳舞台生活四十年》中，亦念念不忘。）

他九歲拜田寶琳開蒙，學正工青衣，由崇富貴看工。此後又拜名腳謝雙壽為師，同時又跟張芷荃、杜蝶雲學刀馬旦的戲。兩三年間，他學會了近二十齣旦行各種不同的表演劇目，有以唱工為主的，以作工為主的，以唱念並重的。在打扮上，有穿褶的、穿宮裝的、穿帔的、穿褲襖的，還有紮靠的、踩蹻的。唱的方面，除了皮黃調，崑曲以及地方小調等亂彈，都得學會。王氏在孩子時代就聰明伶俐，他不但學會本工的那一份，連一齣戲的其他行當，他也去學去記。總是在每齣戲的全部「總講」（註一）都去記下來。可以說，他從小兒就已體會到戲是整體的，不是某一腳兒可以獨自擔負得起的。王瑤卿先生就是打小兒留心到戲劇藝術的要義，方始奠立了他這一生的成功要件。

他第一次登台是十一歲，劇目是「四郎探母」，演四郎的是他九歲的弟弟王鳳卿。孩子的時代，王氏弟兄不但面目是明眉皓齒，而且端莊大方，嗓音又好，既寬又亮，而且柔潤清脆，從這裡開始，王氏弟兄的這齣戲，竟在台上走紅了三十年。流傳到今日的《四郎探母》，無論鐵境公主還是蕭太后，都是走的王瑤卿的路子（註二）。

在當年，《汾河灣》這齣戲，是青衣名腳時小福（註三）與譚鑫培的專場絕配，時人譽之為「一

著鮮」（一盤佳餚），誰也不敢動。（意為除了譚鑫培與時小福合演這齣戲，別人都不敢唱這齣戲。）

時小福故後，無人敢接時小福的戲，王瑤卿接下了這一個缺額，居然與譚老闆合作了不少年。《汾河

灣》這齣戲也成了譚老闆的「對兒戲」（生旦二人合演的劇目）精品。

事後，談起戲來，他纔告訴別人說，時老闆的戲，全是在台下偷來的，他並沒有向時先生拜師學

藝，可是他在台下看，聚精會神地一星一點全記在心頭，再回去一聲一腔、一招一式地練習。俗說：

「會看的看門道，不會看的看熱鬧。」他說他就這樣看出了門道學會了的。論者說：「學問就在『看

門道』這句話裡。」他真正用心下了鑽研揣摩的工夫，悟到了時小福合演這齣戲的妙諦，化為己有，

而不是依樣畫葫蘆去單純模倣。同時又與常跟時小福合演過這齣戲的李順亭合作演出，付諸實踐，加

以驗證，這纔敢與譚老闆合演，演得不遜於時小福，得到了譚老闆的稱許。（註四）

俗云：「天下無難事，只要心在專。」作任何一項職業，除了天稟的才智之外，更重要的應是孜

孜不懈地專心於一。有一天戲劇學者周貽白先生問王瑤卿先生，《汾河灣》的柳迎春與《桑園會》的

羅敷女，以及《武家坡》的王寶釧，行當都是青衣，而且這三位婦人的年齡與其苦候丈夫歸來的情景，

也都近似，怎樣把這三位婦女，演成三位不同的形像呢？得到的回答是：

「他們三人在生活處境上就大有分別。柳迎春身邊有個十幾歲的兒子，羅敷女家中還有個白髮蒼

蒼的婆婆，王寶釧還有身為高官的父親與痛惜她的母親，更有兩個嫁了官家的姐姐，而且是與父親三

擊掌為誓，從此離開相府，孚死溝壑，也不會再靠爹娘。這麼大的不同，要是演成一個樣兒，那還像

戲嗎？」（註五）

畢業於《榮春社》科班的生行王榮增，是王瑤卿先生的嫡孫，回憶他有一天晚上在家，吊《汾河灣》薛仁貴進窰之前，向妻子敘述當年舊事的那段導板與正板，那句「連來帶去十八春」的「春」字，這個陰平字卻必須在腔上翻高，唱一遍又一遍，總是覺乎著不順溜，心裡很著急，就有些兒動氣。他祖父聽見了，就把他喊進房裡，說：「你七年科班都練完出來了，怎麼還不會唱啊！」王榮增回答說：「我會唱，就是嗓子不好。」祖父一聽，笑了。說：「你還不懂什麼叫作會唱不會唱？」遂說他的大道理：「一個演員要達到會唱，不光是學會了唱腔、勁頭、吐字、氣口和掌握住尺寸，還要會聽；能夠聽出別人唱得好壞，這，還只能算是中等水平。因為旁觀者清，較比容易做到。最難的還是會聽自己的唱，要能夠聽出來自己唱的什麼地方有毛病，應怎麼改，才稱得起『會唱』二字。自己唱兩遍，自己能夠聽出來哪一遍唱得比較合適，這是比較難的。能夠做到這樣，才算得起『會唱』。自己唱兩遍，自己能夠聽出來哪一遍唱得比較合適，這是比較難的。能夠做到這樣，才稱得起『會唱』。」遂又說到祖父見我愣愣的，知道我還沒有完全聽懂他說出的道理，便又從《汾河灣》想到了前人如何改正自己的缺點。「當年，賈洪林先生嗓子不太好，唱到這個『春』字不翻高，『春』字一出口，馬上來一個停頓，接著唱一句『我的妻呀』小哭腔，腔一收緊，接著一句『你快開窰門』完成這句唱。回回得滿堂彩聲。」又說：「賈先生用這種垛句的辦法，既避開了『春』字的翻高尾腔，又改得有俏頭，還合乎人物的思想感情。這才是真正會唱的好腳兒。」他的結論說：「唱戲，要想唱好，得做到『三知』，一是『知人』、二是『知己』、三是『知戲』。凡是成名的好腳兒，都懂得這『三知』的道理。」王榮增憶述他祖父的這一番教導說詞，意在說戲詞雖是寫定了的，可不是大山長河，搬不開、挪不動，作腳兒的可以活用，可以憑一己的才賦加以變化、創造。

行家常在口頭掛著這句話：「戲在人演，還是戲在演人。」所以同一齣戲，各人有各人的唱法、

念法以及表演的模式。那麼，劇界推崇王瑤卿先生的藝術成就，便在這些訣竅上。

二

王瑤卿先生的舞臺生活，並不長，不過三十年而已。在他三十年的舞臺生活歲月，有大半時間活躍在清末，到民國十四年（一九二五）他四十五歲那年，由於歌喉有了病變，不能唱了，遂從舞臺走下來。由於他的舞臺藝術精湛，無論內行外行，無不仰慕，入門求教者，紛至沓來。而王先生也熱衷於藝事的薪傳，卻又在氍毹氈上揚起風標有三十年，贏得了「通天教主」的雅綽。

在王瑤卿步上清宮「供奉」的時期，劇藝界的有名旦行，較早於王瑤卿的有胡喜祿、時小福、梅巧玲、余紫雲、楊朵仙、田桂鳳、余玉琴等輩，都是一時雋秀。但基於時代風氣，旦行之藝只是附庸於生行之副，尚未能與生行分庭而抗禮，雖冠絕一時，也未能獨樹一幟，縱能戲碼排在大軸，還未能主其宮而統馭四方。到了王瑤卿，方始以旦行領銜，獨挑大樑。論者說：「唯有到了王瑤卿嶄露頭角的時候，才萌發了旦腳藝術旺盛的契機，他始而與譚鑫培先生並駕齊驅，勢均力敵，繼而唱大軸、挑大樑，隨後步武者群起。於是旦腳藝術大振，才改變了生行領銜的局面。」又說：「在舞台上，作為稱得起自立其志、獨立門戶的一家流派，應該說是從王瑤卿先生開始；旦腳唱大軸他是第一個；旦腳掛頭牌，他是第一個；旦腳創流派，他是第一個。（註六）」史家贊譽譚鑫培與王瑤卿是「梨園界的湯武」，他們在皮黃藝術上，據有開創革新之功。

稱王瑤卿先生的戲劇藝術為「王派」，在今日說來，應是指的他的劇藝理論基礎，唱念作表的程

式，不是指他的「唱念」之聲腔與「作表」的身段，等等表演出來的樣式。固然，他在舞台上的唱作藝術，與譚鑫培並駕而齊驅，但譚鑫培的錄音傳世不少，至今還能夠聽到，可是王瑤卿的錄音傳世者甚少，不易聽到。祇有後人在文字上的表述可不少，尚可據意味而神通。四大名旦等流派，不但有音聲可聽，兼且有影像可觀，各宗各派的分別，可以耳聞也可以目見。可是王瑤卿的「王派」音聲，不那麼隨處可得，影像更其無有。只能依據他的生徒與老輩的戲迷之憶述。

享名的票友也曾王門立雪的南鐵生，說過這麼一些話：「王派在唱上的特點，是抒情與渲染氣氛相結合。所以，在細膩委婉中的韻味，濃而又不失於纖巧。這是既注意音色要美，要『音正腔圓』，又強調丹田氣（利用橫膈膜的動作控制氣息），中氣不好的人，是不能把『王派』的唱腔處理好的。先生還創造了『收著放』（漸強的音量處理）和『放著收』（漸弱的音量處理）的唱法。一句普通的『散板』或『導板』都唱得非常有氣勢。先生注意字眼的安排，嚴格要求學唱的人，要打好基礎，他反對壓迫聲帶猛喊，而是結合人物的內心和情節發展的變化，微妙地掌握節奏，自然地催上去、扳下來。如《桑園會》的那句西皮流水，唱到『有書快把書呈上』的『上』字的放慢延伸，使人感到人物的語氣加重，好像羅敷女把臉一沈，貼切地增加內在的力量。而同一句的快板唱到『見一位客官在道旁』的『官』字時，突然把放音推向高峰，並適當地增大了音量，體現了他突然看見園外站著一個人而心有所動的情景，在『管教你披枷帶鎖死無有下場』。這一句中的『你』字和『枷』字，先生用了類似西歐聲樂中花腔女高音的技巧，但給人的印象是隨著劇情發展需要而不感到突然。明明用了討俏的技法又不給人以賣弄技巧的感覺。這些進入化境的唱腔設計。」又說：「先生也算得是高級的作曲家吧！」

這些符乎李笠翁說的「曲情」的歌唱理論，在王瑤卿口中傳授於皮黃劇中。南鐵生的這番話，自是從他向王先生學唱，感受到的「王派」歌唱藝術。

論者說王瑤卿先生是前代皮黃劇人中，在唱念作表上最能深入劇藝學理的一位表演藝術家，遺憾的是，他在色藝俱佳的時代，沒有科技上的錄音錄相設備，沒有留下他的舞臺藝術紀錄。話再換個角度說，王瑤卿先生的色藝尚有天賦上的缺陷，那就是他的扮相不美，年紀三十上下的時期，尚有青春情韻，四十上下時期，扮起青衣花衫，看起來男相太顯。湊巧這時他因聲帶病變而走下舞臺，從事傳薪工作。在我看來，反而使王瑤卿先生的舞臺之皮黃技藝，愈加輝煌於世矣！

從《紀念王瑤卿先生誕辰一百周年》所編印之《王瑤卿先生藝術評論集》的論評觀之，所謂「王派」之皮黃藝術，今之旦行，無論唱念作表，幾無一人能跳出「王派」藝術範疇者，連新一代的旦腳們，也未能步出「王派」所創立的皮黃劇藝之唱念作表等窠臼。

說起來，王瑤卿先生委實是一位百年來中國傳統劇藝之通人。

三

王瑤卿先生的藝術觀，只是「獨創」二字。他的獨創學理，完全基於生活，基於劇中人物的身分、地位，以及他處於劇情中的情況，來決定唱念作表。

譬如《二堂放子》（寶蓮燈）的王桂英。當沈香、秋兒在學堂中玩耍，沈香失手扔硯臺打死了告老太師的兒子官寶，回得家來，兄弟二人都說是他打死的。弄得父親劉彥昌十分為難，遂想到把妻子

請出來論斷。通常的唱法，劉彥昌唱到「左難右難難壞了我，後堂請出兒的娘親。」沈香、秋兒二人遂一同回身，向內喊：「有請母親！」然後，文武場起導板頭，王桂英在帘內唱：「忽聽姣兒一聲請，後堂來了我王氏桂英。」王桂英唱完導板，在第二句「後堂來了我王氏桂英」，在慢板中慢慢吞吞唱著上場，而且走到屏風後還停下來偷聽，再唱「來至在屏風後用耳細聆，」這時先生劉彥昌便夾白：「我看你二人怎生得了啊？」沈香、秋兒相對哭介。如按戲理，這時臺上的空間，劉彥昌父子三人的位置是二堂，王桂英的位置是二堂的屏風之後，但現實的舞臺，四個演員都在臺上，而且，王桂英在唱第三句偷聽時，已經站在九龍口（註七），在觀眾的視覺中，生旦等四個演員，都在舞臺同一塊位置上。

王瑤卿先生演這齣戲的王桂英，認為這樣演法，不合情理，遂商量著老生在前面的唱，只唱到「左難右難壞了我」，便在臺上蹉步，王桂英接下句「後堂內來了王氏桂英」。這樣一改，劇情就合理了。

後來，程硯秋的《二堂放子》就是這樣演法。

還有《打漁殺家》這齣戲的蕭桂英，只是二路活兒，自從王瑤卿與譚鑫培合演，經過王氏的創意，不但在唱念作表上加了俏頭，而且在漁家女的打扮上也改了。

過去，蕭桂英的扮相，是頭戴漁婆罩，身披雲肩，類似小放牛的村姑。從形象上，就能看得出是一位在太陽下奔競的貧家婦女，加上一個面牌，更加烘襯出蕭桂英的家世，具有英武的分量。所以到了「殺家」時，蕭桂英不也手拿鋼刀掩護著父親殺出了丁府嗎！

《打漁殺家》的桂英，之所以能由二路活兒升到頭路旦腳的俏頭戲，能與正生在舞臺上分庭抗禮，都應歸功王瑤卿先生的創意。至今，未能有人從「王派」中突破，走出另一條路出來。

按《長板坡》一劇的糜夫人，一向是二路旦的活兒，有時也用三路腳兒。但自從王瑤卿先生為糜夫人這個腳色，加了一些工，使他配合武生演出了「抓帔」這一手絕巧的身段，竟把糜夫人一腳提升到頭路旦腳的活兒。梅蘭芳、尚小雲都演過糜夫人這個腳色。

張君秋曾述說王老師教他演糜夫人在長板坡「抓坡」的訣竅，說：「記得王先生為我說過《長板坡》一折，糜夫人投井的『抓帔』表演。這戲是王先生當年與楊小樓合演時的一絕。抓帔的精彩之處是糜夫人的脫帔，要在瞬息之間，設法讓趙雲能一把將糜夫人身上的披抓下，同時躍身投井。極不容易。」王先生說：「他的訣竅就是在糜夫人唱最後一句散板時，已經暗中把帔的鈕扣解開了，同時轉身向井口走去，走時，場面上起三個『呱兒倉』，在三個『呱兒倉』裡，糜夫人走三個跐步，頭往右偏，右肩下溜，線尾子（註八）也就順勢被甩到前胸，後領口就全露出來了。這時，糜夫人走到井邊，趙雲猛抓住領口，糜夫人兩臂後伸，便只管跳井，他跳得越快，趙雲的抓帔便越顯得急切，整個表演就越逼真。」遂說：「王先生的這一絕技，說明戲曲的表演，是注重技巧的，而這些技巧又是與劇情密切結合在一起的。若是只有技巧不重劇情，那是賣藝；只明劇情，不擅技巧，劇情也無從表現。這道理在戲曲表演中，應是具有普遍指導意義的。」

從這些地方，我們可以蠡知王瑤卿先生的「王派」是建立在劇情上的。劇情呢？乃人生的演示。

簡言之，王瑤卿先生的「王派」，更是建立在人生生活的事物上的。

寫到這裡，不妨引錄一段王瑤卿先生指導學生的騎驢與騎馬的「大有分別」之處的指導。

一天，有個學生在練《十三妹》的何玉鳳的「騎驢」身段，被王先生看到了，遂向前問：「你演的這個我是誰呢？」答：「十三妹」。又問：「她騎的是什麼？」答：「驢兒」。又問：「騎驢騎那

兒啊？」答：「您不是說騎驢騎屁股蛋兒嗎？」王先生說：「我瞧你方才騎的是驢脖子。」學生說：「您說的多玄！」王先生說：「嗬！還滿不服氣呀！你要不是不是騎在驢脖子上，怎麼把驢頭都壓彎啦！」學生：「您是從那兒瞧出來的？」王先生說：「你的胸脯都快挨著地啦！」學生：「嗷！這麼說，我得把身板挺著點兒。」王先生說：「挺著點，你還是騎的驢脖子。」學生：「怎麼呐！」王先生：「想叫驢兒跑快點兒，鞭子該往那兒打呀？」學生：「打驢的屁股蛋兒呀！」王先生：「把鞭子往後伸出二尺遠，你還「瓜兒倉、瓜兒倉」的，那是騎在驢屁股上打空氣，還是騎在驢脖子上打驢胯骨呀？」學生氣餒了，問：「嚘！您是說，鞭子應該貼著裙邊兒向後甩？」王先生：「那也不對。」學生又問：「要怎麼呐？」王先生：「你瓜兒倉瓜兒倉地跳什麼？」學生：「什麼？」王先生：「蹦得那麼歡，不是爭頭彩的駿馬奔騰嗎？」學生：「表示驢兒給我一打就跑得快啊！」王先生：「我還當你得了彩票啦！」學生：「可怎麼表現十三妹騎的是驢兒呐？」王先生：「馬長，驢短。勒馬韁繩，手在這兒，離著人的前胸二尺遠，顯得人強馬壯，動作邊式。騎驢勒韁，手在這兒，緊貼人的下頦不越尺，才顯得驢兒輕人嬌，這才是俠骨英姿的十三妹。」遂又問了一句：「知道了吧？姑娘。閒時到騾馬市去蹓一圈兒，好好瞧瞧！」

於是，這位學生明白了。點點頭的說：「這一下可明白啦！」逐照樣再來，說：「老師您瞧，是不是這樣？瓜倉！瓜倉！」又表演起來。王先生一看，玩笑似的比畫著一槍打去：「嗵！」要學生停住。學生停下問：「又怎麼啦？」她不明白。王先生說：「你這一回騎的是騾子。」學生一聽愣住啦⋯「騾子？」她不明白。王先生又說：「馬騎一蹓煙，驢兒跑起來顛。怕顛顛騎騾子，牠不撩蹶子。」這叫「烈馬，強（ㄐㄧㄤ）驢、閹騾子。」瞧你這，腳不抬，肩不抖，騎的不是一匹沒脾氣、閹不唧唧地大騾

子嗎?」學生一聽,忍不住哭起來了,說:「要怎麼著騎才能表現出十三妹騎的是驢呢?」(註九)

讀此文,當可想知王瑤卿先生的藝術論點,乃來自人生的生活本然。

四

論者說:「『瑤卿有本事壓倒唱工,也有本事重興唱工。』」他興廢繼絕,借舊翻新,向多方面攝取養分,取精用宏,另出新意。」(註十)梅蘭芳先生曾說:「他的學生把這層出不窮的新腔,傳遍了整個戲劇界,成為一種王腔。」(註十一)基乎此,當可想知「王腔」與「王派」的藝術指歸,不是指的王瑤卿先生在舞臺上的表演範式,而是他在劇曲的舞臺藝術上,創意出的唱念作表以及穿戴等等。所以評論家說,在三十年代,戲迷們開口哼出的「我本是臥龍崗…」或是「店主東帶過了…」的譚腔,已流行到「忽聽得喚寶娥…」或「來至在都察院…」的「王腔」的新韻。身段、穿著,也無不有「王派」的新創。及至以後的《白蛇傳》《牛郎織女》、《柳蔭記》等新劇,都是王瑤卿先生創製的新腔。

論歌,王瑤卿先生懂得字正音吞吐與行腔叶韻的訣竅,深諳聲韻學上的五音、四呼等咬字發音的收放與歸韻。因而,他知道字正腔圓的要求,必須在口型上去著眼。歌時的韻致,必須循乎曲情。舞不止是在身段上表演俏頭,必須合乎劇中人物的身分以及性格,還有劇中人物的劇情中的情緒。在穿戴上,應符合古人口中的「寧穿破不穿錯」的原則。演員在舞臺上,必須有才能演出即興的創意。所以王瑤卿先生不要求劇詞死口,(即一字不可更易)更要求演員在舞台上,

必須有才能駕馭文武場。應知道文武場是配合台上演員的。

所以，王腔講求四大要點，一是字音要正確，二是吞吐有氣口，三是口上有勁頭，四是行腔有韻味兒。使聽者有清麗、潤滑、遒勁、醇厚的特點。猶如朗夫霽風，明爽沁人。不但唱，他的念白，無論京白、韻白，他都有獨到之處。

譬如《十三妹》是王派的代表作。「悅來店」上場報家門的那幾句，他的學生荀令香（荀慧生之子）記憶著說：「我（這裡用揚起來的念法，引起觀眾的注意）何玉鳳（何字住後再念，這裡用抑、揚的念法，向觀眾交代了自己的姓氏名稱），父諱何紀，在經略七省、紀獻唐大將軍麾下、充當一名中、軍、官（這部分念白，用了三次自然停頓，使觀眾聽清楚她敘述的內容。同時，「中軍官」三字念成邏輯重音，強調了自己父親在軍中的職務。）只因那紀獻唐，向我爹爹與他兒子紀多文提親，是我父未允，誰想那賊懷恨在心，抓了我爹爹一個錯處，拿問在監。唉！誰想我父一氣，在監中喪命（在這一段念白的台詞中，王老有重點地作了處理。比如「提親」、「未允」加重語氣的讀法，是為了何玉鳳痛恨紀賊以勢壓人的憤慨之情，以及她對父親不畏權勢，堅決拒婚的贊同態度。同時在「懷恨」二字上運用了先揚後抑的念法，點出了紀賊因提親遭拒絕而惱羞成怒。還有「抓」字和「錯」字的重音讀，是為了表現何玉鳳以激奮心情敘述紀獻唐是如何借機設下了陷阱。尤其是「監中表命」四個字的念白，王老採用了聲調上的升降變化，以悲痛的語氣，講述了自己父親無辜的被害經過）。又恐怕他陷害我母女的性命，故此，教乳母、丫環扮作我母女的模樣，扶著我爹爹的靈柩轉回原籍。是我單身保定老母遠奔他鄉，找到安身之處，容我單身好尋那紀賊與我爹爹報仇。故此，我將玉鳳的玉字，拆爲十三兩字，改名十三妹（在這段念白中，王老以加重語氣的讀法，表現了何玉鳳擔心紀賊再布羅

網的心情。同時在「扮作我母女的模樣」一句台詞中重音讀，以悽楚悲愴的語調，敘述了何玉鳳要躲避紀賊的陷害，迫不得已用金蟬脫殼之計脫身，不能親自為父親護靈的悲切感情。此外，王老還在「遠奔他鄉」四個字上重音讀，在語氣中透露出她對父親仇人的切齒仇恨。尤其是「改名十三妹」的念白，在語氣上有力頓挫及先揚後抑的念法，突出了何玉鳳報仇雪恨的決心）。幸遇著一位俠義的老英雄鄧九公，將我母女收留，安置在青雲莊居住，倒也清閒自在。……（這裡王老以親切的語氣，念出「老英雄」三字，以表示她心中感激之情，並通過「青雲山莊居住」幾個字的重音讀，向觀眾講明她母女二人，由於登九公的幫助，才有了歸宿。……）

讀了荀令香先生講述的這段《悅來店》十三妹上場的這段家門念白，我們雖未以耳聽之，但從荀先生的講解中，也能體會到王老瑤卿先生的劇中人物，是依據了什麼來念白的？實乃先賢李笠翁曲論中的「曲情」說也。（上已言之）

王瑤卿先生從一開始學戲的時候，就開始留心全劇的故事，以及全劇的人物。小小的年紀就能聯想到戲劇藝術的根在劇本上，劇中的人物是相互聯綴著的。漸漸地，他知道了老師教戲是口傳心受之外，還有「單篇」與「總講」。按「單篇」是某一個腳色的那一份唱念文詞，「總講」則是全本的排演紀錄。他認為演員要想在臺上把戲演好，必須明白全劇的劇情，各個人物的身分、年齡以及性格，無論主從，都有他的劇情中的地位。作演員的，必須瞭解這些，掌握這些。演員能夠瞭解這些、掌握這些，方能把戲演好。所以王先生後來教學，總是要求學生去注意「總講」，揣摩人物。而且諄諄告訴學生應該去創造，「創造」就是憑恃著自己的天賦與智慧，去開拓藝術的新境界，要在藝術上是「獨樹一幟」而「自成一家」。千萬不要去模倣某一家，模倣得再好，也是個第二。藝術家必須是個第一，

是位開創者，是位領頭者，萬不可跟在別人後面追，必須迎頭趕上，像運動場上的賽跑者，跑在最前面的那位，纔是「冠軍」。

我寫的這些話，就是王瑤卿先生在劇藝上的一生奮進目標。許許多多劇藝演員一旦從舞台上下來，從此便沒沒無聞，消失在舞台之下。可是王瑤卿先生從舞台上步到台下，他的「王派」藝術，反而更加活躍、更加輝煌。更可以說，王瑤卿的「王派」藝術，無論唱念作表，甚至於身上的穿著打扮、台上的大小切末（道具），也是「王派」的天下。認真說起來，王瑤卿先生纔是近百年來劇藝界的偉大藝術家呢。

五

百年以來，將旦行之青衣、花旦、刀馬、武旦集於一身，而又創意出旦行中的「花衫」（註十二）一門，誠是由於王瑤卿先生的能集旦行諸家之長，匯而為一的偉大開創之功。雖說，他小時候初入「三慶班」從崇富貴練武工，腰部受了傷，休養了一些時候，再拜謝雙壽習青衣，在西皮二黃戲上打下了基礎，再向張蝶雲學刀馬旦戲，如「娘子軍」、「扈家莊」、「竹林計」、「破洪州」、「穆柯寨」、「鳳凰台」、「殺四門」、「烈火旗」等劇藝，所以他能文能武，戲路寬，打破了當時青衣不能演花旦，花旦不能演刀馬等界域，遂獨樹風標，挑班自主。遂能博採眾長，大膽創造，在穿著打扮上，也力求適理合情的改革。如《探寒窰》一劇的王寶釧，從孫怡雲、陳德霖等人，都是大頭上挽觀音兜，插包頭蓮。王先生認為王寶釧憤離相府後，清貧獨守，身臨病境，這種老扮相顯然不恰。遂改為從鬐

上垂下一綹散髮，襯出王寶釧的憔悴之態，正吻合「這幾日未梳妝思念夫君」的心境。和王母所唱的「到如今，你頭上無釵、身上無衣、面黃肌瘦、臉帶病容」的意態。這綹青絲能彈能灑，可以添上許多身段。比兩手抱住肚子唱，就「活」得多了。（註十三）再如《罵殿》的賀后，《二進宮》的徐艷妃，也都改爲穿黑帔、繫縧子，因爲她們都在孝中，是新寡，只能穿素，不宜艷裝。說來，這些，也都屬於「王派」。

大家都知道王瑤卿先生的門生最多，有名有姓的人物，數來也近乎百人。若是一一記來，可能要上千數。依據劉靜沅先生編著《京劇藝術發展簡史（註十四）》所計，「其主要弟子除四大名旦之外，尚有王惠芳、榮蝶仙、黃玉麟、張君秋、雪艷琴、趙桐珊（芙蓉草）、李惠琴、新艷秋……近百人。追隨最久，受益較深的有：程玉菁、王玉蓉、華慧麟、杜近芳、羅玉萍……等。在《中國戲曲學校》學生中，受益較多是劉秀榮、解銳青。」這些劇藝人物，一一都是名家。

最後，再引兩段王瑤卿先生早晚年的臺上演出，觀者的論說作結。

戲劇家徐凌霄先生在《京劇老伶工近況》一文中說：「瑤卿則以東坡、山谷，別具風格，亦擅勝場。蓋取法於（余）紫雲而啓（梅）蘭芳之偏也。」又云：「瑤卿……既失嗓音，習花旦兼刀馬旦，又自編《福壽鏡》、《花木蘭》、《庚娘傳》、《萬里緣》、（即《蘇武牧羊》）等，以自表現。每一登場，英姿颯爽，念白淸潤，做工老練，尤饒特色。久不與譚（鑫培）合演，民國元年在《天樂園》演《汾河灣》，後在《第一台》演《打漁殺家》，觀眾皆歎觀止。譚曰：『依然瑤卿也！』」今瑤卿非青衣，非花旦，卓然自成一家，《能仁寺》、《悅來店》之十三妹，最爲出色。」徐先生是專家，看王瑤卿戲較多。以上所說，極爲洽當。

又劉靜沅先生說：

「一九三二年夏季，我看過王老演的《能仁寺》，前邊是華慧麟的《悅來店》，金仲仁演安公子。華把十三妹那種英氣逼人，見義勇為的女英雄，塑造得相當完整，體現了乃師的精神。下接《能仁寺》，王瑤卿扮何玉鳳。這位五十開外的藝術家，嗓音沙啞，扮相自不能與華相比。但很快，我們就把他的『老』給忘了。卻看到一個英俊俠義的女英雄站在我們面前。他那自然生動的演技和清快流俐的語言，使我們感到他不是在演戲，而是在真的生活之中。尤其說媒時的大段對白，說得婉轉清脆，有力動人，使張金鳳啞口無言。到他叫張金鳳擦掉那個『不』字時，又是那個風趣。但忽然想到自己還是個未婚的姑娘，竟然給人說媒，不免暗自現出嬌羞之態。這些內心裡的錯綜複雜的情感，他表現得細致入微，恰如其份。相形之下，華慧麟的表演則顯得生硬了。」

從這兩段劇評的評語來看，雖用語不同。總能使我們讀時，可以體會到王瑤卿的藝術，是從人生的生活出發的。不然，怎能生動？

然而，西諺中的這句：「無技術即無藝術」。當知王瑤卿先生的「王派」藝術，半自其技術之熟練，匯合其慧心而成之也。

註一：所謂「總講」就是全劇本的唱詞、鑼鼓經與演出時的舞台地位等。

註二：按今日《四郎探母》劇本以及演出形式，都是王瑤卿傳下來的。

註三：時小福是請朝同治、光緒年間的著名青衣，《同光十三絕》圖中繪有時小福在內。時小福（一八四六——一九〇〇）名慶字琴香，江蘇吳縣人。隸屬四喜班，曾為清內廷供奉，崑亂

註四：參錄史若虛先生作「紀念王瑤卿先生誕辰一百周年」之「革新精進的先驅、繼往開來的宗師」一文。

註五：據周貽白先生作「回憶王瑤卿」一文，略予纂作論說。

註六：據史若虛先生作「革新精進的先驅，繼往開來的宗師」一文。（見《王瑤卿先生藝術評論集》。（中國戲劇出版社一九八五年九月印行））

註七：「九龍口」是舞台右方（觀眾面對的舞台左方）接近台中的前方。

註八：線尾子，就是繫在旦角髻後的粗粗一縷長約一尺半的黑色絲線。

註九：據彤馬先生作「王瑤卿先生談十三妹的『驢』」一文。（見《王瑤卿先生藝術評論集》（中國戲劇出版社一九八五年印））

註十：錄馬少波先生作《聾鼓聲中恩前賢》一文（王瑤卿先生藝術評論集）

註十一：引錄馬少波先生上文（同註十），說是此語在梅氏《舞臺生活四十年》第一集之第九十頁，中國戲劇出版社一九八〇年版。查一九五五年上海平明出版社版之該書第一集之第一〇二頁有此語。全語句是：「時代是永遠前進的，藝術也不會老停在某一個階段上，不往前趕的。所以少數人主觀的看法，終於遏止不住新腔的發展。接著王大爺也吸收了多方面的精華，提倡改革，發明新腔。不到十年工夫，由他的學生們把這層出不窮的青衣新腔，傳遍了整個劇界，成為一種『王腔』，跟老生的『譚腔』，有異曲同工之妙。」

註十二：按「花衫」此一旦角的集青衣、花旦之長，並介入刀馬之技，形成了「花衫」一門，雖

由王瑤卿先生所開創，承祧者當以梅蘭芳為首，且最為成功。如梅氏之諸多古裝戲如「天女散花」、「西施」、「洛神」、「簾錦楓」甚而是「太真外傳」、「鳳還巢」，悉被稱之為「花衫」戲。是以有人認為「花衫」戲乃梅蘭芳所創演。

註十三：同註四。

註十四：該書是安徽文藝出版社於一九八四年三月印行。

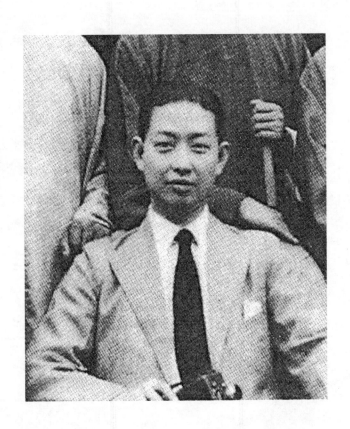

梅蘭芳才為世出者也

一

在四大名旦中，祇有梅蘭芳是劇藝世家子，他的祖父梅巧玲是旦行，清代末年馳名的花旦，由於體胖面貌豐滿，綽號：「胖巧玲」（註一）。可是，年方四十（一八四二—一八八二）便辭世了。

梅蘭芳的父親名竹芬，行二，也是旦行。崑曲、皮黃，學的都是他老爺子的玩藝兒。可惜失怙纔兩年，二十幾歲，就病死在北京李鐵拐胡同這棟老宅子裡。那時，梅蘭芳僅四歲（註二）。

他父親死後，母子二人便跟著大伯父過日子。

大伯父名叫梅雨田，已是有名的琴師（註三）。說起來，梅蘭芳的母親也是梨園世家女，外祖父是名武生楊隆壽。又由於他的大伯母沒有生男孩，依傳統風尚，梅蘭芳便具有承祧兩房的身分。所以梅氏在他的《舞台生活四十年》一書中，曾憶述說他這段童年，是很受了一些磨難的。

在他十五歲的時候，母親也死了。（註四）

說起來，梅蘭芳出生時的家境不錯，祖父已經很出名，掙了十幾處小院落的房舍。可是祖父的性

格，最樂於急人難，卻又去世得早。跟著，兒子也走了。一大家人靠著拉胡琴的伯父支撐著，生活自然是一天天衰落下來。可以說，梅蘭芳的童年並不快樂。他姑母說：「他幼年的遭遇，是受盡了冷淡和漠視的。生活在陰森的氣氛當中，從家庭裡得不到一點溫暖」又說：「就說他幼年的相貌，也很平常。面部的構造是一個小圓臉。兩隻眼睛，因為眼睛老是下垂，眼神當然不能外露。見了人又不會說話。他那時的外形，我很率直地下他八個字的批語：『言不出眾，貌不驚人。』從十八歲起，也真奇怪，相貌一天比一天好看，知識也一天比一天開悟。……」

八歲開始學戲，請來的老師教了他一些日子，「二進宮」或「三娘教子」的四句，總是不能上口唱。氣得這位朱老師罵了他一句：「祖師爺沒有賞飯給你吃。」便走後不再來教他了。九歲那年，與表兄王蕙芳到姊夫朱小芬家，一起跟吳菱仙學，吳是當世青衣名腳，教法也不是那麼呆板，先教會了唱詞，把詞兒背熟之後，再教唱。第一齣戲學的是「戰蒲關」。

梅蘭芳第一次登台演出，年齡是十一歲。戲目是「天河配」，那年是光緒甲辰年（一九〇四）七月七日，這戲是應節戲，他主演織女一角，上椅子，還是吳老師抱著他上去的。說：「過了三年，我就正式搭班喜連成（後改名富連成）。」一邊演出，一邊學藝，同學有雷喜福、侯喜瑞、林樹森、周信芳（麒麟童）貫大元等，都是後來的名腳兒。

到了十八歲，梅蘭芳已經嶄露頭角，風評已譽滿京師。說來，得力於幾位當時的大腳兒，如譚鑫培、王鳳卿、楊小樓、蕭長華等，都契重他。當然，還有些社會上的有力人士在捧場。跟著上海方面來邀腳了。

梅氏第一次到上海演出，是民國二年秋，他是王鳳卿鳳二爺的二牌，用行話說，他是王鳳卿老闆的挎刀旦腳。

邀腳的是上海丹桂第一臺的許少卿，每月包銀一千八百元。據梅氏回憶說：「鳳二爺的包銀每月三千二百元，我的包銀是一千四百元，還不到鳳二爺一半。經過鳳二爺力爭，纔加到一千八百元。」

到了上海，鳳二爺一看這小弟的演出，很受臺下歡迎，便把演出戲碼調整，讓梅蘭芳的戲碼，也排在大軸，唱壓台戲。經過臺前臺後一番研商，逐為梅氏排出了一場全部「穆柯寨」。梅先生自己說，頭一次演出，雖然臺下觀眾反應熱烈，叫好聲不斷，但內行認為還有需要改進之處不少。遂又考慮重貼一次。跟著又排了頭二、三本「虹霓關」。所以，梅氏自這次在上海載譽返回北都，挾其盛譽再演「穆柯寨」，便加演了「搶挑穆天王」。這時的梅蘭芳年二十歲。

梅蘭芳小時候，家居與楊小樓是近鄰。小時候一早到書館上學，與楊老闆出門上戲館練工的時間一樣，常常抱起他來，跨在他的肩上，還一邊講民間故事給我聽。還買糖葫蘆給我吃，逗我笑樂。想不到十多年後，能跟楊大叔同台唱戲。梅先生說：「在後台扮戲的時候，我們還常常說起舊事，相視而笑。」

說到梅蘭芳與楊小樓的合作演出，我們就會想到「霸王別姬」這齣早成經典的大戲。這齣戲的影相，雖然沒有留下來，聲音卻至今仍能在音響藝術中聽到。真可以說是：「此曲只應二人有，他處有誰供此聞？」千古餘響矣！

從上海載譽返都之後，正好東漸的歐風吹起，連薪傳了數千年的舞台劇藝，也沒起革新改良的浪

潮，於是「時裝戲」興起，皮黃班也編起時裝新戲。梅蘭芳遂也不能免俗。在領銜《翊文社》時，便

演出時裝戲「孽海波瀾」，上座不弱。一九一四年再去上海，演了兩期（註六），年雖二十，卻已名

揚四海。連東西洋的觀眾，都爲之風迷。在此時期，不但又排演了時裝戲：「宦海潮」、「鄧霞姑」、

「一縷麻」，跟著又排出所謂「古裝戲」（註五），如「牢獄鴛鴦」、「嫦娥奔月」，以及以《紅樓

夢》爲題材的「黛玉葬記」、「晴雯撕扇」（千金一笑）、「俊襲人」。另有以崑曲傳統劇目「思

凡」、「春香鬧學」、「佳期」、「拷紅」，以及《風箏誤》的「驚醜」、「前親」、「後親」，《白

蛇傳》的「斷橋」，聲譽之隆，如日中天，幾乎是前無古人之勢。於是，一九一六年冬三次南去上海，

雖還是王鳳卿那班老人，但在演出戲碼上，主從則已易勢而並駕矣！

一九一九年東征日本，梅蘭芳的舞臺藝術，轟動了日本九城。日人爲梅氏編寫兩本專集，一是村

田烏江著：《支那劇與梅蘭芳》，由「玄文社」印行。（民國八年五月）另一本是京都彙文堂編印青

木正兒等十餘位學界中人執筆寫的《品梅記》，而且都刊印了梅氏的便裝照與劇照，無不贊之爲絕世

之「一代天驕」。一位署名玉簑遷侶的詩人。觀賞了「御碑亭」一劇，寫了一首七言長調，詩題是：

「觀梅蘭芳來浪華演御碑曲」，詩云：「紗繪傳神臻通靈，難寫靜女吞冤情。奇文吐言稱天拔，難

貌美人抱怨形。絕代名伶按法曲，七槃長袖艷奪目，便娟擬神移我情。秋藥被風蓮削玉，妙繪奇文將

毋同。引人正在空靈中，鏡花水月難曉處，卻輸現身說法功。……冰玉玲瓏梅精神，幽蘭清芳壓丹桂

（蘭芳演技於滬上丹桂園名噪江南），第一台屬第一人（蘭芳演技於燕京第一舞台其崑曲之妙稱京中

第一）。……」另一本則刊有署名春柳舊主之「梅郎評」，認爲在日本的這十多年間，東西方戲劇的

演出雖多，春柳先生說是百萬人中也難得一見。居然從「梅郎之眼」、「…之首」、「…之肩」、「…之聲」、「…之手」、「…之腰」、「…之汗」、「…之身段」，無不細細品論。小說家谷崎潤一郎也有其觀後之「梅郎觀」佳賞之辭。是以一九二四年又再征扶桑島，更是獲得了東瀛人士的熱烈反響。日本的歌舞劇演員，如市川左團次二世、中村歌右衛門五世、守田勘彌十三世、幸本幸四郎七世、尾上梅幸六世、市川猿之助二世，都成為了梅氏的國際友人。

迨一九二九年訪美演出，反應之熱烈，猶勝於日本。不但榮獲了美國波莫諾學院與南加州大學頒贈與梅氏的博士學位，他那一齣由「汾河灣」易名「一隻鞋」的薛仁貴與柳迎春的故事，梅蘭芳身上穿的那一襲藍帔上衣，以及繫在額上的藍色頭巾，竟然風靡了美國婦女，紛紛以藍絲布作為頭巾。

一九三五年又應蘇聯文化協會的邀請，到莫斯科、列寧格勒等都市演出，得到的評價更高，除了博士學位的頒授，且有戲劇家讚揚梅氏的手勢之美，竟嘲諷他們西方的演員，在與梅蘭芳的手相比之下，都應該把手剁掉。

梅氏的訪美、訪蘇，不祇是提高了他一己藝術的顛峰評價，更把我中華文化之優越震驚了全球（註七）。

三

從一九一三年首次出京，遠赴申江演出，到一九三七年抗日戰爭暴發，計之歲月，頭尾不過二十五年。在皮黃戲的創造上，他開闢了古裝戲的新天地，而且將傳統老戲經過他重新整理，如「貴妃醉

酒」、「宇宙鋒」、「樊江關」、「奇雙會」、「抗金兵」、「木蘭從軍」，還有「玉堂春」、「春

秋配」，通過他藝術觀的加工，都已成了他的經典之作。

還爲旦行建立起名叫「花衫」（註八）的藝術形象。

可是，自從抗日戰起，爲了不願日僞利用，毅然蓄鬚明志，謝絕舞台。直到戰爭勝利，始出而重

披歌衫。在臨終之年，已逾花甲，還根據豫劇的「穆桂英掛帥」改成皮黃，果然，又爲劇壇掀起無比

的拍岸風濤。爲他梅家的藝術風信，揚起了又一根新的標幟。

在梅蘭芳這二十餘年間的藝術創造時期，無論新編的新本或整理過的老本，幾乎本本都成了梅家

的獨門經典，像新本「鳳還巢」、「生死恨」、「西施」這些穿帔的戲，舊本如「宇宙鋒」、「醉

酒」、「斷橋」、「春秋配」，不也是穿帔的戲，卻也本本都成了梅家的獨有手神，唱念、作表以及

穿、戴，要想改變，都不是容易的事。尤其是「霸王別姬」這齣戲，按劇本的原編及當年與王鳳卿、

楊小樓等人的演出情況，虞姬並非戲中的第一主腳，從劇本編寫情節、場次來論，仍遵循明沈采的傳

奇《千金記》的模式來寫的，以韓信爲第一主角，霸王、虞姬次之。由於參予演出的人是王鳳卿的韓

信，楊小樓的霸王、梅蘭芳的虞姬，所以這劇本的演出，逐形成一連三個腳兒上場，都是大場面。

第一場，上四漢兵（也可上八漢兵）站門。再上漢將樊噲、曹參、周勃、英布、彭越，唸（點絳

唇）報名。彭越說劇情：「今有韓元帥會合各路諸侯，興兵滅楚，傳下令來，在校場點將，你我兩廂

伺候。」分站兩邊。跟著又繼續在牌子曲吹打中上八侍衛，以及將士孔熙、陳賀、陳平、李左車，站

立兩邊，中軍引韓信上。

這時，台上已站立了將士兵卒二十餘人。

韓信上，唸四七二十八字的大引子（連籌帷幄掌兵符，大會諸侯將漢扶；九里山前設埋伏，決勝神策出鬼沒。）將士晉見畢，然後又唸定場詩四句，大報家門，再遣兵點將。氣勢雄偉，威鎮山岳。

這一坐帳點兵，為韓元帥製造的英雄場面，點將總在二十分鐘以上。

第二場上霸王。雖然只要上八校衛或四校衛引上，霸王出場唱崑牌子「粉蝶兒」，照樣坐帳唸定場詩，大報家門。項伯唱上見駕，推薦趙國謀士李左車背漢來降。於是召見李左車，聽取勝漢計謀。上周蘭、虞子期，見駕報軍情，說是舒（城）、六（安）守將周殷抗命。再上鍾離昧奏報韓信大軍屯紮沛縣，還四路張貼榜文，辱罵大王。於是，激怒了霸王，吩咐即日起兵迎敵。周蘭、虞子期阻令，李左車則主張大王親征。周、虞遂發兵作戰。虞子期見勢不妙，遂入宮去見娘娘。

這一場，也有一刻鐘的時間。也是十餘將士的大場面。第三場上虞姬，又是八宮女兩太監引上，唸引子、定場詩，家門，上虞子期，報告軍情，冀望虞姬娘娘能加以諫阻。但等到霸王回宮，還是忍吞不下韓信的辱罵，決心一戰。虞姬只有附膺大王心意，後帳擺酒與大王同飲，慶祝大王「此一去旗開得勝」別的，她女人家都使不上力。

從原編情節的十四場戲來看，虞姬本是全劇之從，不是主，劇情是楚漢之爭也。對陣人物，一是漢將韓元帥，二是西楚霸王項羽，死別之虞姬乃附庸人物。前兩場，一是坐帳大點兵，二是「粉蝶兒」牌子起霸，第三場上虞姬，只要唱上就夠了，委實用不著再起「家門」，一重再重。

這情事，完全是基於梅蘭芳的藝事聲望，不得不這樣在劇本上作此安排的，也是大場面上。據說，這戲首演完後，楊小樓在後台彼此道辛苦時，說了一句：「我是幫腳兒的。」再讀梅氏《舞台生活四

十年》第三集，附錄的一篇劉連榮寫的與梅先生「合演《霸王別姬》所得」，寫出了梅蘭芳扮演虞姬一腳的入戲之表演情況，真可以說是處處精到，刻畫人物情意，無不入木三分。在劉連榮的筆下，認爲其「所得」者，是梅氏的戲帶動了他的戲，感受到：「我與梅先生同台演這戲三十年來，從中學習到不少東西，使我對霸王其人，特別是霸王與虞姬關係，有了更多的理解；使我對如何用表演技巧來表演人物的內心情感，也提高了不少的認識。」

還有一篇戲劇學者台灣丁秉鐩寫的一篇「楊小樓空前絕後」一文。談到楊與梅合演「霸王別姬」的一些絕妙的唱唸與工架，結論時說：「但是，楊小樓的霸王雖好，唯有梅蘭芳與他合作的『別姬』，才稱千古絕唱。可以說，當初梅編這齣戲，在寫作時，就以楊飾霸王爲目標著手的。他們二人演來，絲絲入扣，自然之處，使你有不是置身戲院，而有重睹歷史之感。（註九）」自可想知梅蘭芳的舞台藝術之出乎類而拔乎萃也者，可以說是有口皆碑的。

時代的巨輪，輾到今天，「霸王別姬」這齣戲，不但看不到韓信的坐帳點兵那種大場面，連霸王上場的「粉蝶兒」也聽不到了。何以？演出者悉以虞姬爲主而霸王副之。觀眾不但不感到失望，且無不樂觀其成，能觀賞到梅大王遺下的虞姬手神就滿足矣！

四

戲劇屬於色相藝術，以聲色二事取悅於人。

然聲、色二事，欣賞者的初階是：「悅耳之聲之爲美，悅目之色之爲美。」意思是聽起來悅耳就

是：「好聽」，看起來悅目就說：「好看」。這樣的耳目之賞，行家們謂之「俗耳」、「俗目」。劇藝的表演，雖也擺脫不了俗耳、俗目之賞，但如在藝術上去追求聲、色，傳示給人的耳目之賞，光靠天賦的長相與亮堂的音聲，只能得到俗耳、俗目之賞，很難登之所謂的「大雅之堂」。若是打從聲色二事之美來賞鑑梅氏的天稟之優越條件，梅蘭芳也是俱備的。他不但模樣兒美，聲音也美。而且，他的模樣兒與他的聲音笑貌，還是相因相輔、交互烘襯著的。比方說，他的那副言談舉止、聲音笑貌，決不適合去扮演「大劈棺」與「紡棉花」或「烏龍院」那種淫蕩、潑辣性格人物的。換言之，他是男士中的峨冠長袖士紳、仕女中的大家閨秀，所以他的戲，十九都是出身貴胄的端莊其外慧點其內的人物。

他的新編劇本選材，也十九在這方面著手。如打從《風箏誤》傳奇改編來的「鳳還巢」，從《分鞋記》、〈易鞋記〉以及《醒世恆言》的小說故事「白玉娘忍苦成夫」編的「生死恨」，至今還是舞台上常常出現的節目。「鳳還巢」的程雪娥，是閨門旦，「生死恨」的韓玉娘是青衣，以及「春秋配」的姜秋蓮是閨門旦，「汾河灣」的柳迎春是青衣，這類平淡的民間通俗故事，經過梅派藝術的處理，無不典麗得儒雅華貴。像這四位在平民階層中忍受著各自不同生活遭遇中的苦難，但在梅蘭芳的聲色之間，無不個個揚溢著富貴的氣質。這一點，卻不一是一般薪傳梅家藝術者，所能達到的境界。

（說來，祇有其子葆玖，略得其遺傳因子。）

論及梅家藝術者，不易多見。淺學如我，今得之其人焉！

這人就是馬少波先生，他論及梅蘭芳先生文中，有這麼一段：「梅蘭芳的藝術具有平易近人、博大精深的特色。梅派唱腔易學也易唱，卻難於精通。他的全部舞台技巧，無不在平易中蘊藏著深邃的內涵。他在舞台上創造的為數眾多，情態各異的婦女優美形象，正如一些外國評論家所說的，他的表

演不是在摹倣女子，而是在創造中國女性的本質和意象，力求傳達中國女性的溫柔、剛烈、含蓄、高雅等特徵。他在藝術創造中，著力于美的追求，認為他善于辨別精、粗、文、野、善、惡、美、醜，是一個演員應具備的素質與修養。」遂又舉例說：「因此，《宇宙鋒》裡的裝瘋，或《貴妃醉酒》裡的醉態，這些在生活中並不美好的現象，在他的表演中卻化為美的藝術，不但深刻地揭示了人物內心狀態，也喚起觀眾心靈深處的美感。他所創造的藝術形象，無不在端莊溫柔中賦與剛烈的反抗性格（註十）。」話雖不多，對於梅家的藝術內外形象與本質，盡該之矣！

五

「戲劇是復製藝術。」這話早在距今五十年前，就在劉厚生先生筆下寫出（註十一）。蓋戲劇必須先有劇本。然後始能付諸舞台藝術的處理。所以戲劇必須經過兩個階段的藝術製作，先是文學、後是舞臺。明代學人憑夢龍有言，戲劇必須「案頭」、「場上」都能展示，方能稱之為「雙美」（註十二）

那麼，梅蘭芳先生的成功，首應歸功於劇本。

我們若是論到梅家劇本，便觸及劇本的作者問題。

按之梅家新創劇本的作者，應稱之為集體創作，決非任何個人所能居其勳功。若是從梅氏的著上觀之，我們準能發現梅家的演出定本（指梅氏在世時的定本），乃梅氏自己依據演出於舞台上的藝術體會與歷驗，一次又一次，一遍又一遍修訂出來的（註十三）。我們若把梅家的新編劇本按在某人

名下。譬如說：把齊如山先生是梅家劇本的編寫人，似有悖歷史。

關於梅家劇本的編寫過程，梅氏在其所述《舞台生活四十年》第二集，「我怎樣排新戲」這一節寫到。說：「我排新戲的步驟，向來先由幾位愛好戲劇的外界朋友，隨時留意把比較有點意義，可以編製劇本的材料，收集好了。再由一位擔任起草，分場打提綱，先大略的寫了出來，然後大家再來共同商討。有的對於掌握劇本的內容意識方面，是素有心得的，有的對於音韻方面是擅長的，有的熟悉戲裡的關子和穿插，能在新戲裡善於採擇運用老戲的優點的。有的對於服裝的設計，顏色的配合，道具的式樣這幾方面，都能夠推陳出新，長於變化的。我們是用集體編製的方法，來完成這一個試探性的工作的。」又說：「我們那時在一個新劇本起草以後，討論的情形，倒有點像現在的座談會。在座的都可以發表意見，而且常常會很不客氣的激辯起來。有時還會爭得面紅耳赤。可是他們沒有絲毫成見，都是為了想要找出一個最後的真理來搞好這齣新的劇本。經過這樣幾次的修改，應該加的也添上了，應該刪的也勾掉了。這才算是我初次演出以前的一個暫時的定本。演出以後，陸陸續續還要修改。同時，我們也約請許多本界有經驗的老前輩來參加討論，得著他們不少寶貴意見。（註十四）」跟著又在第二節便說到他與齊如山先生的相識經過（註十五）。

說是齊如山先生是他編劇團體中「經常擔任起草打提綱的」朋友。集體編劇中的其一而已。

（齊如山先生在中國戲劇藝術上的貢獻，是他認真而細心的經年累月訪問伶界，理出了有關戲劇舞台上的許多「當場」篇什，諸如服裝、臉譜、上下場等等編纂的篇章，都是空前的，功業彪柄。編劇誠非其長，在臺編寫的《征衣緣》及改寫的《句踐復國》以及《新打城隍》，悉非場上佳韻，與梅家劇本，不能相等論矣！）

梅家的劇本，並不是本本都是佳構，像「西施」、「洛神」以及四本「太真外傳」，傳世者也祇有其中一折兩折，「簾錦楓」也祇餘下「刺蚌」一折。何以？時間是最殘酷的評判，像流水似的，其中的雜質流沙，總是在逝水流年中淘汰出去。藝術品本是如此。我們從梅氏的文集中，可以見及凡是經過梅氏著力一而再、再而三修訂過的劇作。如「醉酒」、「別姬」、「宇宙鋒」等，都是他經過演出得到的啟發而修改的。所以能一本本的成為經典薪傳。「霸王別姬」之所以只餘下了「別姬」部分，顯然地，如今已沒有梅蘭芳那樣的虞姬，也沒有楊小樓那樣的霸王，既無人能成其全，只能拾梅之精萃。

梅蘭芳的藝術發展過程，顯而易見的，可以分作三個階段。一是自其十一歲登臺，到三次南下申江而名滿天下，二是由二十歲到七七戰起這二十年間，其舞台生活之璀璨，誠可說是日升東南天。這之間，兩次東征扶桑、一次訪美、一次訪蘇，彩繪了歐美劇壇，更驚歎了藝文世界之文學家與藝術家。載譽之隆重，前無古人，至今尚無繼者。二是，梅氏深知樹大必有招風之損，已有新意境的體會。遂投從全身心於修改劇本一事上。第三階段由抗戰勝利這年算起至其逝去。而我則認為梅氏藝術的後段，應從訪美歸來之一九三〇。年算起。抵之一九六一年辭世，整整三十年，祇演出一齣新編的劇作：「穆桂英掛帥（註十六）」。那麼，梅氏這三十年來忘了創造嗎？還是失去了幫手呢？當我們讀了他自述的《舞台生活四十年》及其著作《梅蘭芳文集》（註十七），能不豁然大悟他在這三十年來，演出的次數，雖不如往年多，可是他那些既成的劇目，無不一本本地加以改纂與訂正。像「宇宙鋒」、「霸王別姬」、以及「鳳還巢」、「西施」、「洛神」等等，大都或多或少的修訂過了。

「穆桂英掛帥」一劇的推出，就是一大明證。他的藝術創造，隨著他逝水年華的動變，又推陳而出新的完成了一件老而彌堅的如神之尊。

這齣戲，雖是改自河南梆子的老模子，卻已是皮黃戲中的一齣永垂不朽的梅家藝術之經典。

斯語乃論者的眾口一辭。

六

古人有「文如其人」與「德善其藝」的說詞。

認真想來，誠有其成語的基本論點。荀子云：「積善成德，而神明自得，聖心備焉。」那麼，論及梅蘭芳的為人，則無不有口皆碑。大家都知道他的生活律己寬人，不嗜煙酒，不冶遊，不賭博，尤其律口，一生不月旦人物，雖面聆惡言語，也祇以頷首領之。從不反語相譏。俗云：「君子絕交，不出惡言。」梅氏可真是能夠作到此一地步的人物（註十八）。

他的夫人福芝芳，也是同行中人，也是智的旦行。但自嫁梅蘭芳之後，便全心全意作育三子一女（？）。祇有幼子葆玖承其衣缽，女葆玥習生。馬少波先生論及梅氏的藝術成絕舞台。福芝芳是位賢淑的女人，善於治家相夫教子。是以人們稱之為「福中堂」，梅的弟子們則稱「香媽」。育三子一女（？）。祇有幼子葆玖承其衣缽，女葆玥習生。馬少波先生論及梅氏的藝術成就之因，曾說：「藝術家的藝術素養和道德品質，往往是密切聯繫著的，藝術美和心靈美往往互為表裡，這兩者高度結合，才能產生偉大的藝術。梅蘭芳就是這樣『心靈愈美愈真』的千秋楷模。」我則認為家有賢妻，纔是男人具有成功的一個好條件哩！

當然，成功的男人，必須家有賢妻為之助，舍此，還得有良師益友為之襄。那麼，說到這裡，可以說梅蘭芳的藝術成就，得力於王瑤卿老師者，可能十居其五。怎能作出此一說詞呢？正因為這位被當時梨園界稱之為「通天教主」的王大爺，不但是一位在戲劇行中譽為六場通透（註十九）的通人，而且是一位天賦上缺乏在舞台上創造藝術條件之失意於舞台的人物，而內心對於戲劇的藝術前瞻，有其一座座瑰寶待掘的仙山——埋藏心間，遂願傾其全力去培植有才賦的後進。不但四大名旦的出道時期，正當其時，連後起的張君秋都趕上了。一個個都親炙到王大爺的調教。這一點，梅先生的自述文，也說到了。

今者，筆者深感遺憾的是，梅家藝術的薪傳，得其衣鉢者甚少焉！難怪李世芳墜機亡時，梅先生哭之痛也。葆玖，爾今也逾花甲矣！

再說，旦腳藝術，宜於男不宜於女。今之劇校不准男生習旦，旦腳之藝，不但危矣！且必將絕矣！回想起來，梅家之旦角藝術，令人思之不已者，舍畹華之外，只能去想歐陽予倩與楊畹農以及南鐵生，就是今還在世的包幼蝶（在港），也不是坤角梅韻傳薪者所能儔之者，就是把杜近芳算上，把言慧珠也算上，也難以比肩焉。何耶？女人聲帶異也。

註一：梅巧玲生於清道光廿二年（一八四二）卒於光緒八年（一八八二）。清人沈容圃作《同光十三絕》畫像，繪有梅巧玲扮蕭太后圖。

註二：梅竹芬原籍江蘇泰州人，生於同治十三年（一八七四）卒於光緒廿三年（一八九七），年僅二十四歲。不過，梅蘭芳《舞台生活四十年》說其父卒時年二十六歲。畹華生於一八九

四年，其父卒時年四歲，則竹芬卒年一八九七，畹華正好四歲。或《中國百科全書》所記竹芬生年有異。

註三：梅雨田生於清同治八年（一八六九）卒於民國三年（一九一四），名琴師，曾長期為譚鑫培操琴。且能吹彈，笛子、哨吶、月琴都能。崑弋不宥。

註四：梅母楊長玉乃名武生楊隆壽之女，生於光緒二年（一八七六）卒於光緒三十四年（一九○八），梅蘭芳年十五歲。

註五：那時，劇人的團社到外埠演出，須與當地戲院立約，通常以四十天為一期。演出三十天之票房收入，由戲院方面收支，盈虧悉歸戲院。後十天之票房收入，也悉數由戲院收入，全數支付戲院之班底。是以一期之約四十天。加演另訂契約。

註六：古裝戲，其衣著是雲鬢高聳，長裙連衣，環珮飄帶，玉珥鏗鏘，與舊式之梳大頭穿帔裙不同。

註七：過去，鮮有歐美國家之劇家，以大塊文章談論中國劇藝者，自梅蘭芳訪美蘇之後，始行震驚泰西劇界。

註八：花衫，是旦行中介於青衣、刀馬、花旦之間的一種形象的腳色。大多屬於閨門旦的端莊大方一型。如天女、西施、洛神以及「鳳還巢」的程雪娥、「春秋配」的姜秋蓮、「簾錦楓」等類旦腳。

註九：見丁秉鐩先生著《國劇名伶軼事》一書中「論楊小樓」一章。（台北市大地出版社民國七十八年九月版。）

註十：在《舞台生活四十年》一集談「宇宙鋒」，二集談「貴妃醉酒」。及《梅蘭芳文集》（都是一九五〇年前後出版）其中談「霸王別姬」等處，言及這些腳色的舞台形象，惟有馬少波先生融會了梅先生的這些狀詞成文，簡明易曉。

註十一：劉厚生是今之戲劇評論家，江蘇鎮江人，畢業國立劇藝專科學校（校址南京，余上沅校長），生於民國十年，今仍活躍於大陸劇藝界，居領導地位。一九九五年間，曾來台訪問。著作等身，此處引文乃劉氏抗戰時期所寫。

註十二：劇本只能閱讀不能付諸舞台演出者，統謂之「案頭劇」，能付諸舞台演出等，謂之可以「當場」。（「場」者，即「場上」，「場上」即舞台也。明末學者馮夢龍曾有言：劇本必須案頭當場雙美，方為佳。）（忘了文在何書？）

註十三：見梅氏《舞台生活四十年》及《梅蘭芳文集》中所述論之有劇本在一次次演出後的修訂改纂情事，即知梅之劇本，非某一人之編作功也。

註十四：文見梅氏《舞台生活四十年》第二集第三章第一節：「我怎樣排新戲」一文（頁五〇─五一）。

註十五：齊如山與梅蘭芳的交往經過，梅氏《舞台生活四十年》一書，曾述說到。陳紀瀅先生且寫有專文：《齊如老與梅蘭芳》印之成書。始於民國元年齊氏觀賞梅氏演出「汾河灣」一劇，寫了一封長信，評論梅的演出，梅接受了其中一些建議，再演該劇時，依據信上建議改了一些。二人於翌年見面後，遂成了朋友。其時，民國初創，西潮東激，文化動變，無不急求更新。於是梅氏文友，遂助之編新劇、穿新裝、蔚然成風。齊氏遂成為梅

黨中其一。

註十六：《穆桂英掛帥》是梅氏最後一部創作，中間有三十年之久，沒有新劇本演出。此劇演出後數年，梅氏即於民國五十年（一九六一）八月謝世。

註十七：從其所述《舞台生活四十年》及《梅蘭芳文集》二書之述論。則知平梅氏在其間三十年歲月中，並未擱置他的藝術創造，他一直在修訂他過去的演出，使之減少蕪莽，臻之精萃。我們若是觀劇留心，可以發現他的劇本以及歌辭聲腔，或多或少都有更動。

註十八：梅氏與齊如山相交二十年後，自訪美載譽歸國，便與齊氏疏遠。由北平遷居上海，意有所避也。據今之劇學學人徐城北著：《梅蘭芳與二十世紀》說及梅齊交疏之基因，寫了介紹北平梨園中人所講：「由於齊如山隨之赴美，不拿戲分。但他在準備赴美時，寫了這些東西一經在京劇與梅蘭芳的書，還準備了京劇臉譜及種種以梅蘭芳為號召的禮品。這些東西一經在美國發售或贈送，不僅使齊如山出了大名，還發了大財。」（另外說法則捧梅黨分成兩派，另一派不同意梅赴美演出。是以臨行時，還有人阻止梅上船的事故發生。）總之，梅自美返國後，便與齊疏遠。說來，梅第一次赴美，劇藝成績是成功的，巡迴城市數十，演出七十餘場，為時半載有餘。按說，齊應居功，不應有過也。但是，再從徐城北這書所寫齊如山先生自知不能再與梅相處下去，梅已決定遷居上海，齊氏還去作最後的勸阻。齊對梅講：「我自民國二年冬給你寫信，至今二十年了。在這二十年中我固然得的戲界知識很多，得你的幫助也不少。但我大部份的功夫，都用在你的身上。如今你四十歲出頭，已用不著常唱；所有會的戲，也足夠了。……總之，往美國去這一趟，乃是我

們兩個人劃時代的事情。您自今以前，藝術日有進步；自今之後，算是停止住了。尤其

是你要往上海一樣，那是必然要退化的。第一，上海的海員，多數不懂舊規矩，北平的

老腳兒，雖然不懂舊規矩的原理，但都會（在舞台上做出來）。第二，你的一般舊朋友，

雖極愛護你，並且也喜歡舊戲，可是對於舊戲並不懂。不但他們不懂，連你也不算懂。

這話並非鄙視你，比如若只按舊戲說，你比我強萬倍；若按真懂戲說，你比我可就差得

很多。……你以後，只有教教戲，把技術傳授傳授…」又寫著說：「據說梅當時聽了這

番語言，雖不住的點頭，但多少有點黯然神傷的樣子。」若是把徐城北據史料寫出的這

番話與梅氏自述在《舞台生活四十年》第一集中的那句指稱齊如山向他手人

中，只是首先從事打提綱而已。豈不是他當年聽齊如山向他說：「連你也不算懂（戲）」

的回答嗎？

註十九：「六場通透」意指劇界內行，對劇藝有關場上的前台、後台、文場、武場、箱上、台上

　　　　（化裝台）無所不通。（今人說六場是文武場上的六種樂器，非也。）

荀慧生

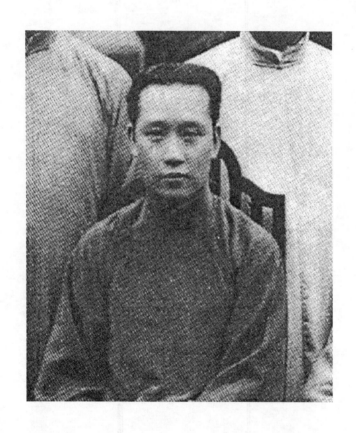

荀慧生的嬌嗔藝術

一

荀慧生也是河北人，今阜城縣（原名東光縣）。生於清光緒二十五年（己亥）臘月初五日（一九〇〇年一月五日），比尚小雲大兩天。原姓是竹頭筍，後隨俗改為草頭荀。原籍河南洛陽，說是先世在河北東光作官，遂宦居於東光。父荀鳳鳴、兄荀慧榮旅居天津謀生。由於家境貧寒，荀慧生七歲時，寫給了老十三旦侯俊山的徒弟龐艷雲作手把徒弟（註一）。第二年纔叫八歲的荀慧生，就上台演出了，第一齣戲是「王春娥」（三娘教子）。

這年，遇上了慈禧太后與光緒皇帝的國喪，演出時不准動樂，等於清唱。八歲的小孩第一次在茶園的土臺上演出，在人聲嘈雜中，一時緊張忘了詞。這情事，一回到後臺，第一件事就是挨板子。後來，他就刻了一顆印章，上刻：「河北東光是我家，荀詞慧生是我名。」用來紀念他第一次登台忘詞。

十歲的時候，就以「白牡丹」為藝名，在天津「下天仙戲院」掛牌演出。劉嵩巖先生在訪問荀夫人文中說：第一次掛牌白牡丹演出的戲碼是「忠孝碑」（註二）。此後，便跟著師父在河北、山東等

地鄉村間，巡迴演出。一九一○年到了北京，又得到老師的老師侯俊山（老十三旦）的調教，學了不少特殊的花旦戲，如「小放牛」、「辛安驛」、「花田錯」、「英節烈」，藝事更加精進。到了十一歲的時候，「白牡丹」的藝名，便在劇藝壇上響亮起來。竟能唱上一個月戲碼不變的戲。可以想知白牡丹的號召力之堅強情況。

據劉嵩巖的文中所記，計有：「丑表功」、「扇墳」、「鋸大缸」、「雙射雕」、「闖山」、「辛安驛」、「英節烈」、「大劈棺」、「戲鳳」、「戲叔別兄」、「打旱」、「梵王宮」、「七星廟」、「芭蕉扇」、「奚皇莊」、「雙鎖山」、「翠屏山」、「雙搖會」、「反長安」、「趙五娘」、「燒骨記」、「秦雪梅吊孝」、「大登殿」、「送灰面」、「金水橋」、「秦淮河」、「紅桃山」、「喜榮歸」等等。

民國元年（一九一二）龐艷雲率領了一批徒弟，加入了「正樂」科班，與尚小雲他們匯聚在一起了。

二

他們在《正樂》科班的時期，演出的還是以梆子為主旋律。那時，崑曲還存在，京腔已開始盛行，所以他們被稱為《正樂》三傑（尚小雲、趙桐珊—芙蓉草），除了梆子也學崑曲、皮黃，其中，荀慧生的梆子底兒，最為深厚，因為一般人論起荀慧生，總是說他梆子出身。

荀慧生倒嗆甚早，那年纔十三歲。倒嗆時為了要繼續賺錢，參加日本留學生王鐘聲的《春陽社》

演時裝戲，如「黑奴籲天錄」、「秋瑾」、「徐錫麟」、「官場現形記」等諷刺時政的新戲。後來，王鐘聲因為犯了宣傳革命被捕，荀慧生也被傳去問話，幸好涉嫌不重，被保釋了出來。

當京腔日漸盛行，荀慧生也改演京腔大戲，由於他的扮相俊美，身段婀娜，作表細膩，引來當時名腳的賞識，不但得到當時名旦路三寶、吳菱仙、陳德霖、王瑤卿、田桂鳳的調教，又得到老生新三鼎甲（孫菊仙、汪桂芬、譚鑫培）同台演出。最重要的一次，便是民國八年楊小樓返京時，又在上海自挑演出。這時的荀氏戲路，已形成青衣花旦兩門抱。不要說在戲碼上，總是排個雙齣，不是前花旦「小放牛」後青衣「三娘教子」，就是前青衣「祭塔」後花旦「坐樓殺惜」等等。所以後來的新編本戲，也是前青衣後花旦或前花旦後青衣，如「紅樓二尤」、「勘玉釧」、「捧打薄情郎」等。

荀慧生在上海這一長串日子，真是名噪海上。而且在申江向幾位革新派夏月潤、夏月珊、馮子和、周信芳等人，得到了啓發。又從交往的名士們，如吳昌碩、嚴獨鶴、袁寒雲、周瘦鵑、沙游天、舒舍予，得到了薰陶，並拜吳昌碩學習書畫藝術，可以說是一面用功求學，一面用心創造。直到民國十四年春，始行告別申江觀眾，重返故都。這時，梅蘭芳、尚小雲、程硯秋都已編有私房本戲，獨當一面，遂有返京樹幟之意。臨別海上之時，還特別公開在新聞紙上發表臨別紀念的演出公告，與馬連良合演雙齣：「南天門」與「打漁殺家」。上座空前爆滿。

載譽返家後，與余叔岩合演「打漁殺家」之後，即行自組「留香社」，放棄了藝名白牡丹，改以本名荀慧生，冀其也以姓名與梅、尚、程一樣，來分占藝天地。

果不出所期，民國十六年間的北京《順天時報》舉行首屆旦角名伶票選，荀慧生名列第三。

此後，四大名旦的旗幟，競爭的戲碼，也日見對比。如以「妃」爲名的，有梅蘭芳的「楊貴妃」（醉酒）、尚小雲的「漢明妃」、程硯秋的「梅妃」、荀慧生的「戚妃」（魚藻宮的戚姬）；以「劍」著名的，有梅蘭芳的「一口劍」（宇宙鋒）、尚小雲的「娥媚劍」、程硯秋的「青霜劍」、荀慧生的「鴛鴦劍」（尤三姐）；還有以「紅」爲名的，有梅蘭芳的「紅線盜盒」、尚小雲的「紅綃女」（崑崙奴）、程硯秋的「紅拂傳」、荀慧生的「紅娘」。結果，以「紅娘」享譽最隆，薪傳至今未衰。

民國二十年，不但長城唱片公司邀請了四大名旦灌製了一張各唱一句的「四五花洞」，數年後（民國廿五年），又加入了小翠花（于連泉）、王幼卿二人，與四大名旦合演了「六五花洞」，一時轟動九城，爲皮黃戲創造了藝術巔峰之勢。如今想來，亦是劇藝史上的璀璨青簡（一頁光燦的青史）。由於四大名旦的競爭力，日日擴張，新編劇本也各有新象。荀慧生在這方面，更爲著力，是以成績也更爲凸出。有人予以分類統計，類出六大行列。

（三）

1.六大喜劇：「元宵謎」、「丹青引」、「繡襦記」、「勘玉釧」、「紅娘」、「卓文君」。（註

2.六大悲劇：「釵頭鳳」、「杜十娘」、「魚藻宮」、「紅樓二尤」、「霍小玉」、「晴雯」。

3.六大武劇：「陶三春」、「大英節烈」、「荀灌娘」、「美人一丈青」、「盤絲洞」、「婚姻魔障」（又名「三請樊梨花」）。

4.六大首尾全部劇：「販馬記」（離家販馬始三拉團圓終）、「玉堂春」（嫖院起團圓終）、「十三妹」（自何家遇難始到弓硯緣終）「棋盤山」（仁貴被困始到金牛關終）、「得意緣」（賣藝訪婿

始到務農團圓終）「金玉奴」（救莫拜杆始棒打終）。

5.六大移植劇：「花田錯」、「趙五娘」、「辛安驛」、「埋香幻」、「香羅帶」、「庚娘」。

（註四）

6.六大跌撲劇：「東方夫人」（一至三本紅霓關）、「翠屏山」（醉歸始殺嫂終）、「蝴蝶夢」（大劈棺）、「九曲橋」（狸貓換太子拷打寇承御）、「大戰宛城」（馬踏青苗始張繡刺嬸終）、「東吳女丈夫」（丹陽恨）。

另外，還有反串戲，也是荀慧生的一絕，如「白水灘」的武生十一郎，「十三妹」的安公子，都不是一般反串者演出個樣兒就是，他則是演到行當上應要求到的那種藝術境界。也就是荀氏自己說的那種藝術理論：演員應演到「裝龍像龍，裝虎像虎。」（註五）的境界。

三

正當皮黃劇在這一代才人世出，競展慧心而萬卉爭榮之時，由政爭惹起的外患，終於發生了日本侵略的戰爭。先是東三省的溥儀沐猴而冠，再是「七七」的挑釁而大舉進兵。此一代的劇藝盛景，自然受到政治與軍事的衝擊，儘管日軍占據北平上海之後，為了安定他侵占的土地人民，各歸各位，生活如常，管弦笙歌，並未禁止，但原已欣欣向榮的戲劇藝術，不能暢所欲為的繼續發揚，八年以來，雖未斷演出，只是為了一家大小的飽暖而已。沒有推出新劇。而且，為了韜光隱晦，不敢多所活動，經常在家學習丹青。他原來的藝名「白牡丹」，有人勸他畫牡丹，可

是荀慧生卻偏偏學畫山水，因為他想到了岳武穆王的那句「還我河山」，認為畫「山水」最能表現此一意境。

在八年抗戰的時日裡，一位偽組織治下的縣長，強佔了他北京宣武門外椿樹上三條的寓所，限令三日內搬出。只得忍氣吞聲讓出。荀夫人吳春生女士因此氣病，醫藥罔效去世。不想抗戰勝利，又是內戰又是內亂，社會更加不安，民生更加凋疲。政府改革幣制失敗，物價如出籠的鳥兒，直向上飛。終於政局大變，原編的劇本，都要重新整理，然後纔能演出。同時，戲劇必須走出都市，越是有名的大腳，越得下鄉演出，他們的藝術，必須與廣大的勞動人民接近。就這樣，荀慧生親自動手，整理十二齣在賣座上，極為鼎盛的劇目。

觀之他在一九六〇年前後，整理出的《荀慧生演出劇本選》十二本，劇目是：「大英節烈」、「玉堂春」、「繡襦記」、「香羅帶」、「荀灌娘」、「杜十娘」、「紅樓二尤」、「霍小玉」、「紅娘」、「金玉奴」、「卓文君」，這些劇目，直到今天，尚在舞台上經常演出，上座不衰。

另外，還有一齣老戲「翠屏山」，其中潘巧雲有荀氏的演出特色，也被歸入荀派戲的劇目中。再新編本「魚藻宮」寫西漢高祖寵妃戚姬之死的悲劇，也是荀劇私房本中的特出之作，今仍不時演出。沒有「紅娘」等劇那麼的被群眾喜愛。

但荀慧生在「文革」中，照樣逃不了被批鬥的劫難。

據孫運開先生的「荀派創始人—荀慧生」一文，說到荀氏在「文革」中被鬥慘死一事，說：「一九六六年（民國五十五年）八月廿三日，紅衛兵搞「孔廟事件」，在國子監孔廟大院，集中焚燒戲劇用具，將著名老作家老舍、蕭軍，以及劇界荀慧生、白雲生等卅多人，分別掛上『黑幫份子』、『反

學術權威』、『牛鬼蛇神』牌子，押送到現場，當場剃成陰陽頭，勒令他們跪在火堆四周，一面火烤，一面用帶銅頭的皮帶抽打。從此，荀慧生常常被揪鬥、體罰。後來又被押到京郊的『沙河農場』，強迫他做苦工。精神與肉體，飽受摧殘。他本來有心臟病，頭和腳都腫脹得很厲害，但卻得不到應有的治療和休息，於是病情越來越重了。他的兩個兒子令香、令文，也被隔離審查，沒有自由，父子偶或相見，也不敢喊冤叫苦。」於是，這麼「拖到一九六八年十二月下旬，有一天，他在往勞動場所的途中，實在支持不住了，竟然倒在地上。天寒地凍，狂風刺骨，那些造反派的押運人員，毫無人性，既不讓他回去休息，更不准他到醫院治療。就這樣躺在冰天雪地曠野達四小時之久。已經近七十歲的老人，當然承受不了，又得了急性腸炎，比較自由，衝破重重阻礙，幾經周折，才把他送進醫院，但已回天乏術，他已經氣息奄奄了。……」荀慧生從此未起，十二月廿六日死去，年六十八歲。

雖說，「四人幫」倒後，名譽業經平反，一位偉大的藝術家，在大人們的鬥爭事件中，遭受到的劫難，以及折蝕去的生命，總是無法挽回的了。

四

在四大名旦中，荀慧生的特色，還不祇是他為旦角創造了他「荀派」的獨有王國，承其先而啟其後，他還留下了一部天天記錄藝事生活的日記。這幾十本日記，不但記述了他自己的藝事生活，以及日常在社會上活動的記錄，但卻為這幾十年來的京劇歷史，提供了不少珍貴而真實的信言。現已整理

出來，以《荀慧生藝事日記》名稱出版。

讀《京劇談往錄（續編）》，張胤德先生大作「回憶荀慧生先生的幾件事」一文，說到了荀氏的「日記」，說：

在回憶荀慧生先生幾件事的時候，我想先談一談荀先生是怎樣記日記的。今天有許多人都知道，《荀慧生日記》是一部記錄了幾十年來京劇界歷史的珍貴資料。可是它的形成，卻很少人知道。今天首先說說它，理由是我參予了《荀慧生日記》的寫作過程。

誰都知道，老藝人的文化水平是不高的。過去許多京劇藝術名家都離不開秘書幫忙，說是「秘書」。確切一點就是「秘友」。他們除處理有關文字事務外，還接待來客，也參予機要，宛如「高參」。荀先生的秘書由於某種原因離去了。劇團一時難以找到合適的人，荀先生便親口對我說：『你幫幾天忙如何？』我考慮再三說：『可以吧。』第二天一早我來到「小留香館」（荀先生書齋名），桌上擺好了文房四寶，荀先生打開硯台，又翻開日記本（是接著昨天那頁），然後拿起筆，低著頭，像是等著什麼。我不明白了。既是他自己寫還要秘書幹什麼？我們在荀先生旁邊，跟他一樣僵坐著。這時，張偉君先生看出我並不了解荀先生記日記的習慣，就過來笑嘻嘻地說：『昨天歐陽老（歐陽予倩）打電話說什麼來著？』荀先生說：『對，對，這應是頭一筆，××演得不錯，推薦我去看看，胤德，你說吧！』這時我才如夢初醒，事情發生在荀先生身上，他說話，秘書措詞。原來以往的日記都是

這樣寫出來的。多難呀！舊社會的老藝人，想記下自己的事情，得先敞開心肺給人看，而且由別人措詞，這是多麼的不便。由此我得出以下三個想法：(1)荀慧生先生在日記中是無私的，什麼事情、想法、問題，都可告人，即使隱私，也是先告人的。

(2)荀慧生先生很難表示他隱藏在心靈深處的一個藝術家的豐富感情。知道他舞台上一言一行的人很多，私下知道他的人很少。他要傾吐他的感情，於是他就要記日記。(3)就荀先生堅持每天記日記而言，說明他是位有性格、有毅力的藝術家。

有一次在湘潭，我問他：「費這麼大勁兒，記日記幹麼？我看你並不翻看。」

他不動聲色的回答說：「先是記點事兒，怕忘了。後來覺得活一輩子，酸、辣、苦、甜、鹹都有，可事前都不知道，等知道了，事已過去了。不記下來，怪可惜的。說完，他笑了一下。我清楚的記得，他笑得不像笑」。只是聲音是笑聲，可是臉上的神情，則像掙扎在苦腦中的樣子。當時他年已過花甲，我後悔我這一問，不知會引起他什麼樣的感情。隨著時間的推移，現在《荀慧生日記》已經出版，而且愈加顯示出它的價值。《荀慧生日記》可以說是一部成功的交響樂，也是在特定歷史條件下唱出來的一曲，「痛苦之歌」。

我之所以引錄了張胤德先生寫的這一大段荀慧生先生記日記的詳情，實由於我對荀先生的這種記日記的心情，令我十分感動。再說，荀先生的這幾十本日記，竟然是天天口述這天的可記情事，由別人的筆墨爲他錄記下來，事先，他未必想到這些日記，會給別人留下一部數十年來的戲劇珍貴史料。

不要說在不大識字的藝人中少見，就是文士中，留下大量日記的人，數起來，十中難有一人。質之當世，記日記的人，更是鳳毛麟角了。

五

荀慧生先生在表演方面，最受觀者贊賞。他不但會唱會表，還能說出一篇表演理論出來。他有一本《荀慧生演劇散論》，開宗明義第一篇，就說：「演人別演《行》」。他說：「最近，看了一些青年演員們的戲，感到他們做戲很認真，看得出來確是把師傅傳授的東西，一招一式地都演出來了。青衣是青衣的身段，花旦是花旦的手式。可是，就算一條：沒神兒。說得簡單一點，演得太呆，抓不住觀眾，說得深一點，是沒有演出人物，只是觀眾看到，這個是青衣的行當，那個是花旦的路數。至於到底是個什麼人？就模糊了。」他的表演是塑造劇中的人物，就是他說的那句「裝龍像龍，裝虎像虎。」青衣、花旦只是戲劇腳色的「行當」（註六）之別，演員應演出劇中人的性格，不是扮演「青衣」、「花旦」兩種不同的腳色。

又說：「總之，得根據劇情、戲理，戲的前後變化發展，來決定怎麼個演法，哪怕是小地方，也不要輕易放過。……人物總是有變化的。就是一齣戲裡的人物，也不是從頭到尾一個樣。『行當』只能給你一個大體的規模，使你不要離格太遠，但變化卻要靠自己揣摩研究，不能太死了。」荀氏的這類說戲的精細演戲學理，在旦腳中幾無出其右者。

正由於荀先生對於舞台上戲劇人物的體會深入而精到。所以他在六十開外的年歲，扮演劇中的十

六、七歲的小姑娘，被觀眾看起來，那天真活潑以及嬌嗔中的喜怒哀樂，全在言笑舉止上展現出來。越劇名旦傅全香看看了荀老師的演出，曾感歎著向荀老師說：「你在台上，完全掌握舞台，可以說舞台全屬於你的。台上的演出，台下的觀眾，都被你抓住被你征服了。」另一位川劇名演員許倩雲看了荀老師的演出，也感歎地向荀老師說：「我曾有不願再演小姑娘的想法。那次看了先生的演出，我想：『他都六十多歲了，又是男的，尚能扮演妙齡少女，藝術魅力該是多麼大！我才卅五歲，就不敢演小姑娘了。』」中國傳統戲劇的演員，表演的是舞台上的戲劇藝術，不是形象上的展現，應是演員在藝術上的表達。荀慧生的旦腳藝術，過了六十歲還能在舞台上，演出劇情中的小姑娘，藝術的魅力還能掌握了全舞台與全劇場，真能引起行家們的觀之感歎！荀氏誠屬京劇藝術上的瑰寶。今天，雖已觀賞不到荀先生的舞台形象（荀氏無錄相留傳下來），但從他留下的這本《荀慧生演劇散論》一書中，也可以體會到荀老師的表演藝術之精萃（註七）

六

荀派藝術，至今仍在皮黃劇舞台上風靡，「紅娘」一劇的演出本子，幾無二家。（吳素秋的改本雖情節略有更易，唱作則循荀派路數，說來，吳素秋也是荀氏弟子）。今之名列荀派藝術的生徒，記來過十指，在我論來，孫毓敏與宋長榮二人而已。然而，孫毓敏在力求獨樹一幟的奮進之下，已在「變數」中揚帆衝浪，惟有宋長榮還在荀韻的清純中傳薪。當然，宋長榮唱作，「變數」也不是沒有，如「紅娘」一劇，在他演出滿千場之後，還在會同大夥兒研究修正。由此可以想知藝術一事之變，是無

止境的。

荀派藝術的特色，唱念、作表，展現不外「嬌嗔」二字。老戲迷口中的荀慧生，在舞台上，無論青衣、花旦，都演得比女人還要女人。這話的意思是：「他在舞台上刻畫戲中的婦女，無不事事入微。」特別是他的「花旦」腳色，被譽為「花旦」之王，誠哉！近世劇人無出其右者。

今日，雖已見不到荀氏的演出錄相，尚能聆聽到荀氏的錄音。在孫毓敏與宋長榮這兩位荀氏弟子的演出上，也能體會到荀派的特色；特別是宋長榮的演出。因為宋長榮還是以男扮女。我們如果知戲，能諳皮黃音聲的情韻，準能吟味到荀氏歌唱聲腔的「嬌嗔嫵媚」之致。

我的論點是：「中國戲劇藝術的旦腳行當，若是取消了男扮女，則旦腳行當之藝，勢必失之泰半矣！」

註一：「手把徒弟」，意指隨同老師生活，像父母教育子女一樣的傳授技藝。

註二：「忠孝碑」據說是「三娘教子」的另一戲名，演全者除了名「忠孝碑」，也稱「雙官誥」。

（一說名「忠孝牌」）。

註三：關於「六大喜劇」的劇目，傳者有不同的說法，劉嵩巖先生的「荀慧生的舞台藝術史」（台北復興劇校學刊十六期八十五年四月一日出版）則列為「丹青引」、「繡襦記」、「埋香幻」、「勘玉釧」、「紅娘」、「卓文君」六齣。本文採用孫運開先生作「荀派創造人荀慧生」一文。（毛家華編《京劇近百年史話》下卷，行政院文化建設委員會八十四年五月印行）。

註四：關於「六大移植劇」的劇目，其中「埋香幻」與「元宵謎」二劇劉嵩巖先生與孫運開先生互易於「喜」劇劇目中。

註五：「裝龍像龍、裝虎像虎」一語，在《荀慧生演劇散論》一書中，不止一次說到。

註六：「行當」，指生、旦、淨、丑、末等扮演不同角色的名色。

註七：在荀氏著作《荀慧生演劇散論》一書中，有一篇「動的地方——談談「空城計」的表演」一文，這是一篇劇評，觀譚鑫培老闆演出「空城計」在城樓上的「三杯酒」。我們可以從荀氏的這一篇劇評文中，體會到荀氏在表演藝術的著力之處何在？今特抄錄該文前段，附於本文之後，提供讀者參攷。

附荀作「談談《空城計》的三杯酒」一文

還是說這頭一杯酒吧！酒是喝得越穩越好，只要你不進城，我這頭一槍就算札准了。這一槍還真準，司馬懿受了，下令不進城。他哪是不進城，他在那兒仔細研究哪。所以說，這個不進城，是司馬懿回敬過來的一刀，等於是向諸葛亮說：「甭弄這一套，我這兒看著你到底有什麼本事？」這一手也不善！因之，當諸葛亮唱那大段「三眼」的時候，心裏頭必須得感受到司馬懿回敬的這一刀的刀風，以一種閃開這一刀，再遞回另一槍的戰鬥心情去應付。什麼是這另一槍呢？就是這一段「西皮三眼」。

司馬懿，你不是靜觀待變嗎？好，我就給你一個從容自在。這一大段自我介紹的含意很豐富、也很複雜，頭一句是帽子，二一句「論陰陽如反掌保定乾坤」就有分量了：我沒出山，就以天下為己任了，不是等閒之輩。空口無憑，接下去：要不是劉備三下南陽請我，我還不出來呢？就在那時候，正是群雄割據的時候，我已經看出未來的三分局面了。出來之後，東征西剿，幹過什麼，你司馬可別忘了，我提你個醒。怎麼估量我這個能耐呢？姜子牙保文王有點像。緊跟著又一轉，我沒法比人家，透著那麼謙虛，可是，你看看我現在幹什麼？你司馬兵臨城下，我可在這兒撫琴飲酒呢！這點大概姜子牙也沒有過，又透著那麼得意。下邊那句「我面前缺少個知音的人」，實際上是在向司馬提問題：怎麼樣？你覺乎著你是「個兒」嗎？我反正沒把你瞧在眼裏。

整個這段唱，首先貫串著一個意思：我藐視你。而且還舉出一個個的實際例子，讓你明白我為什麼藐視你。雖然乍一看起來這段唱好像是沒頭沒尾前言不搭後語的一段自我介紹，可是把司馬懿心裏對諸葛亮的各種估價，都從正面給落了實，而且加重了分量。光說不算，還擾段琴讓你聽聽。古人常說琴音代表人的心情，司馬懿也是聞弦歌而知雅意的通品，那就讓你再從琴音裏衡量衡量我這段話的真實性有多大。

可以說，這裏每一句唱都有意思，由遠至近，由古比今，聯繫實際而且提供參證，每字每句都是沖司馬懿去的。心裏要是有了這麼個具體的對象，又有這麼個具

體的步驟，知道了鎮靜就是此時戰勝對方的重要武器，我看這段就不會是乾唱了吧？

司馬懿呢？也得有戲，不能呆在城底下聽這段戲。我也見過這麼一段演法：孔明唱這段時他打背躬，非等著撫琴了，才回過身來搖頭晃腦地一陣折騰。這也不對。要一句一句地掂著諸葛亮唱的分量，是真是假？是殺是退？心裏要一直有這事。等諸葛亮這段完了，再接「有本督在馬上觀動靜」，嗒——嗒——嗒來！——那才有勁。在這個節骨眼，諸葛亮舉起酒盅，又喝了第二盅。意思是：你聽完了我這段話後到底怎麼想？估計你還會看我。好，就在你抬頭的時候，我喝酒，讓你連加看，到底是實是虛？這還不是一杯酒，而又是一槍！在整個這一段裏，我喝酒、喝酒，是一環套一環的鉤連槍，互相補充豐富，目的只有一個，嚇住司馬懿。

司馬懿也是很懂得實則虛之，虛則實之的用兵道理的。他也會用虛聲恫嚇的辦去，反過來考驗一下諸葛亮，於是才有那麼一句「我本當領人馬殺進城！」這裏在身段上有個講究，按說要殺進去，他應當鞭梢一指三軍掩殺過去。自己或是身先士卒，或是稍稍閃開隨後督戰，都成；可他不然，他是一方喊殺，一方勒住繮繩，鞭子是高高舉起，一勁地試量，可就是不肯甩下去。擺出來的是那麼一副嚇人的架勢，實際上是想考察考察諸葛亮到底是實是虛。兩個眼睛是死盯著城樓上的諸葛亮，只要他臉色稍有一點變，鞭梢馬上就甩下去，殺！

諸葛亮呢？慢條斯理地理理琴弦，看看山景，根本就沒理會司馬懿這一套，司馬懿不由得倒抽一口冷氣：「殺不得！」

戲到了這兒，這兩人的鬥智司馬懿可以說已經輸了一多半了。可他還不肯就此罷休，反正我重兵在手，索性跟著諸葛亮挑明：城，我可以先不進，可我也不退，我就在這兒跟你泡了。

諸葛亮可不能容他這個空兒，雖說趙雲有可能回來，但是司馬懿的細作也有可摸到了虛實，加上司馬懿在城下已經名道姓地和自己說上話了，那就將計就計，索性也就用正面進攻的方式，再集中地突擊他一下。這就是那段「二六」的由來。

可是彎又不能轉得太急。前邊自己裝模作樣地沒理人家，要是驟然間就和人家搭上碴，就顯很前邊假了。所以還是接著前邊那股沉穩勁，慢慢地拿話往這邊找：我正在這兒看山景了。其實這都是矯情話，幾萬人馬到了城底下，能說楞沒聽見嗎？

可是由於司馬懿已經二呼了，這番話還是非這麼說不可，越這樣越能把他給鎮住。唱的內容也有了變化，前邊是全打虛上來，到這段「二六」卻是實話實說，沒藏沒掖：早就知道你要來，因為我的探馬早把你的行蹤打聽明白了。先墊下一步，意思是你甭得意，我這裏有準備；而且你為什麼能來，我也說清楚，馬謖無謀、將帥不和，要不是他們，我這到不了這兒呢。這又是一個扣，你說是他們失職也成，可是既然我都把它挑明了，你還說這是我使的一條詐兵之計，也有可能。接著再往下說：你要是不進城，罷了，你也不見得有多大能城裏沒兵，準備犒賞都說了，這也有兩重意思：你要進的，光棍對光棍，你了城逮住我，我早把實話說在頭裏，請你進的，光棍對光棍，你也不見得有多大能耐，這又是一條退路。這裏變化很多，含意也很複雜。打哪兒來的呢？從司馬懿身

上來的。當他興沖沖地想一鼓作氣殺進來的時候，還他一個冷字，銷掉了他的銳氣；當他二二呼呼進退維谷的時候，卻又給他一個請字；等實話都說完了，「來來來，請上城樓聽我撫琴」連看帶招呼請司馬懿上來，來不來？怎麼二呼了？哈哈一笑，端起酒來，第三杯又下了肚了。這是明擺著告訴司馬懿：我可是拿你取樂哪，你不是不進不退嗎？好，你等著吧！我可要喝一盅解悶了！

讓他更認定這是個圈套。果然司馬懿繃不住勁了，扯個謊，退了。

反回來再看，就知道諸葛亮這三杯酒喝得多麼是時候了。

戲台上，能簡就簡，能虛就虛，那為什麼像瑤琴、酒杯這類的小砌末卻總是省不得，總要做實的呢？問題是你用的是不是時候，合不合戲情戲理。

怎麼就是時候？說穿了一句話：得讓觀眾看清楚。戲裏的事，不論強調真實也罷、強調交流也罷，目的都只有一個：讓觀眾看分明。上台不管不顧一勁兒自己暈，固然不是辦法，直眉瞪眼地沖著觀眾就交代，也不行。既要心裏有戲又要心裏有觀眾，就在於你能找準了節骨眼。前邊說的那三杯酒，就是又合戲情、觀眾又想看的地方，這三杯酒抵得過自己悶頭喝一壺。力氣也省了，戲也做足了。

附言：

請看荀慧生先生對於《空城計》城樓這一場戲的戲情解說，多麼的深入。

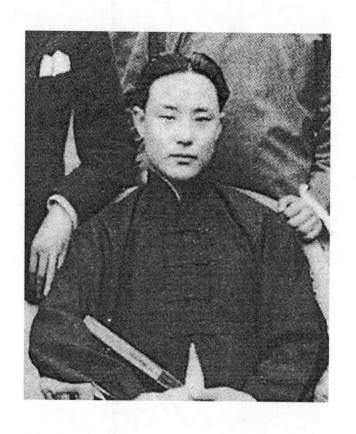

尚小雲的剛柔藝術

在當年，選四大名旦的時候，座次是梅、程、荀、尚（註一），除了梅坐首席無人異議，其他三人，則各有所第。但在今天來說，全座次似乎已定：梅、程、荀、尚，很難再有異議，身後薪傳，已顯明的呈現出了。

何以在今天以「薪傳」一辭說，尚小雲應該居四？說來很簡單，尚派傳人，可真是沒有前三人多。

若是從「藝事」一辭說，四大名旦都有一段艱辛的歷程，說到這一問題，可得從立傳上說起了。

一

尚小雲的原籍是河北（清直隸）南宮縣，說是祖父尚志銓作過清朝的縣令，父親尚元照，在北京城的什麼府衙當差，似乎不是什麼官職。不幸早卒，遺下五子一女，一個婦人帶了六個孩子，又無遺產，生活自是艱苦。所以尚長春說：「據說祖母那時只好揀廢紙，換肥子兒（皂角）為生。」（註二）

除了這，沒有別的生活來源。後來，老大獨自跑出去混生活，從此一去無蹤。」

他們的老家雖是河北南宮縣，尚長春說他爸爸也祇回去過一次。可以想知老家沒有什麼可依靠的。

尚小雲排行老二，名德泉，大哥名德海，沒有消息了。三弟名德福，四弟名德來，五弟名德祿，小時候，四弟與妹都生病死去，只餘下二、三、五這哥兒三個。家中的生活，困苦到飢一頓飽一頓的。鄰居有一位靠彈唱混生活的人，常與尚家這幾個孩子接觸，建議不如送去學戲，總有個飽肚子的地方。說不定還有出人頭地的一天。

開始時，德泉與德福送給京劇藝人李春福，作手把徒弟。不久，李蓮英之姪李際良創辦《三樂社》科班，遂轉到《三樂社》去。這弟兄二人便在光緒三十四年三月（一九〇八）立契進入科班（註三）。

（後來老五德祿（富霞）也進了這個科班（註四））。

入科後，啓藝名三錫，該科班的學生，悉以「三」字排行。初習武生，在基本功上，比其他行當，更得加倍苦練。第二年纔九歲就在舞台上演出了。扮演的是「鄭州廟」劇中的黃天霸，初次登臺，就獲得好評。不幸的是，三錫的娘病了，再登臺時劇藝居然退了。這情事的後果，便是挨板子，「戲是打出來的」，這是當時的教育方式。幸好有位姓陳的老師，看中了尚三錫的貌相秀麗，建議改學旦腳行當。且行的老師有唐竹亭、孫怡雲、戴韻芳、張芷荃，由於他的扮相，酷似陳怡雲，遂改爲「小雲」，字「綺霞」，藝名「尚小雲」，便是從這裡開始的。

那時的科班，爲了適應社會現實，還是梆子京腔「兩下鍋」的。所以尚小雲既會演唱梆子戲，也會演唱京腔。再者，崑曲雖已式微，但京腔大戲卻還保有崑曲的曲牌，以及原套的崑曲武戲。所以當時的科班，也得教習崑曲。當時尚小雲在科班，學習的是三個劇種：梆子、京腔、崑曲。（註六）《三樂社》辦了三年，合夥人薛固久（梆子老生十二紅）孫佩亭（梆子老生十三紅）退出，這科班遂改名《正樂社》，遷到崇玄門外茶食胡同，繼續下去。一位與尚小雲同年同月只少長兩天的白牡丹（荀慧

生），也進入了《正樂》科班。另外還有一位藝名「芙蓉草」的趙桐珊，也在《正樂》科班。

尚小雲的武工底子厚，能演武旦戲《取金陵》，白牡丹向名師侯俊山（老十三旦）學來的《小放

牛》與師兄龐三禿子合演，最爲叫座。芙蓉草搭配也不弱，所以當時的《正樂》科班，遂有了「正樂

三傑」的名號，這三人都是時稱「科裡紅」的佼佼童伶（尚小雲、荀慧生、趙桐珊）。

行文至此，必須附帶一說的是尚小雲的三弟德福，在坐科的初期，受到體罰不當，死在科班。

（按尚小雲生於光緒二十五年臘月初七日—西元一九〇〇年一月七日。荀慧生早生兩天。）

二

在出科時，尚小雲也不過十六歲，名腳們已紛紛相約加盟。在科時，曾與老輩孫菊仙配演「三娘

教子」，所以出科後，孫大老闆又約他合作，除了以前演過的王春娥，還有「審頭刺湯」的雪艷，「硃

砂痣」的江氏。這一檔戲在丹桂茶園演出之後，聲譽更高。他的業師孫怡雲又推薦他加入路三寶的「春

臺社」，跟著又拜在路三寶名下，學習花旦、刀馬等戲，如「貴妃醉酒」、「遊龍戲鳳」。由於尚氏

的慧心與苦辛，藝事日進。於是，時人中的盛望高、名聲響如時慧寶、王又宸、高慶奎、王長林、龔

雲甫等，也邀他合作演出《探母回令》、《母女會》、《武家坡》等戲，從此之後，名聲之旺，如日

之升。連楊小樓都看中了他。一九一九年十一月初，楊小樓、譚小培，便邀約了尚小雲、荀慧生一同

南下申江，在丹桂第一舞台，合作了七十餘場，場場客滿，被時人譽之爲：「三小一白下江南」。（白，

指荀慧生藝名白牡丹），轟動之情，當可想見。

據馬少波先生文：「北京《順天時報》曾為此展開投票選舉京劇最佳青年演員活動，選舉結果，

廿四歲的梅蘭芳選為男伶大王，與梅同歲的劉喜奎當選為坤伶大王，十九歲的尚小雲當選為童伶大王。」這年，尚小雲與名淨李壽山的小姐李淑卿結婚。楊小樓初排「楚漢爭」，虞姬一角，便是尚小雲擔任，在北京第一舞台首次演出。隨之，便加入了楊小樓的「桐馨社」。

他如朱素雲、慈瑞泉、龔雲甫等人組成的「福慶社」，王瑤卿、梅蘭芳等人組成的「玉華社」，他都參與過，與他們合作演出。尚的特長是歌喉嘹亮，武工磁實，能唱能打，青衣、花旦、刀馬，無不擅長，而且崑曲的「遊園驚夢」能演，「佳期拷紅」也能演。他幾是挑班生腳樂於邀他加入的最佳搭檔。但自從與楊老闆合演「楚漢爭」之後，便力爭上游，龔求獨挑，於是編新劇、開道路，請名士如溥緒（清逸居士）、陳墨香為他編寫劇本，如「秦良玉」、「林四娘」、「紅綃」等新劇，遂在民國十四年自組了「協慶社」，開始自作老闆，領班演出。他如梅蘭芳、荀慧生、程硯秋，也各領風騷，獨擅勝場，北京「順天時報」於民國十六年又舉行一次京劇名旦選拔，梅、程、尚、或梅、尚、荀、程、梅、荀、尚、程為四大名旦，無論名次後怎樣，總之，尚小雲已是四大名旦之一。

說來，尚小雲在民國十四年（一九二五）就自組「協慶社」挑班演出，旗下不但已有文士陳墨香、清逸居士溥緒擔當編寫新劇工作，如「秦良玉」、「林玉娘」、「謝小娥」、「婕妤當熊」、「卓文君」以及時裝戲「摩登伽女」等等。先後參予合作演出的，有余叔岩、言菊朋、王又宸、朱素雲、茹富蘭、裘桂仙、侯喜瑞、李壽山、范寶亭、小翠花等人，當可想知尚之當選四大名旦之一，並不是偶然的，應是他自出科後，多年來的努力創造更新，積漸來的藝術形象。

不幸的是，民國十九年有喪偶之痛，髮妻李淑卿（李壽山之女）病故，一年後續娶同行王蕙芳之妹蕊芳，遂又重行改組「協慶社」為「重慶社」，演員又更新了一些，如譚富英、李寶魁、周瑞安、程繼先、慈瑞泉、郭春山、張雲溪，還有他的同科弟兄芙蓉草（趙桐珊）、尚富霞（五弟德祿），都是「重慶社」的樑柱。編劇方面又增加了以寫武俠小說馳名的還珠樓主，如「白羅衫」、「前度劉郎」、「虎乳飛仙」、「北國佳人」（註七）、「九曲黃河陣」、「九陽鐘」以及自編的「白玉蓮」、「琵琶緣」，還有清逸居士編的「相思債」（雲韠娘）等，都屬於「重慶社」時代的作品。從所編劇本的名目來看，以武旦膺工的戲，在半數以上。若論武工，在四大名旦中，尚小雲應為首屆。

在當年，（民國二十年前後），應是皮黃戲的發展，步上峰巔的時期，生旦淨丑都有新的創造，論起來，要以四大名旦的本戲最多，也最為出色。他們為皮黃戲開闢了一個廣袤的藝術天地。

三

尚小雲的劇藝特色，一個「剛」字可以該括。

唱，有「鐵嗓鋼喉」之喻。作，有「大武旦」之稱。所謂「大武旦」，以「武生」行之有「大」、「小」之分來說的。換言之，像尚小雲叫座的戲碼如「取金陵」（骨子老戲）與「青城十九俠」，絕不是一般的武旦或刀馬旦的樣相，他往往把劉金定（取金陵），演得像個女中丈夫。開打時的勇猛，連對手的武生武淨。也休想出乎林表，大段慢板的聲腔，真是有如彎可成圓、放則成直的鋼筋那樣。我們就可以清清楚楚的看到尚氏的演出，簡直是一個大武生休說別的，流傳下來的一齣「漢明妃」。

的身手腰腿，不是今日的旦腳可以習之得了的（註八）。按說，「青城十九俠」的劇本，應是屬於刀馬旦的活兒。但尚氏的演出，則是大武生工架的腰腿。惜乎此戲沒有流傳下來。

關於「取金陵」這齣戲，尚長春記述他父親的演出形態。倒是可以錄在這裡：「譬如他演劉金定，從《雙鎖山》起，是花衫戲。接著是《女殺四門》（註九），是武旦戲。再接著《火燒余洪》又是一出武旦戲。這三出全是傳統折子戲，主要人物都是劉金定，一般應由兩個不同行當的演員來演。但父親卻是一人擔任。這是別的演員極少能做得到的。因此，這齣戲，我父親每演必滿。」近年來，這齣「取金陵」，還不時能看到有人在演出，可是，要想見到當年尚老闆的那份演出的臺上佳境，已無從得之矣。

還好，尚氏的臺上影相，留下了「漢明妃」與「失子驚瘋」（「乾坤福壽鏡」中的一折），前者由其長子尚長春飾馬童，蕭盛萱（蕭長華之子）飾王龍，這一齣戲的影相，出塞的歌與舞，與顧正秋帶來的同一人所傳的「漢明妃」，大異其趣（見註八），顧氏演出的歌唱，是吹腔變奏，尚氏演出的歌唱，是崑曲的正式曲牌。在舞姿上的那種大武旦的身手。幾不是今日的坤腳任誰，可以學得了的。至於「乾坤福壽鏡」的「失子驚瘋」一折，已是尚氏晚年演出。由其次子尚長麟飾婢女壽春，么兒尚長榮飾山大王金眼豹。從這一折的尚派藝術展示了一位正工青衣的技藝，唱念、作表，特別是行腔吐字的情韻，台步水袖的精到，確有其尚門獨到的風標。連同「漢明妃」都算上，作手式身段時，不時裸露到手肘，似有失淑女的淑姿。

馬少波先生說到的「御碑亭」，說來誠可謂之一絕。說：「他在飾演『御碑亭』一劇，孟月華在雨中疾行產生滑跌，完成了「尚氏三滑步」，表現她既急於探父病，又不放心小姑一人留

家，不顧風雨交加。急忙上路。在那句『一出門正遇上天降大雨』的拖腔中，設計了一個『三滑步』身段，先是『前栽式』，表現泥濘途中站立不穩，緊接著『後閃式』，腳步下滑，幾乎坐地。再一個『遠滑式』，表現前傾後閃之後，終於失去平衡，只見兩腿前伸從舞台的一角滑向另外一角。三個滑步緊緊相連，既有真實感，又具藝術美，煞是好看！」這一身段之精巧細緻又非常合乎生活上的實情，不用說，在臺下觀賞到此處，會合掌擊節稱賞。就光是讀了這篇文字的記述，也能在想像中體會到這一表演的藝術之美。

「五四」以後的十年歲月裡，歐風東漸，吹動起的西潮流漾，皮黃班子也競相排演起時裝新戲來。四大名旦都編排過這種新戲，其中要以尚小雲的「摩登伽女」，最為時髦而洋味足。尚子長春的文中，記述了這一齣戲的演出情況。說：「在二十年代，父親還演過一些時裝戲，像『摩登伽女』。在這齣戲裡，他演的摩登伽女，燙髮，穿印度風格的服裝，腳下是絲襪和高跟鞋，最後跳英格蘭舞。那時楊寶忠正幫著父親，每次『定軍山』演完後，他就馬上卸裝，換上西裝革履，拿起小提琴，上場和彈鋼琴的一起為父親的英格蘭舞伴奏。當時彈鋼琴的是吳小如先生（註十）的妹妹。父親這齣戲，評價不一。

不過，只要演出這戲，尚小雲的票價就要一塊錢。……」

計算起來，尚小雲的戲劇創作，不下三十餘本，也與其他藝人一樣，分作兩路，一路是整理老戲，一路是創造新戲。

四

當長子尚長春七歲的時候，送到富連成科班去。

這時，尚小雲正在富連成幫忙，在學的是元字科，尚長春是走讀，但練工、學戲、吃飯，都跟其他在學學生一樣。因為班上教一齣「硃砂痣」，派尚長春學的不是主角那位員外，是那位病人吳惠泉。先是尚富霞知道了，認為他們尚家，在富連成痿靡不振的日子，弟兄倆都來幫忙，送來學戲的孩子，居然教他學邊配，未免太沒有情義。這樣向哥哥一說，第二天就不叫尚長春再去富連成上學，另行拜師。同時，也因此興起了何不自己辦個科班？尚長春寫著：「出來以後（離開富連成），請了兩位老師在家裡教戲，再找十幾個和我年齡相當的孩子，陪我打把子唱戲。一共十八個人，我們稱之為『十八子』。這以後，陸陸續續又有人找上門來，要求加入。家裡一琢磨，再加十八個，來個『三十六友』吧。剛招完又來了。而且越來越多，幾乎每天都有人要求加入。這怎麼辦呢？家裡說我是屬龍的，要不就挑屬龍的，湊一百條龍吧！可還是不行，找上門來的人，還是不斷。索性敞開兒收吧！乾脆辦一個科班，日後也好培養出一批人才……」但揆情度理，尚小雲創辦《榮春社》科班，起因於尚長春在富連成學戲，沒有受到特別照顧，因而自動退學，激起他自辦科班的意念，這傳說在劇藝界風傳很久。

當尚氏決定要辦個科班的時期，正是抗日戰爭前夕，不但程硯秋等人創辦的《中華戲曲學校》，因經費困難停辦，就是《富連成》也在苦撐。尚氏在此時期起來，宣布要創辦科班，親朋好友規勸不聽，終於在民國二十六年初（馬少波先生文說《榮春社》成立於一九三六年二月十五日，見毛家華編《京劇二百年史話》一書，行政院文化建設委員會印行），命名《榮春社》自任名譽社長特聘趙硯奎任社

長。入科學生者以「榮、春」二字，排名分，第三科以「長、喜」二字排名分。雖然，尚小雲在《榮春社》開辦了十年有餘，只辦了兩科，幾乎貼光了自己多年來的房地產，還是未能繼續維持下去。於一九四九年停辦。

尚氏創辦《榮春社》科班之始，就立意要革除舊式科班收徒的那種類似「賣身」的契約制。且改正了只教學藝不教習文的舊習。而且，在科的生徒，必須在衣食上，維持飽暖的程度。他說：「我兒時科班生活的昨天，決不能成為這批孩子的科班生活的今天。」又說：「這地方是貼本培養京劇人才的學校，不是賺錢圖利的商場。不能在學生伙食費上揩油。」聽來，能不為尚氏的這種正大而耿直的心胸動容！

馬少波先生的文中說，尚氏創辦科班，原意只想在家中收生徒十多人。適巧《中華戲曲學校》停辦，散下來的學生，紛紛要求到《榮春社》繼續求學，尚氏應允了下來。南方浙江金華縣的《文林社》科班，也停辦了。一百多個學生也由《榮春社》承諾接來，合而為一。這麼以來，入科的生徒竟達三百二十人。比當時的《富連成》科班，還要大呢。

五

《榮春社》停辦之後，在民國卅八年十一月間，成立了《尚小雲劇團》，演出了自編自演的新戲「北國佳人」（改名「墨黛」）。還有「夜歸」、「太原雙雄」等現代題材的劇情。後來，又整編了「十二金錢鏢」、「鍾馗嫁妹」、「平陽公主」、「血濺梨花閣」、「峨嵋酒家」等本戲，不但在各

大都市巡迴演出，且南達兩廣、雲貴，東至齊魯。於一九五九年春，移家西安，任陝西省戲曲學校藝術指導。與晉陝秦腔接觸後，又重編了「珍珠烈火旗」為「雙陽公主」，論者說，此劇可與梅蘭芳的「穆桂英掛帥」列為京劇中的「雙璧」。

一九六四年元月，陝西省京劇院成立，尚氏遂膺任了首任院長。在西安領導劇運，培植後進。正在轟轟烈烈地奮發有為，文化大革命發生了。

據尚長春寫著說：「抗日戰爭以前，父親被同行們推為北平梨園公會會長，日寇侵佔北平後，梨園公會畫入日本人主持的新民會管轄。解放以後，領導機關於父親的這一問題已審查清楚，並作出結論。但是文化大革命以後，有些人又把這一問題翻了出來。……於是使父親受到了沈重的打擊。當時凡是批鬥省委領導時，父親便被叫去陪鬥。有一次，被四個人揪住四肢，像扯一件東西一樣地扔上大卡車遊街示眾。回來又被人一腳從車上踢下來。他一人每天要用小車清除八棟樓的垃圾。…」又說：「十年動亂中，父親的日子過得很艱難。他的住所被查封，他和家人被掃地出門，住在一間小屋裡，生活用品只拿三只碗、三雙筷子。父親老兩口和我一個姨三口人，每月只能領到三十六元生活費……」這時的幾個孩子，都不在身邊，大兒尚長春在佳木斯，二兒子尚長麟故世了。從此，年已七十多的老女兒嫁了。直到一九七四年纔得到「結論」，仍按「敵我矛盾」的罪名處理。小兒子尚長榮也在外地。到一九七六年三月病發，不時痙攣、休克，昏睡了二十多天，終在這年四月十九日晨五時辭世。享年七十六歲（註十一）。

在四大名旦中，尚氏還算是高壽的呢。

六

尚小雲的性情剛烈，為人耿直，任俠仗義。所以他賠入了半生積蓄，來創辦《榮春社》科班，此一舉措，被稱之為「毀家辦學」。這四個字，誠哉當之無愧！

他的《榮春社》雖祇辦了兩科，頭一科學生的名字，是以「榮」、「春」兩字為排行，「榮」在中一字，「春」字在末一字。第二科以「長」、「喜」二字為排行，這兩個字都放在名字中間。如頭科的楊榮環、景榮慶；尚長春、王永春等等。二科的尚長麟、李喜鴻等等。像楊榮環已是四小名旦之一，景榮慶也是淨行的佼佼者。可惜尚長麟過世得早，原可承繼父親的衣鉢，竟憾然早逝。長子尚長春習武生，幼子尚長榮是淨行，雖已頭角崢嶸，名滿天下，終究不是克紹他父親的旦行。學生輩也祇有李翔、孫明珠兩人，在薪傳尚派藝術。然而，誠不如梅、程、荀三家的傳薪者夥。

說起來，尚小雲的《榮春社》科班，前後雖祇辦了兩科，為時不過十年。可是，尚氏為了輔佐學生的藝術，有機會獲得精進，時時以二路配腳出場，以便在台上帶領學生演出。最使觀眾不能忘懷的戲中腳色，一是「得意緣」中的二娘，一是「四郎探母」中的蕭太后。想當年，每當《榮春社》科班貼出了「得意緣」，為了去看尚小雲扮演二娘的觀眾，比去看主腳狄雲鸞、盧昆杰的人多。對於尚氏扮演的郎霞玉放了女兒之後的下場，則最為人樂道。二十年前，陪俞大維先生觀徐露的「得意緣」，老人家曾向我說起尚小雲的二娘下場。老先生說：「得意緣中的這個二娘，除了尚小雲難作第二人想。」

這看法，誠是行家之論。

「四郎探母」的蕭太后，早年以通天教主王瑤卿為個人翹楚，後來，便眾口碑於尚氏綺霞，這齣

戲的形象雖未傳錄下來，音聲卻流傳四方。今之演「四郎探母」蕭太后者，「盜令」、「回令」兩折的蕭太后，聽來大多模擬尚派，縱能揚其剛憾然未能韞其柔，委婉俏麗更是去之千里。

還有一齣「乾坤福壽鏡」，女主腳是夫人胡氏，但在《榮春社》科班時代，尚氏亦往往搭配學生，扮演戲中的丫頭壽春，卻也像「得意緣」似的，壽春往往在觀眾眼裡，反而看成了主角。俗云：「戲在人演」，誠然！

總之，尚小雲在四大名旦中的地位，是誰也不能移的。

註一：選四大名旦時在民國十六年（一九二七），當時列程硯秋第二，有人不服，認為尚小雲應居二或荀慧生。然今已公論的梅程荀尚。但尚的鐵嗓鋼嗓，以及他那武生架勢的昭君出塞，後起的坤腳。誠有望塵興歎之感。

註二：被稱為「皂角」的一種，可以砸碎當肥皂用。它是皂角樹的種子。

註三：當年凡是送到科班學藝的孩子，做父母的都得訂立契約，其中有一條，在科班中的死傷，做父母的沒有控告權。等於「賣身契」。

註四：老五德祿，就是後來畢業於《富連成》科班的尚富霞，唱小生。尚長春說他五叔先入《三樂社》再轉《斌慶社》再到《富連成》。初學旦後改小生。

註五：尚長春說他父親還學過花臉，扮演過「空城計」中的司馬懿。後來，科中有老師建議，說這樣的好模樣，學花臉多可惜，遂改學旦腳。

註六：那時科班，還是梆子、京腔一起教，在舞臺上演出，也是梆子、京腔兩種混合演唱，一般

人便名之為「梆子、皮黃兩下鍋。」如同下麵條的鍋也下餃子一同煮。由於崑曲已被京腔吸收，事實上，那時的戲劇演出，還有崑曲在內。

註七：「北國佳人」一劇，後來又重新整理，改名「墨黛」，演出後更獲佳評。

註八：尚氏傳薪下來的「漢明妃」，「出塞」那一折，有兩種不同的演法。一種唱吹腔變奏，一種則唱正工崑曲曲牌。尚氏本人的演出，唱的就是曲牌，不是變奏的吹腔。

註九：在武戲中還有一齣男殺四門，是武生常演的。

註十：吳小如是當今馳名的戲劇家，編寫、評論均屬上乘。北京戲劇學院的老教授，仍健在。

註十一：馬少波先生文，記述的辭世之日是：「一九七六年四月十七日三時。」

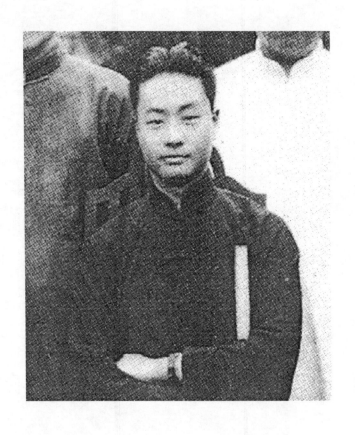

程硯秋藝事之艱苦卓絕

那麼，在四大名旦中，論年齡程硯秋最小，享年也最少。

程硯秋生於光緒三十年（一九〇四）農曆十一月十四日（西曆十二月二十日），生於北京小鳳翔胡同。名叫承麟，行四，上有三個哥哥。

他與尚小雲二人是旗人，程氏的先祖是高官，一說是道光朝權臣穆彰阿的曾孫，另一說是道光初年相國英樹琴之後（註一）。直到程氏故世，此一是非，尚無定論。在此，也就不必論定此一問題了。

一

在中國傳統劇藝這一行業，由於劇藝在舞臺上表演，無論文、武戲文，都需要腰腿工夫作基礎，所以在傳統劇藝的訓練方面，向極嚴格。過去的科班或私人手把徒弟教學，都是「打」字當先。故有「打戲」這個名詞存在。被送去學戲的孩子，十九都是因為家庭貧苦，作父母的已無力養育膝下的兒女，遇有可以送去學戲的機會，總會想到送孩子步上學戲這條路。

程硯秋自己寫的一篇「學藝經過」，說：「我三歲的時候，父親過世了。家裡的生活是每況愈下，

全靠母親辛勤的操勞維持我們全家的生活。我六歲那年，經人介紹投入榮蝶仙先生門下學藝，寫了七年的字據。字據上註明七年，滿師後，還要幫師父一年（註二），這就是八年。開始這一年，還不能計算在內，實際上是九年的合同。在這幾年裡，學生的一切衣食住由先生負責，唱戲收入的包銀（戲分），則歸先生使用。這是當時戲班裡收徒的制度。」又說：「在我投師之前，我母親會不斷的和我商量，問我願意不願意？受不受得了戲班裡的苦？還說我們又不是梨園世家，人家能收咱們就不錯。況且家裡的生活那樣的困難，出去一個人就減輕母親一個負擔。於是我毅然地答應了。」

送去的那天，他母親還再三的囑咐：「說話要謹慎，不要占人家的便宜。尤其是錢財上，更不許占便宜。」

榮蝶仙是王瑤卿的徒弟，未能在舞台上出人頭地，遂從而授徒為生。在當時，這類私家收徒的事，是極普遍的。通常，學了一年就上台演戲了。程硯秋自己說，他練了一年的基本功，方始決定要他在旦行上發展。

起先，跟陳桐雲先生學花旦，開始時從「涸蹻」（踩寸子）練起（註三）。每天早上練站功（即涸蹻），由五分鐘站到十分鐘、二十分鐘、三十分鐘，若是從站的凳子或水缸緣什麼的上面掉下來，就要挨打。漸漸地，從早晨起來幫上蹻，一天都不准解下來。得整天踩著蹻，在先生家跑前跑後做雜事，掃地、打水、買東西，都踩著蹻在幹活兒。說：「榮先生的脾氣很壞，幹活稍微慢一些，就會挨他的打。」

學了三齣花旦戲，「打櫻桃」、「打槓子」、「鐵弓緣」，同時，榮先生還教了一齣頭本「虹霓關」。前三齣是文戲，後一齣是刀馬旦戲，要打把子的。刀槍把子的戲講究的是工架，也就是姿式美。

練起來，手膀子不能塌下來，要時刻端著，還要端得姿勢自然、美觀。說：「我練這些功，可沒少挨榮先生的打。」後來，又跟陳嘯雲先生學一齣青衣戲「彩樓配」，都認為我的嗓子好，學花旦太可惜了，遂改學青衣戲，於是，「宇宙鋒」、「別宮祭江」、「狀元祭塔」等戲，都教授給我。

程氏在回憶他學「宇宙鋒」這齣戲，因為調嗓子時張不開嘴，挨了板子，幾乎殘廢。他說：「有一天，我剛練完早晨的功課，榮先生請趙硯奎拉胡琴跟我調調『宇宙鋒』的唱腔。他是按老方法拉，我沒有聽見過，怎麼也張不開嘴。因為這件事，榮先生狠狠打了我一頓板子。因為剛練完撕腿（註四），血還沒有換過來，忽然挨打，血全聚在腿腕子上了。腿痛了好些日子，直到今天，我的腿上還留著創傷呢！」

到了十三、四歲，程硯秋已正式參加營業戲的演出。（先是與余叔岩先生等人，以走票方式在北京浙慈會館演出）十五歲的時候，已頭角崢嶸，由於他的嗓子好，被當時的名腳老生劉鴻升看上，請去搭配。劉鴻升的嗓子高，一般青衣都夠不上。程去加入劉的「鴻奎社」演出，搭配「轅門斬子」的穆桂英，後來，名頭更大的生角孫菊仙也看上了他，約去配演「硃砂痣」、「桑園寄子」等戲。

程硯秋的藝名，響亮起來了。捧程的戲迷也有了文士，上海方面也來以重金禮聘。正在斯時，他倒嗆了（註四。）

二

倒嗓後的劇藝人士，第一件事應是馬上停止演唱，好好休息調養一陣子，不到半年就會好的。可

巧在程硯秋倒嗓發生時，上海方面的許少卿來約到滬演出，一期（註五）六百銀元的代價，榮蝶仙遂一口應允下來。當時，在加入調教程氏的王瑤卿老師告訴榮蝶仙，這事使不得。由捧梅團走出去捧程的名士羅癭公（惇曧）更是反對。可是，這筆包銀，榮蝶仙已經收了定金，不肯解約，損失了這一筆龐大的收入。但無論怎樣勸說榮氏，堅不改口。在榮氏這方面的想法，程硯秋這徒弟，從師已滿八年，若是放棄此一重金演期，讓這徒休養了一年半載，契約上的年數也就滿了。以後就沒有這大一筆包銀是屬於他的了。

幾經磋商不成，羅癭公去籌措了七百銀元，算是賠償榮氏授徒這多年的損失，這纔提前出師，把程艷秋從榮蝶仙處接了出來。

從此以後，程硯秋不受榮蝶仙的約束了。

程硯秋離開榮家之後，便停止演出，休養嗓子。羅先生不但在文學上，介紹了不少名人指點他，還安排了劇藝界的名人調教她。他說：「我這一段的學習是這樣安排的：上午由閻嵐秋先生教武把子，練基本功。下午由喬蕙蘭先生教我學崑曲身段，並由江南名琴師謝昆泉、張雲卿教曲子。夜間還要到王瑤卿先生家去學戲。同時每星期一三五羅先生還要陪我去看電影，學習其他藝術的表演手段。」又說：「我十七歲那年，羅先生介紹我拜梅蘭芳先生為師，從此便常到他家去學習。」當歐陽予倩先生在南通成立戲曲學校，就由程硯秋代表梅先生去致賀，還演出了梅先生教授給他的「宇宙鋒」。他在回憶文中說：「這也是我倒嗓後第一次登臺演出。」又休養了一年，嗓音稍有恢復，便又開始了舞台生活。他說：「這時候唱青衣的人才很缺乏，我當時搭那個班，頗有舉足輕重之勢，許多的班社都約我合作。我因為在

浙慈會館與余叔岩先生同過臺，于是我就選擇加入余先生的班社。在這一段比較長的合作時期，我與余先生合作過許多齣戲，像「御碑亭」、「打漁殺家」、「審頭刺湯」等，對我的藝術成長，都起有很大作用。到了十九歲那年，高慶奎和朱素雲組班，約我參加，遂有時與高先生合作，有時派我唱大軸子。這時我在藝術上略有成就，心情非常興奮。但我始終沒有間斷過練功、調嗓子與學戲。」羅癭公先生還介紹武術教師，教他學習太極拳，以及刀劍、棍棒等武術呢！

三

這一時期的京劇腳兒，風頭最健的便是旦腳，當時的報界有了四大名旦的選舉構想，正因為當時的梅蘭芳、荀慧生、尚小雲等人，業已享譽氍毹。程硯秋雖然年幼，頭角已是崢嶸的巒嶺。創新的本戲，自也不甘落後，何況，身邊還有位大名士羅癭公。

所以，若是論起程氏的私房本戲，關目列出，亦堪稱獨樹風標之大纛為帥。如：「龍馬姻緣」、「鬥情記」、「聶隱娘」、「花筵賺」、「鴛鴦塚」、「孔雀屏」、「花舫緣」、「風流棒」、「玉獅墜」、「沈雲英」、「亡蜀鑑」、「春閨夢」、「孔雀屏」、「紅拂傳」、「碧玉簪」、「青霜劍」、「賺文娟」、還有「文姬歸漢」、「梅妃」、「鎖麟囊」、「荒山淚」、「英台抗婚」，都是程氏的新劇。其中揚名至今仍薪傳未衰的本子，還有不少。其他還有老劇本，由程氏改編演出成功，已成程氏獨豎之大纛者，如「賀后罵殿」、「寶娥冤」（六月雪）、「珠痕記」，都是程氏的成功佳作。至於今尚不時演出於舞台之「孔雀東南飛」一劇，雖是程氏的本子，但程硯秋並未主演過這戲，首排的主演者是他中

華劇校的學生（可能是侯玉蘭），此劇乃金仲蓀編寫，一來劇本有缺點，此時程與金之情誼上有齟齬，遂捨棄了這個本子。今見的演出本，如吳素秋、張君秋、顧正秋等人，本子上的情節，即有所不同。

說來，又是閒話了。

說起來，程氏的本子，大多是羅癭公編，無甯說在羅先生在世時，程的劇本是羅癭公先生主其事，誠是事實，動筆編寫，未必是出自羅之一人手筆。那時期的編劇者，還是集體創作，與今天的編劇往往出自一人手筆不同。不過，像羅癭公這樣去扶植程硯秋的戲迷，在當時的名士行中，尚難再舉第二人。

關於羅癭公其人，籍雖廣東順德，由於其父羅家劭是清光緒科翰林院編修，他於一八八○年生於北京。曾就讀廣雅學院，乃梁啓超弟子。光緒廿九年（一九○三）曾中副貢，後則屢試不第。廢科舉後，捐資補了個主事之職，官至郵傳部郎中。民國成立後，歷任府院秘書、參議、顧問、禮制館編纂等職。袁稱帝，羅不受祿，從此益發縱情詩酒，留連戲館，賞戲自娛，爲程硯秋主編劇本多種。程氏不但以師事之，且視爲再生之父。羅氏於民國十三年（一九二四）病卒後，程硯秋執拂爲之營葬於北平香山，特請詩人陳三立（散原老人）書碑曰：「詩人羅癭公之墓」（註六）。程硯秋的輓聯文句是：「當年孤子飄零，疇實生成，豈惟末藝微名，胥公所賜；從此長成失恃，自傷孺弱，每念籌製新曲，無淚可揮。」誠是真情淚入筆尖的佳句。

再者，程氏成名後，又把榮師蝶仙接來，且時時在演出時，安排榮氏可以膺任的腳色，以至終生。

想來，程硯秋算得有情有義之人。

日軍侵華，占領平津，劇人們爲了生活，不得不繼續粉墨登場，其中梅蘭芳留鬚表示謝絕舞臺。

民國三十一年間程硯秋由上海返回北平，在車站被日軍羞辱，到家便出售戲服，表白放棄這一行。而且搬到鄉下，在青龍橋耕之讀之。田漢曾為這兩人的此一事蹟，寫了一首詩，其中有句：「留鬚謝客稱梅大，洗黛歸農美禦霜。」梅程二人的抗日之民族情操，何止是以「美談」二字云乎哉！

（按「禦霜」是當年程氏名「艷秋」時之號（又稱「玉霜」）。別署「禦霜簃主人」。後來有一文士對「玉霜」二字，頗有意見。說是陸放翁詩有「玉兔擣霜供換骨」句，認為程氏「艷秋」的字號名為「禦霜」或「玉霜」又別署「禦霜簃主人」，質之放翁詩句「玉兔擣霜」，可就不雅了。程氏遂從此改名「硯秋」，亦同時廢稱「禦霜」之號與「禦霜簃主人」等別署。時民國二十年、二十一年間事。然程氏「禦霜」之號，至今猶有人稱之。實則艷秋之花，禦霜者也。秋花盛者，推之東籬之菊，艷秋字禦霜，何云乎不雅？想必程氏惡乎玉兔一詞有牽連也。）

四

如從皮黃戲之舞臺藝術論之，程四之功（註七），非梅大可比。蓋梅以天賦悅人，程以苦工奪人。梅之貌相秀雅華貴，嗓音清麗醇厚，演富貴人家婦女，無所匹敵者。而程之眉眼深情內斂，嗓音如泣舟�矮婦，演貧女難婦，無出其右者。後之論程腔者，早成一大宗支。事實上，程硯秋對於唱念、作表二事上，極為著力。在唱上，他知道去講究「五音」、「四呼」，還有切韻上的學理。所以他在「尖」、「團」字上的著力，比一般人認真，正因為他學到了文字聲韻學上的切韻原理，以及「五音」、「四呼」的吞吐收放等訣竅，故能寫（說）出有關「談戲曲演唱」（註八）這樣的文章。

他這篇「談戲曲演唱」，像一篇向劇校的學生說戲那樣的語言說出來的，不像是寫出來的。說的全是有關「唱」、「念」兩大學問。歸結起來，無非是指點學者在唱、念時，要注意的就是「字音」問題。說到「字音」，從事歌唱的人，必須把字音的四聲（平上去入），以及皮黃戲特別要求的尖、團字弄準確。還有上口字與不上口的字，以及方言音等等，也要講究清楚。更得知道劇詞的每一個字的出聲著力之處，在所謂「喉、舌、齒、牙、唇」五音上，與「張口」、「合口」、「撮口」、「齊齒」等四呼的學理認知上。更得在歌唱時的字音吞吐收放上去鍛鍊。說：「出字收聲等等方法，都是爲著觀眾聽清楚而有的。必須字字唱真、收淸、送足。把上一字結束了，才出第二字。」而且說：「唱必須有感情。要成一個藝術家，就要把詞句的意思、感情唱出來，是悲、歡、怒、恨都要表達給觀眾，不是藝術家。要成一個藝術家，就要把詞句的意思、感情唱出來，是悲、歡、怒、恨都要表達給觀眾，還要讓他們感到美。……」基此論之，應說程式的這些戲說，都是基於李笠翁的「曲有曲情」（註九）說來的。自可想知，羅癭公在這方面，對程硯秋灌輸了不少前人的曲論。

劇評家沈蕙蒼先生論及程腔時，有此一段說詞：「唱程腔有個基本公式，就是吐字、行腔、歸韻，要做到吐字真、行腔穩、歸韻準，才合乎程韻唱法的規範。」又說：「他的念白，除了字正以外，還講究口風，吐字有力。有些學程的爲了找程味兒把字嚼掉，在台下祇聽得一片嗚咽之聲，變成不知所云了。」

關於程派的唱念問題，在《程硯秋文集》中，他不但寫有「戲曲表演藝術的基礎—四功五法」還寫有「談寶娥」（即「金鎖記」六月雪）以及「創腔經驗隨談」等文，在「創腔」這篇長文中，引述了不少前人的唱法，涉及的字音吞吐與歸韻等問題，且用簡譜示之。足徵程氏在劇藝上的奮進與孜孜

不懈的精神。這裡不附錄了。

那麼，說到程硯秋在臺上的作表，屬於老戲迷公認的特色，就是水袖。換言之，此乃其他旦腳所沒有的絕活。

程氏在他所寫「略談旦腳水袖的運用」一文中，說，「關於水袖的運用，我根據個人的經驗，把它們歸納為十個字，即勾、挑、撐、沖、撥、揚、撣、甩、打、抖。這十個字裡面，用勁的地方各不相同，運用的時候，把它們聯繫、穿插起來，就可以千變萬化，組織成各種不同的舞蹈姿勢。」又說：

「這十個字並不是一個個孤立的，不能想起來那兒要個水袖，就突然地來一下；也不是這兒一下，那兒一下，把它們分割開來。每個水袖動作之間的聯繫要自然，要順。例如『叫頭』時用『揚』，但用『揚』，就必須『撥』或『撣』，否則，就不順。」此說的「不順」，即為不順暢不自然。水袖甩起來不順（不自然），甩出的水袖舞姿，就不好看了。

雖然，程氏在文中把這使用水袖的十個字，是怎樣的動態，一字字加以解說過了，外行人還是很難體會那個動作，應是怎麼個「揚」？怎麼個「撥」？怎麼個「甩」？這裡，我再引用一位劇評家對於程派水袖的運用竅門，倒是闡述得清楚明白，外行人讀來，頗能理解。

「程硯秋的水袖是有名的。他參攷武術中三節六合的動作，把抖袖的勁頭兒放在肩、肘、腕上。程派的抖袖不用胳膊甩，也不用膀子掄，而是先從肩上使勁，再把勁運到肘，然後及於腕，這時袖子才抖起。祇有這樣抖袖才能美雅，達到古人所謂的長袖善舞的意境。程硯秋的水袖尺寸是衣袖長約過手四寸，水袖本身有一尺三。這樣長短，在他運用起來很得勁，但別人用起來，就嫌長一點了。」

「程硯秋關於水袖的運用，曾經根據他個人的經驗，歸納成為十個字，（即上述文的那十個字）這十個字裡面，用勁的地方各不相同，運用的時候，還得把它們聯繫起來，就可以組織成各種不同的舞蹈姿勢。例如他在一九五六年拍攝的舞台紀錄片《荒山淚》一共用了二百多個水袖動作，但不是孤立的這兒一個，那兒一個，而是串貫起來運用的。程硯秋在水袖上有這麼深的研究，但是他從不單純賣弄。他曾說：

『我練三百遍水袖，也不一定在台上用一次。』好比他演《武家坡》，只有四次舞水袖，第一次是在薛平貴念：『……還不失落大嫂你的書信呢！』用手拍王寶釧的左肩，王用右手的水袖揚起打下去，念：『你要站遠些！』第二次是問：『他那裡有錢賠馬呀？』兩手攤開，表示怎麼辦？薛抓他的左手，王擺脫了。抽回左手，同時用右手水袖打過去，接著揚起水袖，回轉身去。第三次是在王寶釧脫身下場時，迅速地邁出橫步，右手舞起水袖在空中畫一圈，就地抓土，再揚起水袖撒土，迷了薛平貴的眼睛，轉身下場。第四次是在進窰時，將水袖舞起，一前一後、蹲身轉進，緊接著是關窰門等動作。一共祇有四次。他曾說：『需要用水袖的，就要用的漂亮。多用了就顯得寒蠢。但是在舞台上，卻只能來這麼幾下，因為戲裡需要用這幾下。

啦！』」

這一段有關程硯秋在舞台上，運用水袖的藝術，沈惠蒼（沈葦窗）先生已例說得很清楚了。我們外行人讀之，也能體會。《武家坡》這齣戲，家喻戶曉，看過這齣戲的人也多，自能從這例說中，體會到水袖的舞姿，都是隨著劇情的引發，在藝術的情致中表演出來的，不是演員要花梢來討好觀眾的

行為。

　　程氏的舞台藝術，還有一齣《荒山淚》留下了影像，市上可購得。這齣戲何以能運用水袖兩百多次？這兩百多次的計數是怎樣計算的？留心一看，就知道程硯秋的水袖藝術，是怎樣運用於劇情中的了。

五

　　程硯秋中年以後，體質日漸肥胖，加以身材也高大，在扮相上失去了清秀明麗的丰采。他為了在舞臺上的演出，能夠遮掩去他那肥胖的身軀，在臺上的站立形象，總是用支前腿存後腿，斜著身子站立，不但遮掩了胖，也遮掩了他的身高。與老生小生同臺，他則站得稍後的偏立地位，免得突出自己的胖大形象。

　　由於他身材高，老早就在腿上下工夫，存著雙膝走臺步，不要說慢走的臺步，就是急趨行走的圓場，他存著的雙腿，也能跑得快而且穩。在服裝方面，也注意及此，避免鑲滾的邊兒，大團的花兒。演《玉堂春》必須穿上罪衣罪裙外加衣包的短衣無水袖的衣裝，他則把罪衣罪襖褲改為淡藍帔，玄色披肩、白裙子，免得露出一雙大手。沈蕙蒼先生說：「設想周到，用心良苦。」但這些，都是老戲迷們贊賞的程氏藝術造詣長才。

　　當四大名旦齊名於世，在演出的劇本上，較勁最力。譬如梅蘭芳與楊小樓合作的《霸王別姬》，

盛名滿天下。程則以《紅拂傳》（又名「風塵三俠」）推出，劇情也是英雄美人，其中也有舞劍一場。

程的門生王吟秋說到這齣戲的舞劍，寫得極為動人。文云：「《紅拂傳》是一齣唱做並重，文武兼容的劇目。程師武工紮實，又曾向武術名家高紫雲先生學過武術，所以程派的舞劍，和梅派、尚派的舞劍不同。程師的舞劍獨闢蹊徑，他把太極劍和武術中的劍術套路的一些動作，與京劇旦角的劍舞，熔冶於一鑪，別具一格，與眾不同。比如，（南梆子）唱腔第二句：『好一似雙飛燕戲舞階前』時，採用了『鳳凰展翅』，舒展自如。第四句『又不是白猿女道法相傳』，吸收了『白蛇吐信』、『進步刺』等動作，輕盈明快，飄忽若神。唱第六句：『也不是漢宮中人柳三眠』時，程師安排了一個大幅度的『大蟒翻身』、『蜻蜓點水』、『枯樹盤根』等動作。程師的手、眼、身、法、步，緊密地配合唱腔，烘托出紅拂女此時此刻的欣喜之情。」又云：「圓場以後的起勢，是採用傳統太極劍的起勢動作『三環套月』（分三個小節）演化而成的，矯健輕捷，挺拔俊美。伴隨著（夜深沈）樂曲，在整套劍舞中，程師嫻熟地運用了『環中抱月』、『順風擺柳』等動作，翩若驚鴻，婉若游龍。這一雙劍舞的收尾是『雙背劍』。……」

從這段描寫看，當可蠡知程氏的《紅拂傳》是針對著他老師梅蘭芳的《霸王別姬》來的，連舞劍的音樂，使用的都是（夜深沈）同一曲牌。惜乎這齣《紅拂傳》未能薪傳下來，民國三十八年之後，程氏未再演出此劇，也就從此掛起。

在梅蘭芳到歐美演出，載譽歸來，程硯秋也自籌川資，單槍匹馬西行，到了蘇俄、法、英、德、意、瑞等國，考察戲曲音樂，一年有餘方始歸來。在行程之間，還曾在日內瓦教過一個月的太極拳。

六

想不到歸國之後，他的「鳴和社」成員，竟有大部分人投向新艷秋去了。

關於程氏的「鳴和社倒戈」事件，起因於程硯秋之不收女徒弟這一觀念有關。

在程氏走紅的時期，一位先學梆子後改皮黃的王姓小妞兒藝名玉蘭芳，暗中學程，已有成就，換言之，由於年青貌美，深得台下觀眾捧場。因爲玉蘭芳不但唱學程，扮相也有幾分像程硯秋。遂有心去拜在程氏門下。程硯秋不收，理由是不收女徒。因爲玉蘭芳不但唱學程，扮相也有幾分像程硯秋。那時，程氏的藝名還叫艷秋，捧角們便慫恿玉蘭芳改名新艷秋。後來，雖然拜師在梅蘭芳名下，然而新艷秋還是熱衷於程腔。不但在台下去「掠葉子」（偷戲），而且還暗中花錢去把程氏的私房本子買來。她有個姐姐唱梆子，有個哥哥王子祥拉胡琴，兄妹倆便時常相偕去看程氏的演出，凝精會神的去研究。居然把程派的幾齣叫座戲，如「罵殿」、「碧玉簪」、「金鎖記」、「青霜劍」、「紅拂傳」等戲，全偷了去。而且，劇界武生泰斗楊小樓也約新艷秋合作演出。她成了京劇舞台上繼坤伶雪艷琴之後，崛起的第二位坤伶紅腳兒。不但文化界有人捧場，劇界的大老如楊小樓、金少山、梅蘭芳，也都以另眼視之。

所以，當程硯秋出國這一期間，「鳴和社」的樑柱，便倒向在新艷秋旗下。

想拜程的琴師穆鐵芬，也沒有成功。

程硯秋返國之後，不得不另起爐灶，「秋聲社」便是從這時豎起牌子的。時爲一九三三年夏初間事。

新艷秋的氣勢，幾乎到了可與程硯秋分庭抗禮的地步。

在當時，不知內情的，無不以為新艷秋是程氏的入門弟子，實際上，新艷秋與程硯秋見面，已是民國四十三年間，這時，新艷秋婚後退出舞台，又重披歌衫。據新艷秋的自述說：「一九五四年，我和杜麗雲從外地回南京，路過上海，程先生正在上海演出，我們去看了戲。散戲後杜麗雲陪我去後臺看望程先生。走進後臺，我的心有些跳。二十多年前，我和程先生有過隔閡，從沒說過話。今天會不會理我呀？程先生見我來了，很高興，站起身來，握住我的手，問長問短。知道我還在臺上唱戲（抗戰勝利後又重返舞臺），程先生親切地問我：『《荒山淚》、《春閨夢》你會不會？《鎖麟囊》會唱嗎？』我不好意思地說：『我也是偷著學的。』程先生笑了，說：『我住在國際飯店×樓×號，你來玩，隨時可以來找我啊！』我聽了這番話，激動得眼淚都快掉下來了。我明白程先生這番話的意思，他心胸寬闊，不僅盡釋前嫌，原諒了我當年的過失，而且知道我的藝術底細。對他早年的戲學得多，中期名作可能不熟悉，他要給我說戲，把程派藝術傳給我。這怎麼不讓我感動呢！可惜的是，我因任務在身，第二天就離開上海，從此再也沒有見到程先生，失去了這最後而又難得的學習機會，這是我終生的憾事。」

如今，薪傳程派藝術，鋒頭最健的是李世濟，也是坤腳，而且，也不是程門弟子承認的師妹。觀眾們似乎沒有這分成見。在我看來，把程派藝術出其陳又能推其新，步入一個新境界的人，舍李世濟難作第二人想。可惜的是，李世濟動不了《紅拂傳》這類的戲。

程硯秋謝世於一九五八年三月十日，享年五十四歲，有兩子兩女，都不在劇藝界。入門弟子如趙榮琛、王吟秋、尚長麟（長麟不祿）等，無不傳缽有本。但在藝術薪傳上，厥功最偉者，應是他創辦的中華劇曲學校，雖祇畢業五科而終，造就之人才濟濟也。（註十）

註一：據馬敘倫著《名屋餘瀋》一書，說：「（程）硯秋為清宣宗（道光）相穆彰阿之曾孫行。穆相權傾一時，然至硯秋兄弟，已無立錐之地。其母鬻之伶工，羅掞東（癭公）喜顧曲，愛其幼俊，為之脫籍，且教之焉。遂擅藝譽，今已壓倒南北劇界矣。硯秋事母至孝，推產贍其兄，復不願以優名……」

又潘光旦作《中國伶人血緣之研究》說程氏高祖是英樹琴，說：「英樹琴號煦齋，程硯秋高祖，清道光初年相國，著有《恩福堂筆記》。」又說：程麗秋，硯秋之兄，由旦改唱小生。果氏，硯秋妻，果湘林之女。按果湘林為北平斌慶社班主之一，他是名伶余紫雲之婿。

（余紫雲是老生余叔岩之父。換言之，程硯秋與余叔岩有內親關係。）

註二：滿師後，雖然出了師門，到外邊去演戲賺錢，頭一年的收入，依契約規定，仍得全部交給師父。

註三：涮蹻是練蹻工的名稱。開始時，學生雙足綁上蹻，先練習女人纏足走道的姿勢，為了幫在腿上的蹻，走得自然耐久，有一種涮蹻的練工階段。先讓踩蹻的學生一排站在長條凳上，雙手插腰，平支起胳臂肘向外，先站五分鐘，再站十分鐘，於是三十分鐘四十分鐘的站在長條凳上涮下去。掉下凳來的，再打上去。很累、很苦。

註四：撕退，更是練工的最苦生活。為了要雙腿能在台上演戲演得靈活，必須鍛練腿工，第一步就是練撕腿，意思是把兩腿分開，平直的貼在牆上。開始練的時候，老把孩子的腳向兩旁分開，平坐在地上，臀部後方，擺一張長方凳，凳面平頂著練撕腿的孩子的臂部，由坐在後面椅上的老師，雙足抵著凳的反面，一星一點地向前頂。每一個練撕腿的孩子，都痛苦

註四：倒嗆，意指男孩子在年十四、五時的聲帶變音。蛻去童音變成成人聲。

註五：跑碼頭到京都外地演出，一期通常是四十天。一個月為一期，再加十天，收入是給戲院班底的。

註六：羅癭公曾在未死前，預留遺囑，自擬訃告，其中有言：「羅氏癭公，悼於中華民國某年月日，疾終某處。生平不喜利名，官職前清已取銷，述之無謂也。民國未入仕，未受過榮典，但為民而已。如公府秘書，國務院參議行走，及顧問諮議之類，但為拿錢機關，提之汗顏，不可陳及。

葬殮式：殮用僧衣最適宜，清代衣冠不適用，民國制服亦不喜。今生不能成佛升天，期之來生耳。碑文式：『詩人羅癭公之墓』最好請陳伯嚴（三立）先生書之。不得稱清詩人，蓋久為民國之民矣！」

註七：所謂「四功」，即唱、念、作、打（表）。「五法」，即手、眼、身、髮、步。程氏解說「五法」，稱之為「手眼身法步」，說理並不完善。文在《程硯秋文集》頁62—91。程氏解說「五法」，我寫《國劇表演概論》一書，曾專文論及四功、五法。（國立復興劇校編印之課本。）

註八：「談戲曲演唱」一文及例說之「竇娥冤」與「玉堂春」等文，悉在《程硯秋文集》（中國戲劇出版社一九六二年六月印行）

註九：見李漁著《閒情偶記》一書。

註十：按《中華戲曲學校》成立於民國十九年（一九三○）八月，隸屬於《中華戲曲音樂院》，

程硯秋任北平分院院長。後改為《私立中國高級戲曲職業學校》焦菊隱、金仲蓀先後任校長。教師有王瑤卿、曹心泉、高慶奎、郭際湘（水仙花）等。民國二十九年（一九四〇）停辦，十年間培養了德、和、金、玉、永五科，約二百餘人。揚名劇壇的學生有傳德威、宋德珠、李和曾、王和霖、周和桐、王金璐、李金鴻、沈金波、李玉茹、侯玉蘭、白玉薇、高永清（今名高玉倩）、陳永玲等。在臺灣有高德松、牟金鐸、李金和、周金福、于金驊、趙玉清等。（白玉薇一度也在臺灣執教。）

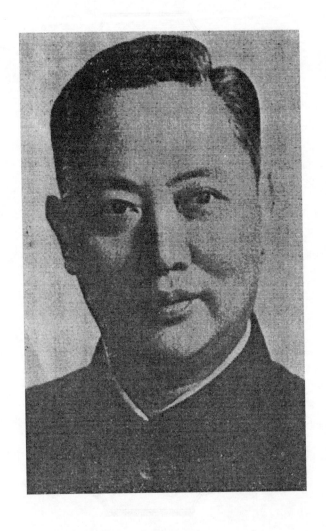

張君秋的張派聲腔

民國二十五年，北平「正言報」舉行了一次四小名旦票選，張君秋名列第二，首名是出身富連成科班的李世芳，三名也是富連盛科班的毛世來，另一位是北平戲曲學校的宋德珠。這時的張君秋與毛世來最小，一個年十五，一個十六，都以童伶入選。說起來，張君秋成名甚早，享譽最久，名也最隆。

（註一）

按張君秋於民國九年（一九二〇）十月十一日生在北平，原籍江蘇丹陽，本姓滕名家鴻，父親聯芬是當時京城某一機關的職員。據張君秋晚年寫的回憶說，他的父母因戀愛而結合，在外婆家極力反對之下，鬧得脫離家庭。母親張秀琴是河北梆子班的青衣旦腳，後來，父親過世，張君秋小小年紀便跟著母親的戲班闖蕩江湖，耳濡目染，環境導引，自小也就隨母親在台上的需要，不時上台搭配個個子的腳色。他之所以一直隨母姓，正因為他的長大成人，完全歸功母親的勞瘁。張君秋是第二，他還有個哥哥。

說起來，張秀琴是十分的不情願讓孩子再吃戲飯的，但終因環境的窮困，為了衣食，不得不再送家鴻去學戲。

但是她不肯送到科班去。張君秋在「我的少年時代」一文中，有一段詳盡的敘述：「母親是心疼

我，她知道科班＂打戲＂的規矩，學生稍有越軌之處，就要＂打通堂＂，株連無辜，還得立下＂走失

逃亡＂打死勿論的字據。在廣和樓（富連成場地）母親又看到那些小學生一個個面黃飢瘦，穿著小棉

襖，共同使一個大湯鍋的水洗臉，臉也洗不乾淨，挺心疼。想到我身體底子差，就不忍心叫我受那份

罪，考慮在三，決計不讓我去富連成了。」可是，這孩子不但跟著母親東奔西跑走碼頭闖江湖，總在

戲臺上翻滾，遂養成了些演戲的興趣，平時也愛在街頭聆聽留聲機（話匣子）播出的戲劇唱段，他早

就學會了生旦淨丑的歌唱。張君秋說他十歲上下時，學唱劉鴻聲的「三斬」（斬黃袍、斬子、斬諨）

「一碰」（碰碑）都很拿手。兼之，他母親一個人來支撐這個家（還有舅舅也死了，外婆也得撫養

天的鋸，卻也鋸出了調子來。他媽看著他竟然熱衷這一行，這纔決定讓家鴻這孩子去學戲。既然不送

學又上不起，除了送孩子去學戲，別的已無路可送。看到孩子對戲極其愛好，五角錢買來的胡琴，成

富連成，只有寫給私下授徒的師傅。

可是，寫給私下授徒的師父，也得先講好條件，訂立契約。通常的契約規定，一是學戲的年限。

在七年之內（未出師時）學生演戲的收入得在契約上訂上幾分之幾，交給師父，若是吃住都在師父家，

在未出師的年限之內，學生演戲的收入，就得全部由師父收支，學生方面是不能過問的。甚至出師之

後的幾年之內，也得孝敬或奉養師父多少。如不是這樣投師，就得按月奉上「月規」費。這些行規，

張君秋的母親是很清楚的。

經鄰居李老先生（老旦李多奎之父）的介紹，先到唱青衣的律佩芳家去學。由於無力按月交付月

規錢，引發了師傅師母吵嘴，張君秋走到門口聽到，便不敢進去。從此不再去律老師家。後來，再經

李多奎先生介紹，到李凌楓家中去學，這時的張君秋已十三歲了。

說起來，張君秋正式投師學戲，比當時一般考入科班的學生，在年歲上要大好幾歲。再說，李凌楓是票友出身，他原來學醫，江蘇嘉定人，私淑程派，決定投入戲劇這一行，遂又拜列王門，成為王瑤卿的弟子。

＊　　　＊　　　＊　　　＊

但李凌楓下海後，並不風標，唱了幾年，便走下舞台，挎著一把胡琴，騎著腳踏車，今東家明西家，專門以教戲為生。張君秋投向李凌楓門下，先是交月規，也像一般學戲的票友一樣，交月規定期到老師家去，但李先生的這類學生很多，加之張君秋的月規錢比別人少，每月六元只交一半作為對親鄰優待，當然，在學戲的效果上，自也打了折扣。去了幾個月，連一齣戲也沒有學到，只學了兩句「引子」，這樣下去，能學到什麼呢？

張君秋的母親挺著急，又經過李先生父子一番商議，遂決定把君秋寫給李凌楓作「手把」徒弟。

但是，凌楓還是不肯訂「全寫給」的契約，因為兩家毗鄰，不必住在師家，算每天早去晚歸，吃穿自理，從孩子登臺演戲有收入之日算起，七年之內，所有收入，交師傅一半。演戲所穿的行頭，悉由家長或本人自備。就這樣，張君秋的第一位戲劇師傅是李凌楓。

張君秋正式以字據寫給李凌楓為徒，已是民國廿三年，不到三年，就膺選為四小名旦之一，名次列在第二，凌駕毛世來、宋德珠之上，可以說另三人都是科班畢業，第一名李世芳的年齡，長於張君秋十歲。一位正式學戲還不過三年的學徒，竟能儕入四小名旦之列，且名在第二，自可蠡知張君秋在舞臺上手神是多麼的誘人。但報方的新聞，還是附加上「童伶」二字，在張君秋頭上。

當然，張君秋的優越條件，一是扮像好，二是嗓音好，古云：「悅目之色之為美，悅耳之聲之為

美。」，青年時代的張君秋，扮像確實秀麗而清雅可人，嗓音之甜潤醇厚，良非一般可倫。這些，悉歸之天賦。

按說，男孩子都得經過變聲，戲家的行話謂之「倒嗆」這一階段。可是張君秋得天獨厚，他說：

「所幸的是，我的嗓子變聲期很短，幾乎是沒有覺得怎麼樣，就倒過嗆了。所以我免受了一段倒嗓之苦。」

張君秋的開蒙戲是「花園贈金」《紅鬃烈馬》中的（一折），是西皮腔，繼著學「二進宮」是二黃腔，再進一步學，「女起解」，其中有大段反二黃，會唱「女起解」再學「祭江」，就容易了。除正工青衣之外，也兼學崑曲以及花旦與刀馬旦，甚而武旦戲都得學。到了第一次登台演出，已是民國廿二年（一九三三）十四歲了。

首次登上在北平王府井的吉祥戲院，戲目是「女起解」，那天的戲是全部《紅鬃烈馬》而且是師傅出面組織的一場「借臺演戲」（租借舞台彩襖）張君秋竟然一炮而紅。

由於張君秋的扮像秀麗，觀眾中有人堅信是個坤腳，居然打起賭來。公評是：「這孩子的嗓音、扮像都好，前途是光明的。」演完之後，師傅與母親都展現著笑臉來照顧他。親鄰們也無不前來賀喜。

張君秋也興奮地向媽說：「娘，這回咱們該換換肩了，往後這個枷（家）該我替妳扛了。」可是張媽媽卻不這樣想，卻回答孩子說：「換肩？孩子啊！九九八十一關，你纔過了第一關，離唱戲掙錢還遠著呢！」

　　　＊　　　＊　　　＊　　　＊

自從第一次登台得到好評之後，一直受到觀眾的恭維，口碑載道，佳評不時見報。且又膺選上四

小名旦。這時，李凌楓就有意為之謀取頭牌的戲份，籌謀挑班演出。好在他母親是本行中人，知道行中的門道，希望孩子再在臺上磨鍊幾年。行家們對於挑班一事，自己如無藝術上之壓倒眾人的強勢，不是不易挑得起來的。因為戲劇是群體組成的綜合藝術，任何一齣戲都得由多種行當的腳兒搭配，不是一個人可以出類拔萃得出來的。這事搬出王瑤卿先生出面，纔按下老師李凌楓的主張。於是，張君秋以二牌的名次，先後在雷喜福、王又宸、孟小冬、譚富英、馬連良等大腳兒班社中，搭班演了數年，纔開始自組「謙和社」自挑演出。

行話對於腳兒搭班演出，有句行話叫「搭班如投胎」，這話意謂著演員每搭一次班，就得重新脫胎換骨一次。凡是有創造的頭牌腳兒，雖是同一齣大家都時常貼演的戲目，他們在唱念作表上，都有各自的詞兒，各自的身段，搭配的腳兒就得遷就主腳的唱念與作表，在演出時，就得重學一次。不會的戲，不用說了，得重新學，搭班的戲，也得重新學。所以張君秋述說他搭班時得到好處是「首先，可以促使我得到更多的學習，擴大我上演的戲目，熟習更多的戲路子。如雷喜福的班社裡，他經常演出的戲目有《法門寺》、《審頭刺湯》等戲目，我必須會這些戲目中的青衣表演。在王又宸的班社裡，他經常演出的有《四郎探母》、《二進宮》等，我又得把這些戲目中的青衣學會。在孟小冬班社裡，她經常演出《御碑亭》、《四郎探母》，我也得學會這些戲目的青衣。在譚富英的班社裡，他經常演出的有《紅鬃烈馬》、《桑園會》、《梅龍鎮》等，這些戲裡的青衣我都得學會。在馬連良的戲班裡，我得學會馬派戲目中的《四進士》、《打漁殺家》、《甘露寺》、《蘇武牧羊》、《三娘教子》、《二堂放子》、《春秋筆》、《青風亭》、《串龍珠》等戲目中的青衣。這裡有不同的戲目，也有相同戲目不同路子的表演，我都得適應。」他附帶說：「所幸的是，我有一位被內外行一致公認的，」通天教

主"王瑤卿先生，他始終如一的孜孜不倦地教授我，幾乎所有的各種同老先生配的對兒戲，都是經他教給我的。"

作為一個二牌旦腳，不但要給主腳配戲，兼且還得獨挑演出的戲目，還得學刀馬旦這一行當。不然，像《虹霓關》、《樊江關》、《穆柯寨》以及《能仁寺》、《得意緣》等戲，都得會。都是王瑤卿先生教授給他的。

在他年方十六歲的那年，尚小雲先生看了他的演出，主動地要給張君秋說幾齣戲，如尚派的《乾坤福壽鏡》、《漢明妃》都傳授給他。十七歲那年，在上海演出，正在上海寄寓的梅蘭芳先生看了他的演出，也主動地把他的本戲《鳳還巢》與《霸王別姬》傳授給他。之後，又向武旦閻嵐秋、朱桂芳、張彩林學刀馬旦，又向馮子和、鄭傳鑑學崑曲。他說：「這一切，都是我搭班六年左右的時間裡學來的。」又說：「我想，如果我不是搭班唱二牌，我是不會有這麼多的機會向這麼多的名家請教的。」

* * * *

* * * *

民國三十年（一九四一）張君秋二十一歲，他的《謙和社》成立了。開始自作老闆挑班演出，終於達到了獨挑大樑的意願。實則，張君秋的舞台藝術，其成就在唱念上，並不在作表上。雖然，袁世海論及張君秋在舞台上的演出形像，說：「…我們看他主演的《望江亭》、《秦香蓮》、《狀元媒》、《西廂記》等戲中，既有梅派之韻、程派之風，又有尚派之規、荀派之矩，在他所創的新腔中，甚至不乏老生、花臉的腔和西洋古典歌劇的旋律。但是又都在似與不似之間。我們常說要集前人之大成，君秋賢弟則是當之無愧的。」（註二）揆之語意，還是專注在唱腔上的。

近四十年來，在京戲這一世界中，業已形成「十旦九張」之勢。這一點，可真的是天下公論。

聽起來，「張腔」委實嫵媚俏麗，他的甜潤嗓音是天稟，幾乎沒有經過「倒嗆」這一過程。董維

賢先生在其所著《京戲流派》一書中，論及張君秋時，特別提到他的唱，說：「張的嗓音得天獨厚，

『倒嗆』變嗓僅僅數月之期，就完全恢復。他的高中低音，全能運用裕如，而且在花甲之年，演唱《女

起解》、《龍鳳呈祥》、《望江亭》、《西廂記》等，仍不減當年，這是很難得的。」論唱，「張腔」

之所以風靡，誠應歸功於他那一條天稟的佳嗓，良非一般中輩旦腳者可以比得了的。可以說張君秋的

天稟歌喉，其情韻應是繼梅蘭芳先生之後出現的唯其一人。

不過，中國戲劇的藝術，歌舞並重，歌，講究「唱念」，舞，講究「作表」，在武戲方面，還要

講究「作、打」，配合上文戲的「唱念」（註二）來作統一論斷出的成就，方是定評。那麼，若從此

一戲藝標準來論斷張君秋的舞臺藝術，則張君秋只有「唱念」上的「張腔」出乎林表，他的「作表」

則在時人之下：「作、打」的武藝，更無足論矣！

由於科技發達，劇藝之舞臺演出，不但可以錄製音響，兼且可以錄製影像，歌舞兩大藝術動態，

都能留下來，以資耳聽目視。不是半世紀以前的時代，只能留聲不能留像。是以今之戲迷，對於劇藝

人員的歌舞藝術，既能聽得真，也得看得明。是以今之劇戲藝欣賞者，在錄影上看到張君秋在舞臺上

的唱念。作表之藝術演出，無不認為張氏的「唱念」好聽，其「作表」則不好看。

斗桶之身，月滿之面，呆滯之眉目，遲鈍之手足，真是「還與韶光共憔悴」矣！去其青年時代之

月容花貌、潭眸秋波，怎能以千里計耶？

雖自述曾向閻嵐秋（九陣風）朱桂芳（此二人乃三十年代之名武旦）習武，時已年十五六，骨骼

硬了啊！終究不是自幼坐科出身，演員在臺上之基本功，不夠磁實，影響了他在臺上的作表。

再說，觀其臺上丰采，抵秦香蓮時代，即已遠不如其在香港與馬連良合作演出之《打漁殺家》與

《梅龍鎮》可以並論。有錄像可徵者也。

究其實，殆亦工之未達。比之程、荀二家，雖其容顏老去，體態失去，喜其工厚、藝深而技高，

作表之長，遮乎其短矣！

君秋乏此長技，未能補歲月之斑剝，說來憾焉！

論其藝，良未能與四大名旦並論，斯我之說。

* * *

* * *

* * *

張君秋說他開始嘗試著去創制新腔，在成立《謙和社》時期。說：「我編新腔，在開始邁步時，

採取較為謹慎的態度，僅在我所學得的傳統唱腔基礎上，根據感情上的需要，在個別的行腔之處略加

變化。」遂舉《大登殿》的二六中那句「先前道他是花郎漢，…」其中「花郎漢」三字的行腔，傳統

的唱法比較平直，為了揭示一下王寶釧內心深處對薛平貴一往情深的細膩感情，我把這段腔延長了一

板，加入了一節較為起伏的旋律進行演唱。王瑤卿聽說張君秋也創新腔了，就不高興地質問他：「君

秋，聽說你也創新腔了。？」經過張君秋的一番解釋，方始得到王老師的認可。

那時，創新腔的演員很多，大多是只求花梢，不講「曲情」（註四），經過王老師的認可，這纔

循應著劇情、人物來研究腔調的旋律變化。他說：「自一九五六年開始，我陸續創造，排演出《望江

亭》、《珍妃》、《狀元媒》、《楚宮恨》、《西廂記》、《詩文會》、《秋瑾》、《秦香蓮》、《趙

氏孤兒》、莊姬公主等新編歷史戲目。」（還有以後（又）編的現代戲《年年有餘》《蘆蕩火種》《趙

等）。對於新編戲目的演唱，他的藝術觀是：「我體會，創演一個新劇目，首先要對這個劇目中具體

人物的思想、性格、身世、處境，去做細緻的分析、體驗，纔有可能在藝術上做出創新。」

張君秋的許多新編劇目，在台灣已演出了大牛，除了幾齣現代戲，還有《珍妃》與《秋瑾》兩齣而外，全在台灣上演過。而且，《望江亭》一戲中的「譚記兒」，他如何在聲腔上去塑造這個人物，張君秋曾在電臺上播講過，也曾以專文解析過。愛戲的人，早已聽過。可以想知張君秋在創造他劇中人物的聲腔，是依據劇藝的學理進行著的。

他編創新腔，先去認知他擔當的那個劇中人物，譬如《望江亭》的原著，乃是元朝大戲劇家關漢卿的作品，譚記兒是一個古代富有傳奇色彩的婦女形象，年輕貌美，但丈夫已故，又經常受到縣令兒子的糾纏，這纔躲到尼姑庵去修行，旨在躲避。但她既有才學又有膽識，敢於自主命運，大膽地選擇了新的對象。新對象是位潭州的太守，險些被楊衙內的假造聖旨害了性命。全靠譚記兒的智慧破了這一招。他認為傳說的表演形式，已經不適於用來表演譚記兒這個新的藝術形象，遂在聲腔上，作了徹底新創。

譚記兒出場，如按劇情，按照著戲的傳統規格，很可能先打引子、念詩，報家門。或是打小鑼抽頭上，胡琴起長過門，唱四句慢板上。張君秋認為這一表演程式，很難給觀眾一個鮮明而突出的形象，遂創意了四平調唱上。

獨守空幃暗長歎，芳心寂寞有誰憐！

媚居愁苦淚洗面，為避狂徒到此間。

這樣上場，雖也等於唱上，唱四平調與唱慢板，分別並不大，但是，張君秋在四平調的唱腔上，作一特別處理，居然把例常平舖的四平調，在最後一句的收尾腔之前的「為避狂徒」四字，來了個翻

升八度的高腔，兼且在翻高了前四字之後斬斷（即頓然一停），加上一聲小鑼（大大大大台），再接唱最末三字「到此間」。聽來，真是別緻極啦！

這種陡然翻高八度音的唱法，委實是「四平調」所不曾有的。他說這腔是從老生的西皮導板翻高的唱法，變奏到這裡來的。但在《西廂記》的「琴心」一場，寫有大段的四平調，則是另行設計的唱法，使之適合崔鶯鶯在劇情中的內心情懷。

《西廂記》的這場「琴心」的四平調，詞語很長，前一段十言八句，用中東轍歌之，末句轉慢，後一段換江陽轍，又是十言十二句，茲錄後段如左：

莫不是步搖動釵頭鳳凰？莫不是裙拖得環珮鈴鐺？

這聲音似在東牆來自西廂。分明是動人一曲鳳求凰。

這蕭寺何時來巨匠？把一腔哀怨入宮商。

那裡是鶯鶯肯說謊？怨只怨我那少誠無信的白髮娘。

將我鎖在紅樓上，外隔著高高白粉牆。

張生哪！即使是十二巫峰高萬丈，也有個雲雨夢高唐。

張君秋對於鶯鶯的人物分析，說：「她出身於豪門權貴，是一位自小受過封建道德教育很深的相國小姐，雖然她對自己的姻緣有著美好的嚮往和追求，但這需要經過種種複雜的內心思想鬥爭的一段過程。在這個過程中，她的言談舉止都是十分內在、含蓄的。」所以他在這兩大段四平調的歌詞上，創造的旋律節奏，著眼的是表現鶯鶯這時內心對母親的毀約賴婚之無限哀怨。另一方面也表現了鶯鶯內心對美好婚姻的憧憬。然而，她在那個時代裡，也只能在內心中嚮往，行動上卻遲疑不決，只能隔

牆聽琴，聊解愁煩。在曲詞上如此寫，在聲腔上也如此歌，遂採用了四平調的低沈婉約之基調來舖敘

它。直到最後兩句「即便是十二巫峰高萬丈，也有個雲雨夢高唐。」以略高而又走低的聲情，來表現

鶯鶯欲抗而無力的內心。而且告訴聽眾說：「我在處理這兩句唱腔時，幾種起伏，最終還是翻落在低

旋律上，揉進一些崑曲中較爲纏綿的曲調因素作迂迴行進，結束這一唱段。」

張腔的劇目，最爲風行的是《狀元媒》，聽來，這戲的西皮與二黃，都有極其瑰麗俏緻的聲情悅

人，盪氣而迴腸。

《狀元媒》這齣戲的唱段，最受戲迷們贊賞的，是這麼先後兩段，一是西皮南梆子「天波府忠良

將宮中久仰」，二是二黃三眼，「自那日與六郎相見」。唱詞錄於左：

天波府忠良將宮中久仰，聞是虛、見是實名不虛揚。

怪不得使花槍蛟龍一樣，喜愛他重禮節並不輕狂。

將門子無弱兵古語常講，細看他一表人材相貌堂堂。

我終身應托在呀他、他的身上，男和女怎交言令人徬徨。

大將軍你與我山下瞭望，珍珠衫賜與將軍好好保藏。

到龍棚憑此物評功受賞，若功成名就你要去求那八主賢王。

唱詞共十二句，句子雖是十言句型，但卻循情增加，而切入音樂旋律時，不時小停暫歇，中間鑼

鼓點子與胡琴過門，聽來，真是表達（歌出）了柴郡主這位待字閨中的纏綿情愛之心理描寫。

頭一句「天波府忠良將宮中久仰」是導板轉原板南梆子。這句導板在音樂的處理上，委實是皮黃

戲的音樂新創，其旋律節奏，既不像南梆子導板，也不像西皮原板等旋律的導板，用沖頭點子起胡琴

過門：（61、56、15、61、5、61、56、43、22、43、23、17、2、22、

2：1）起唱「天波府忠良將」這句導板，到下四字「宮中久仰」切入南梆子的原板旋律，歌者以平

常語氣的聲情分三段來唱南梆子原板的頭句前六字「聞是虛，見是實」一頓，音樂休停兩拍，再來接

唱「名不虛揚」。音樂的步子，輕輕巧巧地邁進了南梆子的旋律轍道中奔馳矣！

戲家張建民先生說：「從譜例中可以見到，開始他沒有用「導板頭」，而是用「沖頭」接「撕邊

一鑼」，再接幾個小節過門，引出導板。而這句導板的後四字（宮中久仰），又很自然地轉入南梆子

（旋律）。」又說：「開板（或稱引板）和過門，也都是京戲唱腔的重要組成部分。張君秋同志在唱

腔中所用的引奏或過門，總是以內容出發，可要可不要的就不要，可多可少的則少用，盡量避免俗套，

以達到時濃而不落俗，新穎而不怪誕，連起來順暢，聽起來感人。」

這一大段南梆子，還有不少句新穎而鮮靈的旋律，值得我們一聽再聽而百聽不厭。如：「怪不得

使花槍」停歇五拍，加一聲大鑼，再接唱下面四字「蛟龍一樣。」再唱到「細看他」旋律出一個婉轉

的長腔，停五拍，身段中加一聲小鑼，再接唱「一表人材、相貌堂堂。」再身段後唱「我終身」略歇

數拍加念白「應托在呀！」接唱下半句「他、他的身上」長腔後加一聲小鑼，再接唱下句「男和女

怎交言令人徬徨。」……像這類別緻的唱腔，在以往的皮黃腔中，誠然是少有的。

至於另一段二黃三眼「自那日與六郎姻緣相見」一大段，其中有四句「但願得」的第四：「但願

得八主賢王從中周旋、早成美眷；掃狼煙、叫那胡兒不敢進犯、保叔王」之「錦繡江山」四字，翻高

拖腔，委婉情緻，動人肺腑。

還有另一段西皮導板轉二六，音樂與歌唱的旋律節奏之新穎別緻，也是《狀元媒》一戲的聲腔佳

奏，限於篇幅，此處略之。

研究張派聲腔的張建民先生說：「張君秋同志的嗓子特別好，他的音域寬廣，能唱有個半八度，即從小字組的Ａ到小字三組的Ｃ3，共十七度之寬，他的低音區飽滿清晰，中音區甜美柔和，高音區清脆明亮。他的這些特點，從童年到現在，幾十年基本未變，這情形在藝術上，是難能可貴的。」又說：「他有一副好嗓子是一個方面，但更重要的是他同時掌握了一套富有藝術的演唱方法。他這套獨到的演唱方法，決不是天然而生，主要的是他從童年期，在良師的指導下，經過不斷的藝術實踐，多年苦練、揣摩而形成的。」這番話，誠堪作為張派的唱腔藝術之成功的論。

話再說回來，張君秋的《春秋配》，聽來，無論歌詞的更改，唱腔的旋律，都不如梅先生的老詞合理，聲腔有味兒。梅派的《春秋配》循應原本的老詞延襲下來的，「出門來羞答答把頭低下」，不由人一陣陣淚如雨麻。」張君秋改為身在病中，被繼母在父親出門經商去後，就喊姜秋蓮出來，逼她到郊外撿柴。這齣戲很長，梅蘭芳當年與楊小樓合演此劇，分兩天演完。撿柴遇見李春發賜銀一錠回來，緊接著的戲是奶母陪同秋蓮出走，夜中遇見強人侯尚官，還有不少路上的困苦戲要演。若是姜秋蓮在「病懨懨身無力難以掙紮」，後段的故事，姜秋蓮就不能演了。可能張君秋不知《春秋配》一戲的全本故事。

說來，算得張派唱腔藝術中走在弱勢上的一個小小環節。

＊　　＊　　＊　　＊

張君秋於一九九七年五月廿七日去世，享年七十七歲（註六）。

先後娶妻二人，續娶夫人謝虹雯女士，也是劇藝行中人。有子四人女四人，幾乎全是從事劇藝工作者。

據張建民先生所寫「張派藝術張門後裔」一文中說：「長子張學津，是著名馬派京劇演員，在北京京劇院工作。次子張學海也是很有成就的老生演員，現在中國京劇院工作，中國戲劇學院畢業後，分配在浙江京劇團工作，專工老生。曾參加電視劇《鐵道游擊隊》戲組，扮演戲中一位領導幹部，去年與一位美國從事電影工作的小姐結婚，現在美國。季子張學江在北京友誼印刷廠當經理，是位卓有成果的企業家，據說在工作之餘，也抽暇演出。長女張學敏，專工旦腳，原在北京京劇院工作（註五）。女兒張學瑋原在北京京劇院專工老旦，很有功力，但隨著當前市場經濟的變化，已改行從商，現在北京大柵欄一個古玩店當老闆。張學華七十年代在北京空軍文工團當演員，主演的也是京劇，後來與上海京劇院一位琴師結婚，現在國外。張學聰原在北京軍區戰友京劇團工作，大部後來已出國。張采自幼在香港求學，英語學業水準不錯，現在國外任職。張先生的子女情況，大部分繼承父業，在京劇行中，可謂『京劇世家』。即使現在改行，也是京劇專業的行家裡手，影響著週圍的人。前年在北京曾舉行過一次張君秋全家京劇演唱會，張先生協同夫人謝虹雯女士親自帶陣，祖孫三代再加上兒媳女婿上臺表演，個個功力不凡，光彩照人，上座鼎盛，轟動了京劇壇。」至於張派的門徒，可就數不清了。

入門弟子中的佼佼者，要數薛亞萍、楊淑蕊、關靜蘭、王蓉蓉、張萍等最為人稱道。張派傳人之「十旦九張」氣勢，遍及海內外，自非筆者在天一隅，所能道其實。

張派聲腔委實悅人，必能跨入下世紀，堪可預言。趙甌北有詩云：「李杜詩篇萬古傳，如今已覺

不新鮮：江山代有才人出，各領風騷數百年。」然而，繼起於梅程荀尚者乃張君秋也；賡張後者，其誰乎？

註一：按李世芳生於民前一年（一九一〇）卒於一九三六年，比張君秋大十歲。宋德珠一九一八年生，比張君秋大兩歲，毛世來一九二一年生，比張君秋小一歲。以他與張君秋二人，在新聞中列名「童伶」。

註二：引錄《中國京劇》一九九七年第四期袁世海作「藝海同舟六十載」一文。

註三：中國傳統戲曲之藝術主幹乃歌舞二事，歌，藝在「唱念」，舞，藝在「作表」。然其中武戲，講求臺上的武工表演的武打藝術，除以武功表演武打，尚須在武打上合乎戲情的需要，所以行家總是說「打要打出個名堂來」，使武打的武藝，每一套都適合劇情。因為武打也講求「唱、念、作、打」分作四個階段鍛鍊劇藝。

註四：「曲情」一詞，為清初戲劇家李笠翁語。說：「唱曲宜有曲情，曲情者，曲中之情節也。」（見李著《閒情偶寄》）。

註五：張學敏亦傳其父之「張腔」者，曾隨劇團來臺演出，未曾引發媒體特別注目。

註六：按所見張君秋的傳說史資，一說生於一九一八年一說生於一九二〇年。未知何者為是？

裘盛戎

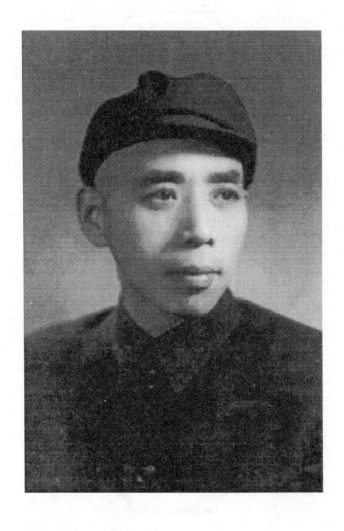

裘盛戎革新淨行之偉大創造

在戲班的行話中，有這麼一句話：「千旦易得，一淨難求。」這話的意思，在認為淨腳是不易學得成功的行當。因為淨行必須具有一條實大聲宏的嗓子。

可是今天不同了，竟演成「無淨不裘」的情勢。而且享名的淨腳也較往年多。這原因，誠是由於裘盛戎在淨腳這一行當上，有了他獨特的聲腔創造。

想當年（約當民國三十五年前後），裘盛戎開始走紅的時期，便獲得一個外號叫：「妹妹花臉」。因為裘盛戎的聲腔，不是黃鍾大呂的粗壯，而是應鍾的羽聲柔美。由於裘腔不需要裂竹炸銅的粗大嗓門，可用生腳嗓音歌之淨韻，是以後起者多也。

*　　*　　*

*　　*　　*

雖然，裘盛戎是梨園世家子弟，父裘桂仙也是淨腳行當的名演員，但「裘派」一詞的出現，不是老子裘桂仙而是兒子裘盛戎。有人說老裘的玩藝也挺好，只是當時有金秀山當前，輪不到他。金秀山過後，兒子金少山卻又因其實大聲宏享有金霸王的雅綽，裘桂仙卻又享壽不高，五十多歲（生於一八七九卒於一九三三）就謝世了。而且，老裘雖是幼習花臉，其師何桂山也是與金秀山齊名的大腳兒，可是裘桂仙曾因倒倉失音而學胡琴，還是俞振庭與王鳳卿又把他邀請到舞台上重作馮婦的。一般說法，

老裘也有超過金秀山的長處，他善用腦後音。尤其在作表上，他那沈著醇厚、典雅安詳的風範很受時人讚賞。也是吃虧個頭兒小，嗓子又欠朗音，展示不出大花臉的那種雄偉架勢。儘管小裘的個子也小而瘦弱，臉盤兒也是刀鰍型的，然而裘盛戎竟在老裘遺傳的瘦小基礎上，創造出裘派花臉的一條耀武大道。

而且，他不但會唱，兼之會演，集銅鎚架子於一身。大漢朝的姚期，滿清朝的竇爾墩，都有他獨創的唱念作表範式。要不是文武全材，怎能成其一派，而且到了「無淨不裘」的藝術境界。

裘盛戎是北京富連成的四科生，原名振芳，行二，生於一九一六（民國五年）卒於一九七一，享年也祇五十五（註一），他是自小兒跟父親學戲，十四歲入富連成時，已會唱「御果園」、「草橋關」、「刺王僚」、「打龍袍」、「二進宮」、「鍘美案」、「探陰山」、「白良關」八齣花臉戲，他進富連成幾乎是帶藝入學深造。所以裘盛戎常說他老爺子遺傳給他八個聚寶盆，取之不盡，用之不竭。論者也說：「他能從這八齣戲裡，舉一反三，觸類旁通。他的悟性又高，每齣戲的人物性格，都被他摸到了，所以無往而不利。」這八齣戲，雖然都屬於銅鎚戲路，卻是老裘從當年《三愛班》的黃潤甫身上，仔細地描摹來的。老譚之所以同意不讓老裘拉琴，竟拉他到台上去，為他擔當花臉的活兒，正因為老譚認知裘桂仙的花臉戲，很有幾手兒。他的銅鎚能在蒼勁雄渾之中，蘊藏著幽雅閒靜的情韻，正在唱法上，也有其不落俗套而獨出新意的變化。這一創新的訣竅，竟然在其所授的八齣戲中，一字字、一句句、一聲聲、一情情都傳給了振芳，怪不得裘盛戎說他爹傳授給他的這八齣戲是八個聚寶盆。說來，卻也正由於裘振芳這兒子從小就聰明絕頂，在孩子時候就能體會老爺子教給他的那種藝術實是創造的竅門。

儘管「裘派」一詞，興起於裘盛戎，但凡論及「裘派」者，無不從老裘的藝術說起。在當時，金

秀山父子的大嗓門，又寬又大，換言之是有圓有方，老裘則圓多方少且略帶枯澀，換言之是嗓音乾燥，

但韻味別緻，力宗其師何桂仙，不使鼻音。又無嗓子起炸音，但在唱腔中，愛使硬腔，不像一般嗓子

不好的人，總是走軟，他偏要硬砍硬鑿，反而形成了特色。他與陳德霖、王鳳卿；尚小雲等號稱「鐵

嗓鋼喉」的人合演「二進宮」，之所以能唱成鼎足之勢，正由於他有中氣硬拚。

一般論起裘氏父子者，都認為他們不適哈走淨腳這一行當，不但嗓子小又無炸音，而且個頭兒也

矮小，可是他們在唱工上有其水磨的工刀，在臺風上有其蕭穆端凝、雍容華貴的氣象，這是老裘在舞

臺上過人之處。本已放棄了演唱改了場面，業已是譚老闆琴師，之所以又被老譚拉出來作他的淨行搭

配，自是相中了老裘的演技之長。

可是他受了黑芙蓉之害，五十幾歲就謝世，若不是他自小兒就調教他看中的二小子，來承繼衣鉢，

那裡還有「無淨不裘」的今日之世？

當然，裘盛戎更是一位劇藝界世出之才，居然把他老爺子傳授給他的八個聚寶盆，為裘派淨行聚

成了一尊尊金塔。

＊　　＊　　＊　　＊

說起來，小裘的嗓子也不是炸堂的淨行方音，個子也像老裘一樣，瘦削的臉，矮矮的個，論唱，

比其老爹更有進焉。論者說裘盛戎的嗓子，固然比不上金氏父子的嗓音，又方又圓又能炸，然而他那

圓亮而又富於立音的特色，縱然蒼老略遜其父，但卻另有一種情似金沙的蒼老韻味。像他的這種音聲

特色，自是他的「水磨工」鍛鍊出的百煉鋼化成的繞指柔，他老爺子宗何不用鼻音，裘盛戎則不但善

用鼻音，兼且更進一步把鼻音推到腦後發出。如「探皇陵」的迴龍：「見皇陵不由人珠淚交流」，他把「流」字拔高提高而圓圓落下，便是由腦後音的韻味討采。

除了「腦後音」也運用「樸音」（一說「憨厚」之音）「悶音」（即「鼻音」）就會顯得更加圓韻清澄。如「刺王僚」中的「雖然是弟兄們恩德有」的句子，他先把「們」字用鼻音、結合悶音、憨音一閉嘴，然後唱到「有」字，再使小腔一放，開合呼應，先抑後揚，自然格外顯得動聽。說：「過去花臉用鼻音，一般都在行腔上用，裴盛戎卻把鼻音運用在一整句的旋律中，而且富有韻味，實為『裴派』特色之一。」

裴盛戎自知「炸音」不夠響亮，就改用「揚音」、「繃音」來表達。如「探皇陵」的「見皇陵三字，就用揚音翻揚起來，再在「交流」二字上又翻一次高。這聲腔，不由人不叫好。

再「坐寨」中的一句「跳龍潭入虎穴去走一場」，裴盛戎則是把「一」字繃起再落到「場」字上，他咬字吐音，時以技巧取勝。是以論者時常說：「同一句唱詞，到了裴盛戎口中唱出，音聲韻味便大不相同。」因為他太會唱啦！何以裴盛戎比別的花臉不同，正因為裴盛戎太擅長唱，他之會唱，有技巧在字音的四聲尖圓上找訣竅，有其自得之秘。從他念白上，可以得其字音的梗概。論者說他在念上也用鼻音，而且不祇用在一兩個字上，而是整句整句的用「鼻音」悶悶然念出。像「連環套」中的「竇某」、包公戲中的「鐵面」等，往往用鼻音念出來。因裴嗓短於炸音，每用揚音取代，翻高豁出。所以裴派的唱腔丟不開鼻音的念白，在念上更是如此。

不過，裴盛戎的這種丟不開鼻音的念白，在「法門寺」的劉瑾這個腳色上，竟然是一齣最不令人喜的念白，像染上了重感冒的病患，兩個鼻孔都塞了似的在說話，而且有氣無力，連抑揚頓挫的音聲

味兒全無，幾乎不像是戲中人物的口白。一位評者大震樓主說：「他曾經灌過『法門寺』這齣戲的唱片，顯得他的劉瑾很弱。……京白稀鬆到平時說話一樣，節骨眼兒，也沒有輕重急徐，只是隨便一來，好像幾天沒有吃飯似的，聽著令人可恨。」雖有人認為裘的這種念白已近乎口語化，容易使觀眾接受，這是他在藝術上的創造和進步的地方。因為道白好像劇情說明，而唱工纔是表現工力的時候哪！這一番為裘派的藝術，所作的解說，只是代表裘盛戎的劉瑾之演出失敗作救駕，說得更清楚些是代表大王「補袞」，實際上，這次的「法門寺」演出，存心在反抗什麼。推想起來，他絕不這次參加劉瑾一腳的演出，裘盛戎沒有認真的去表演劉瑾這個腳色。也許，裘盛戎「補袞」，實際上，這次的「法門寺」演出，裘盛戎沒有認真的去表演劉瑾這個腳色。也許，裘盛戎會不知道劉瑾是個大太監，他在職司上權重一時，「與萬歲爺情同手足一般」的高權位人物，念白不但是旗白，而且應是上口的旗白，怎能隨隨便便說京白來演劉瑾這個人物？正經八紀的說，裘盛戎不適合演劉瑾這個腳色，但裘盛戎這位慧心演藝的藝術家，既是銅鎚架子兩門抱的大淨，不適合去扮演劉瑾，怎麼可能？聽了這張《法門寺》的唱片，應想到是裘盛戎這樣演劉瑾，必有所為而為之的吧！

* * *

* * *

裘盛戎在五十年代以後，演出了好幾齣不朽的名作，如《將相和》的廉頗，《除三害》的周處，《赤桑鎮》的包公，《趙氏孤兒》的屠岸賈，（後改演魏絳），今已悉成「裘派」經典。還有一齣清代戲《林則徐》，雖非現代戲，似乎未見有錄影經常播出。

他如全本《連環套》的「坐寨」、「盜馬」，也獨樹一幟。向以郝壽臣揚名近世劇壇的《李七長亭》，裘盛戎也演出了他的「裘派」樣範。

按《趙氏孤兒》這齣戲，裘盛戎一向飾演屠岸賈，老本子是這樣安排腳色的。老本劇名《搜孤救

孤》，乃《八義圖》中的一部分，這戲是余叔岩演紅了的。裘在余氏旗下扮演屠岸賈，後來孟小冬演

這齣戲，屠岸賈一腳仍由裘氏扮演。後來重行改編此劇，大事鋪張，增加了不少情節，如張君秋扮演

的莊姬公主及裘盛戎扮演的魏絳，都是新增腳色。他還給這個腳色創造了一段新腔，運用的是漢調旋

律，用來以低沈愧悔的聲情，來表內心的戲，遂成為一段裘派的不朽新猷。這一段聲腔，是淨行從不

曾有過的旋律。

現代題材的京劇，裘盛戎也曾參加演出，一是《杜鵑山》二是《雪花飄》，其中《杜鵑山》劇幅

較大，參加的演出者也多，如周信芳、馬連良、俞振飛、趙燕俠都是這戲的演員。另一齣《雪花飄》

則是小幅戲，演出的時間，不過三四十分鐘，演一個送遞電話的老人，是由一篇小說改編的（註二）。

故事寫一位在某一村鎮的公共服務處，老夫妻看守著一部電話，接到電話他得一一傳送出去，或把接

得的電話，傳達給受話人，或叫來受話人接聽。裘盛戎就主演這麼一位成天送遞電話的老人。

這兩齣戲，都是由小說家汪曾祺改編的（註三）。汪先生曾經寫過一篇文章，談到他與裘盛戎合

作的經過。他說《雪花飄》這一齣短小的戲，完成了本子，一星期左右就排出來了。一開場裘盛戎四

句數板：「打罷了新春六十七，看了五年電話機。傳呼一千八百日，舒筋活血勝過下棋。」唱的是「一

七轍」。腔由演員自己編，這齣戲的導演是劉雪濤，一聽裘盛戎唱出來，就讚賞地說：「真是這裡頭

的事兒。」改都不用改。而且，汪曾祺一下筆寫這齣《雪花飄》就安排寫「一七」轍，曾先向裘氏打

招呼，說：「這齣戲準備唱『一七轍』。」他聽了沈吟一下說：「哎呀！花臉唱閉口字……」汪先生馬

上問：「你那《秦香蓮》唱什麼轍？」裘盛戎一聽笑了。說：「一七就一七吧！」」

為了這齣《雪花飄》的排演，正遇上裘盛戎身子有些兒不舒坦，他一向隨和，近來卻不時的坐下

往昔劇藝人物，大多文學水準不高，他們自幼投師學藝，在北京富連成時代，還是口傳心受的教學法，有些人物之能寫能畫，都是出師後刻苦自修出來的。可是裴盛戎到了五十歲時，他的文學基礎

沒有叫一句苦。」

這老兄，他連毛窩都不脫，就這樣連著毛窩睡了。（註六）但他還是堅忍下來了，早早就入了被窩。這老兄，他連毛窩都不脫，就這樣連著毛窩睡了。（註六）但他還是堅忍下來了，舊曆大年三十下大雪，同時卻又打雷，下雹子、下大雨，一塊兒來了。盛戎晚上不再窮聊了，他早早就入了被窩。南方的冬天比北方更難受。不生火，牆壁屋瓦都很單薄。那年的天氣也特別，我們在安源過的春節，的。」他的這種神氣，一直到他死，還深深地留在我的印象裡。」又說：「那趟體驗生活是夠苦不言中。』

從那一後，我就少見他有笑影了。他好像總是在想什麼心事。用一句老戲詞說：『滿懷心腹事，盡在發生了一些變化，他變得深沈起來（註五）。盛戎平常也是個有說有笑的人，有時也愛逗個樂子。但解他的心情，沒有一點特殊。他總是默默地跟著隊伍走，不大說話，但倒不是整天愁眉苦臉的。我很能理也一樣。雖然是『控制使用』，但還能戴罪立功，可以工作，可以演戲。我覺得從那時起，盛戎用』（註四），他的心情自然不大好。那時強調軍事化，大家穿了舊軍衣，背著行李，排著隊。盛戎曾祺先生回憶說：「一九六九年那次我們到湘鄂贛體驗了較長一段生活。我和盛戎那時都是『控制使

汪曾祺說《杜鵑山》這齣戲，在五年之間排過兩次，第一次是一九六四，第二次是一九六九。汪啊！你別看我外面還好，這裡頭—都瘦啦！」然而他對於工作還是絲毫不懈的幹。近的一個送電話的老人。身子雖然有些個不舒服，還是隨同大家一夥去，還得去實地體驗生活，曾向汪曾祺先生說：「老汪他瘦削削地，一向身子骨不利朗。排《雪花飄》的那些日子，還得去實地體驗生活，曾向汪曾祺先生說：「老汪來出神，看去覺得有些兒迷迷糊糊地。相處久了，纔知道他這種情形，十九都在琢磨戲的唱腔等等。

還未能流暢的讀劇本，但他總是駕馬十駕的認真研讀，而且是一邊研讀，一邊便進入劇情及人物內心，去加深地仔細揣摹，還一邊在編他唱的聲腔，尤其是他不挑轍口，也不挑詞句。他也有才能在字句上，增之或減之。他讀本子總是盤腿坐起，讀時搖晃著腦袋，念念有詞地一遍又一遍唱著讀，念唱到得意處，會手拍大腿高呼一聲「唔！」從老花眼鏡中透出心會而意得的目光。他任何轍口都唱，「也斜」轍在他口中也能應口而傳出會心的情韻。

汪曾祺先生回憶他們排演《杜鵑山》，有一場「打長工」的情節，「他看到他被當作地主奴才的長工，身上累累地傷痕，唱道：『他遍體傷痕都是豪紳罪證，我怎能在他的舊傷痕上再加新傷痕！』創腔的時候，我在旁邊說：『老兄，這兩句你不能這樣數了過去，唱到『舊傷痕上』，得有個『過程』，就像你當真看到而且想到一樣。』盛戎一聽，說：『對！你聽聽，我再給你來唱它一唱！』他唱到『舊傷痕上』時，唱散後再在下面加一個彈撥樂器的聲音重複的小『墊頭』、『登、登、登—』，到『再加新傷痕』時歸到原來的『尺寸』，而且唱得很強烈。當時參加創腔的唐在炘、熊承旭（註七）二位都說：『好極了！』」汪先生還提到一段「烤蕃藷」的唱段，也是裘盛戎在《杜鵑山》中的最佳聲腔。

「烤蕃藷」這段戲，寫劇中人物雷剛被困在山上斷了糧，杜小山給他送來個蕃藷。雷剛把蕃藷放在篝火堆裡烤著，蕃藷烤糊了，烤出了香味兒來。雷剛拿起了烤熟的蕃藷，唱道：「手握蕃藷全身暖，勾起我多少事在心間……」於是他想起「我從小父母雙亡討米要飯，多虧了街房鄰舍問暖噓寒」，他又想起「大革命，造了反，幾次探險在深山，每到有急和有難。都是鄉親接濟咱。一塊蕃藷掰兩半，曾交深恩三十年……。到如今，山上來了毒蛇膽，殺人放火把父老摧殘，我穩坐高山不去管，隔岸觀

火心怎安?……」汪曾祺先生說:「一塊蕃藷掰兩半」這話不容易使大家夥兒理解,擔心觀眾聽不懂,

裴盛戎則說:「這話有什麼不好理解的?『一塊蕃藷掰兩半』,有他吃的就有我吃的!」所以他把這

兩句詞兒,唱得非常動人。頭一句,他虛著一點兒唱,在想像「曾受深恩」,這「深恩」二字,用極

其深沈渾厚的膛音唱出,「三十年」三字則在唱一洩到底,跌宕不已。令人聽了餘味兒無窮。真格是

繞樑三日。

這一段唱,後臺稱之為「烤白藷」,板式用的是「反二黃」。花臉唱反二黃,在那時還算得少見。

這次演完之後,裴盛戎並不悲觀。他向朋友們說:「甭管它是什麼病?有病咱們就瞧病。」他似乎不知道

病了,裴盛戎就病了。

自己是癌症,所以纔說管它什麼病?

雖然病了,還在期望再演出一次《杜鵑山》,在病床上他還研究《杜鵑山》這個本子。為了清靜,

搬到廂房一個人住,夜裡還躺在床上看劇本,有一次燈光把紙燈罩子烤糊了燒起來。

病危時,汪曾祺去看他,由他的得意弟子方榮翔引領著到醫院去看他,輕輕叫醒他說是汪先生來

看他。他半睜開眼睛,方榮翔問他:「你還認得嗎?」他微微點了點頭,說了一個字:「汪」。隨即

流下了一大滴眼淚!

＊　　　＊　　　＊

裴盛戎故後,家人說到他在病中還時時去用手在床邊摸索,裴太太懂得他在找劇本,劇本不在手

邊,就找了一卷報紙捲起一個筒子,放在他手裡,這纔平靜下來。

＊　　　＊　　　＊

可見一位從事劇藝的藝術家,對於一己的劇本,是多麼的珍重啊!(註八)

裘盛戎昆仲三人，長兄振奎學胡琴，曾為王又宸操琴。老三世戎也是富連成科班的，比其兄低一科，學的也是淨行，在京劇界也是掛頭牌的淨行人物。曾在雲南省京劇院擔當淨腳主要演員。

至於裘氏弟子，可以說名腳兒林立，享譽劇藝界的大弟子，則數方榮翔、李長春、夏韻龍、吳玉章等人，至於稍後的裘派淨腳，如李家昆仲中的李欣等，應比孟廣祿、康萬生等早些，康、孟已是裘派的再傳弟子，還有臺灣的王海波，都是方榮翔所傳。

藝術是個人的創造，俗語說的這句：「師父領進門，修行在個人。」應是一句極富哲理的金言。

雖說：「師者，所以傳道、授業、解惑也。」昌黎先生說的「傳道」一辭，論者可以把「道」字說得既高且玄，又廣又大，又深又遠，簡明地說，只是一條治學的大道而已。大道之前，不但有山河之隔，林莽之阻，還有左一條右一條的岔路，都得學者在學習過程中，時時得劈山伐木，斬荊造橋，更得有智慧去開河、築路，若不能如是，一入岔路，走進迷宮，則進也不得出，退也無所據，人生歲月，不過數十寒暑，蹉跎不得的。孔子之道說仁、孟、荀則道性善、性惡的分岐學說。而性惡之說，則又有法家、名家之說出現，於是家數越往後越多。我國百年來的古劇之「派」，業已走到極端，「物極則反」，這是自然上的學理，「變，是傳統的特性。」然而，「不變，是傳統的本質。」(註九) 若從戲劇史乘上看，由禮樂的詩歌，到戲劇聲腔的誕生，有文獻可稽者，也有三千年之久，聲腔之有文可證者，也千年以上。不過，「派」之一辭，用於劇藝，似乎始於京劇 (註十)。若以今之社會結構鑑之，劇藝之唱念、作表有了「派」字，乃後者對前人藝術成就的繼承。那麼，「流派」的建立者呢？認為是後繼者根據自己的條件發展而且革新了老師的藝術，創立了自己的唱念、作表範式，使得後繼者紛紛起劇流派》一書，認為「流派」乃後者對前人藝術家的藝術成就之封號。今人董維賢先生著有《京

而模倣，這纔是「流派」的王國建立。換言之，應套句孟夫子的話，可以說是爲法於天下，澤惠後世的人物。淨行之所以「無淨不裘」，正因爲裘盛戎的劇藝，建立了他的王國，坐上了他的王國金鑾寶殿，已南面稱王，遂有不少的人向他崇拜，甘爲臣子。

可是，當他初期走紅時期，何以有「妹妹花臉」的不雅之綽，正因爲他的唱不是淨行通常應具備的實大聲宏，由胸膛吐出口的每一個聲音，都能炸裂得聲震屋瓦，一出門帘就能令人一見生畏的煞神樣的威武。這一淨行應具備的條件，他全沒有。可是，他的唱念，柔韌典麗，他的作表儒雅高尚。看去，《連環套》的寶爾墩有王者的尊顏，《駱馬湖》的李佩，也有幾分優雅，休說姚期與包拯。這些不同於傳統淨行之獨到藝境，就是裘盛戎的創造。

至於淨行在舞臺上應有的所謂大花臉之一要器度「沈」，二要坐如「鐘」，三要形如「松」。細說起來，「沈」指的是穩重，扮演將相人物，在氣質風度上，必須有穩爲泰山似的威嚴。「鐘」，指坐時如同一口大鐘樣的莊重，（一說聲如洪鐘實則鐘聲之音，不是響，而是雍雍之鳴。）「松」，指是形態應像一株松柏樣雄偉。站在臺上的器度應像松柏形態。架子花，既要「穩」、又要「放」，還要「準」三要件。「穩」是立而不晃，如亮相、跺泥、抬腿落腳，都得式式像塑像一樣。雖有時表現性情急躁，一招一式雖快，也得無慌亂情形表現，得「穩」而且「健」。「放」，是動作比銅鎚誇大，《蘆花蕩》的張飛，以及李逵等腳色，都會不時表演出花旦的身手架式，就不得不從花臉的架式突出旦腳樣式，也就是「放」。不能只拘泥於淨行。（實則在劇藝行當中，花臉與花旦是同工架式。）第三項「準」字，也就是指的在任何身段中，無論文戲武戲，一招一式，身子腳步，都得有準地方。特別的

武戲，出手快，必須上下對手都得作到「準」字，否則，在武打對手時的招式中，會受傷的。但武淨的架式，與武生大大不同，所以淨行的武工架式，不向「漂」、「率」兩個字上走。雖然，如《艷陽樓》的高登，《金錢豹》的豹子，今已成爲武生的應工戲，但勾起臉來，就得拋開「漂」、「率」的身段。要在淨行的「穩」字上表演。另外還有大白臉曹操、董卓等淨行戲，更有其特別架式，所謂「奸狠」之容，「仰傲」之態，以及「晃頭搖身」之步，似乎裴盛戎不常演出大白臉的腳色。而我們可以相信裴盛戎在大白臉的戲上，必定也是當行的。老裴就演過曹操。

本文之所以衍述了這麼一段有關淨行的臺上架式之古人說詞，旨在說明裴盛戎的藝術造詣，並未受到他的身材矮而瘦小，以及嗓音欠缺炸響的喉音，減弱了他的淨行藝術之揮灑。正因爲他的唱念作表，無不一符契於淨行的要義也。所以，他的淨行藝術，成其一代宗師。

足徵藝術家的偉大成就，並不太牢歸之於天賦，後天的全心投入之努力，方是藝術家的功成名就之基心咧！

裴氏的弟子，要以方榮翔最能傳「裴派」的衣鉢，今日的京劇舞臺上，叫好的「裴派」花臉，年紀四十上下的這一代，十九都是方榮翔傳授下來的。臺灣的王海波以及裴氏的後嗣裴明（少戎），都是方榮翔調教出來的。方氏竟因心臟病於一九八九年間謝世。年方盛年（卅七歲）的裴少戎也於一九九七年間病故。

在我個人認知的裴派弟子中，竊以爲要以山東的孟廣祿最爲出色，算得是一位出乎林表者。其身材也不是魁梧型，面龐也是瘦陷著兩顋，然其音聲之乖巧細緻，似又較之裴盛戎還要精巧些個，韻味兒之醇厚明媚，比其師誘人。個頭兒最小的似是天津的康萬生，然其嗓子之高亢峭拔，可能數占魁首。

說起來，康萬生的個頭兒雖是小可釘釘，扮起戲來，照樣威風八面，氣概萬千。蓋舞臺上的歌舞聲色之藝，其藝術本質在藝術的表達上，並不完全基乎天稟的。若以淨行之金氏父子立論，他們的天稟身材及歌喉，堪可謂之得天而獨厚，固如霸王項羽似的。英雄的氣勢，冠蓋群倫，一時無雙，而王天下者卻輪不到他。在生前，連個國王之位也沒有建立起來。僅能以「霸王」二字揚名後世，何所以？乏名世之功傳之後世焉！

溯思京劇界之近世淨行，金氏父子之天稟，雖有得天之厚，然其藝事之功，數來微乎微哉！若以裴氏父子較之，誠有楚漢之異，然乎？

魏文帝認為人之才藝，「譬諸音樂，曲度雖均，節奏同檢，至於引氣不齊、巧拙有素，雖在父兄，不能以移子弟（註十一）。」劇藝之家傳子弟，亦同於財富之不能及於三代，誠有相似之處。不必引申之矣！

揆於「派」之形成，計來不過百年。處乎今之社會狀況，今後京劇的「流派」，可能會逐漸消失。

今之劇藝發展路向，在教育上，業已採納了西方的劇藝教育制度，列有「導演」（註十二）一科，作專業教育。試問，有了導演，還有「編劇」，也是專業。演員則聽導演的藝術指導，如果編劇也堅持他的劇情創造，不准導演改動，劇本的藝術創造，則是編劇的。既有了導演，舞臺上的劇藝表演創造等等，演員則必須聽導演的，連一舉手、一抬足，以及水袖的運用，（所謂聽老闆的，主腳即當時的老闆，鼓點子，都得聽導演的。往昔的以主腳為主的舞臺劇藝創造，甚至一泣一顰，所有動靜，連鑼開發薪金的人物），業已喪失。今日的劇藝發展制度，戲劇藝術家是不可能產生的了。

今後，戲劇的表演藝術家不能再產生，「派」之一字，怎的還能「派」之綿綿瓜瓞呢！

註一：一說裘盛戎生於一九一五年卒於一九七一年享年五十六歲，一說生於一九一六年，則又少一歲。至於老裘的生卒年，也有另一說生於一八八一年（光緒七年）卒年一九三三年同。

註二：這小說是浩然的作品。

註三：汪曾祺是一位老牌的小說家。一九九七年去世，對於京劇非常內行，他與劇作者汪曾祺在工作行列中，是特別被看管著的人物。在工作中還可以「戴罪立功」呢！

註四：此所謂「控制使用」，指的是不能自由行動，他也是編劇家。

註五：汪曾祺在這裡寫裘盛戎在生活情趣上有了變化，變得深沈起來。我讀過一篇文章，寫裘盛戎在那次動亂中，竟然挨了學生的耳光。這事還是促成裘盛戎早發病的原因呢。

註六：此所謂的「毛窩」，是一種用蘆花編織成的大草靴子，又大又重，但穿在腳上保暖，不會生凍瘡。裘盛戎居然不脫下來，竟穿在腳上睡覺，可以想知心情悶得如何？

註七：唐在炘、熊承旭二人，都是京劇文武場上的名家。唐在炘是程派青衣李世濟的夫君，拉一手好胡琴，他是大學畢業放棄本行，步入劇界的。

註八：這一大段說詞，從汪曾祺先生的一篇「北京京劇團五大頭牌及其演唱藝術」一文中，摘要錄來。正由於汪先生是小說家，他筆下的裘盛戎其人，雖祇此片段，卻也活生生展現在你我面前。真是生動極了。

註九：這兩句話，是筆者三十年前，寫《文藝寫作淺說》一書時，在「說傳統」一文中說的。該書現已絕版。

註十：董維賢先生著《京劇流派》一書，曾引述甚詳。

註十一：見魏文帝《典論論文》一文。

註十二：我們的戲劇教育，採用西方的導演制。而西方已在倡議廢去導演制矣！此一崇洋心理，良非我國傳統劇藝之福。然夫？

蕭長華

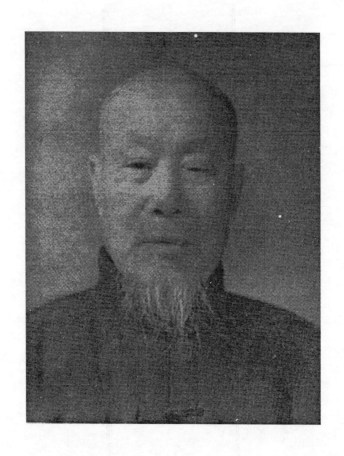

蕭長華乃劇藝教育家也

說起來，蕭長華先生辭世時，年已九十高齡，上壽之年矣！但蕭老卻是在紅衛兵批鬥與抄家的迫害之下，鬱鬱而死的。若不是遭受了這場無辜而突來的禍災，折磨得他登天不能入地不得，無奈地，天天太陽一出，就走到他那所抄了的家院門口對過坐著，望著被抄去的故居，口中喃喃地說著：「我犯了什麼罪啊？我這一輩子也沒作過傷天害理的事，老天爺怎麼這樣子對待我呢！……我家幾輩子的產業，說沒收，就沒收去了！……」他老人家知道這是一個不講天理的時代，也不敢多說。就這樣，蕭老先生在「文化大革命」的第二年春天，便飲忍著滿腹的委屈，倒了下去。

蕭長華先生出生於光緒四年（一八七八年）十二月初八日，卒年是一九六七年四月廿六日（農曆三月十七日）。

＊　　　＊　　　＊　　　＊

「我家四代習藝。」蕭先生自己說。蕭老的父親名「鎮奎」，在『三愛班』的程長庚大老闆麾下擔任丑腳。原籍江西，那府那州那縣？想必蕭先生自己也未必清楚。他們弟兄則出生在北京。十一歲投師學藝，十二歲就出台演娃娃生，之後習丑行。在他習藝的那個時代，有名丑宋萬泰、黃三雄、劉趕三等人，蕭長華便繼承了這幾位名家的技藝。

在當時，有位馳名京朝的老生，名叫盧勝奎者（註一），也是江西人。在京師某衙門擔當錄事微職，原是票友，後來下海，臺上技藝有「活孔明」雅綽。由於是江西同鄉，兩家交往頗密。又由於盧氏通文墨，蕭家的文事，不時請盧爲之助。譬如光緒元年正月廿二日，蕭鎮奎生下長子，請盧氏爲之命名，盧逐以蕭家是草字頭，爲之命名「長榮」，意在茂盛永長。而且還留下了後續者，說是若再生子，就名「長華」，三年之後，蕭長華生，便是延續了盧勝奎的這一命名。後來，蕭家的堂號也改名爲「榮華堂」。

鈕驃先生記述此事時，說：「蕭家堂號原名《畹清堂》。蕭老昆仲拜入徐文波門後，徐師認爲《畹清堂》的「畹」字中有死字模樣，提議更換。乃由長榮之義父張乃臣（清末落第舉人）取名爲《景鄉堂》。因不中主人（鎮奎）之意，未採用。逐以二子之名末一字，合成「榮華堂」。

在鈕驃先生所記《蕭長華戲曲談叢》一書中，記到蕭氏說「搭班如投胎」。這句古老的劇人所說的成語，述說過去劇藝人之求生不易，學完了藝術，出了師，要出入演藝團體之難。搭上了班，如無特出的藝術，受到觀眾歡迎，能夠上座，有人捧場，想從之渾幾個錢，養家活口，委實是不太容易。

他說：「縱然能夠搭上一個班子，先得效力半年，在家吃了飯來，唱完戲還得餓著肚子回去。半年來白給人家唱戲，也拿不到分文。不管家裡多麼窮苦，也得勒緊褲帶熬過來，纔能夠在這個班子裡的水牌上，落上一個名兒。」又說：「像我們唱小花臉的，多咱能夠扮上一個更夫、報子，後台的人見著，都會向你報《喜！》慶幸你能上臺了。」

好容易等到半年過了，可以拿分兒了。可是，拿到的「塔灰錢」（牛份兒「堂會錢」的賞錢，演員共分）。那時的戲分兒，每天演完了戲，一一開銷，什麼時候，當天可領到一吊錢，就算熬到點兒

上了。要想拿到兩吊錢的分兒，起碼得熬上三年。所以低下層次的演員，光靠在臺上混生活，委實是不能養家活口的，遂不得不兼做小生意。蕭氏說：「我就作過小販，風裏來，雨裏去，奔忙勞碌，但求一飽。」

「搭上了班兒，還要處處留心。在後臺對管事的更要百依百順、忍氣吞聲。他派你什麼腳色，你就得扮什麼腳色，不能得罪他。得罪了他，這個班子你就待不住了。」

蕭氏的這段話，是指的當年搭班的困難，搭上了班，還得時時小心在後台聽候支應。舊式的班規，後台的管事最為權威，這人物是「六場」（註二）通透，若是有腳兒誤場，場上的戲，必須「馬後」（延長一些演出時間，或是墊上一齣小戲，以便救場。有時，感到場上的戲溫啦！他見到台下的觀眾反應不佳，希望早幾分鐘煞尾了他，便招呼台上的演員「馬前」提前結束），以及演員在後台扮戲慢，他會隨時去提醒演員上場的時間，不要誤了。他要是見著演員的穿著不對，也會去提示箱管趕快改換。甚至於前場的鑼有時，化裝臺上的扮戲者，想不起某一腳色的臉譜怎樣勾法，也會去請教後台管事。鼓點子打錯了，他都會記下來。

還有，過去的戲班，除了科班，凡是自組班社的腳兒演出（或到外地跑碼頭），各地的戲院都有一己的班底（二路腳以下之旗鑼傘報及龍套各堂），以供跑碼頭的劇藝班社派用。也有的劇藝班社，在各地包租劇院者，然各家班社，都有一位前臺經理與後臺管事。前臺經理，代老闆與外界接洽有關演出之種種問題，後臺管事，則專管演出之前後臺劇務各種問題。排戲時，向老闆（主腳）建議各位腳色的安排，以及演員臺上臺下勤惰與品操考查，都是管事的工作。所以，三四路的演員，無不膽怯於管事，隨時隨刻，都在注意著管事的眼色與話音。蕭長華先生說他當年搭上「同慶班」，某日在四

牌樓一家演堂會，份內擔任的腳色都演完了，管事又派他陪何九（桂山）演了一齣《醉打山門》的賣酒的。下了戲，還不准他走，叫他再陪陳德霖的《昭君出塞》演王龍，只回答了一句：「這是一齣大戲，我不敢演，你派別人吧！」就這一句話，當天便勾銷了他的名字，辭退了。

辭退，就得除名了。要你另外再找搭班謀生的處所。

*　　*　　*　　*

蕭長華先生十一歲入科學藝，九十二歲辭世，在劇藝界整整度過了八十春秋。他在八十一歲時，自述說：「我從十一歲開始學藝，直到如今，吃了七十二年的戲飯，其中的後五十五年（再加八年共六十三年）又沒出『教戲』這個圈子。」算起來，在舞台上作演員，只有十七年，二十八歲起，就全心力放在教育後輩上了。若是認真考索起來，其中只有在富連成科班教學的那段日子，為了要全身心都放在教學的課程上，共有八年的時間，謝絕了演出，辭班輟演。然而，蕭老留下來的文丑戲，有聲可以聆聽的，尚有不下十來齣之多。如《群英會》的蔣幹。（有錄相影帶流傳），《審頭刺湯》的湯勤（有音配相影帶流傳），《連陞店》的店家（有音帶流傳），《失印救火》的金祥瑞，《法門寺》的賈桂（有音帶流傳），《黃金臺》的盤關，《翠屏山》的潘老丈，《青石山》的王半仙，《女起解》的崇公道（有音帶流傳），《虹霓關》的家將，《霸王別姬》的更夫（有音帶流傳），《老王請醫》的劉高手，《烏盆計》的張別古，《探母回令》的國舅。《絨花計》的崔藝，他如彩旦《變羊計》的賈媽，《普球山》的寶氏，以及蘇丑戲《金山寺》的小和尚，《蕩湖船》的李君富，《五人義》的差役，都是蕭氏的絕響。

《京劇知識詞典》中，有關蕭長華史科上說：「丑行演員用唱工表現人物的不多，唱工好的，更

為難得。蕭長華卻有一條高、寬、圓、亮的嗓子，且頗耐大唱，他常用一種飄搖無定的唱法，在高音區以悶音、細音行腔，又善用虛音和顫音，形成了特殊的風格。唱腔以孫（菊仙）派為主體，兼取張二奎、汪桂芬的唱腔特色，通常在正唱中運用收、放、開、合、寬、細、曲、直、巧、拙等較強的反差對比和悠、甩上沖、下札等技巧，加以大量的襯字、虛字，形成生腔丑唱的特點。如《請醫》中的二黃原板，《虹霓關》的西皮二六板，皆妙解人頤。尤以《刺湯》為最好，出場時的二黃原板唱段，洽當地表達了湯勤醉後，人性閃現的瞬間內心之不安和一現即逝的負罪感。更襯出他居心陷害恩主、泄憤填私的惡毒與奸詐。唱腔中有短暫猶豫，並有狡猾的意味。這樣的處理，突出了湯勤這個卑劣人物的內心矛盾。此外對於零散的唱句也貫注全力。唱得搖曳多姿，意趣盎然！」至於念白，更是丑腳應具的特色。如《群英會》中蔣幹與周瑜對飲時的對白，《審頭》時湯勤與陸炳的對白，《連陞店》的店家與舉子的對白，以及《黃金臺》的盤關，《女起解》的崇公道，《法門寺》的賈桂，蕭長華都留下了經典式的標竿。這世紀來的文武名丑，耿喜斌、茹富蕙、馬富祿、蕭盛萱、葉盛章、孫盛武、貫盛吉、張春華、艾世菊、詹世輔，以及劉斌崑等等，無不受到蕭長華的藝術薪傳與影響。

＊　　＊　　＊　　＊

說起來，蕭長華的藝術行當，雖是丑腳，可是他的腹笥廣闊，其他生旦淨行，無不精到。對於戲，他都是整本子的唱念詞兒，全背得起來，整本戲的套數，也無不爛熟。所以他在富連成科班擔任總教頭，生旦淨丑各行，都受到蕭老師的教導與薰陶。他在富連成主持劇藝教育半輩子呢。

＊　　＊　　＊　　＊

從他的《叢談》（註三）一書來看，除了一些他當年學藝時的艱苦歲月，以及許多已不為今日劇人所知的舞台生活，以及劇人口中的行話，以及更重要的談話。還有「說戲」這一椿。其中，說得最

為詳盡的一段，是《法門寺》的念狀。由於這齣戲中的念狀，是蕭老的本行。

一開始，先說學丑行的孩子開蒙，練京白是《趙州橋》的范仲華與《遇龍館》的林江，韻白是《渭水河》的武吉。這些戲在內容上和技術上，都不甚繁複，適於作為初學者入門的階梯。如今，已改為《釣金龜》的張義，《黃金臺》「盤關」的侯欒與皂隸開蒙。之後再學《淮安府》的李興，《打摜子》的劉三混或《牧羊卷》的差役。《法門寺》的念狀，可得孩子們的智慧開竅了之後，纔能學念這張被稱為「大狀子」的念之藝術。

這張狀子，共有二百九十九字（註四）。

「早些年，字數還要多些，」蕭老說。「不但冗長、囉嗦，不恰當的地方也有。」卻由於那年《富連成》頭一科的學生耿喜斌（藝名「小百歲」）扮《法門寺》的賈桂，念的狀子得了滿堂采，因為這狀子經人改寫過了，言簡意賅，音聲鏗鏘，加以念得起伏有致，聽起來，非常順耳。問他這張狀子那來的？纔知道有一位末代舉人葉蕭齋先生，對於耿喜斌這孩子的戲，非常激賞，知道派上了耿喜斌扮演《法門寺》賈貴，遂為之投下了一些心思，重寫了這張狀子。蕭先生知道之後，知道派上了耿喜斌為《富連成》科班的教學準詞兒，竟然一直薪傳下來，到如今沒有人再多動手腳，大致上，都是這張狀子的詞兒。

蕭老講授這張狀子的念法，分出「字兒」、「事兒」、「氣兒」與「勁兒」，以及「味兒」五個層次，一層層地。說字（有關字音的平上去入四聲）、說事（有關這齣戲的劇情以及劇中人物的家世性行）說氣（即念白的氣口）、說勁（即念白的勁頭）、說味（即念京劇藝術的韻味），這些訣竅，看起來，正是文學家（特別是桐城學派）們要求於文家之文，應講求「神、理、氣、味」之「格、律、

聲、色」的「文以氣為主，氣之清濁有體」（曹子桓的「典論」）。

（蓋桐城學派視散文，亦應歌出格律歌出聲色如音樂也。）

說來，《法門寺》的這張狀子，論文體，乃散文。

這張狀子，在戲劇的表演藝術層次上，用的是「念」，不是「唱」，亦作散文處理。劇人的「行話」則云：「千斤念白四兩唱」，視念白之難，竟有千斤與四兩的比重。那麼，在文學上說，散文之「格律」，亦千斤之難於韻文也。韻文有韻之叶律規則，散文則無韻為則，悉以虛字「之乎者也而為矣」來聲色出文之神氣。再看《法門寺》的這張大狀，全文三百言，虛字舍「之」字用了四次作介詞，只在結語上用了一個「矣」字，最易用的「也」字，則一個也未用。何以？訴狀要言簡意賅，斥乎費辭也。誠然，此狀乃舉人手筆，古文學家啊！

蕭長華先生是藝人，可是他首先注意到的是字音不可念錯。他改正了句中的「適有劉媒婆從旁窺見，藉此誑去玉嬌繡鞋一隻」的「藉」字，知道這是一個假借字，假借字應「破其本音讀其假借」。教學生念「借」，不可念「即」。另一句「謹依法律，規定條例」的「例」字，不可念成「列」字，「一聞此信」的「信」字，不可錯念成「言」字，還有「一味」之「味」，錯念成「昧」字。都一一教學時改正，不可照俗詞念錯。真可以說，比一般國文教師還要認真呢。

雖說，這張大狀，竊以為虛字極少使用。可是蕭長華先生還是非常著意於文句中的虛字，他懂得文言虛字是調節文氣的重要字之聲氣環節，所以他在教授學生念狀時，特別注意。他說：「這張狀子裡面，用了許多文言虛字，讀者必須輕重有別。如「宋國士之女」、「大街之上」、「黑夜之間」、「銜結之私」的「之」字。「氏夫乃文弱書生」的「乃」字，位在句中，介於詞與詞之間。讀者皆需

略輕稍快，不宜拙實遲重。他如「是以情急」的「是以」，「以雪奇冤」的「以」，「而重生命」的

「而」，「則銜結之私」的「則」，都是位在句首，讀來可做中速度，不宜音重而拖長。「永無既極

矣」的「矣」字。位在句尾，即可敦敦實實地吐出，不虛不飄。若輕重倒置，快慢不當。勢必難聽。」

再者，這張大狀，是用上口音讀的。所謂上口音，即官話中的特別音聲，所以蕭老指示學生必須把「黑

夜」的「黑」字，讀如「喝」，「不堪病楚」的「楚」字，讀作「ㄔㄩ」（註五）。這些，都屬於聲

韻學上的字音，蕭老先生在教學時，都注意到了。

在說到「氣兒」與「勁兒」的這一大段，對於音勢的高低疾徐，輕重收放，一字字一句句，無不

說到。加之他在教學上，並不是光說理論，而且還以自己的臺上工夫，示範給學生聽。這樣的教學法，

能不事半而功倍！

對於「說戲」，蕭長華先生在《富連成》科班，擔任總教練幾十年，生旦淨丑他都教。從他的《叢

英會》（又名《群英會》）這齣戲。他說他還在坐科的時候，就聽到師父們談三國的故事。說：「師父給師兄徐寶芬排

《激瑜》的時候，我總是老老實實一聲不響地坐在旁邊聽著，師父說的戲都默默記在腦子裡，日子多

了，我也薰會了。就這樣，積年累月，耳濡目染，我對《三國》戲就彷彿交朋友似的有了感情。於是

起了個念頭，要是能得到一部這齣戲的總講（全本包括場次人物等等）多好啊！沒過幾年，我的夙願

得償了。終於從周長山先生手裡得到了十二本連台《三國》戲的總講。」到了三十年後，他在《富連

成》任教，纔有機會整理這齣大戲。

由於他得到那個總講，並不完整，縱然在以後的許多年裡，又見到不少《三國》戲的演出，湊起

來，還是不完整。蕭先生說他在光緒崩逝不能動樂的年月裡，他把這個本子整理了出來。所以，這齣《三國志》便分作六天，在廣和樓演出。這齣戲便是這樣傳下來的。

之後，一改再改，改到今日的《赤壁鏖兵》（或《群英會》）一天演完，可是一再修編，業已修編許多次了。值得大書的是，這齣戲的一再修編，到了拍成電影這個時期，修編人都是蕭長華先生。這期間縱有別人參予文墨，場次人物等等，還是離不了蕭老的主見。諸如今日被特別贊賞的「橫槊賦詩」以及「壯別」這兩折，全是蕭老先生的心血結精。

＊　　＊　　＊　　＊

＊　　＊　　＊

對於《赤壁鏖兵》（群英會）的整理修編，不但移動了場次，增潤了情節，連老本中的唱詞，都有所更改，或只有曲牌沒有曲詞的，也予以設法補上。在其《整理京劇〈赤壁鏖兵〉的回憶》一文中，說到蔣幹過江，酒宴間的「圓林好」與舞劍時的牌子「風入松」，老本都未填大字（未寫曲詞），場上唱時，採用崑曲《千金記》拜將的原詞。「悲歌起，人都道我亡。」我意欲歸故鄉；感想丞相追留過獎。為大將恐難當。拜大將正相當。」詞意與此戲劇情不合。逐重填爲「杯歌起，痛飲佳釀，我今日營中會故鄉。蒙主掌權衡督掌，爲大將真難當。拜大將正相當。（末句蔣幹接唱）」之後，又改「杯歌」爲「笙歌」，改「故鄉」爲「同鄉」，改「督掌」爲「獨掌」。這纔定詞。至於周瑜舞劍時唱的「風入松」，老本也無大字。蕭氏說：「我與樂師霍文元君共同切磋，填成「同鄉故友會群英，江東豪傑抖威風。俺今督師破阿瞞，那怕他有萬萬雄師，在長江與敵爭鋒，顯男兒立奇功。」」又說：「後來，改『抖威風』爲『逞威風』，改『雄獅』爲『雄兵』，改『在長江』爲『據長江』。」這樣的再加修正，真可以說是文詞典雅多了。

尤其，周瑜在宴蔣幹這場戲中的西皮原板，老詞是「人生在世實難料，今日相逢會故交；群英會上當醉暴（應是飽字），觥籌交錯飲釀醪。富貴榮華人生造，眼望中原酒自消。」乍讀起來更不用說了）。並不感到有什麼大不妥之處。但蕭先生卻感於這文詞，「有的文理不通，有的語意不明，有的則是為了湊轍。」遂改為「人生際遇實難料，今日相逢會故交，群英會上當醉飽。暢飲高歌在今宵。酒逢知己千杯少，眼望中原酒自消。」兩相一比，這一改可是語語清暢，意貫而辭達多矣！

* * * *

從老先生這種修改劇本的唱詞來想，可以驚異到這位老藝人，一生在劇藝上的努力，連文學上的事，亦成通人。文學、聲韻、訓詁、義理，以及辭章、考據，也無不通達。先賢論學有言：「真積力久則入」。誠堪以斯言頌之。蕭長華先生說：「我從小就喜歡抄抄寫寫。」十四歲就能抄錄《三國志》的連臺大戲的戲本。可以說，打小兒一步入戲劇這一行，他便知道戲劇的根是文學上的事，遂一生在文學上積力，遂有能力在排戲上，必須先在劇本上下工夫。

* * * *

蕭長華先生是丑行的演員，在京劇的生、旦、淨、丑四大行當裡，當是最難學、也最難演的一行。

所以蕭先生的文章中，有一短文「漫談京劇小花臉（註六）」，他說：「以小花臉來說，要扮演的人物，真是三教九流，無所不包。性別有男有女，年齡有老有少，身分有王侯將相，也有市井小民；職業有士農工商，也有僧尼道士；生理上有缺陷的，像矮子、駝背、瞎目、跛足的，都由小花臉來扮。所要表演的性格，就更加繁雜多樣；有奸險狡詐的小人，如凡口操異鄉方言的人物，也歸丑行承當。有正義善良的長者，如崇公道，有庸劣卑俗的市儈，如店家（《連陞店》），也有溫文爾雅的湯勤；有正義善良的長者，如崇公道，有庸劣卑俗的市儈，如店家（《連陞店》），也有溫文爾雅的酸儒，如蔣幹（《群英會》）」。……演員在台上要裝誰像誰，要具備各方面的才能，掌握各行當的

程式（即生、旦、淨、丑的程式。）從衣著穿戴上看，就有各色各樣，樣樣精通，事非容易。再說還有文武之分，演婦女還有婆子（老者）、彩旦（少者）之別。除了所謂的「三小戲」（小生、小旦、小丑）往往是丑行的主戲，但在其他大戲裡面，卻也少不了丑腳這個行當，而且是身分多樣，富貴貧賤、男女老少，忠奸誠詐等性格大異者，無不由丑行扮演。文行能唱能念，武行能翻能跳，更得有多種文韜武略之藝，要不然，配不上文武要腳。戲路一少，飯碗也就相比地小了。

雖說，蕭長華先生本人，在行當上演的是文丑，但在技能上，演《小上墳》得隨著旦腳載歌載武，演《水滸記》的武大郎，得走矮子，（他寫到鍛練走矮子的工夫，文武丑都得練得熟）。丑腳在戲中一如中藥方劑中的甘草，幾乎劑劑都有，少不了的。

最後，再引述蕭老先生想到兒時，在舞台場子上，發生的幾件值得演員應予牢記的事情。一是「懈場」，說到他師兄徐寶芳（名琴師徐蘭沅之父），演唱《上天台》的漢光武，他父親徐文波替他把場。一段二黃原板，得到不少掌聲。下裝後，興興緻緻地滿心意趣飛舞，自以為今天的戲很討釆，一路上很興奮。不想回到家，一進門見到老爸板起臉坐在那裡，見他來了，劈頭便說：「搬板凳來。」一聽這話，心頭一驚，想：「這是要挨打啊！我犯了什麼錯呢？」也不敢違抗，遂把板凳搬來，一聲「趴好來。」竟然挨了十板。這纔問：「你想想，為什麼要打你？」徐寶芳眼淚汪汪地說：「不知道。」遂告訴兒子說：「你下場為什麼沒走進台帘兒，倆肩膀就塌拉下來啦！那好看嗎？」沒等兒子回答，又厲聲呵斥道：「不准懈場！今天打你個下次不可。記著！」照規矩，演員必須帶戲下場，一直到身子沒入下場門的帘幕之內。方可把身上的戲放下，李笠翁在其《閒情偶記》中，曾經說到演員應「帶戲上場、帶戲下場。」今天的演員，犯了未進帘幕，就卸下了身上的戲，鬆皮搭拉地走進帘幕，屢見

不鮮的。

又一次，王楞仙演《黃鶴樓》的周瑜，前場諸葛亮唱下，場面上大鑼「抽頭」轉「長鎚」。四位白色文堂龍套，隨著鑼鼓站門上了。他剛要出場，打鼓給他開了一個「四擊頭」的點子，他一聽，趕快把步子撤回，直向後退。打鼓的見小生不出場，再加上一個「長絲邊」，小生還是不上。這時，打鼓的一看台下要喊倒好了。這纔起「長鎚」，周瑜這纔在「長鎚」點子裡上場。這情事，依理說來，事先沒有協調好，這打鼓的為周瑜的上場加開「四擊頭」，意在討小生的好，加強周瑜上場的氣勢。小生不但在劇情上，周瑜在四個龍套站門上，周瑜唱上，歸外坐。用不著加開「四擊頭」點子上場。小生不願在「四擊頭」中上場，意在不犯違悖劇情的大錯。

今者：特別在上場加強一己聲勢的腳兒。不是沒有。蕭老先生提出這件事，意在警惕後進。

再一件是《艷陽樓》的高登，本由武淨扮演，這戲的主腳是武生花逢春。蕭老先生提出這件事，意在警惕後進。

有一次扮高登的武淨高德祿誤場。扮演花逢春的俞菊笙則說：「我演高登。」他馬上去勾臉，另派花逢春，不想由此一來，這齣《艷陽橋》的主腳易位，從此《豔陽樓》的高登，便轉移到武生行擔當。

*　　　　*　　　　*

老輩的伶工大師，舍臺上的唱念作表藝術之外，尠少有以文字傳其技藝學說者，在四大名旦與南麒北馬之前的長輩們，有文字成書傳之於世者，蕭長華先生一人而已。

所以我能在為之作傳時，錄到他不少有益於後世劇藝之金言宏論。

註一：盧勝奎，工老生，綽號盧臺子。江西人——一說安徽人。文士出身，愛好京劇，初加入程長庚之《三慶班》，宗余三勝，與程合作，甚受契重。唱功穩實醇樸，以念白與做功見長。尤擅演諸葛亮戲，有「活孔明」之稱。譚鑫培在《三慶》時，常作盧之配。身段受盧之影響頗多。同光十三絕圖中，有盧之孔明扮相圖繪。

註二：所謂「六場」，今之說法是：「胡琴、月琴、南弦、單皮鼓、大鑼、小鑼等六件伴奏樂器的總稱。又稱文三場、武三場。」（見《京劇知識詞典》天津人民出版社一九九〇年十月印行），古藝人口中的六場，指的是一、前場（前臺）二、後場（後臺）三、文場、四、武場、五、箱上、六、臺上（化裝臺）。所謂「六場通透」也著，意謂「前場正在演出的戲，他全懂得，後場上的情況，他全懂得。扮相有誤、穿戴有誤、上場不能誤了出的戲，下場不能誤了換裝。他得時時照顧周到。一旦遇上大腳兒上場晚了時間（誤場），他得招呼文武場在鑼鼓點子上幫襯、遮掩，甚至代腳兒製造上場氣氛。箱上臺上的準備，必須能配合前場演出的時間。這位後臺的管事，乃劇藝演出之總負責人也。今之「藝術總監」，應是舊時的「後臺管事」呢？還是劇團的公關？

註三：《蕭長華戲曲叢談》一書，乃其弟子鈕驃編成，都是蕭氏生前所談有關戲劇的戲話，只有三幾篇是悼念劇人的，如梅蘭芳、程硯秋以及論周信芳等文，其他都是論戲，尤以《群英會》一劇論述最多，分別談了好幾場。這戲是蕭氏修編的。（此書乃鈕驃教授執筆。）

註四：狀文：具上告狀女宋氏巧姣，求雪夫含冤事（啊）！（劉瑾：著哇！照這樣兒慢慢兒往下念！）喳。竊巧姣係郿鄔縣學庠生宋國士之女，許字世襲指揮傅朋為妻。六禮已成，尚未

合卺。忽聞氏夫身遭飛禍，趕即查問起事情由。方知氏夫因丁父憂，尚未授職；現已服滿，前往各處謝孝。經過嫠婦孫氏門前，無意中失落玉鐲一只，被孫玉姣拾去。適有劉媒婆從旁窺見，藉此誆去玉姣繡鞋一只，令她兒劉彪在大街之上，向氏夫訛詐。因此二人爭鬥一處。當經劉公道解勸，並未公允；隨即各散。彼時又出孫家莊黑夜之間，刀傷二命，一無兇器，二無見證；無故又將氏夫拿到公堂，一味刑求，暗無天日。氏夫乃文弱書生，不堪痛楚，只得懼刑屈招，拘留監獄。竊巧姣一聞此信，驚駭異常。家中只有親母一人，衰朽臥病，是以情急，謹依法律規定條例，伏求俯准提案訊究，務得確情，以雪奇冤，而重生命，則銜結之私，永無既極矣！謹狀（啊）！

註五：按「楚」字，在韻文的聲韻上，讀音是「彳ㄩ」，撮口，縮舌，以舌音吐出。非「粗」字音也。按「粗」字音是「ㄘㄨ」。歸韻在ㄨ上，不叶也。

註六：此文也在蕭老的《叢談》中，短文，不過千字光景。但對丑腳的難演，可是說得清楚利落。凡是老戲迷，讀此文定有深入而明朗的感受。今僅錄其要處而已。

小生這一行的傳薪人物

——徐小香、王楞仙、程繼先

姜妙香、葉盛蘭、俞振飛

（其他四人未能得其便裝照）

姜妙香

俞振飛

小生這一行的傳薪人物

——徐小香、王楞仙、程繼先 姜妙香、葉盛蘭、俞振飛

在一般人的觀念中，總以為「小生」是戲劇中的青年人，他與掛上鬍子（鬍口）的「老生」，是相對的「行當」（腳色）。實則不然。譬如「群英會」的周瑜，是小生扮演，諸葛亮則是老生扮演。但如論他們史實上的年齡，周瑜比諸葛亮，還要大上幾歲呢？

再說，在明代的傳奇劇作中，被列為「小生」的腳色，他擔當的並不是年少者，卻是五十以上的老人。如明人陸采的「明珠記」，其中的古押衙一腳是小生扮的，年近六十，自稱「老夫」。這就說明了「小生」並不一定是扮演青年人。還有，小生還分「巾生」、「冠生」（又分大冠生、小冠生）、「雉尾生」以及「武小生」等。尤其是「冠生」，在崑曲的劇藝中，他是掛鬍子（鬍口）的大冠生，如「長生殿」的唐明皇，「彩毫記」的李白，都是掛鬍子的小生。這一大冠生的腳色，除了掛上鬍子，

唱念都與巾生或小冠生的嗓子，陰陽合而無異。這一點，則又是「小生」行的一大特色。「正末」

「生」這一行當的名稱，雖在宋南戲中已經出現，但在元雜劇中，「生」行則以「末」稱。「正末」

即皮黃戲中的正工老生，「副末」即二路老生。是以元雜劇的「末本」，由正工老生主唱，

「旦本」由正旦主唱。徐渭的〈南詞敍錄〉則稱「小生」為「外」，王驥德〈曲律〉則稱「小生」為「貼

生」，如正旦以外的「貼旦」。都是副腳兒。換言之，「小生」一行，除了崑曲中的「大冠生」、「小冠生

之外，大多屬於邊配腳色。到了皮黃戲，方始有人演之為主。

按皮黃戲的形成，已是道光初年了。

1 徐小香（一八三二—一九〇二）

在皮黃這一劇種的小生行中，較為人知的名字是徐小香、王楞仙與程繼先三人。

徐小香是咸、同、光三朝年間的藝人（生於道光十二年卒於光緒二十八年），應是皮黃戲形成在

社會上的鼎盛時期。他一向在程長庚的「三慶班」，輔助程大老闆演出。那時，崑曲尚是皮黃班中不可

少的關目，所以徐小香的演出劇目，除了皮黃，崑曲也是他常演的。論者說：「徐小香對京劇的唱念、

作表，有較全面的發展。在小生唱腔上，革除了唱腔柔媚、近於女音的缺點，在小嗓中用剛音，又融

匯了老生和青衣唱腔的旋律並加以變化，創造了以剛為主的二黃調小生唱腔。念白用崑曲小生傳統念

法，發生吐字以蘇州語音為主，略帶徽腔，且擅用剛音、炸音。水袖、翎子、步法及靠把工架，也都

有獨到之處。」（見中國大百科全書、戲曲、曲藝卷、董維賢作。）

徐小香是蘇州人，本來學的是崑曲。那麼，董維賢先生寫的這段史料，如是確實的，則今之皮黃戲中的小生唱念，應是徐小香所首創的了。不過，如以崑曲的巾生、冠生之唱念來說，卻足以證明皮黃戲的小生唱念，其源頭顯然應是崑曲。只是當年的漢劇、徽劇，以及秦腔梆子的小生，唱念是怎樣的旋律與情韻？似已不易確知。（據說其他劇種的小生都是本嗓。）

徐小香的傳人是王楞仙。

2 王楞仙（一八九五──一九〇八）

原籍也是江蘇的王楞仙，生於同治九年（一八九五）卒於光緒卅四年（一九〇八），也是「三慶」班的基本演員，且曾任「三慶」的班主。原是「四喜」班鮑福山的弟子，但劇藝則實授於徐小香。董維賢編寫於大百科全書戲曲、曲藝卷的史料說：「他身不高，眼大有神，扮相溫文脫俗。唱功不及徐小香，做功則頗多創造。」也是一位文武兼擅，崑亂不宕的演員。他的叫好劇目，大多繼承了他的老師徐小香演成功的那些劇目。與當時其他名劇人一樣，也是昇平署的「外學」（乾隆十六年（一七五一），擴大了「南府」的組織，把蘇州的崑曲藝人，也選進去當差，謂之「外學」；「內學」是習劇藝的太監們。

王楞仙也長於「群英會」的周瑜，曾有「活周瑜」的雅綽。他與譚鑫培合演的「狀元譜」，劇藝的契合，時有「雙絕」之譽。黃維賢的史料又說：「唱法講求四聲，噴口有力，以字譜聲，不尚花梢，對西皮搖板、原板的唱腔藝術，有所發展。」像這史料的說法，稱王楞仙是一位崇尚文學聲韻體系的藝

人。像四聲的講求，以字譜聲，都是匯合元明曲家筆下的規法。至於「創造了小嗓表現大笑、怒笑、冷笑、譏笑、苦笑、傻笑、假笑等各種笑法，賦予小生的笑以特殊的風格。」應是王氏小生藝術的一大創造。

王楞仙的傳人是程繼先。

3 程繼先（一八七五──一九四四）

（周志輔編〈京戲近百年瑣記〉記程爲一九四二年卒）

程繼先是徽班「三慶」創立人程長庚大老闆的嫡孫。其父程章圃也是內行，司鼓。程大老闆的演出，率由他這個兒子打鼓。說起來，程繼先應稱得上是一位出身劇藝世家的藝人。

起先，他在小榮椿社習藝，期望走祖父的老路，習老生，打算克紹箕裘，所以他的名字叫「繼先」。老生戲雖然傳習不少能戲，也許是自感於弘揚不了祖父的劇藝，也許是愛上了王楞仙的小生才藝，遂又轉向王楞仙問藝，改習小生。後來，也進入了恭王府應卯。

由於王楞仙的小生劇藝，薪傳自徐小香，是以程繼先所習，也未能走出此一窠臼。當然，代表戲也是那幾齣，如「群英會」、「臨江會」、「八大鎚」、「雅觀樓」、「鎮澶州」，以及「借趙雲」、「金鎖陣」、「探莊」、「蔡家莊」那些戲。文戲如「狀元譜」、「連陞店」、「鴻鸞禧」、「奇雙會」等。到了晚年，還不時與老藝人尙和玉、時慧寶等，組成「老人班」在北京演出。民國卅三年七十歲時去世。是以後期的小生行如尙富霞、葉盛蘭、俞振飛，都曾受程繼先的教導與薰陶。

他雖是安徽人，卻自幼向王楞仙習藝。先由崑曲學起，崑曲對於字音，極為講究，當時的崑曲，尚崇南音。當然，程繼先自然繼承了崑曲的蘇州音聲，在唱念上，也就刻意的重視。在作表上，當然以解明曲詞為要義，講求劇中人的性格器宇，以及動靜上的優美。如果說，皮黃戲的小生行，始於徐小香，傳與王楞仙，那麼，程繼先就是一位衣鉢了皮黃小生，傳薪到民國的一根香火之苗。

可以說，到了民國這數十年來的小生劇藝，幾乎是全部得自程繼先這根傳薪的火種。

不過，民國以來的小生行當，薪傳於程氏者，雖不止於二三之數，但如尚富霞，病於肥碩，藝事固可贊，天賦有歉。若論名聲遠播，眾所口碑，廣為稱許者，應屬姜妙香、葉盛蘭、俞振飛三人。

此說，或能為識者贊同的。

那麼，我之所以在前面把徐小香、王楞仙、程繼先先行緒論出來，意在說明皮黃戲的小生，原是由崑曲的劇藝移轉過來的。到了皮黃，則以京音為字音的準則。徐小香逐由崑曲的小生在皮黃戲中，把字音與蘇音揉成一體，進行一個新行當的創造。再由王楞仙的薪傳，繼續加以弘揚，並以之切磋琢磨，皮黃戲的小生這一行當，逐於為定型。程繼先把這一行當的火種，播燃到民國薪火相傳，到了我們民國以後這多年，小生這一行當，雖已達成了小生挑班演出的鼎盛春秋，但小生這一行當的必須夾有蘇州音聲的唱念，則已成為小生行當的獨具特色。若有所欠缺，即無從以小生之劇藝論之矣！

4　姜妙香（一八九○─一九七二）

雖然，姜妙香並非程繼先的入室弟子，他是陸杏林之徒。但程氏於民國卅三年（或說卅二年）還

活在世上，晚年還演出。陸杏林長於窮生，（陸氏民國六年卒）早期皮黃的小生劇藝，十九不出徐小香的創造。耳濡目染，姜妙香自也不能擺脫此一行當的薪傳特色──崑曲的源流。何況，早期的皮黃班子，藝人習藝，無不先習崑曲。無論出生何地，母語是何地方言，都得學習蘇白。所以姜妙香早期學的雖是旦腳行當，也是先從崑曲啓蒙的。初登氍毹，固以青衣嶄露頭角，他與梅蘭芳都是拜在陳德霖門下的生徒，但當梅蘭芳在梨園中壓倒了群芳，姜妙香遂改小生，一直輔佐畹華演出。在幫腳歷史上，創下了達四十年不渝的悠長紀錄。真堪說是梅氏的左右手，梅劇團的樑柱。梅蘭芳一生的劇藝創造，凡所小生的行當，除了偶爾演出崑曲，倩俞振飛搭配，全以姜妙香爲助。視爲不可或缺的手足。當然，他也是梅氏的新劇本在排演時，參予演出設計策畫的重要人物之一。

按「四郎探母」一劇的楊宗保，巡營原無娃娃調這一段唱，由姜妙香加上去的。至今，遂成經典，已不可或缺。

他在梅氏劇團中，如「霸王別姬」的虞子期，「宇宙鋒」的秦二世，「生死恨」的程鵬舉，「洛神」的曹子建，看去都是二路活兒，屬於邊配腳色。但在姜妙香演來，則無不出色當行而獨到，有其挺拔獨立風神。何以，正因爲姜妙香在劇藝上認真，能深入劇情，體會到人物的身分地位以及性行，戲則不在多少，他也能務必達成劇藝的需求。像這些，看去雖是點綴性的配搭，卻也一一成了經典之作。像「宇宙鋒」的秦二世，雖祇那麼幾句簡短的唱念，至今尚播有錄音錄相，那出色的情韻，仍不能作第二人想。

姜氏爲人謙和，處世敦厚，對藝事認真而不苟且。故有「姜聖人」的雅綽。背後，人多稱之爲「姜六爺」。

說起來，姜妙香的劇藝，無論唱念作表，似乎脊無超越前賢之處。可是，在程繼先之後，像姜妙香那麼莊重的作表，那麼不苟音聲的唱念，正是他人所不能及者。由平凡入而出乎平凡，是藝者難能而可貴的表現，姜聖人深得之矣！

使我最為敬重的地方，是姜氏的唱念，極能本乎文學的語法，不敢輕易而隨便的在唱念的文句中加襯字。他人則不免也。

這一點，似乎是他梅氏生活圈子中，與那不少文士相切磋而獲得的啟發。文士們，在戲曲上是最為講求語法的。總期於歌者歌出的曲詞，不要亂加襯字，啊啊哪哪而不成文句。

姜氏弟子眾多，後期的小生如富連成的江世玉，戲曲學校的徐和才，今之劉雪濤等等，都是姜六爺的傳人。在票友方面，台灣有位賈雲樵，還有一位在重慶、上海等地活躍過的余志成，惜失蹤於三十八年上海動亂時期。這兩位雖是票友，在劇藝上，則有逾乎一般劇人之藝。唱念的講求，深得之也。

5 葉盛蘭（一九一四—一九七八）

論年齡，葉盛蘭少於俞振飛兩歲，但俞氏今尚在世，葉氏已去世十多年了。

葉盛蘭原名端章，富連成班主葉春善第四子，習藝於自家的科班四科盛字輩，初習旦腳，藝名盛蘭，以後始改小生，尚未出科，即已走紅，曾問藝於程繼先。民國以來，以小生行挑班演出者，葉盛蘭是第一人。更可以說，此一開創，前所未有。因為小生一向是副、是貼、是配，絕少為主。葉氏以小生挑班演出的戲目，除了前賢們演出定型的如「群英會」、「臨江會」以周瑜為主的戲，還有「轅門

射戟」、「戰濮陽」、「白門樓」以呂布為主的戲，且又加了一齣「連環記」（名之為「呂布與貂嬋」。還有以羅成為主的「叫關」、「小顯」）更把「周仁獻嫂」也重新整理編排。以後，又新編了「柳蔭記」（梁山伯與祝英臺），「桃花扇」、「西廂記」、「白蛇傳」等等，與杜近芳、張君秋等人合作演出。也是一位崑亂不宕，文武兼擅的全材演員。董維賢先生的史料論述說：「葉盛蘭扮相英俊，氣度大方，表演細膩。演「群英會」、「臨江會」、「赤壁之戰」的周瑜，能於儒雅英雄中蘊其氣量狹窄的心理，演「轅門射戟」、「呂布與貂嬋」的呂布，能于持勇驕矜中露出色屬內荏的本性。如在「白門樓」中，則多用小腔，以抑揚悽惋的旋律，表現呂布於被擒後的驚懼心情，以示呂布盛氣凌人。他的念白，注重口勁和音韻。大小嗓結合自然，不澀不滯，圓潤流暢。演武小生和文小生的念白，或剛或柔，區別細致，安排得當。他的武功根底堅實，動作洗練，於穩健從容中顯出脆、準。演「群英會」的舞劍，姿勢優美而不失儒將風度。」這段說詞，堪稱的論。

市上早已流通過來的葉盛蘭與杜近芳合演的「柳蔭記」（梁山伯與祝英臺）錄音，若以之與「群英會」的周瑜相比，準會以為那梁山伯是另一人，與「群英會」的周瑜，不可能是一人所演。這一點，就是文武小生（翎子生與扇子生）的剛柔氣口的掌握表現不同。尤其是梁山伯與祝英臺這齣戲，還有「白蛇傳」的許仙，這一類的扇子生，都是溫文柔潤型的，與「狀元譜」的陳大官，「周仁獻嫂」的周仁，又有不類的內蘊。「柳蔭記」的十八相送，「白蛇傳」的遊湖借傘，都是男女抒情的戲韻，在唱念上，自然要以溫文柔潤的情致來表現了。

「三小」時代的小生，大都以諧笑為主。葉盛蘭在世，雖祇六十四歲，他在小生這一行當的劇藝

上，則已擺脫了「三小」的束縛，確是完成了一些「獨闢」的創造。「柳蔭記」與「周仁獻嫂」，就是他不平凡的成就。前未有之也。

葉氏弟子眾多，今之小生行演員，十九都屬於葉門衣鉢的承桃者。凡是他父親的幾齣叫好的戲，少蘭無不一一繼之演出。嗓音的亮麗，且有過之，扮相的英俊，亦不亞於父。武功的底子也堪稱厚實。我看過他的「呂布與貂蟬」，在翎子上的那場表演，功力委實可圈可點。稍可憾者，只是表達呂布的驕誇之氣稍微過了些。

在唱念時的口型上，未能兼顧周到，稍遜於其父而已。但從大處說，葉家小生劇藝，能承前而啟後，今走紅於劇壇者，當以少蘭為翹楚。不過，大陸人才濟濟，未來風騷之誰領？非筆者遠居海隅所能預見，自也不能預言。

在臺者出身於富連成的朱世友以及出身榮春社的馬榮利，也是一位在葉家門牆燒過香拜過師的。

6 俞振飛（一九一二—一九九六）

方於今年（一九九一）渡過九十歲的俞振飛，客歲還能在舞臺上粉墨袍笏的演出，正由於上天賜祿於他，有了「壽而康」，又遇上時勢趨成的政治環境，由封而敢，於是，俞振飛這位由票友下海的藝人，在小生這一行當上，給後人留下的典型更多。逾乎姜妙香、葉盛蘭二人多矣。前者，如徐小香、王楞仙，生未逢時，連音聲也未能留下，休說形相了。

俞振飛原名遠威，字篪非，號滌盫。江蘇松江人。

因為他的先人粟廬先生嗜好崑曲，雖是當時的

金山守備，且曾在太湖水師上任事。但基於愛好，卻移家蘇州，浸淫於斯，向當時曲家韓華卿、葉堂等求學，盡得兩家唱法，而獨成俞家風標，且著有〈度曲芻言〉一書。遺憾的是此書未曾刊布流行。但

俞振飛先生於一九五三年據此家輯成〈粟廬曲譜〉兩冊行世。今之習崑曲者，率多據為典模。

俞振飛出身於此一嗜愛崑曲世家，遂自幼在崑曲歌唱曲情中薰陶，所以俞氏說他六歲就從口中學會唱曲。十四歲起便向當時的崑曲前輩沈錫卿、沈月泉學習表演的身段。之後，又從蔣硯香學習皮黃戲的小生。二十九歲時，經當時四大名旦之一的程硯秋介紹，拜程繼先為師，學習皮黃戲的小生，遂從此成為劇藝的專業演員。

斯時，皮黃鼎盛，崑曲式微，俞氏遂經常在皮黃班中輔佐演出皮黃戲中的小生，如程硯秋、梅蘭芳，以及後來的張君秋、言慧珠，生腳如馬連良、周信芳等劇社，他都被邀參予過。陸謙之先生的史料說：「俞振飛天賦佳嗓，大小嗓運用自如，轉換毫無痕跡。在唱曲藝術上，注重字音、氣、節，精研音韻口法，講究氣口虛實，並嚴格要求表達曲情，發展了俞派唱法。在江南一帶影響很大。工冠生、巾生、窮生、雉尾生，尤以表演巾生儒雅清新的風格，最為突出。他在唱念的聲情，表演的氣度，以及動作幅度、節奏上，處處注意到人物的身分和性格。例如他表演李白（醉寫）、柳夢梅（牡丹亭）、潘必正（玉簪記）等人物時，區分了豪邁俊逸與放蕩驕矜，風流倜儻與膚淺輕蕩之間的界限。通過唱念、眼神、手勢、腳步各個方面，融成整體，顯出其書卷氣的特點。這種藝術特色的形成，是由於他擅長詩、書、畫，富有文化素養所致。」這一段話，雖是陸先生所寫，我卻同意此一論見。因為我觀賞俞氏的舞台演出，比觀賞葉氏的舞台演出要多。當然，由於我青年時代在江南生活時間較長。而且賞俞先生的壽祿多康，他晚年的舞台演出，我的領會比青年時代深。就拿「販馬記」這齣吹腔戲來說，

寫狀那一場的「我這小小前程，豈不斷送你手！」在念「我這小小前程時」，以手揚起用五指連珠似的彈響紗帽，這小小的才藝，卻助長了不少的戲趣。他那雖氣而又不敢發怒，雖惱而又不敢重責的心情，都在這幾聲彈響紗帽的聲浪中波漾出來。這天，趙寵方從鄉間勸農回來，小夫妻小別之後，原該見時面帶悅情，卻見夫人愁容滿面，泪盈雙眸，已夠訝異的了，再一問，她竟說相公不在衙內，我把監禁開了。一聽之下，該是一件多麼駭人的大事。在恩寵情深之下，只有敲打紗帽洩氣了。這一手，怎能不贏來炸堂的彩聲。惜乎他前數年在香港與張繼青合演此劇時，已不能觀賞到這一指彈紗帽的連珠響聲，時年已愈八十，手指的柔和力已失，已力不從心矣！

留下來的影相，還有一份早期與梅蘭芳合演的「斷橋」，那許仙的舞台形像，應是後人所模擬的唯一良範。無論唱念作表──一歌一舞，都令人看去那人正是劇情中的那個許仙。

在冠生中，我欣賞俞氏的「醉寫」，有人說他的「哭相」（長生殿）最好，也許我在青年時代看過，沒有劇藝上的知識去體會，早就忘了。今年一月間，他的高足岳美緹來信，說是俞老師又住院了。終於吉人天相，無恙出院。已愈九十高齡的老人，自不應再請他粉墨示範了吧。

俞氏弟子多，我雖孤陋寡聞，卻也知道他有不少傳薪火於後世的高足，如現任上海崑劇團團長的蔡正仁，早已享有「小俞振飛」之稱。在日本演出的「長生殿」，錄影形相早已遍及海內外，他那大冠生的帝王器字，在扮相上展現出的尊貴帝王儀表，誠堪以「青出於藍」之語喻之的。這齣戲，令我深感遺憾的是，最後的「哭相」改了。在我的成見觀感上，沒有老式演出的結構形式莊嚴。

雖然俞氏的另一高足岳美緹，她是女孩，在生理的條件上，總有所遜於男士的不足之處，可是，岳美緹卻有幾分例外，因為她的身材好，雖說我沒有觀賞過她演出的大冠生，但小冠生「白羅衫」的

「看狀」，在我評來，誠有不弱於男士演員的唱念作表。至於巾生如「玉簪記」的「琴挑」、「牡丹亭」的「拾畫」、「叫畫」，雖是女士卻能滌去脂粉之氣，良不易也。

再說，蔡正仁與岳美緹，不但是崑劇的演員，且能兼之皮黃，是以京劇中的小生戲，他們都能隨時登台彩霬。他們衣鉢俞家之藝於後世，行有餘力者也。他們在功力上，更有不讓於師之處，在唱念作表的本錢上，都比其師要厚實多了。論唱，他們的嗓音，可高八度也可低八度而運用裕如，論作，他們都有腰腿上的幼工。脫下富貴衣，可再紮大靠。放下扇子，可舉刀槍而揚鞭馳騁沙場。說來，又何止是傳薪火，留衣鉢，更可以弘而揚之廣而袤之也。

另外，我知道的還有一位姚玉成，惜乎未能觀賞他的崑劇。皮黃也只是搭配，無辭多語矣！

不過，我知道的還有兩位票界的弟子，都是我相識的友人，一是旅居香江的顧鐵華，一是旅居美國的楊世彭。去年，都在台北演出過「長生殿」，楊世彭演其中的「小宴」，顧鐵華演其中的「驚變」。日前，顧鐵華到臺灣來，在曾永義等人舉辦的民俗劇藝研究會上演講，講題是談他在上海演出一齣新戲「顧曲周郎」。此劇也是俞氏提議的，他認為周瑜這個人物，還未能在崑劇中為他塑造出一個形象出來，頗感遺憾！於是，顧鐵華遂與俞氏的另一弟子薛正康，合作編寫了一齣「顧曲周郎」，由顧鐵華與梁谷音聯合主演，劇幅不大，不過五十分鐘，全劇僅一場。寫寡居的大喬安於逸樂，自認東吳不是曹操的對手，遂有降曹之意，以姊妹之情，說服了小喬。小喬說之周郎，周瑜念在夫妻情深，未便即時竣拒，遂偽從而緩緩以理道之，終把小喬說服，小喬再去說大喬，於是，東吳主戰成矣！

這齣戲仍以皮黃戲的周瑜扮相為準則，蟒袍玉帶紫金冠，插翎子。此劇以周瑜為主，小喬為副，只是一生一旦的對手戲，但此劇之安排，凡是翎子戲的小生身段，無不包容進去。我看了顧鐵華的此

一演出，無論唱念作表，都不能以票友之劇藝論之，儼然行家也。說來，這也是一位俞派小生藝術的傳薪者。

最後，我要附帶一提的是，俞氏的入堂弟子，在台的還有一位朱冠英，有名的京劇藝人朱琴心之子。早年曾拜俞氏，卅九年來台後，曾在大鵬劇團演出過三兩年，他的唱念是當時台灣最有崑味的一位小生。惜乎為情所鍾而離開舞臺，今已遠離此道，業與劇藝斷絕了因緣。這些年來，只要聽到小生念白之乏崑味兒，我就想到朱冠英。去年偶逢而相詢，似乎不願談及此道，只是向我微笑而已。

據老一輩的人說，早期的小生與武生並沒有分工，二者一也。這話應是值得相信的。在宋元的雜劇與傳奇劇本中，尚無小生這一名色。我在開頭時不是說了嗎？在明人的傳奇本中，小生扮演的往往是自稱「老夫」的老年人，今日皮黃戲中的小生，也不全是年齡比老生年輕的人。從崑曲中的冠生可以掛髯口這一點來說，小生這一行，卻又不是有無鬍鬚的年齡分別。至於小生之用陰陽相間運用嗓音，而獨創其行當的這一點來說，似乎不是從皮黃班興起的，應是在崑曲班子中，創意出的。而且形成較遲，可能已是清代以後的事。

至於小生的唱也用假嗓，念則陰陽相間，卻衹有崑曲與皮黃兩個劇種，其他劇種還是本嗓。前面寫到徐小香時，史料上說是徐小香創造的。徐小香是蘇州人，原習崑曲，可能在他初習崑曲時，已有了這種運用假嗓唱念的「小生」行當。要不然，在清代的崑曲中，「小生」這一行當，怎會分得那麼多，又有「巾生」、「冠生」，還有「大冠生」、「小冠生」之別。或者可以說，此一小生行當的唱念分工，是徐小香帶到皮黃班來的。

正由於「小生」這一行當的唱念，有了這一特色，擔當這一行當的小生腳色，就應當在特色上去發揮一己劇藝藝術的創造。惜乎今日，文學中的聲韻之學，業已摒棄切韻之學，至於音韻之學所涉及的詩、詞、曲等，應叶韻律之適於歌舞的音聲，且已逐漸在大學中文學系中消失。不要說元明清之三代以來的聲韻學家，辛辛勤勤從詩韻，詞律、曲律耕耘來的那一套論詩、說詞、譚曲等等的策籍，悉已束之高閣，置之腦後，就是拿在手上，也不知前賢所論及的韻律叶讀與歌唱原則。如何咬字？如何放聲？如何歸韻？我敢在此大膽的說，今之在大學執教聲韻學的教授們，能以歌唱來作示範教學者，十難得一。縱能紙上談兵一番，也未必能賦布出叶乎律呂的音聲。是以，今日的大陸方面，就是崑曲的演唱，也多以北音為主，今所謂「北崑」。皮黃的音聲，向有的所謂「上口字」，也不上口了。何以？說起來，理由是要把戲劇的音聲與人生大眾的生活拉近，實際上是，能把「上口字」的學理，道其一二，解其底蘊者，已尠無其人矣！

「小生」這一行當，在崑曲與皮黃這兩大劇種中，業已建立了他獨有的藝術特色。（還有皮黃中的老旦行）。他在唱上用的雖與旦腳一樣，同是假嗓，但在歌唱的藝術表現方面，則兩者絕然二事。小生的唱和念，要字字聲聲著力。雖巾生儒弱，亦不可如旦之唱如吟而念如吐（如作針黹時用牙咬掉線頭輕輕吐出之吐），如不能若是，那就不是小生行當的藝術表現了。

念時的陰陽相間，最難表現。不但要切實掌握了字音的尖團，尤需要顧及字音四聲的頓挫與韻音的收煞情致。由於小生的唱念，講求噴口，往往會顧到了唱念時的字音聲韻，卻忽略了口型的容止，也是表演上的大忌。所以，聲韻學上的五音、四呼，應與經緯組合的技能等等，更得具有嫻熟的鍛煉。前述各家之所以在這方面都具有「運用」而「自然之致」的稱賞，正因為他們有此洗練之藝。像這，

都不是輕易得來的。藝事與農圃一樣，未付出辛勤的耕耘，是不會有籽粒的收穫的。

總之，我認爲，業由前賢創造成功的這一「小生」行當特有的藝術特色，在所有腳色行當中，比較起來，是較難的一類，失之過剛或過柔，都會走樣兒。尤其後者，若柔韵不當，最易被責爲有「脂粉氣」，應是時時去注意及之的一點。當然，過剛（過火）更不可，易被諷之爲學之於武淨者也。

衣鉢易得，薪火易燃。然衣鉢與薪火，都是身外之物，惟有所得藝術的獨創之藝，方是傳師衣鉢，播種薪火的真義呢。

我之所以絮叨了這些閒言語，委實在憂心前賢完成的小生這一行當的獨有藝術特色，會有衣鉢毀、薪火熄的危機啊！

後記

兒時讀書，學到「會疑」（註一），卻又疑到觀劇上去。起先，從上下場門的「出將」、「入相」二辭，問疑到臺上的一桌二椅。漸而問疑馬鞭、船槳、旗車、帘轎。再而問疑到龍套的站門、挖門。以及他們在臺上的隊形變化（註二）。開始跟爺爺們上戲園，目的是看戲，後來，跟話匣子（註三）學會了不少唱念，再上戲園子，便用上了耳朵。於是，觀劇時便耳目並用矣！

由於時常聽話匣子，把耳朵養成了會分出各家聲調的特殊。戲看多了，眼睛也會賞識劇家的身段架勢之創意。遂耳目聯合起來，連同文武場的節奏，與臺上的腳兒之舉手投足、眉目神情，也不肯在耳目閒讓之疏落。然而，入老之年，竟然越看越沒得看了。

何以呢？一句話，被崇拜西洋的劇藝家之舞臺觀，把我國千年以上始行累積成的舞臺藝術，被他們在採用了一幅大幕之關之閉之，刃然一刀似的剪除而無遺。

按我國舞臺，乃空臺也。乃明臺也。正因為是空臺，則宇宙間之所有事事物物，遂能使之應現則現，應隱則隱（註四）。

正因為明臺，臺上的演員，遂能演出暗夜中的劇情，使觀者能一望而知之臺上所演者，乃暗夜中的事態。可是今者，洋派之舞臺處理者，雖是老劇本，亦以大幕而閉之開之。又用上燈光、布景。不

但是畫蛇添足，兼之剪去上下場，黜去了「家門」，連老劇本也不演下場戲了（註五）。說起來，我國的戲劇藝術，已由「科班」之制，改成與一般學校相等的教育設施。不但有專業性的劇校，連一般大學院，也加設戲劇學系。以臺灣來說，執教者，十九都是專業戲劇學系出身，又有多少學者，知悉我國戲劇的舞臺？竊以為，執教者若不熟稔我國戲劇舞臺之時空演變法則，則勢難圓滿教好元明雜劇及傳奇。（註六）

從兩岸劇藝團體之組織，以及其行政之運作方式論之。那麼，各劇中之主要演員（挑大樑的主腳），無從用其心而貴其力於全劇之藝事矣！編劇是專業，導演是專業，還有劇團的藝術總監，更應是專業，但執掌劇藝業務者，悉非主要演員。那麼，各劇中之主要演員（挑大樑的主腳），已失其主導之職司，非昔日之「老闆」。其創造也者，無從用其心而貴其力於全劇之藝事矣！

試想，我這筆下紀錄的京劇表演藝術家，今後還能繼續出現乎？像我這樣年齡的老戲迷，怎能不為今後之中國舞臺，有所唏噓而慨歎乎哉！

註　釋

註一：宋儒張橫渠先生有言：「讀書要會疑，在不疑處有疑，方是進矣！」

註二：我國戲劇舞臺之時（間）空（間）演變，有一套非常科學的範式，龍套的隊形變換，便是其中一門精到的舞臺之時空轉移程式。

註三：話匣子，即民國初年的「留聲機」，可以播放各類歌唱。當然，京劇的歌唱有百來張。

註四：中國戲劇的舞臺是空空的，但凡劇情中之人世間一切事事物物，天上的日月星辰，地上的山川樓閣、大樹花草，應有都有。人神、六畜、車馬、船轎，悉可要之則有，不要則無。

有運用法則。光明之舞臺，演暗夜之事，在光明中豈不更加觀之清楚乎。

註五：李笠翁有言：演員應帶戲上場、帶戲下場。演員在舞臺上的表演技藝，上下場之神情及身段，最受觀眾期待。今之演出，連《坐宮》的下場都看不到了。有時，演員要表演其下場時，燈熄矣！

註六：今之各種戲劇之上下場及家門，胥援自元之雜劇傳奇。足徵我國戲劇舞臺之時空變化規則，早已成熟。關漢卿之《單刀會》上下場戲，寫得極為精彩。尤其劇本中之省略問題，鮮見有人立論。牡丹亭「驚夢」之文辭，不合舞臺之時空，亦無人論之矣，憾然也。

庚辰歲蕤賓節前三日
魏子雲書於臺北安和居

國家圖書館出版品預行編目資料

京劇表演藝術家

魏子雲著.– 初版.– 臺北市：臺灣學生，2002 [民 91]
面；公分

ISBN 957-15-1131-5 (平裝)

1. 國劇 — 傳記

982.9　　　　　　　　　　　　　　　　　　91007727

京劇表演藝術家　（全一冊）

著　作　者：魏　　子　　雲
出　版　者：臺　灣　學　生　書　局
發　行　人：孫　　善　　治
發　行　所：臺　灣　學　生　書　局
臺北市和平東路一段一九八號
郵政劃撥戶：○○○二四六六八號
電話：(○二)二三六三四一五六
傳真：(○二)二三六三六三三四
E-mail:student.book@msa.hinet.net
http://studentbook.web66.com.tw

本書局登
記證字號：行政院新聞局局版北市業字第玖捌壹號

印　刷　所：宏　輝　彩　色　印　刷　公　司
中和市永和路三六三巷四二號
電話：二二二六八八五三

西元二○○二年五月初版

定價：平裝新臺幣二七○元

98208　　　　究必害侵・權作著有
ISBN 957-15-1131-5 (平裝)